我看故我在

楚戈藝術評論集

楚戈　著

藝術家

Artist Publishing Co.

我看故我在

楚戈藝術評論集

財團法人楚戈文化藝術基金會　策劃

藝術家出版社　出版

序

　　楚戈（1931-2011）是戰後台灣藝壇的一則傳奇。他像一隻不死的火鳥，克服病魔的挑戰，散發巨大的熱力，跨足詩壇、評論界、學術界，以及各類媒材的藝術創作；也猶如一尊千手千眼觀音，手持各種法器，遍觀世間百態，但重要的是：頭只有一個──所謂「吾道一以貫之」也。

　　楚戈的知識，博雅而不龐雜，從文化的起源出發，他堅持東方藝術的美感價值，凸顯水墨精神在中國藝術發展中的革命性與永恆性價值。楚戈是一位具有強烈文化意識與歷史認知的現代知識份子；他對中國文化乃至東方文化未來的走向，深抱迫切的期許與信心。他從奔走疾呼，到全身投入，在戰後台灣藝壇的歷史上，成為一個巨大的存在，且發生深遠的影響。

　　在藝術創作上，楚戈最早以充滿詩意想像的插畫知名；後來涉足水墨，成為一生最豐碩的成果。但楚戈的水墨絕非傳統的皴法或描法，而是從「結繩美學」一路出發，帶有高度文化意涵與東方哲思的現代水墨；在媒材工具上，從複數線條的排筆，到拓印、噴槍……，乃至充滿上古宇宙玄想的各種抽象符號，如：天圓、地方、垂象、日月光華……等等，成為當代水墨創作最具傳統文化質地的一位大家。

　　水墨之外，撕紙、版畫、陶塑、陶畫、銅雕、繩雕……，楚戈的創作天地，無邊無際、無拘無束，在他人視為「野孤禪」的奚徑中，一一修成正果，提供無限驚艷；包括他晚年的油彩繪畫，也完全逸出西方學院傳統，給予油彩一個原生的本來面貌。更不必提及自成一體、倍受眾人喜愛的「楚戈書法」了。

　　在文字書寫上，楚戈也表現出才華洋溢的一面。他的詩，自由率真，充滿禪機，行走如雲，可以形容一個女子「美得一塌糊塗」。但他對上古青銅紋飾的考證、詮釋，又展現嚴謹與開闊兼具的鴻儒氣質；他的嚴謹，絕非學院中人那種枝節細究、小題大作的格局可以框架，他的《龍史》既是上古青銅紋飾的全面性解密與詮釋，更是中國上古人文思想、美學系統的全面發掘與建構。至於楚戈的散

文、評論,也是膾炙人口的美文。

本評論集收錄他生平重要的藝評文章,約計70餘篇;這些陸續發表、卻從未結集出版的文字,分為三輯:第一輯〈水墨畫的革命性〉,是他一生藝術思想的主軸;旨在為面對西方強勢文明拍岸的藝壇,從東方畫系的文化源頭與精神核心出發,指出水墨繪畫的藝術本質及現代意義。楚戈認知中的「水墨精神」,乃是一種美感的傾向、生命的情境,而非狹隘的媒材拘限。

第二輯〈大風起兮雲飛揚〉,則是基於上述的精神,針對當代藝壇傑出的個別藝術家,進行藝術創作的評論。楚戈的藝評,經常能精準地指出藝術家創作的本質與用心,發人之所未發,也論人之所未論;讚揚與針砭之間,令人心悅誠服,藝事精進。本輯所論以本地水墨畫家為最大多數,但也觸及雕刻、版畫、漆藝、陶瓷等不同領域。

第三輯為〈視覺的盛宴〉,所論多為超越視覺藝術創作的其他表演類型,取名「視覺的盛宴」,旨在凸顯楚戈評論的角度,仍以視覺的形象意義為切入,展現他一貫關懷的重心與主要的學術專長。

第四輯則是收集楚戈歷年藝評文章目錄,以作為研究者查索深研的便道。

楚戈生性隨和、開朗,朋友謔稱為「袁寶」(楚戈本姓袁);也因外表看似凡事糊塗、諸事延宕,因此自稱「延宕齋主人」。然而,深入接觸、理解楚戈的人都知道:楚戈的隨意、疏懶,乃至延宕,乃是一種面對荒謬生命的生存態度;事實上,在相當程度上,那也是一種東方式「水墨生活」的映現,在勿固、勿執、勿著、勿意的大原則下,他自稱「經常糊塗」(相對於鄭板橋的「難得糊塗」),也自稱「六〇而常踰距」(相對於孔子的「不踰距」)……。總之,在他看似「凡事無所謂」的表象下,其實是已經「很有所謂」地看清了諸多事象的本質。

70年代的鄉土運動,有人批評他們這批來自海峽另一端的現代詩人,詩作內

容「荒謬、無意義」、「不能代表大眾」。楚戈淡淡地回應：「荒謬、無意義」就是我們這個時代、這群人生命的本質。誰是大眾？我們就是大眾。

楚戈到底還是「很有所謂」的寫了不少東西，卻又「很無所謂」地隨寫隨拋，他從來沒有收集、整理自己作品的習慣。

在楚戈去世兩周年的時刻，《我看故我在——楚戈藝術評論集》的得以出版，完全是陶幼春女士一手的策劃、搜集與接洽。陶女士也是陪伴楚戈走過生命最後幾年、最重要的人生伴侶。

本文集的出版，除了陶幼春女士的居功厥偉，楚戈文化藝術基金會諸董事的全力支持、台北市政府文化局的贊助、藝術家出版社的編輯，以及所有藝術家朋友的圖版提供，都應一併致上感謝。謹以楚戈老師學生身份，敬贅數語，亦表謝忱。

《我看故我在》書名，係採自楚戈之前《審美生活》一書中的序文標題；楚戈在該文文末寫道：

一個平生愛看成「疾」的人，覺得能看真是一種幸福，真正不枉此生。辛棄疾說：『我見青山多嫵媚，料青山見我應如此。』我看愛人、看世界、看一切，不知一切看我是否也「應如是」。」

本書以藝術、藝術家為對象，想必對楚戈斯言，必亦同感、亦應如是。

蕭瓊瑞

編者序

　　出書是楚戈放在心中很久的願望，這是我在偶然間發現的事。一直以來，楚戈除了對研究古美術、寫文章顯現出超乎常人的執著和毅力之外，其他的事他從來都抱持著無所謂、凡事無繫於心的淡泊態度，惹的詩人古月罵他：「IQ零蛋，作事不周全、不守時又糊里糊塗的常常失約。」藝文界大家也愛拿他做過的大小糊塗事開玩笑，這些楚戈都笑嘻嘻著接受了，他在畫作中最愛以延宕居士為落款，可說是呼應了外界這種的印象。

　　也因為這樣，除了要求我幫助他出版《龍史》這件人生大事外，從來也沒見他有其他的出書要求，日子就這樣的在忙碌中過去了，一直到民國92年的某一天，那時我們正忙著進行楚戈在國父紀念館即將舉辦的「人間漫步大展」的時候，他捧著三大本的剪報放在我的書桌上，眼睛直定定的望著我，露出了一抹神秘的微笑。我打開剪報，著實嚇了一跳，上面很細心的將他從前在報紙上發表的文章（包括藝術評論、散文、古美術文章等等文章）都井然有序的整理剪貼好，這麼漫不經心的人怎麼會有這麼正經的一面，我這才恍然大悟他那眼神深處的願念，是將出書的重責大任託付了給我，自此以後我們就有了日後將要出版「楚戈全集」的打算。

　　《楚戈藝術評論集》可說是「楚戈全集」的序曲，它收錄了楚戈一生中在報章雜誌中發表的重要的藝術評論文章，嚴格來説，這是楚戈繼民國57年出版的他的第一本藝術評論《視覺生活》，以及民國75年出版的《審美生活》這二本藝術評論書後的第三本的藝術評論集，本該以民國75年後寫的藝評為主，但是我們並沒有以時間序來作為文章的選擇，而是以最能呈現楚戈參與台灣藝術發展歷程的藝評為本書的血肉，另外再將那些發表過但是未曾出版的「藝術評論文章」收錄進來，為了完整收集楚戈一生的藝術評論文章，這些年中我曾無數次往返圖書館，上窮碧落下黃泉，僅希望不要遺落了任何一篇楚戈的重要的文章，許許多多他曾寫過的藝術評論的文章就在無意中被翻找出來，單單就他在報章雜誌中發

表過的藝術評論文章（未包括為藝術家們寫的序），就將近三百多篇，其中有美術、繪畫、雕塑、陶藝、攝影、舞蹈、音樂各種多元藝術的評論以及他的美術觀、對藝術抱持的理念等等文章，陳芳明老師曾説過：「楚戈可以説是台灣這個時代具體而微的代表性人物」，這句話説出了我看過這些藝評後的心聲。

楚戈曾説過他寫藝評是因為天生好奇心、愛看而來的，他説：「像我這樣天生愛看，罹患了「我看故我在」毛病的人，我對世間的一切都懷著虔敬之心，我看藝術家的作品也是懷著虔敬去領會的；一如看世間其他的東西一樣，那時我實際是在生活，我為這種生活經驗做了一些紀錄，習慣上別人稱它為「藝評」，我寧願稱它為看出來的「審美生活」」。如他所説言，楚戈的藝評其實寫得就是他自己實際參與其中的生活，是他一生中對藝文生活的所見所聞、他的國內外藝術家朋友們的藝術創作、還有他所處的大時代各種的藝術發生和藝術環境的轉變，無疑的，他的藝術評論是帶領著我們看到了一部台灣藝術發展史的縮影。

或許楚戈從來沒有想過，他那些出於熱情、理想寫的藝術評論，在無形中也滋養了台灣的藝文環境，幫助了台灣的社會塑造良好、進步的藝術文化的基礎，我印象中很深刻的一件事是，有一位深具影響力的畫廊老闆請楚戈為一位畫傳統國畫的老畫家的畫展寫篇序，三催四請的，楚戈仍然不動如山，我急了催他：「人家催稿很急，你怎麼都不動筆呢？」他説：「到了二十世紀還在畫中國傳統的國畫，是可恥的，寫了，違背我的原則」，因為這樣得罪了那名畫廊老闆，而受到了惡意的對待，楚戈也不以為意，他説當初取「楚戈」這個筆名，就是期許自己在寫評論文章時下筆如刀，絕不妥協。多年來，他一直保持這個「有所為，有所不為」的原則，默默耕耘直到最後，若説台灣的現代藝術有著多元成熟的成長，擠身國際之林，楚戈自然有著不可抹滅的貢獻，這樣的人，令我們感到欽佩、感動，這也是我們想為他出版「楚戈全集」最大的動力。

《楚戈藝術評論集》粗分為四大部分，第一輯是楚戈對藝術文化的思想和理

念，因為篇幅有限，只選取數篇，以便了解楚戈藝術評論的思想基礎。

第二輯和第三輯收錄的是楚戈曾在報章雜誌上所發表的各類藝評，根據類型把美術類：包括繪畫、雕刻、陶藝、觀念藝術等等藝術評論列入第二輯，第三輯則以視覺及其他藝術為分類，限於篇幅我們無法將楚戈所有的藝術評論文章一一放進書中，因此在最後第四輯中作了一個楚戈的藝術評論文章的目錄，提供所有珍惜楚戈藝文成就的個人或單位，有個具體研究他的索引以及參考資料。

最後要感謝所有熱心幫助我們的藝術家朋友們，提供給我們寶貴的圖檔，使本書能夠圖文並茂，增添風華，還有楚戈文化藝術基金會所有的董事們長久以來作為我們最堅定的後盾，凡事給予最大的支持，特別是蕭瓊瑞、雪美夫婦在這條艱辛的出書之路之中，一直給予我們精神，以及實質的最大的幫助，才能讓這本書如願的出版，在此致一併上我最深的敬意。

楚戈文化藝術基金會執行長
陶幼春

目　錄

目　錄

第一輯

水墨畫的革命性

文化起源對審美的影響

——東亞水墨畫的歷史背景

01

一

　　文化起源，影響着各地區，或各民族國家的審美觀念，甚至思維方法，是有跡可尋的。

　　單以東亞來說，之所以會出現水墨畫和文化起源有絕對的不可分離之關係。

　　在文字猶未發明以前，文化起源的階段，從考古學而言，東亞大陸流行了將近三千年之久的抽象美術：不僅抽象繪畫的彩陶，遍佈在六千年以前的大陸各地。連新近出土的長江下游的良渚文化之玉器的神人、也是抽象的和半抽象的。

　　沒有文字的時代，或猶無通行表意文字的時代，這些抽象的、變形的符號，便代替了文字的功能、教育並鎔鑄了中國人的性格，中國人就用這樣的觀念來看世界，來進行文化工程的建設。到了三千年前夏商周的青銅時代，文字已經通行而且成了人與人、人與神交通的媒介，但繪畫仍以抽象和半抽象的變形美術為主流，繪畫和文字符號有些是不容易分別的。計算起來非具象的繪畫，前後流行了最少四千年之久。

河南廟底溝彩陶　西元前2500-2000年出土　　　　甘肅出土彩陶　西元前2500-2000年出土

克羅馬儂人出現第一條
具象寫實的野牛

　　在這文化奠基的階段，中國人為何選擇了一條抽象文化史之路呢？難道是天性如此嗎？這倒並不盡然。

　　人類生活在大自然，觸目所及都是具象的事物，美術造型怎能排除生活經驗呢？依戀具象乃人情之常，不牽涉其人拙劣與否的問題。

　　中國人在文化起源階段，豈不是有點反常嗎？

　　要知道這是一個人文現象。只不過中國人過早成熟而已，在四、五千年前，就擺脫了自然人的範疇，提早進入了人文的時代。這一點西方人要到二十世紀才能理解，他們比較晚了很多很多步才進入抽象時代。

　　我們必須要問：原因安在？

　　別人也許有更高明的意見，我的看法：是宗教信仰所塑造的結果。

二

　　西洋文化在兩萬七千年前，就產生了寫生美術，在西班牙阿爾達米拉洞窟，法國的裴魯亞、尼奧、柏梅爾，以及晚近在馬賽港海底的洞窟都出現了大批具象的寫實畫，畫的野馬、野牛、長毛象等都維妙維肖，據說是克羅馬儂人的傑作，其文化遍佈歐洲大陸，捷克斯拉夫也有其踪跡。

　　在法國、奧地利、捷克……各地也出土了不少：土、石、骨、牙的原始維納斯雕刻，都是誇張女性特徵的作品。這一傳統到了希臘發揮到了極致，大理石的人體雕刻，使人產生「像真人」一樣的錯覺。雖然在二十世紀，進入了反寫實傳統的現代主義，女體、性，依然散佈在畢卡索、達利、塞尚等人的作品中，數萬年一脈相承。

　　從希臘文化，基督教文化來看，西方文化的原始信仰拜的神就是人，人的美術也就是神的美術，人若不極度的寫實，便是非人，非人便也是非神。人的寫實到了最高，便成了數學的比例，物理的原理便發揮到最高點了。

　　這樣的信仰，自自然會培養出邏輯思考，自然會出現拿證據來的「實證

論」，也自然會出現「進化論」了，科學自此而來，民權、人本、自由都是循着這一文化發展出來的。

　　當克羅馬儂人畫出了第一條具象寫實的野牛時，便預約了通往月球的機票。

　　原始信仰、原始美術對後代審美、文化的塑造的關係，是無可懷疑的，站在長遠的西方具象文化的立場，抽象美術無疑的是拙劣的反傳統的。抽象藝術原本就不是西方文化的本質。西方文化應有百分之一百二十的理由反對抽象繪畫。他們不反對也就太奇怪了。

　　中國原始信仰不拜人，所以很難發展寫實及具象美術，至今我們不知道妲己、褒姒、王嬙、西施美在那裡，古聖先賢是啥樣子。在西方對他們的古代有名人物則瞭於指掌。

　　中國古代拜的都是動物。學術上叫做「百物崇拜」。

　　拜物教豈不是也可以寫實嗎？別的拜物教的確如此，中國人是唯一個現實的民族，雖拜物但不物於物。因為動物本身並沒有可拜之處，再珍貴的奇禽異獸，也可用來進補，「西狩獲麟」、「劉累烹龍」便是最好的證據。

　　原來中國人雖拜動物，乃人文封神以後的動物，人文封神的動物，已非自然生物，而是變形的、抽象化的，或抽象寫意化的動物。

　　如是乎蛇的前圖書時代，尊蛇為第三人稱的「它」和他（也）以拜之，再進一步封為雷聲隆隆的龍。鳥封為鳳，再封為風或「子」。羊封為祥、姜、美。象封為豫、再晉封為予……所有經過封神的動物皆已非此動物本身了，而是變形化了的、抽象化了的、抽象寫意化了的造型。

　　中國人是抽象文化的民族、中國反抽象畫就太奇怪了。

　　這是中國原始文化的一般現象。西安半坡的原始公社拜魚，

中國彩陶上出現二神相交的符號（楚戈繪）

唐朝出現的二龍神

有人魚的合體，有幾何抽象的魚，其他彩陶多抽象化的漩渦、S形龍蛇形狀，S雲龍也可視為文字符號最早的神字，如果兩個曲線S形交叉有直線化的話，再簡化便變形成了卍字，史前的卍字其實是二蛇交叉，也是二神交叉，也暗示是拜蛇族的巫者二人相交。在五千年前的史前是性的象徵。水墨畫為何有四君子等等的象徵意義，即淵源於史前的文化基因。

這樣的思維，就會產生這樣的審美，凡事都講意義，具不具象就無關宏旨了，言外之意，才是重要的課題，重意而輕形是中國文化的長遠傳統。史前繪畫的意、是原始信仰、人文象徵的意，水墨畫的意、是山水田園隱逸的意，忽視客體、強調主觀則古今的心靈上出一轍。

整體而言，最高的理想便是道。

道在造型美術而言：以具象的形為分界點，形的上面是變形，變形的上面是抽象。形的下面是具象，具象的下面是具像得像真的一樣。前者以水墨最好表現；後者油彩最好表現。在中國思維而言，以形為分界點的話，上面叫做：形而上者謂之道。形的下面叫做：「形而下者謂之器」。「君子不器」，就是指君子拘泥於一事一物上，斤斤於具象不具象了，只有敞開心懷才能畫抽象畫，才能不器，才能不侷限在一事一物的具象情結中。

請問有點像，又不太像；說不像嗎？也不完全不像這樣的繪畫是開濶的呢？還是把一事一物具象得像真的一樣要自由、較開濶呢？

「形而上者謂之道：形而下者謂之器。」這句話用美術形象來思考，就沒有想像那麼高深了。

嚴格的說，從整體文化史來考察：中國文化的本質是「抽象的國度」；西方文化的本質，是「具象的國度」。

在西方兩萬七千年以上的具象文化史而言，二十世紀這一百年的現代藝術，實在是短之又短的。

抽象的國度是詩性的審美，具象的國度是邏輯的審美，或者說接近物理

的審美，一直到了十九世紀才有所改變。

三

　　水墨畫，興於八世紀的唐代。正是中國式的人物具象美術流行的時代。

　　希臘人物及具象美術，在西元前三、四世紀便已邁入了高峰，其時中國具象人物美術剛剛萌芽，說來還是幼稚園的階段。中國人的智慧，用在別的方面。

　　中國具象人物美術是集權時代之產物，為了和政治、社會、歷史概念相配合，便非發展人物美術不可，目的是為了「成教化、助人倫」。楚帛畫、秦俑都是這一需要之產物，漢代畫像紋更是幫助文化進行普及工作出了大力。佛教的人物美術傳入，加速了中國具象美術的發展，促使唐代的長安在六、七世紀時，成了世界的文化中心，洋人在中國開餐館、賣藝、打工、更是普遍得很。西域傳入的具象美術、和傳統非具象的詩性的審美相結合，產生了一種人神之際的東方人物美術的新形式。

　　正當外來文化刺激中國文化，產生一種新高峰之時，中國文化在西元八世紀時，急速的踩了刹車：遠古的文化基因在此時產生了迴響。一種新的「寫意文化」、阻絕了對具象美術更上一層樓的發展。

　　重意輕形的抽象寫意思維甦醒了，水墨文化興起。一開始水墨畫便主張：重要的是「得意」，得形是次要的問題，張彥遠在《歷代名畫記》中說「是故運墨而五色具，是謂得意，意在五色，則物象乖矣」。得意是得形的反面，若欲得意，便得忘形。

　　此時王洽、張璪輩作畫，不一定用筆「手摸腳就足」、「筆飛墨噴」，其意興風發之情狀，和二十世紀的現代派畫家不分軒輊。

　　世間的客體，那有水墨的樣子呢？只要用水墨畫畫，本質上便是非具象的，水墨畫家若反抽象或反非具象，便太無聊了，像蔣夫人說「抽象畫，猴子也可以畫」，就太不懂中國文化了，所有的「國畫家」只要放棄臨摹有得的習慣，我敢保證，人人都可畫現代水墨畫。

宋　無款　寒山行旅

水墨畫，以及所有的文學與藝術，絕對都是有時代性的，元與宋不同、明與元不同，民國與清也不應相同，現在人與前人也不應相同。

水墨興起時三大主張是：一、水墨為上，二、不求形式，三、畫中有詩，也有它的時代性。

只要不採用客觀的物理色彩，都合乎水墨為上得精神，古人不是也可用朱砂畫竹與人嗎？水墨的先天本質又包含了自動技法、適合體現天人合一契機。

只要不受客體限制（老師現成的作品也是另一種靜態般的客體），抽象也好、具象也好、變形也好，都和不求形式的精神吻合。

只要作畫有觀念「物物而不役於物」，便是詩性的審美，便合乎畫中有詩的精神。

時代精神是文化的活水，反自己的時代，實際就是埋葬，斷送文化的活路，無論說得多麼堂皇，都是反智的狹窄之見。

水墨畫精神是中國人對世界的貢獻，但是不能讓它成為歷史標本，要讓它成為活泉、滋潤乾渴的大地。

四

文化起源時，我們的祖先選擇了一條非具象文化的路。一種包容多元文化、開潤自由的寫意精神，不斤斤於一事一物的具象限制，是人類未來的一種福祉，我們自己、我們後代子孫怎麼好意思糟蹋這種人類財富呢？

西方具象文化的傳統，是不能包容抽象、寫意、多元文化的，若是多元，便非具象。二十世界的現代藝術，是西方人從殖民的經驗中，瞭解到具

象美術的有限性，敢於放棄兩萬七千年的具象傳統，又何勞咱們東方人去維護他自己放棄了的具象傳統呢？

我們只有使水墨畫現代化，使衰老的文化活在新時代中，才能在世界文化的進展中，對人類的未來盡一份應盡的責任。

現代水墨畫是中國文化必經的道路，我們別無選擇，好像自由民主一樣，雖然存在著不少問題，總不能恢復封建專制吧！若要國家生存，我們也別無選擇。

現代中國人唯一可以作的，是大家一起來把它作好。

一個新時代，在等待著我們，只是看你們用什麼方式現代化了。

我們已無法回頭，我們只有向前邁進。

現代水墨畫，和民主自由一樣，如何使它適合中國，才是重要的課題。朋友們二十一世紀的中國文化之前途等著你們去開拓。

（原載《美育》雜誌　民國85年9月）

中國藝術精神的真相

中國藝術精神談了半個世紀，愈談愈起勁的樣子。談來談去似乎也沒有談出一些名堂似的。

對一般大眾而言，是不太在意中國藝術精神不藝術精神的，大眾在意的是在中國人的作品是有沒有精神的藝術。

當然一般人也知道中國藝術，和西方以及別的文明的藝術是不同的。但很少聽到過那些愛談中國藝術精神的人，清楚的搞清楚過這不同的原因在哪裡。

談論中國藝術精神的人，多半會涉及到西方現代藝術或西方藝術，因為別的民族的藝術和中國關涉不大，談中國藝術精神的人也很少去碰它。那麼我們就從中西藝術之不同處來問問「為什麼吧？」解決了為什麼也許就解決了中國藝術精神的問題。

①中西藝術充滿了疑問？

為什麼西方人愛畫裸體？多半都寫實，人物多風景少⋯⋯。

十年以前，一般大眾還不太習慣看西方的裸體畫，我聽到過一位鄉下老太太說：「當皇后的人露出這麼大半個奶子不是太不要臉了嗎？」公主、伯爵夫人全裸的也很多，到底是寫實的？中國畫，比起來就太不寫實了。

聽到愛談中國藝術精神的人爭場面，武士雖也穿披風，但是裸體的占多數，其中的美女也全裸。方便打仗嗎？

為什麼西方美術史上以人物為主流，風景很晚才出現，比中國的山水要晚一千多年。

為什麼西方人的畫過去都是，好像責怪中國畫家畫具象的油畫不算崇洋、畫抽象畫就是崇洋，抽象畫是西方文化的傳統嗎？

西洋畫為什麼色彩鮮；中國畫為什麼黑烏烏的呢？

為什麼愛談中國藝術精神的人不談這些為什麼？喜談崇洋不崇洋的，我們的大學有西畫系，本來就鼓勵學習西方難道崇洋有錯嗎？穿洋人的服裝

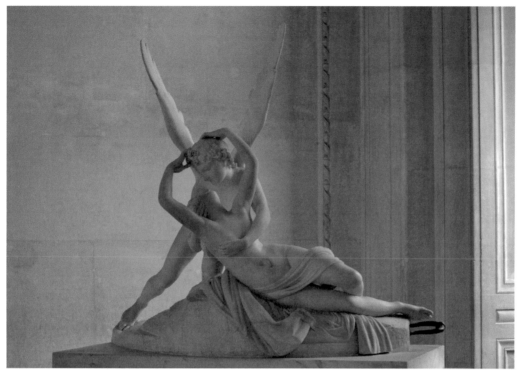

法國羅浮宮　邱比特和賽姬　陶幼春攝影

是你們、用洋人的冰箱電器是你們、享受洋人的生活是你們、到洋人的國家去學洋人講的中國文化是你們、想發揚洋人具象畫的傳統是你們，好意思罵別人沒有中國藝術精神嗎？

　　希望這一次「中國藝術精神研討會」多談中國藝術精神。在教育部沒有廢掉美術學的西畫系以前，少談崇洋不崇洋的問題，除非你不是洋學校出身的。

②中西藝術精神溯源

A.具象寫實傳統與科學文明：

　　具象和抽象是相對的名詞。在乾淨的白紙上隨意的一點也算是具象。這裡的抽象是非模仿客觀的「無形」畫而已。

　　西方文化的藝術精神，基本上是具象的，具象產生了西方的宗教、產生了科學文明、產生了西方文化。

　　西方文化的具象藝術史，有一萬七千六百九十年的傳統，從舊石器時代到十九世紀，一直都是具象寫實主義的天下。直到十九世紀西方殖民主義在東亞、非洲、大洋洲、印度等地看到了和歐洲寫實的具象美術全然不同的藝術，他們才算是開了眼界了。雖然知識界開始仍然詆毀這些異文化是野蠻文化，但是畫家卻在這些不同的造型中獲得極大的沖激，一萬七千

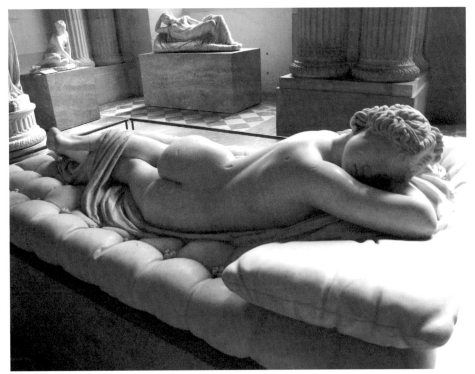

法國羅浮宮　睡眠中的美少年　陶幼春攝影

年具象傳統的現代藝術還是流行起來了，西方的寫實傳統就此瓦解了，甚至在東亞原先算是末流的浮世繪，對印象派的人來說也是「崇東」的至寶。想想看早已習慣了寫實主義的西方人能接受現代主義那些非形象的藝術嗎？那是西方文明的的根啊！科學、民主、思想都是由此而來，臭罵這些離經叛道的抽象畫才是意料中事。東亞人若是也站在西方衛道之士的立場大罵抽象繪畫，就有點喪心病狂了。因為中國藝術精神根本上就是抽象的。請想，西方科學文明是抽象文化發展出來的嗎？非也，老實說：沒有極端的寫實主義就沒有極端的科學文明。民主自由也不可能實現。

　　因為一萬七千年（扣掉二十世紀這最後一百年，大約是一萬六千九百年）前，歐洲的「原始藝術」就是寫實的，以野牛、野馬、長毛象、猛獸……等大型寫實動物為主，誇張女性特徵的生殖神雕刻也不少，全部集結在露西安‧馬哲諾藝術出版社的《西洋史前藝術史》一書中，該書厚達499頁。這樣的寫實傳統，發展到前希臘時代，由於宗教信仰拜人的關係，希臘人「人神同形同性」，而啟開了寫實的人體美術之文化，希臘文明時期，他們已能克服堅硬的大理石，雕刻出少女柔嫩得看來像有彈性、有生命的細緻的肌膚。

　　從寫實人體藝術中，他們已悟出了客觀的數學比例，希臘哲人都主張摹仿客體，是由於他們的文化根本就是模仿客觀對象的（沒有資料證明他們

主張臨摹現成的已成形的作品），在具象寫實的實踐中，大約在西元前384-322年亞里斯多德完成了世界第一部邏輯學著作《工具論》，要知道當寫實藝術持續發展時，一定會發現人體的數學比例、一定會出現邏輯學、一定會出現實證理論、一定會出現進化論、一定會產生科學文明與工業革命，實事求是也一定會發展反箝制的全面性的文藝復興運動，寫實使文化價值觀清晰如鏡，不會像非寫實文化的似是而非、自由民主的思想也終究會發生，這是西方藝術的根本。西方學習了東方以及其他原始藝術而出現了現代藝術，對西方人而言是大反動，是毒蛇猛獸、是數典忘祖、是亡國滅種的導因。但他們安然接受了這些，也沒有一點自卑感覺接受了這些，這是民主思想有以致之，「我儘管不贊同你們搞反西方文化的現代藝術，我誓死要保護你們有說自己的話、畫自己畫的自由」，他們沒有忘記啟蒙時代伏爾泰的偉大貢獻。

西方人拜人，「人神同形同性」在希臘如此，基督教亦如此，藝術就非寫實不可，不寫實的人體既是非人也是非神。廿世紀的現代藝術是「上帝已死」才有的現象。

B.抽象寫意文化的包容性格

這個地球之可愛是人類發展了多元的文明。

相對於西方「人神同形同性」的宗教發展出來的寫實的科學文明，恰好相反，中華文化「人神是既不同形」也不「同性」，中國原始藝術絕大多數都是抽象的、象徵的、寫意的、歷史的初期：殷周的青銅文明也以半抽象的、變形的、觀念動物神為主流。文化形成階段曲線繪畫多過直線繪畫，書法藝術早已紮下基因工程了。

寫實主義的西方人擁有他們對女性之美—維納斯—的永遠夢想，中國人對王薔、西施只知道「沈魚落雁之容，閉月羞花之貌」。中國人是一個沒有實際夢想的民族，處無縹緲則有之。

西方人也很清楚知道天神宙斯、少年阿波羅、哲人蘇格拉底、亞里斯多

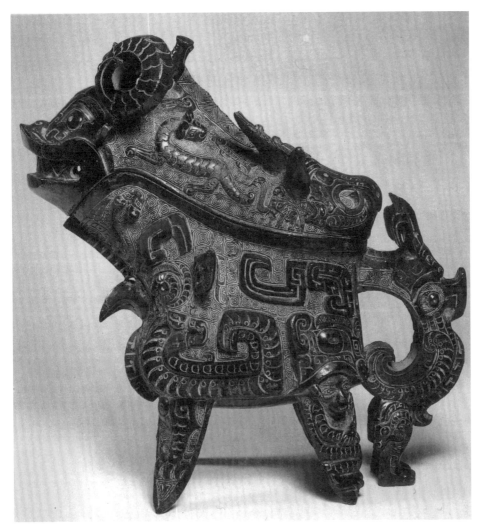

羊首觥　龍人文動物紋　合乎現代藝術的超現實主義（　出自《龍史》）

德、柏拉圖、埃及法老王、及豔后、古代帝王是什麼樣子。我們呢？禹湯文武周公孔子的尊容是無從了解的，也只有憑空想像了，所以京劇沒有時代感的服裝就很自然不以為怪了。這些缺失正是我們的長處。因我們不落入具象的侷限中。

　　在文化形成的階段，最少曾經流行了四千年之久的抽象藝術，有足夠的時間淘融、塑造中國人親近抽象思惟的民族性格。古代中國人的原始信仰，寧可拜物也不拜人，所拜的動物又不是可以進補的實際真實的動物，而是想像的龍、鳳、吉祥（羊）、饕餮老虎、有鼻的象豫、四神與生肖都是遠古信仰的殘餘，古代形象保持在集體無意中。

　　在造型藝術史上，古代中國人把信仰動物抽象化、觀念化，變形化的形象語言，薰陶出了先秦的思惟活動：

　　這些有點像自然動物，又不太像自然動物的文化行為，啟導了不走極

龍化的象圖騰爪足，書畫同源之證（出自《龍史》）

端、「執兩用中」的中庸哲學，中庸哲學不排斥像的具象，也不排斥不像的抽象的「君子時中」、「小人反中庸」，這是孔子早就說過的。希望愛談中國藝術精神的人把文化的真相搞清楚一點。

又由於所有這些信仰物在人文造型上都不是模仿客體：史前彩陶S形曲線繪畫都是蛇龍的簡化，文字中的最早的神字都是S形可證。（從申的「神」字是訛變字）

那麼在造型上就是無中生有了。都是從沒有到有，難怪老子要主張「有生於無」「無，萬物之母」了，也要主張「柔曲」的「曲則全」的道理。這樣無中生有的「道」「可道」嗎？難怪莊子要主張「心齋」了，徐復觀為「中國藝術精神」撰了一本書，他說「中國藝術精神的主體」是莊子「心齋之心與現象學的純粹意識」。

事實上徐教授只答對了一半，不是莊子思想造就了中國藝術；是中國古代的純粹意識——抽象藝術思惟與實踐——造就了莊子、不特此也，孔子、老、莊、易經，都是歷史時代以前的抽象藝術啟發出來的。哲人不都是天縱英才，只不過他們有綜合集體意識、集體無意結構、集體的願望之能力而已。亞里斯多德如此，老莊孔氏亦如。

我們的社會已經到處充滿了偏見，為何要知識界來火上加油呢？真的要把我們共有的這條船搞沈嗎？

由古代文化的抽象「習慣」回響出來的水墨畫精神，其「不求形似」、其「水墨為上」、其「畫中有詩」，都沒有把問題搞死，「不求形似」的

藝術是可以具象但別太形似就好了，不形似便包容了抽象。「水墨為上」是由於水墨有自然沁散的自動性，畫中有詩是要求造型藝術不要太重視覺，觀念的「畫外意」才重要，這些抽象性格都是對人類文化的偉大貢獻。臨摹行為，消耗了中國文化寬容包羅萬有的生命力，中國文化的衰敗，價值觀的混亂，主要在這裡。

（原載《中國時報》 民國86年6月8日）

03 水墨畫的革命性

現代東方繪畫，一般而言即指水墨繪畫。

從前大家多把水墨畫看成「傳統文化」，實際上這是一種誤解，因水墨畫的基本精神是反傳統的。

所謂傳統繪畫：①形式上：是大眾可以理解的客觀自然之形象，在當時以人物為主流。附帶的也發展了和人物生活相關的建築、器用、動物等圖畫。山水樹木的題材不發達，只是人物畫的陪襯而已。②色彩上：以鮮麗、具有視覺效果為主。③功能上：主要是為政治、宗教、社會的需要而服務，即所謂「成教化、助人倫」是也。

傳統繪畫重現的標準是要畫得像。要畫得像，便得具備某種程度上的寫實，在東方畫史上稱為實為「形似」。

形似（寫實）繪畫的歷史，萌芽於春秋戰國（西元前五世紀）、《韓非子》（外儲說）有「畫犬馬最難、畫鬼魅最易」的說法，表示當時及其以前繪畫的傳統是以畫非現實的事物為主，而戰國新興的繪畫才是形似畫。西漢的《淮南子》（前二世紀）也記載：畫美女西施要畫得「美而可悅」；畫武士孟賁的眼睛要「大而可畏」；後漢馬援有一句名言「畫虎不成反類狗也」……以上的記載都表示形似繪畫是戰國以後流行的繪畫。

西元三世紀時，晉朝文學家陸機（二八〇前後）說「宣物莫大於言；成行莫善於畫」這是把敍事文和寫實畫相提並論，對寫實則使用「存形」一詞。南齊・謝赫在《古畫品錄》（四九〇）中有「應物象形」（六法之一）的說法，象形也是接近寫實。唐代大詩人白居易（八一〇左右）說：「畫無常工，以似為工」（《畫記》），似就是像的意思。唐張彥遠（八四七）在《歷代名畫記》中把語言中的形似，用到畫史上有：「古之畫或能移其形似」的說法。

在古代漢語中「形似」本指人的面貌很像的意思，如《世說新語》有「桓豹奴是玉丹陽外生，形似其男」可證，後人把形似二字用在畫史的寫實風格上。

後赤壁賦圖之一　宋　喬仲常繪

　　形似畫的歷史萌芽於戰國早期，而大盛於漢，融合於六朝，成熟於唐，邁向人物繪畫的高峯。

　　由於這種形似繪畫，是為政教及社會服務的，依賴有錢人的雇用或收藏而獲得支持和發展。因此它是職業性的繪畫。職業畫家的特色由師徒傳授，來保存和發展繪畫的技法。

　　一部份參與職業繪畫的文人，在開始的年代，當然是向職業畫家學習。但是中國文人有文人的職業，文人的職業最基本的是出仕，其次是寫字、作詩（包括寫文章），再其次是教書，不像職業畫家要依賴繪畫生活。久而久之，一般不靠繪畫為生的文人，就受不了職業畫家種種不自由的限制，如畫人無要像某人，畫歷史故事要符合一般人心目中已有的標準，而繪畫的目的總離不開：政治、宗教、社會道德的人倫關係，而這一切都不是文人畫家內心所願意畫的題材。文人畫家最想作的，是尋找個人性靈方面的慰藉。個人的喜好，和社會的喜好往往是有衝突的，如果中國繪畫史中的文人畫家，就從職業繪畫分離出來，而形成了畫史上的文人畫派，文人畫派也就是業餘畫派。

　　職業畫家所要求的是「形似」。形似的範疇有二：一是形似自然（即西方美術的「模仿自然說」）；二是形似傳統（即「師承」「粉本」之類）。

　　文人畫派所要求的是「不求形似」，本質上是不模仿自然的形，當然

也不應模仿傳統和師承的形了。因傳統和前輩的作品既然已經成為「作品」，便是已經呈現出「形」了，去模仿這種已有的形，就是形似傳統；或形似老師，都是違背「不求形似」的精神和本質的。故臨摹前人，是沒有弄清楚什麼是水墨畫。

文人畫派不求自然的形似；也不求老師的形似，一切要靠自己去創造，所以文人水墨畫是一種主觀的革命性的新美術。

水墨畫「不求形似」的理論，當然不是突然出現的，有民族性格的投射；有思想觀念的影響，有生活經驗的體會。我們先從畫史來看它形成的過程。

首先東晉王羲之的叔父王廙（三二五年左右）說「畫乃吾自畫，畫乃無自畫」，在理論上已透露了畫家對主觀自我的肯定。雖然實際上他畫的可能還是職業畫家的那一套，如孔門〈七十二賢圖〉，仍然存有勸戒的意思。畫史說他擅畫人物、鳥獸、魚龍等，也離不開「形似」的範圍。不過觀念總是先於形式的，有了發展畫家的個性觀念，表示繪畫不必取悅社會大眾的好惡了，這在西元四世紀時，也算一種新思想。

之後，唐代大畫家張璪（七五〇左右），首先提出折衷的理論：「外師造化，中得心源」對文人畫派，影響深遠，此話的實際意思是：一方面要顧及到傳統客觀的形似，同時也要表現個人主觀的個性。這是在形似畫勢力強大的時代，不得不二者兼顧的理論。可笑的是明清及近代傳統派畫家，大部分並沒有師法過自然造化，只是臨摹前人的窠臼，也像鸚鵡學舌一樣引用這兩句話，真是不懂得水墨畫的實際狀況了。

影響文人畫派最大的是晚唐大思想家張彥遠的《歷代名畫記》；他提出「守神專一」、「意存筆先，畫盡意在」、以及「運思揮毫、意不在畫、故愈得於畫、不滯於手、不凝於心、不之然而然」（「論顧陸張吳用筆」）。這些言論出現在九世紀之時，確實是世界畫史的先進思想：意不在畫故愈得於畫，適合一切現代主義的美術創作。

重要的是張彥遠又提出了水墨技法的理論，是水墨畫派的思想先驅：

是故運墨而五色具，謂之得意。意在五色，故物象乖矣。夫畫物

最忌型貌采章，歷歷具足，甚謹甚細而外露巧密。

夫失於自然而後神，失於神而後妙，失於妙而後精。精之為病也，而成

謹細（「論畫體」）。

「運墨而五色具」，是強調水墨技法。「謂之得意」是寫意畫的最早

思想。「夫畫最忌型貌采章」是反對外師造化的形似和色彩。他主張畫要

「自然」，自然是上品，然後才是「神品」。按自然和神的區別是有限

的，甚至是很難分別的、勉強的說，自然的境界是不知然而然，神的境界

是多少有一點作為，所謂鬼斧、「神工」，神工令人驚嘆。自然的境界是

有一點平常，而使人忘記了讚嘆。三者的區別，也許就在這裡吧。

形似畫至唐代已邁入了成熟的高峯狀態，再向前發展，只有精緻和謹

細兩條路可走。西洋美術的洛可可風格，就是從寫實的高峯衍生出來的結

果。洛可可風格以有謹細繁瑣的現象。

但是在唐末有張彥遠這位大師，清楚的感到繪畫在極盛之後所面臨的

危機，而提出「精之為病也，而成謹細」的警告，實為洞燭機先的真知灼

見，是畫史上的先知。

考察中國美術史，繼唐代的繁榮之後，確實進入了精緻的世界，不僅

山水、花鳥、人物、繪畫都很精緻，就是雕刻、陶瓷、書法、建築等各方

面，皆流露了宋人精緻的審美心態。

宋代為一精緻文化時代，是沒有問題的。

而宋代文化在精細之後沒有陷入謹細繁瑣的境地，張彥遠的預先警告是

原因之一，而宋代的大文豪也極力的鼓吹，採用水墨渲淡的技法，以代替

鮮艷的色彩，以「得意」代替「得形」，以蕭條淡泊的山水，代替人間現

實的生活題材。

東方人有化璀璨為平淡的思想，正是水墨畫興起的契機。

在宋代有兩位大師，極力鼓吹這種新興的思想，由於二人地位崇高，名氣又大，其說服力也相對的易於使人接受。這兩位大師：一是歐陽修，一是蘇東坡。

歐陽修「盤車圖」詩云：

古畫畫意不畫形，梅詩詠物無隱情；忘形得意知音寡，不若見詩如見畫。

蕭條淡泊，此難畫之意，畫者得之，覽者未必識也（《書畫譜》記筆）。

論畫以形似，見與兒童鄰，賦詩必此詩，定知非詩，詩畫本一律，天工與清新（「畫鄢陵王主簿所畫折技二首」）

觀（王）摩詰之畫，畫中有詩，味摩詰之詩，詩中有畫……（「題王維藍關煙雨圖」）

上述理論——忘形得意，不求形似，畫中有詩，蕭條淡泊——都必須依賴水墨技法才能表現。經過歐陽修、蘇東坡的提倡，二人在文學界的地位崇高，因此很容易獲得文人的承認。南宋、元、明、清各代的文人畫論，都離不開這一範圍。

不過，要瞭解的是，歐陽修的「古畫」、蘇東坡的「王維」與實際情形頗成問題；歐陽修以前的時代，是形似畫的高峯，那時流行的「古畫」不可能是「畫意不畫形」。而畫史中的王維的畫作，能不能作到「畫中有詩」也是問題，我想蘇東坡可能是從王維的一部份山水詩中，想像能寫「江流天地外，山色有無中」的畫家，也一定是畫中有詩的。更早的陶淵明能寫「採菊東籬下，悠然見南山」，那時代絕不可能產生畫中有詩的圖畫。文學和思想，總是先於繪畫的，故陶潛、王維的詩中雖然有山水田園之畫境，時代不到，圖畫是不可能把詩境畫出來的。而且王維的地位在唐代並不高，《唐朝名畫錄》把吳道子、李思訓、張璪列為神品，把王維放在妙品。《歷代名畫記》說「山水三變始於吳（道子）成於二李……」也

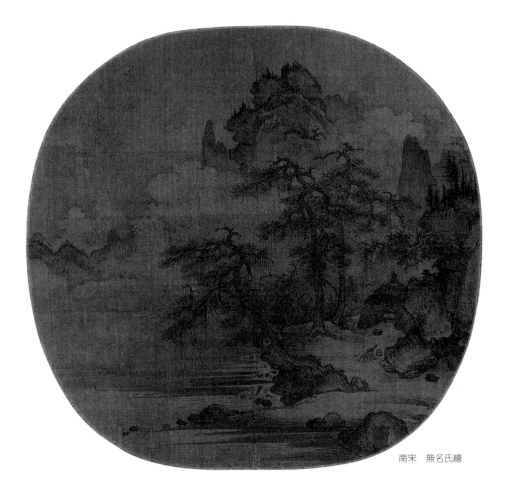

南宋　無名氏繪

沒有說王維是水墨山水之祖。王維在畫史的大名是明朝人捧出來的，莫是龍在《畫説》中説：「南宗則王摩詰始用渲淡，一變鈎斫之法……」捧為南宗之祖，這都是受王維文學上的地位之影響而想像出來的話，多半是靠不住的。

　　水墨畫的理論是唐末張彥遠首先提出，至宋才獲得較為廣泛的發展，當時形似畫的傳統並沒有完全消失，北宋人韓琦（一〇五〇左右）仍然主張「觀畫之術，唯逼真而已……」《淵鑑類涵》。

　　自從晚唐張彥遠提出「夫畫最忌形貌采章」「運墨而五色具，謂之得意」（得意忘形之所本）以來，在經過宋人歐陽修、蘇東坡的響應：提出「畫意不畫形」「繪畫以形似，見與兒童鄰」，實際上是主張繪畫不必求形似了。但「不求形似」一詞的成立，則以元代文人畫家倪雲林的影響最大，他在《答張仲藻書》中説：

　　僕之所謂畫者，不過逸筆草草，不求形似，聊以自娛耳。

　　在觀念上「不求形似」就更為明確了。

　　不求形似的繪畫觀念，實是美術思想上的一大創見，它包含的世界，廣

闊無垠，可以容納現代美術各種新流派。

在理念上，不求形似的「不求」只是不求而已，並沒有一定要排斥形似，如果在「不求」的原則下，作畫時很自然的「形似」了也是無所謂的。

而不求形似最重要的一點是：並沒有規定要不形似到何種程度，才算不求形似，形似多一點，和形似少一點，全視各人的自由而定。也沒有規定不形似就一定要到抽象的地步，然而如果有人喜歡把「形」完全「忘」掉，而近乎抽象，那也沒有什麼不對。

但不求形似的基本精神，是不模仿自然，要重視自我的心「意」，這一點是必須認識清楚的，它是人類第一次覺識到「自我」的重要，認識自己的自性，不必受已有的現實所左右，連自然的「形」也可以不去管它，那末歷史、宗教、社會一般人心目中以為繪畫應當如何？就更不必顧及了。在這樣的觀點下，畫家的心境是何等的自由，畫家所面對的世界又是何等的廣闊啊。

現代主義的新畫派則不然，它有各有一定的主張，印象派是主張要畫自然光線中的印象，反之便不是印象派。立體主義要畫的是「不再局限於單一的時間及視點，要將不同狀態、不同視點所觀察到的對象，凝劇於單一的平面上」（《西洋美術辭典》頁212），反之也就不是立體派了。新寫實或照相寫實，若是不用照相，不逼真便也不是新寫實主義了。

世界上所有的畫派都有自己的主張，因此多少都有一點排他性。

只有東方水墨畫派，雖然提出不求形似，但又沒有規定「應當」如何的作畫，如何的不形似。唯一的主張，只是要揚棄繪畫所加諸人的一切枷鎖而已。

所以東方水墨畫在本質上是無形式的形式；無色彩的色彩；無主張的主張；無為而無不為的，永遠適合人類追求自由，尊重自我的精神。

把水墨畫弄到模仿古人，重視師承，是中國明、清（十四至十九世紀）

時代，文化衰退，大部份文人銷蝕了革命精神，也表示根本就不懂水墨繪畫真正意義所造成的結果，這是時代的錯誤，和水墨畫本身是沒有關係的。

　　崔柄植先生、留學中國文化大學美術研究所，對中國水墨畫有很深的研究，在臺北時，居住在外雙溪與筆者為鄰，故常有機會在一起討論中國美術史之諸問題，崔君為人誠篤，勤學不懈，對傳統與現代的東方繪畫，皆有深入之研究，新著《現代東方繪畫》一書，不僅在中國未見，在亞洲也是第一本探討現代東方繪畫史最完整的著作，深信此書必將在美術史中，產生重要的影響。

　　崔君大著付梓之時，索序於余、茲將筆者對水墨畫之瞭解草成此一小文，就以此為序吧。

（原載《中央日報》 民國75年8月26日）

水墨畫家的使命

早在西方現代藝術興起前一千餘年，中國水墨畫就主張（一）繪畫不必畫得太像（叫做不求形似），（二）放棄客觀的色彩，要求「水墨為上」，（三）主張繪畫要有觀念，叫做「畫中有詩」。

以上三點是水墨畫最主要的特性。這樣的思想，發生在西元七至八世紀左右，到九至十世紀而趨於成熟。同時代的世界美術——包括中國在內——以寫實主義的人物畫為主流，當時的中西美術都要求畫得像，「像似」是畫家的天賦。而中國水墨藝術家，竟然興起了繪畫不必要求畫得太像的主張，這在世界美術史上，都是嶄新的思想，此思想若是在十九世紀以前傳入西方，一定會被認為是異端分子，若是在中世紀的西方社會，說不定還會招來很嚴重的災禍。

興於七至八世紀的這種革命性的繪畫思想，雖然是老莊的無為、佛家的空觀在美術上的表現。但是從美術史來說，便無疑的是二十世紀新美術的先驅思想了。西方人要到二十世紀才悟到：繪畫不必寫實、主要的要有觀念，才會產生表現主義、立體主義、未來主義、超現實主義……等等主義。

而中國人在八世紀時畫家便放棄了色彩，主張水墨技法。原因是水墨技法是主觀的自由主義的極致，水墨本身可以沁散，故又是最早的自動性技法之發現。水墨可以代表一切色彩，表示繪畫不但不求形似、也不必顧及自然色調，可以隨己意去使用色彩。畫中有詩，表示繪畫並不一定訴諸視覺，同時也是訴諸心靈。從前的水墨畫要求畫中要有詩意，到了現代，詩也可擴大為一切現代的觀念。

上述這些主張，由於並不是絕對的，所以它的可能性就很大：「不求形似」，並沒有規定不形似到何種程度，形似多少，畫家皆可自由決定。水墨為上，並不否定色彩，只是要讓色彩由畫家決定，不由對象支配。畫中有詩，也只是層次的提高，並沒有規定是何種主義。詩其實就是能反映個人特色的美。

可見水墨畫的革命，是最周全的，不偏於一隅的原則，過去、現在、未

來皆可適用。這就是水墨畫永恆的生命、不真正瞭解水墨畫的革新本質，才會主張臨摹是扼殺水墨繪畫之生機的劊子手。

革命性的水墨繪畫，只是主張從傳統中解放，並沒有弄出一種新的桎梏來限制畫家，所以它應當也適合世界其他的文化，足以彌補近代美術此起彼落，莫衷一是的各種主義。

凡有一定的主義，就表示推翻了舊限制、又製造了新限制，世界畫壇便永無寧日。

有一種美術思想，有求新的主張，但並不製造新的桎梏，自己要自由，並不限制他人的自由，這是適合全人類過去、現在、未來的美術理想，只有東方的水墨繪畫思想，足以當之而無愧。

新時代的水墨畫家的責任，就是以這種開闊的心胸，介入世界，使國際性美術更全面、更健全，則世界文化就可望真正建立起來了。

第二輯

大風起兮雲飛揚

張大千和他的時代

> 張大千的成就不在他的多能，也不在他曾經遠涉流沙浸淫六朝隋唐宋元的壁畫數載之久，而是他創造了屬於這個時代的作品。
>
> 今年八十三歲的張大千，甫於上月廿四日接受蔣總統經國頒贈勳章，褒揚數十年來的藝術成就與貢獻。他所創的潑墨潑彩作品，極富現代意味，不僅豐富了我們的傳統，也為了中國文化樹立了一個新的里程碑。——編者

　　張大千先生嘗自稱是一位傳統畫家，我們的社會也一向視他為中國傳統繪畫的代表人物，探討張氏成功的因素，也唯有從中國傳統繪畫的精神領域來衡量，才能瞭解他真正的重要性。

　　然而，提起傳統，特別是現代人畫傳統的中國畫，一般人總容易視之為「守舊」的同義詞，為此，我們得先用中國美術史的眼光，把中國傳統繪畫的精神本質，略作陳述，看看中國繪畫，是不是仍能切合時代的需要，看看它從遙遠的過去，緩慢的步向現代，能不能繼續的奔赴未來。

保守與維新精神

　　中國文化性格中，存在着根深蒂固的保守性，這是無法否定的事實。保守性格最大的缺點，是漠視反省精神對過去的東西好壞一起傳承，不能去蕪存菁，使文化更為理性而精鍊，比如迷信，使大部份的中國人一直保持著很原始的泛神心態，而戕害文化正常的發展，是其顯例。又比如中國人大概是世界上最先利用蒸氣烹調的民族，史前彩陶時代的陶甗，就是最早的蒸籠，幾千年來，中國人除了利用它作蒸餾造酒之外，不能把這種發現用在更有利民生的地方，中國人沒有發明蒸汽機，實在是有點愧對四五千年發明蒸甗的祖先。

　　保守性使中國民族不斷的回顧過去，文化上都沾染上了「依古」的心理，它的長處，是與過去強固的聯繫，而產生了文化的「優久性」。

　　假若中國民族性中，只有全然的保守，當然不可能創造東亞最優秀的文明，像今日美洲的印第安人、澳洲的毛利人、南太平洋各島嶼的原始部落、非洲的黑人……等各種原始民族，便是由於過份的保守，而消滅了進取的活

楚戈與張大千夫婦

力，致使他們的生活，猶多停留在石器時代。

　　中國人之所以能創造優美的文明，是因為在她保守性格之中，同時也存在著可貴的維新精神，如果說保守性是文化長久不斷的要素，那末「維新」則是確保她健康長壽的憑藉。

　　「詩」大雅文王之什說：「周雖舊邦，其命維新」，「舊邦」是對傳統的肯定，「維新」則是指她的進取精神。守舊與維新二者若能平衡發展，一方面由於對往昔的回顧，使文化不致激進到不可收拾的地步；另一方面也可藉維新使文化向前，不致老邁到不能適應新的生活。文化中的維新精神若喪失，文化便將衰老終至死亡。

　　文化中的美術最能反映一個民族之心態。中國文化的維新精神，在表現或推動美術的進展上，從歷史上看有那些明顯可見的痕跡呢？今日的中國文化，以美術為指標，它的維新精神究竟還能不能鼓動中國文化繼續前進呢？我們從當代美術家的代表人物，和新一代的風氣上應當是足以略窺端倪的。

中國美術中的維新精神之回顧

　　維新實際上是一種革命，不過革命的手段，可以採取激烈的方式；也可採取和平的方式。周人在文化上的革命是採取和平的方式，因此使用「維新」二字，而中國美術上的革命，幾乎不着痕跡，「維新」二字更能代表中國美術各轉型期的精神。

　　中國美術的維新運動，要略而言，有四個階段最為顯著；其一是史前的

張大千　春山積翠　1968　紙本　100.5×140.6cm

抽象繪畫運動，其二是商周貴族的象徵藝術運動，其三是春秋戰國的平民繪畫運動，其四是元代超越的文人繪畫運動。分別而言：

一、史前的抽象繪畫運動：把中國史前的抽象繪畫，視為一種維新運動，理由有三，①由考古資料，人類早期的繪畫，多是具象的，法國（拉斯科克斯）、西班牙（阿末達）的許多洞窟中，曾經發現一萬年前至兩萬年前的壁畫，畫的是野牛、野馬、和其他野獸，都是寫實的，②研究幼兒作畫，他們不論畫得多麼幼稚，在他們的幼小心靈中，絕沒有抽象的觀念，他們總自以為是在畫他們眼睛所看到的東西。③依近代繪畫的例子，抽象繪畫的出現，乃是對極度的寫實主義之反動，是一種成熟的心態，才能欣賞的美術形式。由此三點，吾人可以斷言，中國史前彩陶文化的抽象繪畫，其成熟的筆法，其優美的造形，絕非原始的繪畫形式，故不能算是中國繪畫的初期階段，如果在心智上，不能觸及到心靈的抽象世界，是不可能憑空產生抽象形式的。並且考古學家，在西安半坡彩陶文化中，發現一種幾何圖形，是由具象的魚紋，逐步簡化而成。廿世紀最有名的抽象畫蒙德里安，就曾經試驗把一株樹，逐步簡化為純粹的像「製圖」一樣的抽象結構。中國的史前人能夠知道把具象畫簡化成純幾何造形，明顯的是瞭解到可變的物象後面存在著一種不變的秩序，若說我這樣的推測是個人的想像，那末最少他們對幾何的造形原

張大千　幽壑雲松　1978　75×54cm

理，應當是具有充分的瞭解這是無法否定的事實。

此外彩陶上另有少數很寫意和半抽象或抽象式的蛙紋、鳥紋及蛇龍紋，足以證明流行於史前時代的抽象繪畫，是對更早期的繪畫之一種維新運動。中國文化經過此一抽象的洗禮，民族的心性，再也不致沉迷於對現象世界的迷戀，為長期的寫意藝術，奠定了審美上或心理上的基礎。

　　二、商周遺族的象徵繪畫運動：中國美術的第二次維新運動，是商周時代的藝術家，把史前的抽象繪畫，在宗教禮制的要求下，塑造成一種象徵式的符號，畫龍、畫虎……完全忽視客觀對象，全用人文的符號，來作繪畫的結構，這些繪畫的組合分開來看，都是有含義的，比如一個動物的結構，他的眼睛之形式不但可作一切動物的眼睛，也可照樣作人的眼睛，而分開來看，它根本上就是一個「目」字，眉毛大部份是武器的符號，動物身上的裝飾多以雲雷紋填充，而雲雷紋也是一種文字符號。有時一隻鳥的翅膀，大體看是翅膀，細看則是一條卷曲的龍，這是一個造形，兩種動物分別共用和超現實繪畫形式相同……。這類情形不勝枚舉，此時代的繪畫，完全脫離了自然，約九百年至一千餘年間，由於宗教的理由我們的祖先，完全不以植物之美入

畫，繪畫是為宗教和貴族的禮制服務的。這種情形是文化過份早熟的表現。

　　三、春秋戰國的平民繪畫運動：殷周的繪畫太過於制度化，和平民大眾的生活完全脫節，在西周中期（西元前948-858年的穆王至夷王間）便醞釀一種改變，開始以大而化之的圖案來反對繁複的制度化形式，到了春秋早期，就出現了少數的花瓣紋，這是一種很小心的試探，是維新主義的萌芽。到了春秋末期，便出現了大家都看得懂的「畫像紋」用剪影的形式，描繪狩獵、戰鬥、飲宴、採桑、射箭比賽等生活故事。筆者拙著「中華歷史文物」一書中，稱之為中國繪畫的白話（畫）文運動，因為它革掉了殷周時代不容易看懂的像文言文一樣的繪畫形式。因為人人都看得懂，所以它應屬於平民的繪畫。這次的維新運動也奠定了往後繪畫的基礎，我們現在的所謂繪畫，實際是由春秋戰國發端的。

　　春秋戰國這次美術的維新運動，實際也是中國文化一次全面性文藝復興運動，不僅美術從貴族的專有，轉入全民所共有，而教育、政治、思想等各種學術也全是開放的，注意到平民大眾的需要，形成了中國文化最具活力的盛況。

　　四、元代超越的文人繪畫運動：中國繪畫自戰國興起的平民化運動，至漢而益形普及，漢代的公共建築，多有描繪生活，神話故事的壁畫和雕刻（畫像石、畫像塼）。中國文化能普及全國各邊遠的地區，在各地語言殊異，而文盲佔百分八十以上的社會，文字知識的教化根本無用武之地，全靠畫家的圖畫來推行民族文化的中心思想，完全文化統一的工作，畫家在中國文化普及方面的貢獻，比儒家要大千百倍。這種影響從漢歷經三朝隋唐宋元而不衰，但元明的文人畫運動，卻瓦解了這種趨勢，這文化普及的工作最後只有讓戲曲繼續勉強支撐，結果導致國勢日弱。

　　從畫史資料來回顧，中國繪畫在宋以前，職業性的畫家和文人畫家並駕齊驅，繪畫天經地義以技能第一，畫家中雖有通翰墨的文人，並無特別遷就文人的繪畫形式。到了元代的趙孟頫主張作畫應該「石如飛白木如籀，

張大千
幽谷圖
1967
紙本
207×117cm

寫竹還應八法通，若也有人能會此，須知書畫本末同」，又主張高雅的「簡率」。大部份元朝的畫家都附和趙孟頫的主張，趙氏又假託名義，說他這種簡率形式的書法式繪畫是「近古」，其實並沒有這回事，趙以前的古人，多不強調簡率也不重視書法。

趙孟頫強調書法技巧的簡率式的繪畫，至黃公望、倪雲林而形成了風氣，畫家追求少數人欣賞的「雅」逸；真有古意而強調技能的繪畫，被貶為「俗」，這是一次殺人不見血的新貴族繪畫運動，自戰國迄唐宋以至全民利益為目標的職業性繪畫，被文人取而代之，從高度看，確實提升了繪畫的境界。從一般社會大眾來看，文人畫放棄了中國傳統繪畫「成教化助人倫」的天職，這是一種很自私的高蹈性的繪畫（對這些問題，筆者在民國六十一年九月九日起在民族晚報的楚戈專欄中，曾寫過一連串的文章討論，此處不贅），我們只要拿明清的年畫和古代的壁畫作一比較，就知道古代的畫家是全面的投入「文化建設」（包括宗教）的工作，而自文人畫興起以後有少數俗畫家從事這方面的工作，真是顯得多麼寒傖而可悲。

綜上所述，中國四次繪畫維新運動，以春秋戰國的平民化運動是時代呼

喚出來的，其對中國文化的影響也最大。以歷史來檢討，我們應當約略知道，廿世紀的中國畫家，該選擇一條怎樣的道路。

新時代的中國繪畫

中國國民革命，結束了中國數千年來的君主專治政體，但孫中山先生說：「革命尚未成功，同志仍須努力」，國民革命什麼地方沒有成功呢？主要是我們只革掉了滿清政府治上的命，由於經濟、社會，特別是文化仍然是原封不動的從滿清轉移到民國，因此連政治上革命，也只是形式上把滿清專治推倒了而已，不像歐洲的革命那樣是全面的，政治革命也導致了文化的，社會的，經濟的革命。

中國五四白話文字運動，雖然彌補了國民革命的不足，仍然沒有從心理上完成革命的建設，封建的餘毒，一直流傳至今不絕。

打從清末曾左的維新運動開始，中國美術家根本就沒有參預維新活動，也沒有參預後來的革命，真正的欲救中國又豈是孫中山先生及其少數革命同志所能完成的，近代中國人的悲劇也因此而無可避免。

中國藝術家不能配合革命事業，參與改造中國的工作，並非藝術家的麻木，而是革命情操不是國民之自覺，乃由於帝國主義之壓迫而來，生活形態、社會基礎本質上仍然是傳統的神延。中國文化在戰國時代那一次最重要的維新運動，便是導因於社會和經濟的變革，全民皆有此自覺而產生。清末民初社會基礎未變，經濟結構不變，又怎能產生維新的酵素呢？

雖然如此，但中國畫本身是早已孕育了必變的契機，只是在政治革命來臨之時，美術方面猶欠缺一點水到渠成之勢而已。此必變的契機，在明代的變形主義（江兆申語）初露端霓，青藤之以狂草入畫，晚期四僧豐富的感性主義，清中葉揚州八怪的率意盡與自由精神……都為一個繪畫世界中的偉大時代，蓄積了深厚的根基，在這樣的背景下中國美術若是不能產生大師，除非是文化中那維新的精神滅絕殆盡。

張大千　白蓮　1978　紙本　70.5×136.4cm

其實新時代的呼喚，在不知不覺中，已多少感染了不少畫家，像上海的任伯年，像北平的齊白石，其作品都有推陳出新之勢，白石老人與稍晚的大千居士，只是由於生活背景的關係，這二位大師猶不能完全感到時代的急切呼喚。

不過也由於有了齊白石和張大千兩位大師打下了創作的基礎，我們的社會在迎接新時代的來臨之時，或許會不致迷失。

民國以後一些留學國外的藝術家，由於意識到傳統國畫和時代的隔閡，而倡導國畫改革運動，像早年的林風眠、徐悲鴻等，但改革的成就都限在精神意識方面，這些畫家中缺少大師的才華，終不能促使中國美術介入到國際性的地位，我們還得期待。

張大千和他的時代

大千居士是中國畫家中最多能的大師之一，不但同時代的畫家，無人可以與之相比，就是歷史上也沒有幾人有他這樣廣博的能力、人物、山水、花鳥、壁畫、圖案，無一不精，山水他能造境，也能寫景；人物能畫歷代的古人，也能畫現代的今人，這才是真正的畫師。老實說，畫家若是只能守舊，和工藝匠何異。

張大千先生的成就不在他的多能，也不在他曾經遠涉流沙浸淫六朝隋唐宋元的壁畫數載之久，而是他創造了屬於這個時代的作品。

他的潑墨潑彩繪畫，運用了非常現代的自動技法，這種技法雖然是中國

古代的傳統，但古代名蹟中一張也沒有留下來，因此這些作品顯然是大千先生所自創，尤其是那種不留空白滿副的潑彩，富有強烈的現代意味，最適於新式建築之裝飾，他這類山水和荷花，富有強烈的抽象性。他雖然從不承認他曾受現代畫的影響，但他遨遊國外多年，這時代容許放膽獨創的精神，和他灑脫的個性相契合，而多少透破了一點他的生活背景，應屬一件很自然的事。

這是張大千先生的年輕之處。我們的傳統國畫的短處是使人蒼老，一個小學生若是畫老氣橫秋的梅蘭竹菊這類死畫，這個孩子的感性實際已經老朽了，他如果繼續畫下去，他便有「永遠沒有年輕過」的危險。

可是八十三高齡的大千居士，他的畫因為避免了陳腔濫調，創造了出人意表的作品，反而透露了一股年輕的衝勁，而自然的掌握了這個時代的脈博，對新時代的繪畫，也就有會產生一種啟發性的可能。

畫家畫得好，只是個人的成就，能和時代的脈博相一致就是富有時代性的成就。

大千先生的潑墨荷花也堪稱古今獨步，把荷花當成大氣磅礴的山水一樣來處理，大千先生是古今第一人。在大千先生的筆下，荷花已超越了花卉的屬性，被賦予了「大風起兮雲飛揚」一般的雄秀之氣象。他的潑墨潑彩山水與荷花，不僅豐富了我們的傳統，也立了中國文化的一個新的里程碑。

在中國審美的歷史中，抽象美是早就被肯定的，文字從象形、象意到形聲，從模仿到自然，到簡化成符號，其箭頭指向，皆是邁向抽離形象的路途發展，書法更是變本加厲，從篆隸正行，終於邁向純抽象的狂草。而繪畫藝術，雖未發展出純粹的抽象，但真正瞭解中國美之本質的人，當知道中國不重形似的世界中，實際上包含了很超越的抽象審美之原素。

大千先生是最瞭解這一點的，他的畫完全掌握了宇宙自然中那抽象的意境，凡是愈欣賞抽象美的人，其心靈的束縛也愈少，其胸襟也愈大，大千先生在繪畫的技法上他集中國繪畫一種新形式，心胸豁達自由，馳騁古今，了無障礙，這和他能接納抽象審美的涵泳不無關係。

　　大千居士在很濃厚的抽象化作品中，仍不忘拈出少許形象，不僅形成了欣賞者與作品之間的橋樑，也形成了現代人和傳統之間的橋樑。而這也是中國文化不走極端的特色之一，不受形象所拘，也不致落入空泛的無何有之鄉。中國的中庸哲學叫人不「偏」，美術上不偏於絕對的像，同時也不偏於絕對的不像，應當是「則近道矣」。

　　藝術是反映時代的，元以後中國傳統的繪畫所反映的是這段長時間的社會需要，社會結構不變，繪畫形式大體上可以不變。如今社會變了，生活變了，傳統中國畫若不正視新時代的需要，必定由衰老而淘汰。

　　大千居士是生活在新舊交替的過渡時代，他所創造的潑墨潑彩作品，近乎抽象而仍然保持着強烈的傳統精神這一點，也很恰當的表現了過渡時代之需要。

　　中國美術下一步如何走，那是年輕人和下一代的事了。

<div style="text-align:right">壬戌年四月于故宮博物院</div>

（原載《雄獅美術》第135期　民國71年5月）

06　水墨繪畫對現代的適應
——試論江兆申的新野逸精神

1 水墨與時代

　　水墨繪畫是東方美術中一項特殊的成就，現在它已成了「中國繪畫」的
主流之一，但其歷史最多也不過千年左右而已，和中國六千年以來的繪畫史
比起來，它算得上是很年青的美術形式。然而，在中國文化中看來年青，若
是放在世界美術史中來衡量，中國式的水墨畫就顯得夠成熟也夠年長的了。
自十九世紀（即印象派藝術運動）以來，沒有一種畫風能持續五十年甚或
二十年以上的，尤其是二次世界大戰以後，世界藝術尤其是瞬息萬變，在這
異軍突起，爭奇鬥豔的現代美術潮流中，中國水墨畫仍然是在自我的天地中
平靜而緩慢的進展着，精神上維持着數百年前一貫的態度，這不能說不是一
種奇蹟。稱水墨畫的存在是一種奇蹟，乃是相對於現代生活而言的，若是在
四、五十年前，水墨畫所具備的形式面目乃屬當然。然在二十世紀，社會結

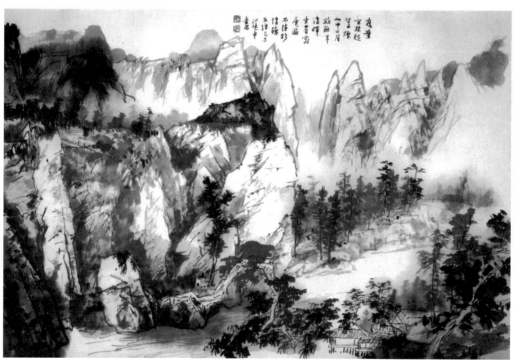

江兆申　秋巖水榭　1979　62.5×93cm

構與生活形態遽變的今天，此一興起於八百年以前的水墨繪畫，不但仍有其適應性，而且水墨世界，似乎愈來愈顯示出它猶有廣濶的領域等待進一步的去開發，因此，水墨世界之未來仍充滿着無限的可能性。

主要是水墨畫由古典進入「近代化」的過程中起步甚早，在美術進化史中中國水墨技法是早熟的。中國水墨畫的「近代化」導源于元（十三世紀），成熟于明末（十七世紀）。甚至自南宋（十二世紀）以降，水墨畫在筆墨上就已開始抽象化了，所謂筆墨的抽象化，是畫家用筆使墨的技巧，根本上就不必顧及對象，在過去不同的山石要用不同的線條來描繪，花鳥的線條也不適合用來畫人物，自筆墨的技法抽象化以後，畫家各有自己的筆型和墨趣，每一位畫家就用這種各自獨特的而且富有個性的「筆墨」類型來畫一切的東西，比如明末的八大山人，同樣的線型和墨趣可以畫荷花，也可以畫山石和樹木，故他的荷梗可以轉折，一如山石可以轉折一般。這也就是「筆墨技法」的抽象化。

用世界美術演進史的眼光來看，這種筆墨技法的抽象化，中國人在十三世紀以前就已完成，而西洋人要到十九世紀以後，才懂得超越自然形象，主觀的來看這個世界，這不能說不是文化早熟的表現。

中國美術的早熟，又可分思想和技巧兩方面來看，美術史的發展，愈晚期愈可見出是由思想領導技巧。中國繪畫就思想而言，在唐代就已出現了很進步的藝術思想（詳後），宋代更是集其大成，但技法上元人開展了一個新時代，明末則是美術近代化的開端。

水墨畫筆墨技法的抽象化（非形式的抽象），無疑是受到中國另一種抽象美術之影響，此即書法技法的介入到繪畫。中國書法，特別是行草和狂草，雖不能視之為抽象畫（書與畫本質上是有別的），卻不能說不是一種抽象美術。而書法本是文人的本行，假若中國畫不由文人來接掌門戶，一直任由職業畫家來發展，其面目可能是完全不同的。中國文人自五六歲開始就得練習毛筆書法，而中國的繪畫工具不像西洋人那樣，文人使用鵝毛沾水硬筆

來作詩表意，畫家則用蘸油彩的刷子作畫，二者根本上是兩回事。中國人寫字和繪畫因使用同一種工具和材料，而決定了中國美術之命運，因此，文人的審美意識亦自然受到書法審美所左右。明董其昌在他的「臥遊冊題詩」中有「趙文敏問畫道於錢舜舉，何以稱士氣？錢曰『隸體耳』」，這是明白提倡書法技法要介入繪畫的領域，古人稱這種畫為「士體畫」。然而「士體」的提出並不始於宋，在唐代張彥遠就有這種主張，「歷代名畫記」劉紹祖條下有「乏其士體」，評鄭法輪條又有「全範士體」這樣的話，大抵士體畫的特色　「野逸」（見郭若虛「圖畫見聞誌」）的路子。

　　野逸者，乃一精神傾向也，不同筆型和墨趣，導出不同境界的野逸。野逸的境界，說穿了就是要自然。不做作的自然，不僅是藝術中的極致，也是人生的極致，老子所說的「道法自然」之「法」字，和中國藝術中的自然還差了一點點，因「法」之一字也可見其用力之處。張彥遠把繪畫分了好幾等，第一等是自然，失於自然就是「神品」，失於神「而後妙」，失於妙就是「精」品了，也許是由於聲韻學上的關係，神品、妙品、精品（也有稱能品的）之上如果加上一「自然品（格）」，總覺得彆扭，因此後人就把「逸」品視同自然，「逸、神、妙、精」就可聯綴起來了。階梯式的往上數則為「精（或能）、妙、神、逸」。「逸」這一概念的成立，皆見於「歷代名畫記」以後的《唐賢畫錄》（朱景真著），及張懷瓘的《畫品》之中，而確定「逸格」理論的則推《益州名畫記》（五代末黃復休著）：

　　畫之逸格，最難其儔，拙規矩於方圓，鄙精研於彩繪，筆簡形具，得之自然，莫可楷模，出於意表，故目之曰『逸格』爾。

　　此處的「筆簡形具，得之自然」並不是名詞上的效「法」自然，而是動詞上的畫得很自然，儘量減少人工痕跡的意思，在線條上必須把「狀物」為目的剛性筆觸（見大部份北宋以前的山水樹石）轉變為以「得意」為目的的柔性線條：在用墨上，儘量避免裝飾效果，而以渲染浸潘的自然趣味為最高的目的。

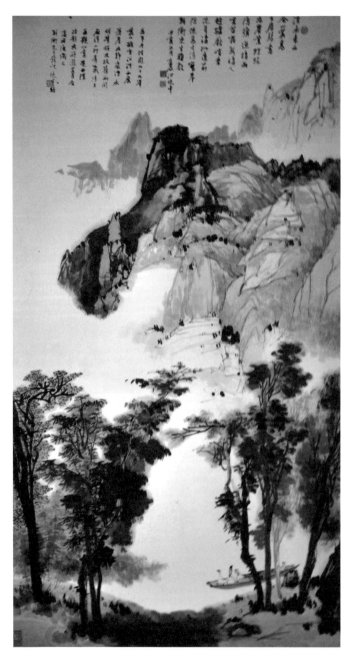

江兆申
泛舟
1974
181.8×97.3cm

然而，理論上儘管唐宋人已知道「野逸自然」是繪畫最能反映人生自尊自主之境界，但北宋以前合乎「忘形得意」的繪畫作品並不多見，故歐陽修的「古畫畫意不畫形，梅詩詠物無隱情，忘形得意知者寡，不如見詩如見畫」恐怕只是對繪畫的一種理想上的看法，不但當時忘形得意知者寡，恐怕古畫也沒有這樣的作品存在。南宋梁楷的潑墨仙人才是合乎「忘形得意」這樣理想的，但這類作品在梁楷的藝術生涯中，也似乎是「妙手偶得之」而已，他別的作品在筆墨技法的抽象性上都比不上「潑墨仙人」這一幀。

到了元代，除了趙孟頫之外，四大家（黃公望、吳鎮、倪瓚、王蒙）個個都是野逸自然的高手，或濃或淡，或疏或密，總是以自己獨具的筆型墨趣來自自然然的作畫。這種風格到了明代就更加成熟了。徐渭、八大、石濤、漸江……等，在筆墨技巧的抽象化上，較元人更上層樓，徐渭、石濤所表現的是一熱情的激動的世界，題材與造形只是手段而非目的，心中熾熱的投

擲，筆墨信手的活動，得心應手的滿足，意不在畫的意外收穫，在在都是生命力的傾吐，山水焉，竹石焉，花果焉，只是自我投射的外形而已，那內在的本質，主觀的不知然而「然」，都全是一種生活。作畫不是工作，而是生活，石濤説「筆非生活不神」（《苦瓜和尚畫語錄》）即指此，這也就是「寄興於筆墨，假道於山川」（同前「資任章」）的意思。

八大、漸江更進一層，筆墨並非寄興，形式也不是假借（道），而是直接用筆墨本身來傳達宇宙間一種寂然的聲音，他們傾聽花開的聲音，凝露的聲音，大地溟漠的聲音。八大的花鳥、樹木在都永恒中沉思着。漸江淡至無痕的山石，也似在永恒中入定。

這些大師所作的畫，在物理的自然中是找不到例證的，它是人心中的「第二個現實」。

這種精神，在西洋美術中要到十九世以後才出現，抽象主義、立體主義、未來派⋯⋯全是在追求如何從客觀的自然中超脱出來，以建立主觀的新造型，來強調畫家內在的真實感受。因此，我稱水墨畫是文化上的「早熟」，原因在此。

而水墨畫對時代的適應性，除了作品形式上是「取其意氣所到」（東坡語），不重客觀對象的模仿，這是人類精神解放，個人的人格尊嚴擡頭之表示，現代藝術精神也全建築在此一基點上。而另一方面，當代畫家的努力，也使中國水墨畫注入了新的生命。民初的齊白石、吳昌碩⋯⋯都建立了他們自己的同時也是時代的面目。 張大千的潑墨潑彩，筆型墨趣既有傳統的風貌，又富有現代精神，無疑是水墨世界現代化的大師。

當代畫家中，在純水墨的境界上的成就，江兆申是極重要的人物。他的畫充份的表現了野逸自然的精神，達到了「迴出天機、筆意縱橫」（《無聲詩史》）的境界，他恐怕也是中國精於「詩、書、畫、金石」四絕最後的一位「士體」藝術家。

使中國水墨對時代的適應，以及對未來的發展充滿無限的可能，江兆申

江兆申
夏景
1979
126.5×48.5cm

無疑也是功臣之一。茲在中國畫的「造境與造型」此一觀念下，來介紹一下江氏藝術中的「新野逸精神」。

2 水墨畫的造境與造型

中國畫特別是山水、五代至宋以後畫家之能事是在造境。北宋的山水由於是以自然實景為對象的關係，畫家的「境」是有所憑依的，山川的雄偉氣勢，為畫家所衷心膜拜，這時山水的形式，遂有君臨天下之勢，畫家個人是依附在那矗立的巖崖之中的，畫家的能耐，在於如何為自然塑形，如何忠實的把山石的量與表面的質感（石的硬度與水的浮柔）表達出來。故線條剛勁而有力，筆墨的目的在「狀物」，在寫自然的實景。

南宋以後，個人主義擡頭，山水畫漸漸不以自然的現象世界作對象，自主的觀念日來日見重視，此後可說都是在造境上下功夫。

換言之，神（自然）在大地上造山水，畫家在尺素中造境，個人主觀的獨立性才真正的彰顯出來。

造境的意義，並非單純的構圖，「構圖」即所謂「經營位置」而已，位置的奇絕清新，固然可以一新耳目，然位置的安排，就根本意義而言，仍不外是對自然不同角度的模仿。必待一種更重要的質愫，介入到繪畫中，造境

的意義才算完成。

　　對造境具有重要意義的質愫是什麼呢？那就是中國繪畫中特有的筆墨。就目前的資料來看，唐末以前的繪畫，多偏重筆而缺少墨的趣味，筆是文而墨是質，文與質的兼備，就可得筆墨之真趣了，此即筆者前面所說的筆墨技法上的抽象化。為什麼筆墨是中國繪畫造境的必須條件呢？

　　中國繪畫中的境，既然是人造的而放棄了自然之實景，並且是和造化爭功的，若只是在丘壑位置上下功夫，最終仍逃不出丘壑的掌握。然而筆墨的趣味，則是人的自性之發展，他使「位置」構圖產生感性上的深度，它使畫面空間增加了時間（如江氏作品所流露的筆的動勢、墨的韻味）的要素，也表現了畫家審美的深度，重要的是筆墨是一種技術，它展現了出畫家獨特的地方，如果說得現實一點，它所展現的是畫家最「值錢」的所在。構圖（位置）如果沒有筆墨的舖陳，作品便只有軀殼而沒有靈性。自宋元以後，中國畫家全在筆墨的世界中爭奇鬥豔。筆墨者，天才加見識功夫之結果也。中國近代畫家，由於筆墨之難得，於是多捨難求易，群趨於在構圖佈局上下功夫。這實是中國繪畫最堪憂的地方。

　　水墨畫家江兆申是近代少數能以筆墨造境的傑出人物。他的作品一點一抹，莫不包含着濃厚的「畫意」，其作品的氣勢，全是由這一點一抹擴大而成，所謂「萬丈高樓從地起」，他的山水沒有揮灑的大筆，沒有大塊的潑墨，但靈秀雄渾兼而有之，尤其是對水墨的運用，把握了自然浸潤的趣味，每一樹一石都醇厚耐看，因每一處都具有濃厚的抽象之美，它就像人身上的細胞一般，自小處看雖然抽象，但却是活潑潑的，人靠它集合而成一有靈魂有思想的整體。畫到了江兆申的手裡，已不再存在新舊的衝突了。一個人只要很誠實的把握他作畫的那一項刻，在精神體力最佳的情況下，展紙揮筆，自然能生產較好的藝術品。重要的是江兆申是一個脾氣很倔的人，胸中無畫決不作畫，同一張構圖很少搞兩次，不抄古人，也不抄自己，這樣每一幅作品先天上就具有某種程度的「新」了。而對筆墨的忠誠，使他的一山一石都

江兆申　薛荔晴暉　1977　182.8×93.3cm

注入了他自己感興之靈泉，江兆申的造境，就是如此拓展出來的。

　　從現代的觀點來看水墨畫的野逸境界，確乎也有其裨益于人生之處，因水墨的本質，甚至恣肆如江兆申的〈覓句〉、〈滄州夢境〉、〈水天人外〉、〈渭川圖〉……諸作，它也是含蓄的，它激起人的美感，同時也安頓人的靈魂，不像部份現代美術那樣除激起人們的感興之外，還繼之以煽動人的本能。在繁忙緊張的工業化社會，一種平和安定的美感，正是平衡緊張的清涼劑。不過水墨的造境造型過於老套，不但引不起人們的美感，反而會使人產生排拒的心理，若是真能做到「心中無畫而畫」，任由筆墨在感興自然中流溢出「畫」來，便自然有「新」的境界產生，東坡詩云「與可畫竹時，見竹不見人，豈獨不見人，嗒然遺其身，其身與竹化，無窮出清新……」（見晁補之所藏與可畫竹）。江氏的畫，由於自然真切，因而幅幅「清新」，這是「野逸」超越時空，而能與時代相適應之處。

江兆申和楚戈在韓國舉辦張大千特展

我畢生為提倡新繪畫,與舊勢力惡鬥。但看江兆申的國畫,我已無復起新舊之念了,原來在舊的基礎上,也能生產令人如此感動的新意。

江兆申的畫,雖是一點一抹,一磚一石,辛辛苦苦生產出來的,但你半點也看不出他拘泥刻板的痕跡,他的線條靈活、墨色生情,雖嚴崖重疊,古樹糾結,但層次分明,分亂中有次序,渾拙中有性靈,真是當代運筆揮墨造境的第一高手。

他不尚新奇,但無疑的已把中國畫又向前推進了一大步。由於不斷有些新東西出產,他雖意不在形,結果幅幅畫都有創新的新形式出現,如此看來,一個畫家完成了造境,也就完成了新造型了。在精純的筆墨趣味中造境與造型又是如此的不可分割了。

文化的向前推進是不能急在一時的,像江兆申這樣誠篤的一步一步的向前邁進和瞬息萬變的所謂「現代」比起來,雖然表面上是緩慢一點,但步步踏實,步步不致落空。

江兆申是安徽歙縣人,歙縣的文風與山川的靈秀孕了這位名畫家,但他十餘年前的山水並無特殊出奇之處,和一般國畫是差不多的,但自入故宮以後,盡覽古代名蹟,見識大增,遂蓄積了一股待決的隱泉。民國五十七年(1968)遊橫貫公路,山川的奇氣,觸動了天才的暗流,歸來後作花蓮記遊冊十二幅,作風始變。如此,天祥山水之奇,對江氏來說,無疑是公孫大娘與裴將軍之舞劍了。

　　之後，兩度壯遊新大陸及韓日，復盡覽流落國外之中國美術名品，見識心胸更為遼濶，目前在中國古畫鑑定上，江氏已是世界頂尖人物。

　　江兆申的水墨山水，在造境上獲有極高的評價，但他的篆刻，則完全是造型上的勝利。他七歲開始學刻印，一九三七年自刻的印一直到現在，仍覺得富有很高的藝術性。齊白石使刀每多豪邁之氣，但江兆申的刀法，蒼勁中有畫入宣紙中的滲透韻味，頗富觸撫之美。他的篆刻，受日人的推崇，多千里高價求印。他篆刻上的聲譽一直在他的繪畫之上，而近八、九年來，印、書、畫的境界方獲得齊頭並進的發展。

　　書、畫、篆刻都能邁入同一境界而同時具有如此優越成就的人，在當世亦不多見，江氏在中國未來的藝壇，其崇高的成就是可以預期的。

<div style="text-align:right">（原載《雄獅美術》第113期　民國69年7月）</div>

07 雲興霞蔚

——試為朱德群先生的藝術定位

目前甚受歐洲評論界重視的中國旅法畫家朱德群先生，應歷史博物館之邀，於本（十）月三日在國家畫廊舉行盛大的回顧展。朱先生是江蘇徐州人，一九三五年入國立杭州藝專隨潘天壽、吳大羽習畫，一九四九年渡海來台，任國立師範大學教授。一九五五年往巴黎深造，留法三十二年，始終孜孜不倦，發展中國風的抽象繪畫。朱先生是抽象抒情繪畫的大匠，此派繪畫因受中國哲學與書畫中抽象要素的影響，在國際間隱然有形成「中國學派」的傾向，處此中國現代畫家漸受肯定之際，朱氏的返國展出，意義深長。值得向讀者介紹。 ——編者

歷史的訊息

今年七月我和李錫奇趁參加比京布魯塞爾「中國現代畫七人展」之便，順道訪問了巴黎，到巴黎看朱德群先生的作品，是我此行的預定目的之一。

朱德群的畫室設在公寓的頂樓上，從窗子望出去，覺得離市中心頗遠，這是巴黎的邊沿地帶，站在邊沿地帶的高處看巴黎，有旁觀世界文化中心的心境。

在朱德群先生的畫室看他的作品，都是一百號以上的大型油畫，有的是

楚戈與朱德群夫婦及法國友人（右二）

朱德群　都市黃昏　1956　油彩　100×81cm

三幅相連的「通景」。看到他親手擺出來的「大作」（他搬動作品有不願假手他人的習慣），帶給了我很大的振奮，內心禁不住的想：這豈不就是我多年思考的問題之驗證麼。

　　他的作品，驗證了我那些夢想呢？

　　我思考的問題之一是，中西文化有沒有攜手並進的可能，這不是我們自己一廂情願拼命去認同西方現代主義就可了事的。他們認識我們嗎？我們自己古老的文化中有沒有新的酵素呢？

　　在我們自己這一方面，我已寫了不少文章，證明中國在九世紀時，就已進行了類似西方二十世紀的現代藝術革命，只有手段和方法不同而目的則一，都是要爭取藝術家個人表現上的自由，覺悟到個人人格尊嚴的重要。

中國領先世界的美術革命，即八至九世紀的水墨畫運動，因在此之前並無所謂水墨畫，而水墨畫是由思想支持技巧的，之後也用技巧來思考的一種新藝術。因之我們可以肯定它是一種新興的藝術運動，水墨畫主要的思想是畫家可以不必畫當時最盛行的寫實人物，也不必遵照傳統觀念，以為畫畫就是要追求畫得像，這也是現代畫的主要特質（詳後）。主張用單純的水墨，不必考慮傳統璀璨的色彩，也主張要有畫外意和二十世紀的觀念美術目標相似。

在西方他們那一方面，知不知道古文化的中國，在藝術思想上有非常前衛的成就呢？用油彩能表現東方的藝術精神麼，文化的偉大性就是有能力邁出局限性。佛教若只能提供給印度人自己去信仰，老莊思想若只能契入中國人的生活裡面，便不能算是一種週延的思想（像尼采便是一個局限性的典型例子）。那麼水墨畫的美學觀，若是非用水墨不可那也算不上是一個大國文化的產物。

我常思考，水墨畫是侷限的還是寬宏的；它只是中國人的文化資產，還是人類的文化財富。

看了朱德群的油畫，我心豁然開朗了，疑慮也一掃而空。

因為朱德群就是用油畫畫出了中國水墨畫之精神的大師。

朱德群的世界

在歐洲我跑了荷、比、德、法、義、瑞六國，每到一地，第一個是先看現代美術館，次看古典美術，再看東方美術館。西方現代主義的名作，可說都看得差不多了。那樣的看談不上興奮，因為我是抱著了解的心情去看的。

看朱德群的作品則不同，在他的作品中，我窺見了人類文化的遠景。彷彿看到了：西方現代藝術原本是要掙脫傳統的束縛，不小心竟把自己束縛得更緊，而處於左衝右突頭破血流的尷尬境地，通過藝術上我們駐巴黎這位代表，試圖用他們的工具，把中國的藝術思想，用形象語言翻譯成歐洲

朱德群　源　1965　油彩　120×60cm

「畫」，假若有一天，這樣的溝通有更多人的參與，則東方人在現代大門前的猶豫，西方人單獨的掙扎，這類問題也許都可獲得解決。

朱德群不但用油彩畫出了中國水墨的精神：而且畫中的線條，在輕重濃淡，甚至有渲染效果的空間中，居然有筆墨的趣味，就不得不使人欽服了。

按稀釋的油彩，想表現水墨潑灑的效果，並非特別困難的事，莊喆在這方面就有很大的突破。要使油彩的線條或筆觸能接近「有筆有墨」的趣味，就不那麼簡單了。而且朱德群完全遵從了油畫的原則，把畫幅全畫得很滿，並沒有故意用中國式的留白，以空靈來討巧。朱德群是以他的修養，對中國文化潛在的體認，更純粹的來呈現中國精神的。

真正的空靈，不一定要用留白來着相，一落言詮便成俗套。

而筆墨——線條的趣味，畫家精神狀態之投射——是中國繪畫一項超越的特色，水墨文化系統以外的民族是不太能了解的。一般西畫的線條和所謂筆觸，都須依附整體而存在。中國畫中的筆墨，則可獨立於整體以外，單獨來欣賞。當中國人把繪畫的題材、結構丟到一邊而單獨欣賞畫中的筆墨之情

朱德群　NO310　1969　油彩　30P

致時，其實便已很內行的接觸到了藝術中形而上的抽象之美了。

　　這使我想到，材料不是根本的問題，也不是什麼障礙，一個有抱負的人，只要經年累月，不斷的在他自主的創作中「攻作」，終可使不同的材料馴服於自己，終可以「得心應手」，把自己的本性呼應出來。畫家的本性，其實就是他的文化背景，努力不懈，孜孜不倦，數十年如一日不斷創作的朱德群，為我們證實了這一點。

　　像朱德群注意到線條的筆墨趣味，色彩的濃淡效果這種抽象畫，屬於感性的抽象畫系統，也可稱之為抒情的抽象畫派。

　　抒情的抽象主義者朱德群，最擅長的是在他帶有筆墨趣味的線條中輸入了一種感覺，使線條本身富有靈動的生命，就像是衍生在「畫幅之土壤」中的有機物一般。

　　把畫面當成土壤來播種，似乎是朱德群活在這個世界上最重要的職責吧。

　　在富有水墨趣味的朱德群的作品中，掌握了中國山水畫的精髓，大筆揮掃之時，有重巒巨嶂的氣勢，細筆飛動之處，則為「歷代名畫記」所說：「緊勁聯綿，循環超忽」，的確有「調格逸易，風趨電疾」的韻律。此時，朱德群已把自己融入了畫中，他與他的作品已合而為一。畫家作畫若是能夠直接的投入，不依賴預先的規範，就有可能作到天人合一的境地，所以朱先生這種作品看起來像是「出之天然，非由造作」予人渾然天成的印象。

　　統一在朱德群作品中潛在的驅策力，可能是宇宙中變動不居的韻律，他每一幅（保守的說或許應當寫成「大部份」吧）作品，都是行動着的，或迴旋、或奔躍、或顫動、或舒展，鮮少見到沉靜的一刻，不過在這恒動中卻是和諧的，不像晚近新表現主義表現變動時，有明鮮的扭曲和對立。

　　無論疾徐，凡是和諧的律動所化育出來的畫面，都適於萌發詩懷，沉思冥想，狂熱的愛戀，都是詩的源頭，巴黎評論家龍柏所觀察到的朱氏畫中之詩，來自朱氏對人生的熱愛與對世界的信念。現代藝術儘管眾說紛紜，莫衷一是，但抽象形式終究是「眾有之本，萬象之根」（石濤《苦瓜和尚畫語錄》），一切藝術最後的歸趨都指向抽象。筆者七月訪問巴黎時，百分之七十有名的畫廊都展出抽象作品，抽象畫或許會成為激盪藝壇一股穩定的力量。中國古代水墨畫運動也是依賴這股力量在幕後作為一不變的中心支柱的，中國畫的「不似之似」正是由抽象概念支撐下的理論。

　　一如達達基茲所說：「一條河流遭遇不同的巖石，於是形成了漩渦，改變了河床，但曾幾何時，河流終又恢復了它先前的流向……」（丹青版劉譯《西洋六大美學理念史》頁66）。

　　朱德群的信念是：他相信藝術的世界河流，終會恢復它先前的流向，如果比較成熟的「中國學派」能匯入現代主義的亂流之中的話，把混亂的現代主義導入正道的時日可能要更快一點。

　　前面說到朱氏的抽象作品，大部分都予人山水畫的聯想，一般的印象是中國山水畫以沉靜、幽深見長。讀者將在歷史博物館看到朱先生充滿奔騰悸動的畫面，以及閃動的天光，和中國傳統概念中的山水畫是異趣的，那麼二者的聯繫又在那裡呢？我們的解釋是：（一）「岩竹木水波煙雲，雖無常形而有常理」（蘇東坡），朱氏畫的是山水中的常理。（二）畫家可依自己的形上概念，用簡化概括的手法來呈現自然之本質，朱氏是以活潑潑的己心，去度宇宙的他心，亙古屹立的山川也有它鮮活的生命。（三）中國山水興盛之時，本已進行了初步的概括，而像徐渭大筆揮掃之意興，也是以悸動來表

現內心燃燒的熱情，大凡感興處於飽和狀態，都喜採用躍動的技法來傾吐自己。

何況自然本身，不僅雲與霞蔚有動的現象，就是宇宙洪荒造山運動之初，山是大地激動時而形成的。《周易》有言：「是故剛柔相摩，八掛相盪，鼓之以雷霆，潤之以風雨，日月運行，一寒一暑」，此為中國人對宇宙變易之觀察心得。中國思想概念中可以用來解釋現代藝術的哲理甚多，比如易經的「易」，既是繁複多變的變易之易：又是簡單概括容易之易。抽象畫是既難但也容易的藝術，從「乾以易知，坤以簡能」（繫辭）這些觀念來看，「作易者，其有遠見乎」，在文化起源的古早之前的之前，似乎就在中國人的血液裡面殖入了進行簡話、概括的抽象藝術之潛能。

當朱德群在大片深色畫面，經營天光一閃的激動的刹那，純畫藉著線條從暗處舞向明處，這已算是一種「道」了，老子「無物之象，是謂惚恍」，正是朱氏作品的寫照。

挾著這樣巨大的文化潛力，和人文資本，投身於富有人文環境的巴黎，加以孜孜不倦，數十年如一日的對純畫忠貞的苦戀，朱氏作品之能受到歐洲有思想的評論家之讚賞應屬意料之事　。

因為形式上的抽象，抽象中沉潛的生命力，生命力中含蓄的詩意，詩意中形上的變易哲學，它是國際性的語言，是歐洲人人都可懂得的語彙，那唯有東方畫家才能作到的沉雄變化的墨趣，與自然融為一體的氣氛，則是他們所羨慕但不容易作到的地方，二者合起來就形成了一種吸引力。

我同意林同年先生所說：「戰後抒情一系的抽象畫，由於中國傳統繪畫抽象因素的影響，吸收了寫意畫法破筆潑墨的理論，三十多年來經過幾代人的努力，可說已經形成了……各方面都很獨特的「中國學派」。這個學派當中的朱德，不特將畫意寄託於中國的古代，復能出入其間……爲抽象帶來了新鮮的氣象、雄奇的面目……的確是難能可貴，值得我們珍惜的」（1986年6月號，香港《明報》月刊頁55）。

朱德群　冬至　1979　油彩　65×92cm

　　我相信在未來的世界，「抒情一系」的抽象畫，由於繼承了中國文化生生不息，豁達大度的精神，「中國學派」將大有可為。朱德群先生證實了工具材料之不同，並非文化隔膜的障礙，只要敞開心懷，面對世界的呼喚，則一切過去所以為的鴻溝將都很容易跨過。

　　這是一個畫家創造時代的世紀。要知道個人努力的成就是個人的，羣體的努力才能影響文化。有遠見有抱負的現代中國畫家們，時代在呼喚你們。

東方與西方

　　遊歷過歐洲的人，可能都會體驗到，歐洲人對傳統建築和生活環境加意維護，他們重視生活品質以及悠閒的心態——（商店假日打烊，中午要休息，晚上七點以後就買不到東西，盡情的享受人生，不以賺錢為第一……）——就會感到這豈不就是中國文人的生活理想麼？中國人優遊林園，蒔花刈草，與大自然親近，知足常樂，尊重個人的人生理想，在現代中國社會已經是不容易見到了，但却是歐洲人一般社會的風氣，不知是殊途而同歸？還是禮失而求諸洋呢？

　　可是在美術館看現代前衛藝術，和他們的生活態度（最少表面上看是如此），又似乎是兩回事，許多狂飆的現代藝術，反而和台北的社會更為肖似：台北城開不夜，街頭的地攤，每天都像一年一度、過不完的市集日，台北人總是在狂飆：不是狂飆土雞城，就是狂飆啤酒屋，不是狂飆大家樂，就

是狂飆機車騎士。豈不都是失落、苦悶、荒謬的象徵麼？帶有扭曲、醜陋的新表現主義的繪畫，很像是台北人的寫照。

或許，現代主義之興，只不過是反對十九世紀一切要符合原理，要投合一般大眾的口味，和要遵守相同的成歸之繪畫運動，骨子裡只是爭取表現上的自由而已。一旦自由爭到了，再也沒有什麼好打倒了，因而就成了為反抗而反抗吧。這是現代主義演變成脫韁之馬的原因。

目前的問題是：

藝術是要歸屬文化呢？還是要完全脫離文化？

藝術是人人可作的麼？還是有天賦的人獨享的職業？

藝術只是行動嗎？還要不要藝術作品？

二十世紀的藝術現象自然會導致諸如史賓格勒《西方之沒落》這類智者的憂思，有危機意識的思想家，難免會想到隱晦的東方文化，或許在下一個世紀能站出來收拾殘局，在重建世界文化秩序上扮演重要的角色。

可是依目前的狀況來看，東方人有這種信念嗎？儘管老一輩的傳統派，口頭上儘管吹噓中國文化如何偉大，我們有《易經》、有「河圖洛書」、有「禮運大同篇」等等，實際只不過是愚昧者的心虛和自我膨脹而已。

目前，在社會、思想各方面還看不出中國文化有彌補西方文化之缺憾能力的跡象。

近百年來中國人的心靈，在自己的封建意識上，使得文化上的虧空，出現了巨大的赤字，自己什麼時候能還清這筆精神上的虧損還不知道咧，就遑論去拯救世界了。

不過話說回來，虧空是虧空，也還不至於完全破產，我們的文化銀行之保險庫中，還保有一份很值錢的不動產，一旦獲得適當的開發，不但可以償清積欠，說不定還有裕餘來投資新興的事業哩。

問題在於這片坐落在世界文化通衢地帶的黃金地段，由於荒蕪甚久，大多數的中國人並不知道它潛在的開發價值。

朱德群　歷史般的詩篇　2001　油彩　100F

西方之鏡

　　有待開發的中國文化領域中，這片重要的黃金地段之價值的發現，是由西方現代藝術之鏡所對照出來的。沒有這面鏡子我們不知道中國古文化中新銳的一面。會以為中國文化各部份都已老邁。

　　讓我們來照照鏡子吧。

　　興於歐洲的現代主義，雖然流派甚多，雖然眾說紛紜，雖然運動本身比各別畫家似乎更為重要，雖然藝術運動像是永遠也不會停止的一般。但基本上它是自由主義的藝術。它反對任何方式的箝制。

　　產生這樣離經叛道的藝術潮流，是由於西方文化在十九世紀以前，美術上的規範太多，太嚴格了。而且以人物為主流的寫實主義的歷史太長，太偏向宗教。政治和貴族的一面。加上第一次世界大戰帶來了生命無常悲觀荒謬的思想。因此引起反動的力量也就空前的巨大。

　　自由的現代藝術，又稱前衛藝術，雖然沒有人能夠完全界定什麼是現代藝術，但是它有幾個共通的特性，則是可以歸納出來的。

　　第一、藝術即自由。

　　第二、晚近雖有照相寫實一派，但前衛美術重要的特性是反寫實。

第三、繪畫的觀念重於繪畫本身。

第四、自然色彩之否定，規範與技巧之取消。

第五、自動性、偶然性的強調。

這是時代的趨向，目前很難判斷其功過，如果作為一面鏡子，用

來映照中國美術之情狀，瞭解我們自己在世界文化衍進中的位置，這何嘗不是一件好事呢？

中國畫是落後的嗎？還是有它歷久彌新的一面？

中國美術之顯影

借世紀之鏡，來鑑照中國美術之身影，鏡中的一切歷歷如繪，真偽、高下全無所循形。

我們照見類似二十世紀的現代藝術革命，中國約當九世紀時便已發生了西方叫它為現代（又稱前衛）藝術運動；中國則叫它為水墨（又稱寫意）繪畫運動。前衛藝術有反文化的傾向。藝術往往和生活脫節；水墨繪畫則為文化的革新行為，終和生活融為一體（我想歐洲人的骨子裡，多麼盼望藝術和生活相一致）。由於二者相差一千年，是故水墨畫的革新運動，是世界美術史的先進。

我們也照見，時代雖有先後，但美術革命之前，二者的狀況大致相同，全是在封建意識下，所流行的寫實美術，以人物畫為主流，題材離不開宗教、政治、社會，為成教化助人倫的觀念服務。其間的差異是，西人總不會忘記藉機表現肉體官能之美；中國人對這方面則迴避之。只有中西文化交流密切的唐代，才有較多露臂露胸的性感女性繪畫。

中國畫論也遵循社會的要求，也主張要畫得像，唐代白居易說「畫無常工、以似為工」，到了宋代，韓琦仍以為「觀畫之術唯逼真而已」，這是水墨畫以前的代表言論。

鏡中也顯現，造成美術革命不論中西，都是文人發動的。蓋原來的職業

畫家，反正都是依從師承的規範（西方）或口訣（中國）學習技法，有能力畫當代實際人物或古代想像的神話也就足夠了，並不覺得有什地方需要改變。文人一旦參與繪畫，久而久之，就會不安份起來，因為知識使他們看到，感到，或考慮到別人看來並不成問題的問題。最大的一個問題是「自我」。老是遵照別人的意思去畫畫到底有什麼意義呢？

　　凡是這樣去想的人就是「自我」已在萌芽。擺脫束縛，忠實於自己獨特的感受，就會發現生命在此際會放出快樂的光來，這是個人自我人格的覺悟所感受到的快慰。

　　在（一）藝術即自由方面：西方達達主義用激烈的手段來表現，根本上否定一切人文的美術活動，隨意在路上撿一塊石頭說是雕刻……。中國則從舊有的基礎上；特別提倡水墨，因水墨有自性——容易浸散的現象這一點——剛好適合文人適性的要求，它可以幫助使用的人感到更自由。達達主義者面對油彩時，還不知道油彩可以調稀到任意去潑墨。（二）中國人發現水墨時，很自然用「不求形式」、「忘形得意」來否定逼真那種寫實。（三）現代藝術重視畫外的觀念，正是唐張彥遠所說的「畫盡意在」，之後文人追求畫中有詩，乃是觀念美術的具體化，而詩本是無形的，故人人都可表現人人不同的詩境。詩若從抽象意境來說，古人可用畫表現山林飲逸之詩，現代人應當也可用畫來表現個人感受的現代人的詩境，中國美術從未限制古詩才是詩，現在的詩不是詩這類主張。原創性的那一點意思，其實也是很純的詩。（四）以水墨為主的繪畫，當然反對模仿自然客觀的色彩。（五）中國畫的潑墨、破墨，都包含了偶然意外之美，即現代主義的自動性，如張彥遠「歷代名畫記」主張「不知然而然」「意不在畫故愈得於畫」都是超越時空的前衛思想。

　　西方現代主義，並沒有使人心服的被人普遍接受的美學思想，只有唐人張彥遠一系的中國畫論（須剔開明清墮落的師承因襲主義），加以系統化以後，才足以形成現代藝術的新美學。

因任何現代前衛畫派的主張都是不夠周延，都多少會自我設限，自縛手腳。只要真正體會中國古代水墨畫論的本質，就會感到水墨畫的理想是寬宏而遼闊的，它反對不自由的形似寫實畫之束縛，絕不會又弄出一種新的束縛，故不求形似並沒有人定出一個標準，抽象畫是不求形似的最高目標，但任何方式的寫意畫也仍然在不求形似的範圍以內。「水墨為上」的真義是單純樸實，只要不費神去模仿自然的色彩，主觀的使用各種色彩都符合水墨的精神，故有以朱砂畫竹、以花青畫都不離水墨畫的範圍。

中國之處境

中國美術思想中有這樣的財富，國人自己是不甚了解的，明清文化之停滯最真實的反映是：畫家恢復了水墨畫革新以前講師承、重臨摹的舊習。一點也不想一想，宋元人為什麼要放棄傳統寫實的色彩！為什麼要「不求形似」！為什麼要「畫中有詩」。

如果講師承臨畫稿，則水墨的自由精神全失，老師的水墨趣味如果可以傳授給學生，這也是「死畫」（張彥遠連「自以為畫、故愈失於畫」都反對，以前輩的畫為畫，那會成為什麼畫呢）？不求形似難道可以形似老師麼？抄襲到的畫中有詩不是死詩嗎？

世界文化通衢一片被中國人擁有的黃金地段，的確是被不爭氣的中國人自由弄得死氣沉沉，而蔓草叢生的日漸荒蕪了，但是有識之士都知道它的價值。然而，像我們這種搞美術史的書生知道它的價值又有什麼用呢？現代中國的美術學院，有聲望的畫家繼續鼓勵臨摹，社會也支持這種工藝品而視為藝術，只不過加重中國文化的荒蕪而已。

畫家自己要有決心，不再去傷害自己民族那一泓活泉，每一個畫畫的人在寬闊的世界獨立的，不依賴固有財產過活，使原有的財富變成投資的資本。

朱德群先生，就是用文化信念去海外投資的人，他成功了，他驗證了中

國美術可以和現代銜接。只要更多人的參與，更多人支持向前的藝術，少支持向後倒退的工藝式的傳統畫，中國在未來「西方之沒落」這一階段，也許可以起一點作用。端視你是揮霍遺產的中國人，還是一個投資文化事業的中國人。

　　不要忘記：「我們是處在富裕中的貧窮」，文化快破產的時代。

<div align="right">（原載《中國時報》副刊　民國67年10月1日）</div>

自然的真象
——中國抽象大師趙無極作品初探

一

　　自從抽象藝術風行世界之際，它無異是一聲春雷，驚醒了人們審美的睡夢：「原來抽象形式也能成為一種被欣賞的美術流派。」經過了這一次歷史性的洗禮，抽象藝術在人類的文化中將永遠也不會磨滅了。也許抽象畫不再流行，但是它使造型美術換上了新的血液，往後，無論你採用何種美術形式，甚至「新寫實」或「超寫實」，但抽象概念都將在不知不覺中滲入藝術家的靈魂，使藝術家對於題材和對象永遠會持着一種新的看法，印象派以前的老樣子，藝術家是永遠也不會再重復了。

　　抽象主義使世人發現：人類的天性中根本就潛伏着抽象的需要，自有文化以來，人類就不斷的用各種方式來叩繫着抽象世界之門戶。史前人在崖壁、陶、石器上留下一些圓圈及抽象符號，是初步的試探，幾何紋是規整化的抽象美術，埃及的金字塔是規整的抽象形式的極致。

　　一般來說，中國人在過去致力於抽象美術的試探，是比其民族更積極的，中國文化在六千年前至四千年前便經歷了一個抽象畫時代，新石器時代的彩陶文化從仰韶文化伸延到龍山文化，從北方擴張到南方的長江流域，二千多年間都是以抽象畫為主流，經過了這一次漫長的抽象美術之洗禮，中國美術便一直優遊於寫意的領域之中，未嘗再將心力投資於絕對的寫意之風格。中國的書法是一個最明顯的例子，中國文字最先是模仿自然的，稱之為「圖畫文字」，之後由簡化圖畫而有「象形」、「象意」以及「形聲」等文字，其目的都是為了表意，從表意的觀點來看，文字的結構無論是聲符形符，它總是代表了某種意義，這就含有一種「實用」性在內，但中國書法的發展，特別是行草與狂草的出現，把實用性降低到接近零，而成為一種抽象性的美術，這是荒古時代抽象審美的呼喚下，靈魂的甦醒，一種潛在的需要強迫使中國人把哲學上的「道」與「空無」實現在審美的活動中。

　　從書法出發，抽象審美在無形中擴散着，它浸透到繪畫、雕刻與建築中……雕刻中的飄帶，特別是對於天王、武士來說，在現實生活中一根繞身

趙無極　17.01.66　1955　油彩畫布　146×114cm

的綵帶，對武士的工作無疑的是一種不便，甚至是一種妨礙，但中國式的
雕刻却特別來誇張它，借這本來是「無用」的東西，而使得軀體「凝固的
運動」活起來，這是書法飛動的抽象概念之蔓延；建築中的飛簷也是在此
一潛在的需要中使簷角曲卷，以滿足視覺飛離實用之抽象需要。此後，原
本以意取勝的中國繪畫，因受到行草書法的浸染，就更主觀的把抽象概念
介入到寫意的水墨作品之中，自宋代米芾、梁楷，到元四大家，至晚明徐
渭、八大、石濤，清代之新羅與揚州八怪等，中國繪畫反寫實，平面造型
就更趨成熟。

趙無極　向屈原致敬　1955　油彩畫布　195×130cm

二

中國畫家與文士，在生活中雖然特別喜愛抽象事物，如玩賞怪異石頭、大理石上的抽象花紋，但繪畫則始終並未發展出純抽象形式，而馳騁於既「不太像」而又不「不像」之間，換言之中國在近代千年間是活動在既不「寫實」也不「抽象」的中間地帶。

但抽象畫的理論則是早在八世紀的唐代便已形成，唐代偉大的美學家與美術史家張彥遠在他的「歷代名畫記」中有如下幾段話：

「夫畫物特忌形貌采章，歷歷俱足（切忌寫實），甚僅甚細而外露巧密，所以不患不了，而患於了，既知其了，亦何必了。此非不了也，若不識其了，是真不了也。夫失於自然而後神，失於神而後妙，失於妙而後精。精之為病也，而成僅細。」

「調格逸易，風趨電疾，意存筆先，畫盡意在，所全神氣也。」

「真畫一畫見其生氣，夫運思揮毫，自以為畫，則愈失于畫矣；運思揮毫意不在畫，故得于畫矣，不需于手，不凝于心不知然而然……。」

上引資料第（一）段是反寫實性，目前「新的寫實主義」所求的是「了」，張彥遠以為畫不怕畫不像，而怕畫得太像，若不認識什麼是「真

相」，那才是真正的不像。張氏以為畫有五個階段，初級的畫是「僅而細」，然後是「精」，再上一層是「妙」，妙的進一步是「神」，神的極致是「自然」。抽象畫是屬於接近「自然」的一種境界。第（二）段的「意存筆先，畫盡意在」，就是要求在「畫」（線條、造型、色彩）以外去求畫的「真相」，畫本身只是一種橋樑，若用具象作橋，便予人以限制，在已有的中間求有，最多只能給人一種解釋，畫盡意也盡了，若並不特別畫什麼東西，畫盡而意無窮。第（三）是說明畫的效果之達成，對畫家來說，是一種意外的收獲。這一段是說明畫家知道自己要畫什麼的話，畫出來如和客觀的物體很像，這是「死畫」，不憑藉特定的自然形象來畫「畫」，「不知然而然」的效果，才是富有「生氣」的真正的「畫」。

在上述理論與實際的配合下，中國人沒有發展出純抽象繪畫實在是一件奇特的事情，追查其原因，不外下述數點：

其一：書法活動在精神上滿足了抽象的需要，繪畫的反寫實，也平衡了對不可知的，不知然而然的潛在世界之探求。

其二：不走極端的民族性，使審美雖有革命性的突破。

其三：生活形態與社會結構數千年不變，也難望產生巨大的變革。

但自鴉片戰爭之後，中國文化遭遇到第一次敗北，西方文化挾其船堅砲利湧入中國，原本是自給自足的農業社會，遂產生了無可抗拒的變化，凡有識之士莫不知道唯有現代化才是民族生存唯一的途徑。中國革命，可說是現代化的呼聲中所喚醒的。辛亥革命成功以後，一直到一九一九才產生文學革命。而社會的、經濟的、藝術的革命卻遲遲沒有產生。一直到第二次世界大戰前後，有遠見的中國藝術家深知傳統美術無論在理論上是多麼的早熟，但形式上無疑是舊社會的產物，舊式生活和傳統美術雖然並無多大的矛盾，但對新的生活卻是難以適應的。打破美術界的現狀以因應新的需要，不得不考慮接納和新生活有密切關聯的世界潮流。一羣覺醒的藝術家便開始注意到西方美術運動。趙無極氏便是當時覺醒者之一。

三

　　一位在古老文化的薰陶下，因新社會的呼喚而掙扎的青年藝術家趙無極，在祖國的動亂中，到了世界藝術中心的巴黎。巴黎的新藝術，喚醒了這位東方的訪客潛在的需求，那數千年來蘊藉的抽象審美的需求，在異國文化的激盪下從隱泉潰決成一般巨流。

　　我們觀察趙無極的作品，無論是早期學習克里（Klee），或在畫中凝聚甲骨文式的符號，以及晚近書法的氣象，本質上都是在探尋自然之真相。

　　學習克里的階段是汲取自然幽玄神秘的特質，之後他向三千年前古中國凝鍊的文字線型中，尋找那沉默的生命，那深暗的畫面總是透出一些微光，微光中跳躍著一些精粹的咒語，此時期他修正了過去對畫面的佈置方式，他把主題集中在畫面的一隅，使之更顯得精粹而富有強力，如繃緊的琴絃寂然中聚滿了等待溢出的樂音。

　　趙無極早期作品中的自然質愫，是比較間接的，無論克里式單綫的房屋樹木，或微明中聚集的甲骨文式符號，全是表現自然中幽玄的語彙，按中國文字來自然，基本上是模仿自然中的事物，趙無極試予這些綫條以生命，看來像是在天光中蠕動的生物一般，確實是懂得中國文字之本質的，而近來他用大筆揮灑造成波瀾壯闊的氣象，筆觸隱含中國隸書或狂草的動勢，而畫面聚散之間，卻深富中國山水的妙趣，雖然是抽象形式，但東方人的自然哲學流露無遺。

　　唯有這種隱含山林丘壑的東方心靈所創造的抽象畫，它才合乎中國老子「道常無名」的道理，中國道家的哲學以為有形象有「名」稱的東西，都不是道的本體，沒有形象，無目的不特別去表現某一具體的事物，顯其自然有時反而能將自然真正的精神很完滿的表現出來，所以老子說，「道常無為，而無不為」，這是從相對到絕對的境界。

　　觀察趙無極的抽象作品，隨處都可聯想到荒寒的野趣，也有一些開放的花朵被浮雕在重疊的深林一般的平面空間，翻讀他的畫頁，只見：曠野寂

寥，河海翻浪，山泉奔溢，衰草低徊，懸岩生苔，古壁斑剝，春花泛紫，夕暉嗽金，無處不是自然之情境。

趙氏另一特色是色彩，他的每一幅作品色彩上都有主調，每一作品主要的調子絕無原色，而以相近的色烘托層次，雖是油彩但塗抹之間多富渲染的趣味，把油彩錘鍊成水墨一般的中間性的調子，是西方畫家所難以企及的一項成就，其色彩的含蓄處深得東方水墨哲理之三昧，但色感的豐富是真正的水墨所不能夢想的。

由此看來，一個畫家在國際藝壇之能享盛譽，絕非倖至。

趙氏的版畫，和他晚近的油畫風格是一致的，細膩滋潤處雖趕不上油畫，但版畫的色彩可以重疊，粗獷和裝飾性則又是油畫所不到的。

近代中國畫家在國際上享有崇高聲譽的，趙無極是第一人，此次版畫家畫廊能舉辦他的個展，使個人有機會看到他較多的版畫原作，實屬一件空前的盛事，相信對目前的畫壇，必具有一歷史性的意義。

<div align="right">（原載《聯合報》副刊　民國69年2月22日）</div>

大風起兮雲飛揚
——論最後的大師大千居士

為舉世所推崇，當代最偉大的中國畫家張大千先生，昨日不幸因心臟病逝世於台北；享壽八十五歲。

邁越大半個世紀以來，大千居士恣意遨遊於藝術的天地中，思維灑落曠放，畫境圓融自足；眾家咸認：「他的作品從東方傳統中超拔而出，濛濛然具有世界性的風貌。」

不久前，他猶於摩耶精舍宴請嘉賓，屢出豪語；而今飄然仙去，留給世人無限的惋惜！聯副謹以此輯表達誠摯之懷恩。（編者）

梁漱溟先生說中國文化是一個緩慢進展的文化。

這在從前，我們大家全淌在緩慢的長流中，就並不覺得緩慢有什麼不好。自從鴉片戰爭以後，我們受到西潮的鼓盪，兩種文化相較之下，我們才知道自己走得有多慢，看到自己走得如此緩慢，中國人就產生了幾種不同的心態：傳統主義者，強調慢是我們的生存哲學，我們大可以「以慢制快」、「以不變應萬變」，世界的混亂都是快樂帶來的病根，我們應以東方的慢，

張大千

張大千　朱荷屏　1974　紙本　168×139cm

去拯救西方的快，真是大哉東方；可是另一類知識份子，看到蝸牛嘲笑奔馬，就急得直跺腳，一切非變不可，不變只有滅亡，說得激烈一點就產生了「中國不亡， 沒有天理」這樣憤慨的話。當然，明智的 就知道「拖」與「急」都不是辦法，加快腳步，迎頭趕上，是救亡圖存唯一的方法。

在近代社會，凡是持「西方的沒落」，東方足以拯救西方論調的人，心裡上多半都是保皇黨，自己民族陷在泥淖中，卻幻想有朝一日別人的泥淖比自己會更深。而激烈者和明智者都可能走同一條路，那就是革命，前者很容易偏左、後者自然是向右。

向右的近代中國人，多半都是維新主義者，但新保皇黨多半都隱跡在維新派的陣營中，在暗中販賣復古的鴉片。

大千先生是處在一個新舊交替時代的代表性人物。他所交往的人，雖然也有維新的革命性的人物，但包圍他的，絕大多數都是舊社會的代表，久而久之，在形象上，他就成了舊社會一位護法者。就這一點而言，他遂被塑造成一位最後的傳統派的大師。

所謂最後的大師，乃是意味著中國絕不可能再出一位張大千式的大師了。

然而，張大千的重要性，在藝術的成就上，他並不僅止於舊社會那一個層面；在藝術上，他算是跨越了兩個時代。

只是他採取的方法學，是折衷式的，人們幾乎不能覺察到他那維新的本質。如果他所處的社會，速度稍微快一點，對於藝術的需要不是模稜兩可，那些傳統中都有的東西，並不值錢，只有他的創作才被社會所肯定。那麼很

自然他將成為新社會的代表，變成一位世界級的人物。

中國社會不能產生世界級的人物，乃因中國社會的型態所造成。中國社會型態在審美上為一流連於骨董意識中的型態。社會的骨董意識不滅，那麼就是在現代藝術家的身上，也要求腐敗的「陳香」，把蓬勃的生機扼殺，所以很多年輕人，都變成了老朽而不自知，最近太空電影中有所謂「返古病」，很可以用在我們的社會現象上。

年輕人畫老東西叫做「返古病」，但張大千畫傳統畫不算返古，他的時代本來如此。重要的是八十五高齡的張大千先生有他偉大的地方，他比目前不少年輕人更敢於嘗試新技法、新形式。在瀰漫「返古病」的社會一個老人能作這樣大的嘗試，確實是「中國不會亡」保證之一；由於社會沒有鼓舞的基礎，他不得不一方面畫那些熟練的東西，一方面還要說服他周圍的人，以及那些有「返古病」的同胞，「我這些潑墨畫，古已有之」。

想起這些你不得不為這位老人垂淚。

大千先生許多潑墨潑彩的現代畫，在古人的畫迹中，是絕對沒有的，好比「黃帝畫蚩尤之像以弭蚩亂」是絕對沒有的事是同一道理。古書上記載唐代王洽在喝酒醉後也畫潑墨，但王洽的潑墨是什麼樣子誰也不知道；醉後才畫，乃精神恍惚吸強力膠式的行為，不能作為定論。

張大千先生的潑墨（事實上大部份是潑彩），絕對是一種現代精神的作品，他往往以墨略鉤大略，然後裱托一層，使紙的質地暫變成畫布性質，再調好彩、墨、潑在畫上，用手牽動畫紙，使彩墨自行流動漫漶，以形成山勢或荷塘。這是近代藝術革命以後的「自動技法」，強調繪畫不一定要用「手畫」，畫家略加助力，讓色彩自己形成它自己，讓畫去畫「畫」。這種畫，便具有一種自由的要素，乃天然與人工合夥的產物。本質上它是抽象的，你可以把它看成山、水、樹木、荷塘，但這些色彩自己淌動形成它自己的時候，並沒有要呈現山、水、樹木、荷塘的意思，它要呈現的只是很絕對的「畫」而已。大千先生在這些絕對的畫裡，最後添上山腳、空隙處或許畫上

張大千　水竹幽居　1978　紙本　50.6×110.5cm

房屋……等等，只是一種社會意識的折衷，這些畫裡沒有這些，並不影響它的完整性。

要知道，這是一位八十多歲老公公的作為，這位八十多歲的老公公他所受的教育全是傳統的。他能，為什麼年輕人不能呢？年輕人從他的基礎上向前跨一步，就是一個嶄新的時代。

如果我們客觀的來評估大千先生的藝術，只有從歷史意識中來衡量才算公允。我們通常鑑賞一位藝術家，總是用以往的歷史上的作品作為比較的標準，你不能單獨的來看一位藝術家。一位藝術上的大人物，他必須是使傳統更新，那傳統是根，更新的部份便是文化的衍進和希望，這一點，是大千先生之所以成一位大師的重要因素。

作為舊社會代表性人物，大千先生在重重羈絆上，沒有完全被阻留在他那個時代，成為一位純粹的骨董意識的製造者，而從他的時代，搭建一座通到現代的橋樑，使傳統有機會和現代疏通，對一個有「返古病」的社會，這已經是文化上的大建設了。

大風起兮雲飛揚、飄髯的大風堂千古不朽。尚饗。

（原載《聯合報》副刊　民國72年4月3日）

時代與個人

——略論溥心畬先生的作品

七年前，我在評論張大千的繪畫（原載56年10月16日新生報《藝術欣賞》週刊，收入商務人人文庫的「視覺生活」）時，曾將張大千、溥心畬二人略作比較。過去有人將張大千與溥心畬的畫，譽為「南張北溥」，是純從地域上來分的，意思是南方有張大千，北方有溥心畬。若從畫風上來考察，張大千在本質上是近乎重骨法的北振作風：溥心畬本質上反而近乎重筆墨的南宗。我當時對溥心畬的評論，現在看來，仍然沒有什麼大的改變：

……由於張大千近年來的成就，「北溥」的溥心畬先生，在承先啟後的歷史樞紐中，較之張大千顯得是不能相提並論。心畬先生畫如其人，他自稱西山逸士，作畫如書行草，運筆懸肘，綿延不絕。其作品雅淡靈秀有餘，而生命力不足。看起來不食人間煙火，但多少有蒼白之感。雖有溥氏自身之面目，但作品缺乏特殊的個性。其作品本質上是屬於沒落的士大夫階級，清供式的，與廣大的社會，以及我們生存的時代，似乎沒有什麼連繫。

決非什麼題材問題，所謂時代精神，與社會意識，是指畫家的精神狀態而言，一個畫家如果正視他所生存的時代與社會，那一個時代的質愫，便會不知不覺的注入他的作品之中。

對於一個畫傳統畫的中國畫家，所謂時代性的要求，我們只純粹着重在「精神上不跟你生存的時代相隔絕」而已，那麼你就是畫古代的題材，也當能顯示出「現在」這個時代的面貌。無疑的，我認為，溥心畬氏在這方面是欠缺的，他在精神上是生活在「過去」而現在早已沒落的世界之中。

從上述這一觀點來看，溥心畬是有幸與不幸的地方。

溥心畬幸運的地方是從清末到民國，政治雖然轉變，社會文化觀點却未急遽變遷。清朝雖然亡了，但溥心畬仍然保留他統傳的生活方式，加上他本身的學養、家族背景、及舊文士的才氣，才能從容崛起，在繪畫上建立一個「逸品」式文人畫的最後橋頭堡，成為中國最後一個逸士。

然而，就因為這樣，也限制了西山逸士在中國繪畫世界中更上一層樓的可能性，他的成就是個人的，不是文化上的。文化上的成就不僅是畫得

夕照明秋水
喬松蔭草堂
幽人不厭
見湖時刈草
蒼茫
震五先生正屬
溥心畬

溥心畬　夕照明秋水　59×30cm

好與畫品「高」的問題；文化的進展，不僅是有所繼承，也應有所開拓，其胸襟不但要向過去回顧，也要向未來前瞻，一言以蔽之，就要有革新的認識與勇氣。革新不但是我們在政治上衝破難關的基礎，也是藝術上應有的改變現狀的「道德勇氣」（借用蔣經國先生語）。在文化的意義上如果無所作為，個人的成就怎樣高又有何用呢？只是增加一點古董市場的商品而已。

　　我曾就文化的意義以「史心與詩心」一語獻給寫現代詩的朋友，「史心」的胸襟自然也是藝術界的朋友應有的抱負了。

　　溥心畬以「西山逸士」自況，其抱負當然也在追求「逸」字。而中國繪畫中的逸格，所追求的是「自然」，從審美的效果來說，就是距離的美，也就是王靜安先生在人間詞話中提出的「隔與不隔」的問題。因為所謂距離（比如說「月是故鄉明」「霧裡看花之類」）的美，實際是人想像之伸延，是作者給予觀者一足夠的可供馳騁想像之餘地，兩者（作者與欣賞者）都共同擁有一種自由，逸格的繪畫地位才得以成立，所以故宮郎世寧的馬把要說的話都表現完了，便再也沒有辦法可供觀者用「心」的地方。

　　關於逸品繪畫，自文人畫興起以後，便將其列入：畫之逸格，最難其儔，拙規矩於方面，鄙精研于彩繪，筆簡形具，得之自然，莫可楷模，出於意表，故目之曰逸格耳。

　　整個論點用現代人的觀點來看，就是「表現上自由」沒有常法，沒有

溥心畬　幽蘭　紙本　61×28.5cm

常形。但溥心畬的畫是否整個邁入了此一境界呢？依這一理論便知並不盡然，他的畫有許多是非常「精研」的，有些也因心中無所表現，而過於「草草」，蘊蓄不夠，便徒具「形簡」而缺乏內容。但他多數的畫都是接近逸品的，雅淡空靈，行筆自然。江兆申先生說他的畫一部份作品超明人，是非常中肯的。我的苛求只是對於一位大師的惋惜，對民族文化一種急切的憂心所發出來的感觸而已，實際上心畬先生個人也足以千古了。

（原載《雄獅美術》39期）

⑪ 知性和感性的融合
──五月畫展評介

　　五月畫會是目前台灣最重要的一個畫會之一，它的成立較東方畫會略早，它們都是在四十六年舉行第一屆畫展。這兩個畫會對中國現代繪畫的開拓是各有其功蹟的，作為這兩個畫會的朋友，我想在這裡作一小小的客觀的回顧：在開始時，東方是一個急進的畫會，五月則是一個進步的畫會，前者給人的印象是「頓悟」：後者給人的印象是漸修，東方一開始就推出了許多抽象畫，五月開始時，依我的記憶是沒有一個抽象畫家的，他們開始時是以一進步的學院派的姿態出現，然後每年的面目都不一樣，到了劉國松參加「筆滙」月刊編務的前後，他們已開始以一個現代主義的擁護者，展開了與傳統主義的鬥爭，這一點和詩壇的情形幾乎完全一樣，當現代派大搞其現代主義的時候，藍星健將余光中站在反對派的立場，聲言「現代主義之沉寂」，然而，後來幾次現代詩論戰，余光中却是現代主義的中堅份子，劉國松和余光中後來都是現代藝術的大將，憑心而論對台灣藝壇他們都是大有功的人物，從他們的歷程來看，他們似乎都是漸修成功的。

　　五月畫會的會員，歷年的變動量都很大（這和東方比起來恰好相反），但每年他們依然按期舉行「五月畫展」，不過所謂五月，有時是陰歷有時是陽歷就是了。

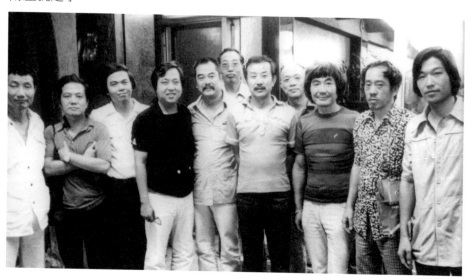

楚戈和現代畫畫家們
前排左起：朱為白、楚戈、何政廣、李錫奇、蕭勤、劉國松、席德進、吳昊、楊熾宏；後排左起：文霽、李文漢。

今年的五月畫展，只有劉國松、馮鐘睿、陳庭詩、洪嫻四個人參加，而這四個人的畫一向都是「五月」風的，所謂五月風格，可以：「東方的」（即中國的）和「現代的」這兩句話加以概括，這也是劉國松自「筆匯」時代至今猶未改變的信念，五月畫會名滿天下，也是憑這兩句話闖出來的。

劉國松自己說他是一位太空畫家，太空的感覺當然是和人類科學上的進展有關，如果是純粹的一些圓形的形象，以及對太空的幻想恐怕很多人都可以作太空畫家和太空文學家了，秦松的黑太陽和李錫奇時間式的繪畫（由大到小的圓形的連續）以及余光中的「地球的鄉愁」，部份西方超現實主義和表現主義的作品業都有這種傾向。但像劉國松把整個自己都投身於此一概念中，把「太空」的形象和地球上中國人的山水觀念互相結合在一起，當然是有史以來的第一人。

我在這裡要特別說明的一點是：不管劉國松承不承認，在整個作品的製作意念上，他顯然是深受紐約畫派的影響。曾經有一位畫家把整個「紐約」的風格搬到中國來，結果因兩邊不討好而澈底的失敗，現在他已猛然覺悟，返回到中國文人畫之外形的境界中了，假以時日說不定會大有所成的。為什麼別的中國畫家在「紐約」的影響中失敗，劉國松却大大的成功了呢？原來劉國松所接受的不是紐約的技巧和形式，而是一種態度，即翻來覆去推出自己商標式的形象的這種態度。在形式上他不和任何紐約畫派的形式雷同，這使美國人看他的作品既新奇又親切，只要看過一次「劉」的作品，你決不會忘記，他與彼邦的畫是多麼的不同啊！但那種毋須考證「一看即知」的符號却是美國人所樂於接受的，這是劉國松的成功處。

平心而論，劉國松的作品實在是有其獨到之處的，中國文人畫一向都是以主觀的感興的技巧，去觸及天人之際的交滙點，知性的概念為文人所不取，因中國知識份子的社會生活差不多都是為「禮」所包圍的知性式的生活，藝術活動乃這種桎梏的解放，故凡涉及知性的藝術都被文人所排斥。北

宗那種塊狀的色彩，與整飾的線條就是這樣沒落的。然而劉國松却把這兩種境界揉和在一起，如果沒有一種英雄式的魄力實在是不容易辦到的，有時整齊的決然分明的圓，有時方塊，貼在感性的畫面上，而二者的比重又如此接近（就不是在山水中畫一小小的月亮的問題了），使人看了一點也不感到不協調，這是他了不起的成就。我私下嘗想？如果中國本身是一個高度工業化的國家，國民又都有收藏年青畫家作品的習慣，則劉國松的成就可能更大，因現在他不得不在他「吃定了」的太空畫中繼續下去，這實在是中國自己逼迫他不得不如此的，因收藏的對象大部份並不是他自己國家的人，若要詳細討論劉國松的作品，實在不是幾句話可以說得清楚的，限於編者給我的字數，不得不就此打住，這一點也似乎有點「紐約式」的了。哈哈。

關於陳庭詩的版畫和水墨，過去我在《今天》雜誌曾經說出了我的感受，今天他的版畫是更精純了。他已從裝飾性的世界走出來了，他在他的作品中放入了一些新的東西，一種活潑的生命一樣的東西，就像大地萌發了一層生意一樣，而這些是形寓在那些絕對的空隙處所造成的效果，版畫達到這種境界，就足以千古的了。重要的是陳庭詩是一個營養很豐富的藝術家，他從雕刻攝取維他命或鐵質，從素描接受葉綠素，從水墨獲得熱量……從寂靜獲得專注。

他的水墨畫雖然猶不能和他的版畫比美，但也顯示了一個藝術家的才華了。不過真正要作一個好的水墨畫家，必須要從一些人人都可搞出的效果中超脫出來，比如用大筆或刷子橫掃幾下，印出一些質感，畫一些半生不熟的花鳥，就是時下水墨畫壇墮落的現象。如果陳庭詩繼續「水墨」一番，可能

馮鐘睿　繪畫　1969　水墨　120×60cm

也會造出一個局面也說不定。

　　馮鐘睿和胡奇中（胡這次沒有提出作品）是五月自四海畫會網羅過來的基本會員之一，他們二人也可以說是五月的死硬派，嚴格的說，胡奇中的作風和五月的宗旨是不盡相合的，他那豔麗的畫面曾經風靡過一時，馮鐘睿在未採用宣紙和棉紙工作以前，是把油彩分別倒在許多張畫布上，然後等待去收獲那些浸漬的形。自從他採用宣紙和畫布作畫以後，基本上他的畫是深絳色的局部山水，從形式來說，他的畫並未脫離傳統山水的意念，但他擺脫了傳統山水畫的視覺上的習慣，且省略了一些通俗的所謂樹木、亭台、與皴法。這一方式也為劉國松的經歷之一，若就山水畫來說，這是一種新境界，若說是抽象畫則實在是使人懷疑的，好比我們攝影只拍一株枯樹的樹幹中間一塊，經過放大以後，在精神上是不能算是抽象畫的，筆者過去對「五月」之有微詞也就是指的這一點，馮鐘睿恐怕須要再向前一步，才能走出劉國松所開發出得世界。

　　洪嫻過去的作品怎樣，筆者沒有印象，她目前的畫有玻璃印製的效果，形是流動的，畫面呈現出潛意識中惡夢的印象。她的畫倒是抽象的，和陳庭詩的抽象比較起來，一個是男性的強而有力的美，一個是女性的流動畫面帶有一種神經質的傾向。

　　五月過去差不多是師大美術系為主體，並吸收在國內有頭有臉的人物，以今年寂寞的情形看起來，五月須要吸收新血了。

<div align="right">（原載《美術》雜誌民國60年9月）</div>

我在

——陳庭詩的作品如是說

陳庭詩若是生在日本或韓國，早已是他們的「人間文化財」了，人間文化財，也就是活著的國寶，而大型的「全集」也早已結集。

把一生都獻給了藝術創作，心無旁鶩地為祖國文化現代化孜孜不倦的思考和實踐，不斷地把內心的觸覺和宇宙契合。為他生存的時代，留下了真實的造型證言，為古老的文化背景，創造新的生機；作為中國美術史的轉型時期，陳庭詩的貢獻，是可以肯定的。

一個曾經光輝過而日趨沒落的文化，藝術家必須睜大眼睛、張開耳朵、開放心靈，去接受來自四面八方湧入的訊息，被迫使用各種媒材和表現形式，來回應歷史的呼聲，都是很自然的事情，故二十世紀許多世界級的大師、畫家而兼雕刻家的大有人在，如畢卡索、莫迪里亞尼、達利、米羅……都是好例子。

現代畫家身兼雕刻家、版畫家，以及戲劇演出的舞台、服裝設計和陶瓷家都是正常的。好比陳庭詩，抗戰時以「耳氏」筆名從事木刻版畫創作，馳譽於文化界。來台後加入現代畫運動、現代版畫、油畫、水墨畫、雕刻都有他的成就，也一直是現代藝壇的中堅人物。

我想每一位畫家（如果他是真正的畫家的話），無論他涉獵的是多麼的

陳庭詩　窺　1968　版畫　90×184cm

廣泛，其實都是單一性的。

藝術家的單一性就是創作。唯有創作才能打破因循的死水。

創作是藝術生命的基本訴求。人有「不自由毋寧死」的意志，也可有不創作毋寧死的心懷。

創作其實就是一種自由，一種對人性的尊嚴之維護的自由。

年青時代，常引用Ａ‧紀德的兩句話：「藝術成於約束，而死於自由」，看到現在有人拿來作為菲薄別人的藉口時，我覺得就有修正的必要。

創作自由是天賦的，創作是藝術家存在的唯一理由。然而藝術唯獨沒有仿冒、抄襲的自由，仿冒、抄襲便是非藝術。約束應當是指這一點！約束來自誠實、不自欺而已。因紀德本身便是一個愛自由的作家。

看到陳庭詩在他可以利用的條件中，從事各種媒材的創作，使我們想起了影響現代藝術最深遠的「包浩斯」。包浩斯學院的理念是：「建築師、藝術家、手工藝匠人應該統為一體」。創立包浩斯的格羅皮斯，並非叫這三種人一道合作才叫「一體」，他堅持這些人首先應當就是工藝匠人。「匠人」是自己動手，承認純藝術也其功能性的意思。在「技藝嚴謹的基礎上發展出來的美學，是一種革命」（Ｈ‧Ｈ阿納森）。

現代畫家，像陳庭詩這樣的藝術家，是才華廣泛，而且把技藝（廢金屬焊接，自己動手作版畫等）和創作視為一件單一的事情，有以致之。

中國傳統畫家對包浩斯的理念也作到了一半，「詩、書、畫、篆、刻四絕」的道理和包浩斯主義是相通的，但是傳統文人瞧不起工匠，使中國藝術偏執於文人生活的一面，久而久之生意蕩然無存。所以古人雖諳其理，卻不能推而廣之，是中國文化的缺失。

陳庭詩的成就雖然是多方面的，但在現代藝術史中，他的版畫與雕刻是中國現代藝術運動中的典範之作。他的版畫得過韓國舉辦的國際版畫大獎。筆者每次到漢城訪問，畫家和藝評人經常問起陳庭詩先生可好。原因是他的抽象結構的版畫，巧妙地表達了東方人共同的宇宙觀，在大塊的黑色面中，

陳庭詩　蟄　1969　紙本版畫　121×180cm

邊沿上小局部的淡出，或自然形成的裂痕如凝固的電光，大塊、小塊與圓形的配置，把大宇宙空間的天心，和個人隱密的詩心統合在他特殊的語言結構中。

看陳庭詩的版畫——雖然結構如此綿密——是可以採取「無」的心情來看的，這也就是為何韓國藝術界（大獎的評審也有日本人、歐美人）如此重視陳庭詩作品的原因吧。

這樣說也不是什麼故作玄奧的解釋，東方藝術精神中最特別的地方，所察的往往是「言外」的無；在文學上來說：「言」是文字與語言：在繪畫、雕刻則是它的造型結構，造型的目的是它的後面「意義」，但這意義是說不出來的，所以才叫「言外」，方人差不多都懂。

結構學家或釋義學家，「解釋象徵的目的是要找到超出文字意義之外的意的值」庶幾乎近之。

陳氏如此簡單，又如此豐富的版畫，它所要呈現的是那抽象空間的意的「值」；意的值，和物質的值是全然不同的。

用造型，分量、質這方面來看年過八十的陳庭詩的藝術，永遠充滿年輕的活力，他是少數促進傳統文化現代化、或把傳統精神過渡到現代來，作得最為成功的藝術家之一。也就是促使老化的文化年輕化的作為，這需要真誠與熱情。

一個藝術家用單一的創作欲求，去從事多方面的媒材表現，絕對是根源於熱情的驅使。

　　從一而終專一媒材的藝術家，也許熱情用在別的地方去比較多而已。所以只要是藝術家，他的潛在（對創作而言）都不是世俗那種專情，而是泛情的，只有不誠實的人對一生都只畫一個題材的作品感到滿意。「專一的」指創作，唯有專一地去探索多方面的感受，這種專一中的「泛情」是創作的原動力。

　　陳庭詩的焊接廢鐵「塑」造的體積，是他熱情驅使的另一面，陳庭詩這類作品，叫做「現代物體」雕刻。最初可能是由達達主義的杜象開頭的，達達的宗旨是從來就不管什麼審美快感，是以視覺的無所反應為基礎的。這一派到了立體派以後，加入了幻想。偶然的「現成物體」雕刻便逐漸有了定義而形成了新的雕刻傳統。

　　陳庭詩的現成物體雕刻，一部分是他版畫空間感覺的延伸，一部分是把「人」的意義賦予廢鐵「我在」的新生命，是由物我一體觀念發展出來的。

　　幻想是陳庭詩雕刻主要的生命。

　　最重要的問題是陳庭詩的失聰，使他生理上隔入了一個耳根清淨的寂然的世界，他的幻想往往能從神秘的世界中凝聚成為具體形象，也使他的精神能單一地沈潛在創作的欲求中，廣泛的興趣，在單一創作的熱情中一一付諸實現。若果他的生理沒有什麼缺憾，旁務一多，尤其是講東說西，藝術創作自然要打很大的折扣了。

　　在老友的八十回顧展中，草此數言，以紀念我們無聲的友誼。

<div align="right">（原載《雄獅美術》第282期　民國83年8月）</div>

書法的時間意識

——畫家李錫奇回歸了

13

　　我們觀察畫家李錫奇九年以來的藝術活動，不禁要問：這傢伙到底在搞些什麼？因為他總是不斷變換他的表現形式。而主要的是：他所出的「花樣」，又一點也不像只是「逞一時之快」的樣子，他嚴肅的工作精神，是大家所公認的。

　　我們回顧一下他的藝術生活之歷程，也許不難瞭解他所企圖表現的倒底是什麼？

　　一九五八年他初入畫壇的時期，他的作品是粗線條的木刻題材是西方的古典建物，將保羅克利（Paul Klee）的造型，注入李錫奇的血液。

　　一九六〇年是他初露頭角的時期，他用織物（大部份是紗布）壓印成一種抽象的造形，由於採用斜角的構圖，使那種摺疊的形具有迅雷一般的動力。

　　一九六二年，他發現了賭具牌九及骰子上面圓點的排列之美，好幾年之內，他都沉迷在那些圓點的排列組合之中，把這種中國人最熟悉的東西變成藝術品，甚至希望與觀眾共賞，他作得非常成功。

楚戈和李錫奇

李錫奇　版畫　1964

一九六七年，他從中國古典建築物的彩繪裝飾上獲得了靈感，他把梁坊上「岔口一面暈」的技法（西畫叫做漸層）運用到油畫創作上，大部份是用「多層一面暈」構成圓的造形，而在一個缺口部份用單色色階逐漸淡向無限，這是他第二次運用設計技法，創造出他的知性世界。因骰子上的圓點也是一種設計，而圓形「一面暈」的結構，則是在設計中注入了他的宇宙觀：「有無相生」的自然秩序。

一九六九年以後，他開始單純的只作日環蝕的連續版畫，一張畫往往是數張或數十張連在一起，從圓到缺，從缺到圓，或是從初生、到圓滿、從圓滿再到死滅的諸種過程。

一九七二年，他從唐懷素的草書上，獲得一種創造泉源。當他起意要把這些充滿動感的線條變成版畫作品，興奮地和我討論之時，我是極端贊同的。因中國書法之美，影響繪畫應有它的時代性，過去書法影響了中國文人畫近一千年，今後，如果繼續肯定中國書法的價值。則應用現代的形式來發揚中國書法的精神，自然是現代藝術家們應有的抱負。

此後，他便純從中國書法形式之美入手，但求字形，而遺字義。希爾頓大飯店買了他的「字畫」便是此類作品。而他晚近的版畫作品，一部份連字形也放棄了，是「畫意」混合了連續性的自然現象與色彩所構成的畫面，他採用宣紙印製，色彩喫入紙中，獲致一種深厚的效果。

當我們稍作回顧以後，再來檢討李錫奇的藝術，便知道他的面目雖然不斷的改變，但基本意圖是有其一貫性的。顯示在李錫奇的藝術活動中的一貫性是什麼呢我們可分兩方面來說明：

在形式上李錫奇所追求的是抽象的美。

在內容上李錫奇所表現的是時間的推移。

除了他最初的木刻之外，從他引起畫壇注意的布印版畫開始，他就企

李錫奇作品

圖從動力中去觸及時間。骰子的時代，數學上圓點排列不僅是「數」的累積，也是時間的累積。當人們搬弄他那些放大數十倍的骰子時，展品也就多少具有時間意義了，因骰子的另一面，在視覺「空間」中是一個未知。

　　在表現上接近成熟階段，是他那種淡入空間的一面暈的圓形構圖時代，在視覺上他有意引導觀眾從有擴展向無。日環蝕式的連續性構圖，是他企圖把自然的演變與循環過程，逐步的依次呈現在畫面上，這類畫他將之裝裱成中國傳統的「手卷」形式，假若按照手卷的方式放在長案上慢慢打開，而卷首也跟著卷入並向前滾動，就更有「時間演進」的實感了。

　　然而，李錫奇所表現的不過是時間的表象而已，一旦滿足了表現上的單純、設計之美，以及某些「一點點意義」之後，若進一步的來透視「時間」的內在意義，那種日環蝕的連作形成是不夠的，但不經過這一過程，便也無法作進一步的表現。

　　在中國傳統的書法藝術中，李錫奇體驗到了中國古代藝術家對時間所抱的態度。

　　傳統寫實性的繪畫（包括現在在美國流行的新寫實主義）因為把注意力集中在物象的外表上，所得的結果是物象在時間中某一頃刻的靜止狀態。中國繪畫在元以後注意到筆墨趣味時，就多少修正上述的缺點，因筆墨本身已脫離對象的限制（並不是像照相機的快門那樣目的只是要把物象釘牢在底版上）筆墨的行進與時間同時流動，畫雖有形，卻非自然之常形。

　　但中國書法特別是行草，較之繪畫更為自由，它的美常常是要等到完成以後才能知道的，這種意料之外的效果，包含了一部份自然的力量，線的曲

折行進，正是自然之延續的具體而微，結構的秩序也是時間之秩序。因此，中國繪畫的形式，在未來也許有它的限度，而書法藝術的世界則是無窮的。

李錫奇將色彩與新的造形，介入書法的領域，使之和現代思想生活產生實際的聯繫，是中國書法藝術進一步的發展。

過去的書畫形式（包括裝裱）適合昔日的建築結構，而近代的建築物，往往沒有立軸式的書畫容身之地，如果勉強的在公寓式的建築物中懸掛立軸式的書畫作品，在氣氛上總有點不太協調。由此可見，不僅是建築物的問題，生活形態的改變，也影響了人的審美觀念。為適應新的需要，中國書畫藝術就需要做進一步的開拓了。李錫奇的近作，雖然不是中國書法藝術的嫡系（如書寫時的感覺，筆墨的趣味，字的形體與結構等等），但無疑的也是中國書法的一種發展與延伸。

中國文字起源自圖畫（象形），故和自然有密切的關係。就因為這一淵源，中國書法藝術無論時

李錫奇　日記　1977　絹印版畫　89×60cm

李錫奇
臨界點
1989
壓克力畫布
100×100cm

代和流派怎樣的不同，「書法」的法則永遠是和自然法則相一致的，特別是自然的運行秩序與延續的原理，及生生不息的精神，都是書法所取法的。

雖然書法本身注意到氣機的內蘊，由於線條的行進與連貫（術語謂之「行氣」），在工作時的情況上，可以説是一種時間的藝術，但書法作品仍然是兩度空間的。李錫奇把握了中國書法的內在原理，以色彩、造形、與線形的重疊（表示時間之行進與延續）來暗示四度空間的可能性。在形式上李錫奇的作品雖然不是中國書法的直接傳承，但本質上，無疑的也是博大的中國書法藝術發展的道路之一。

在經過多次的冒險與探尋以後，我們高興見到李錫奇重新回到自己的文化土壤中來汲取養份，在自己的文化領域中來從事開發工作。這是一個開發的時代，文化上的開發，較之經濟上的開發是更為重要。目前的世界，文化上的資源，有那一個國家能超過中國呢？源遠而流長的中國文化正等待年青一代的藝術家投入她的長河，形成更壯濶的波浪。

（原載《雄獅美術》第39期　民63年5月）

天人之際
——劉國松的繪畫與時代

1.時代背景

現代中國水墨畫家劉國松有一方印，印文是「一箇東西南北人」，鏤刻了我們那個時代很多人共同的心聲。若是從這方面來認識劉國松的思想背景，對這箇人的作為，也許有較多的瞭解。

我和他是同時期的人，我們的成長過程是差不多的，他少年時代的遭遇，比我略好一點，但也好不到那裡去，所不同的是他十幾歲是跟着遺族學校到了台灣，我是跟着軍隊來的。他少年時代的生活跟我一樣的苦，但他有機會接受正規教育，我則只有利用假日把自己埋在圖書館中，靠一點求知與趣來遺忘現實的苦悶。

苦難的經歷使這時代的青年，在內心深處產生了一共識：深感國家唯有強盛，民族才有希望。要國家強盛，便非現代化不可。文化現代化以後，民族才不會滅亡，國民才有機會過合理生活。

要達到這個理想，唯有向前。

那時候中國文藝復興的呼聲，響徹朝野。但我們很快就感覺到，上層階級的文化復興，立意或許甚善，但執行的人，並不是真有「文化」灼見，並沒有想到文化復興是要「新」才能興得起來。他們提出的不過是文化中發霉的東西，而不是「其命維新」的新質素。對於中國古籍與文化遺產的整理，甚至比不上日本人。

這就迫使我們那一羣熱血青年，只有自己尋找精神的出路。那時候以軍中文藝工作者為主體的一羣文藝青年，大部份參加了新詩的現代派運動。現代詩對現代藝術運動是有催生作用的。不久，劉國松和他的同學組織了「五月畫會」，蕭勤、夏陽、霍學剛、吳昊等人組成了「東方畫會」，新的美術團體，如雨後春筍般紛紛成立，而重要的畫會除「東方」「五月」之外，就要數秦松、楊英風、陳庭詩、李錫奇等人的「現代版畫會」了。

這羣年青人的靈魂裡面隱隱約約的感到，現代化是我們的自強之路，不管有多少荊棘，有多少障礙，有多少缺失，總是一條非走不可的路，然是

楚戈和劉國松、李錫奇、陳幸婉等藝術家在德國參加展覽

非走不可,就寧可走了再說。

重要的是,當時現代主義的詩人和畫家結成了一體,他們相互的交往,相互的討論,詩人參與現代畫展,幫他們寫文章鼓吹,幫他們為展出品標題。這是造成當年現代主義起雲湧、盛況空前的主因。

從這方面來檢討,台灣社會的現代化,是青年藝術家走在時代之前端的,抽象繪畫,與新的設計觀念,也改變了社會的視野,不管政治上如何保守,社會上求新求變的心理確實被鼓動起來了。

以我當年直接的感受,「五月畫會」第一屆展覽,其宗旨是不太明朗的,我們的印象是:他們是一羣有衝勁的新學院主義者,會員的作品也不齊,有一部份不大看得出明顯的現代觀念。

而「東方畫會」,一開始就顯現出他們的叛逆精神,專欄作家何凡先生在聯合報稱他們為「八大響馬」,是符合他們那種野性作風的。

然而「五月畫會」在第二屆、第三屆以後,作風明顯的揭櫫着一個方向,那就是試探着如何促使傳統繪畫形式現代化。由此我們就知道,「五月畫會」起步時的謹慎,正是邊走邊思考的表示,比起不管三七二十一跑了再說的人,自然要理性得多,因此我認為劉國松是一位理性的中國現代主義者。他後來招兵買馬,把「四海畫會」的中堅胡奇中、馮鍾睿,現代版畫會的陳庭詩等人都吸入了「五月」,使五月畫會的風格更為明確,雖然胡奇中是畫的油畫,但大體上「五月」是堅持着現代「水墨」和「中國」風格兩大目標。

由此，我們便得出一個結論：

劉國松的現代畫，是理性的民族主義畫。

「東方畫會」並不特別提倡民族和水墨，他們把着眼點放在「國際性」上，認為「新」了再說，「現代了」再說，期望和國際藝壇取得聯繫。

2.傳統的呼喚

去年十一月，我在香港呆了兩個多月，正逢劉國松受畫商之託在創作一幅長卷山水，看了他接近完成的作品，我不禁會心的微笑起來。

因為我從前「罵」過劉國松，我罵他的話，如今得到了應驗，怎不令人愉快呢？

一九六〇年左右，劉國松正宣揚着抽象繪畫。而台灣的抽象繪畫勢力也最大。

我對現代藝術，雖然各種風格都能接受，算得上是一個眾芳並賞的人，但自己內心是比較親近抽象藝術的，當時也畫一點抽象畫自娛。可是我私下並不承認劉國松是一位抽象畫家，如收在畫冊中「詩的世界」、「我來此地聞天語」等這類作品，都流露了中國人的自然世界。當時，我就認為劉國松的水墨畫是現代的「中國新山水畫」。我在一篇文章中批評他說：「劉國松的水墨畫。是百分之百的新山水，這是民國時代的現代山水畫。而他不過把傳統山水中的樹木、房屋、橋樑、船舶等具象的東西全給『抽象』掉罷了。之所以像抽象形式，是他在構成方面沒有按照傳統的佈局，把『天』『水』規劃在應有的位置，而是利用了很多偶然的空間，使之成為結構的一部份。」我並且肯定的說：「劉國松的骨子裡充滿了祖國大氣魄的山水雲煙。」

然而，從中國傳統山水形式而言，劉國松的水墨當然是抽象畫，他的畫面沒有已成定局的那種山水的空間，又沒有具象的人造物或樹木花草，我們可稱他為「抽象山水畫」。

劉國松　宇宙即我心　1998　水墨　225×360cm

　　我這樣罵劉國松，並沒有影響我們的友誼，他這人很挨得起別人的明罵，最受不了別人的暗箭。

　　事隔多年，我這一「罵」竟也罵出了一點心得，這話說來話長，得從頭說起才行。

　　話說我為現代藝術搖旗吶喊多年，除了看到一點蕭勤弄回來的西班牙、義大利現代畫家的作品外，很多心儀已久的現代名畫原作，卻一張也沒有看過。一九七六年我初旅日本，在東京上野現代美術館，看到了印象派以降許多名畫及羅丹的雕刻，算是開了眼界。

　　一九七九年三月再遊東瀛，又碰上了日本東京都美術館，正展出十八世紀至二十世紀「法蘭西美術之榮光三百年」，共展出名家作品一百三十六幅，許多從畫冊上聞名的傑作，如今都歷歷在目，真是令人興奮不已，使我在會場流連了兩天。

　　一九八一年六月台北國泰美術館舉辦「西班牙二十世紀名家畫展」，是台北觀眾首次看到大規模的西方現代名作。

　　看了幾次西方美術品原作展覽，我心中醞釀多年的一些雜感，便漸漸形成了一個觀念，這個觀念在我再度翻閱西洋美術史各種畫冊時，就更加肯定下來。後來我把它寫入了介紹趙無極作品的一篇文章中（見拙文「自然再造——我看趙無極的抽象繪畫」）這個觀念的大意是：

　　西洋美術史——包括中東的兩河文化，埃及文化、希臘、羅馬文化大體

劉國松　月球漫步　2007　水墨塑膠彩紙本鑲框　69×85cm

　　以人體人物為主流，不管美術形式如何變，人依然是重要的題材，從古代的人體美術到野獸派、立體派的變形人，可以看出這一人體人像美術數千年連綿不斷的歷史。

　　反觀中國從漢到唐代的人物畫，因無古希臘那種寫實之基礎，人物畫重神韻而輕「形貌」，為後代寫意畫之濫觴。經過宋元明清文人畫的長期發展，中國繪畫已以山水為主體藝術。觀察近代水墨畫家求新求變之時，亦多現代山水之形式。甚至連抽象畫家趙無極，骨子裡也擺脫不了了山水畫的影響，因趙無極年青時代所受的教育，童年在家庭中獲得的薰陶，都使他的靈魂血液深印著中國文化審美上的影響，就是從事新的藝術創作，這一無形的影響也會不知不覺的流露出來。

　　趙無極第一次來台北訪問時，我把這一看法和他討論過，他也完全同意我的觀念他說：「的確，西方藝術家，總是沒有辦法忘情人體」我說：「甚至有些抽象畫家的作品，是用人體蘸了油彩在畫布上滾出來的，這種不以人體為題材的畫，還要利用人體，應當也有其潛在的因由吧！」

　　他說：「這一個有趣的問題，我作畫從來沒想過要表現山水中的什麼?經你指出以後，我覺得在不知不覺中，確實流露了不少對自然的讚歎……」

　　從上面的陳述，可知我不認為劉國松是一位抽象畫家，他更新了中國傳

統山水的新風貌。像李可染這一派的山水，只能看作是傳統與現代之間過渡期間的繪畫。他的心態是十九世紀的，或許也到了廿世紀的邊沿，但他的觀念沒有現代化是不待言的，這無損於一位水墨山水畫大師的地位。若是他的下一代再學李可染就無聊了，特別是處身在已經工商化了的社會的人，學李可染、學黃賓虹、學傅抱石這一些人的繪畫，都是沒有出息的表示。

新一代的中國人，不能再蹉跎歲月。

早年我之所以觸及到劉國松創作的內在動力──發現文化中的山水隱伏在他的靈魂中──乃因本質上我和劉國松是同一類的人，我也不知不覺隸屬在文化性的「山河」歲月中，除非我決心逃避，不然，面對畫紙，一出手就會令自已驚訝而懊惱：「怎麼，又是山水。」

在香港沙田，劉國松那海天一角的畫室中，看到他那幅〈四季長春〉的長卷時，產生了會心的微笑，應該是「良有以也」的吧。

〈四季長春〉長卷，是我取的名稱，原畫究竟用什麼標題不得而知（編按：李可染定名為〈四序圖卷〉），我之所以稱之為〈四季長春〉是這幅畫一反平常時空統一的方式，同一幅畫首尾是陽春和嚴寒全然不同的季候，而由前段的春光，漸變為盛夏與清秋，氣勢和結構是一個整體，而渲染則分出四種不同的季候。這在過去是用四個單元，分成「四景」算成「四屏」的方式來畫的，在同一長卷中，經營一年四季間天氣之變化，而又能統一調和，全幅作品連成一氣，不顯間格，又富有新的面，這非但是前人所無，在現代也堪稱絕無僅有之作。

中國古人畫長卷，如夏圭的「谿山清遠」、黃公望的「富春山居」，都是畫的同一氣候，數十里的空間不但都是同一天氣，最多只有雲霧輕重之別，連山石似乎也是一個樣子。過去的畫家較少在畫面安排諸如「東山落雨、西山晴」這類自然變化。同一畫面描寫春夏秋冬就更不用說了。

3.作品的風格

劉國松在師大美術系時，是一位非常用功的學生，油畫學野獸派，國畫學溥心畬，但離開學校以後，當機立斷，把這些影響一刀斬斷，並沒有拖泥帶水的一方面反對模仿傳統，一方面又不乾不淨的帶着別人的面貌步入畫壇。

在現代藝術運動上，劉國松言行一致，他提倡抽象畫，是當時像陳庭詩、莊喆，馮鍾睿，秦松，李錫奇、胡奇中……大多數的年青畫家都是用抽象形式來開拓祖國文化中的新語言，他站在整個新興的風氣上為他那一代人發言；而自己也絕不抄襲傳統和當代大師。在創作上，確實履行着抽象的方法。只因他自覺對文化有一份責任，在工具、材料、精神上全皈依了祖國的偉大傳統，而下定決心要使文化向前運作，極力反對一些人導致的向後倒退之趨勢。

他早期（1960以後）的水墨畫，有一段時期多用排筆或平刷（日本製作）作上層的造型，並用細綫鈎連，背景則以淡墨用紙、布的摺痕拓印（如作品「春醒零時分」，深墨造型有時也用大筆揮灑，以渲染法造成流動浸潘的效果（如作品「故鄉，我聽到你的聲音」等可算這一類）。

一九六二年左又常採用團扇的畫面，拓印與渲染技法日趨成熟。一九六三年開始用大筆偏峰橫掃含有動感的造型，也就在這一年他發明了一種夾紙筋的粗綿紙，可以用來製造較筆觸更多自然變化的飛白，那種自然曼衍的紋理，遂成了劉國松特有的語言之一。他利用留白、渲染的技法，使他的抽象山水更富有靈動和鮮活的生命。

中國山水畫求寧靜、逃避的傳統形象，至此大變，劉國松把生命注入了那含有動感的水墨造型之中，像春雷一般，驚醒了數百年文化上的蟄夢。

一九六五年左右，他採用糊貼的技法，增強了畫面的厚度感，並使動靜之間獲得新的均衡。一九六七年他又為他的畫面介入了一種新要素，那即是利用松香水的擦拭法，可以把畫報上他需要的圖片轉移到綿紙上來。而且此

劉國松　子夜的太陽　2007　渾混合媒材　98.5×180.6cm

時，他的糊貼法也不一定撕成自然的岩石之形，有些是保持方形的直角線裱貼在畫面上。這在他的創作生涯中是又一突破。他開始把感性的畫面、介入一富有現代設計意味的理性秩序，而使他的藝術更逼近抽象的領域。

一九六九年他把糊貼方形的意象，轉化為「太空繪畫」。這是一個水墨畫家，首次反映人類登陸月球的偉大成就。他把方形換成了圓形，以象徵大地以外的月亮或其他星球，也有自其星球眺望地球的意象，有一幅畫直接把太空人登陸月球的圖片拓入畫面，很具有歷史性。但多年來，那大筆橫掃的抽象水墨之動感造型始終是維持着的，他在這一「商標」下進行各種變化，來豐富和拓展他的世界。

太空的興緻好像一直維持到一九七一年才慢慢減退。

一九七二年他開始嘗試新的技法。這技法我不知如何稱呼，就叫他「水拓法」吧。方法是先預備一個大盆，裡面盛滿清水，把墨汁傾倒在清水中，當墨漬在清水中游散開來，而仍凝成曲線未全消散之時，把宣紙適時平覆上去，使游動的墨型浸入畫面，乾後還可再浸。

這種方法前人都用來作寫字的背景紙，多為小品。現代畫家徐術修也用這技法作抽象畫。但劉國松用得最得心應手，而且氣魄宏大。

這種游動的墨漬，有時有點像大理石的紋理，運用得當真有出人意表的效果。它的缺點是不易渾厚。經過二十年來，對於水墨技法的經營，效果上的探討，可説已近爐火純青之境。他浮貼、重墨、黑白對照、重加渲染等方式彌補了水拓靈巧的缺點，有時竟能達到渾然天成的境界。像一九八二年完成的〈夕照〉，遠山、湖泊、長灘、淺渚都是「水拓」紋理自然形成，似非任何人工所能做到。唐張彥遠説「失之自然而後神」，那是因為真正的自然

是「天」成的，人若刻意去模仿絕難討好，然而中國文人一千多年來不敢輕碰的自然，卻給劉國松擒獲到了，這種擒獲，不是用人工畫出來的，而是利用「天助」，讓它自己呈現。真是「天機浩蕩，萬象在傍」。

由於劉國松這類作品是一半人工、一半天助完成的，人工方面自然是他錘鍊了二十多年的那種：拓、擦、撕、貼與渲染。中國偉大的神、形融和的自然主義理想，至劉國松可說已圓滿的完成了，此時劉國松已優遊乎「天人之際」了。

當然也不是劉國松所有作品都達到了這一境界。和〈夕照〉接近的有〈天池〉（1982）、〈帆影點點〉（1981）等，尤以〈帆影點點〉這幀作品，全是把「水拓」加工而成，人工着力痕跡極少，畫面煙雲流動、似真似幻，作品雖已完成，但畫中動盪的氣機似未凝定，仍然不斷在形成變化。

劉國松在思想上目前雖正式回歸到中國水墨山水的大道，但他卻創造了富有未來意義的新山水。我喜歡李可染先生的山水，但李氏是新舊過渡間的橋樑人物，從世界美術史的觀時來看，他是中國式的印象主義，劉國松則是現代的中國繪畫。凡在李可染這一範圍的水墨畫都可作如是觀。

（原載香港《良友》 民國 84年3月 ）

15 抽象之必要

——劉國松六十年代抽象畫論的補充意見

六十年代台灣話壇掀起了現代藝術運動。

現代觀念最先由現代詩社的現代詩刊所提出，那時「現代詩」主編紀弦主張新詩是「橫的移植」而非「縱的繼承」。

這樣的觀念很快就獲得文化界年輕人的響應與支持。

此時畫壇也有一位默默耕耘的現代主義導師李仲先生，在咖啡館和年輕人「論道」，傳播著抽象畫的思想，為台灣藝壇，培養了一大批熱情洋溢的青年畫家，其中堅分子，後來成立了「東方畫會」：主要的領導人是蕭勤。

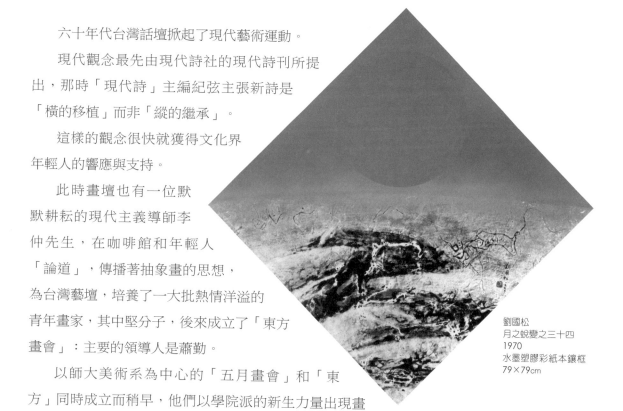

劉國松
月之蛻變之三十四
1970
水墨塑膠彩紙本鑲框
79×79cm

以師大美術系為中心的「五月畫會」和「東方」同時成立而稍早，他們以學院派的新生力量出現畫壇。「五月」的領導人是劉國松。他中畫學溥心畬、學宋人畫法，西畫學馬蒂斯都學得很好。

「東方畫會」在台北的展出，給了劉國松很大的刺激：「你看他們都搞起現代來了，我們為何不去做？」兩個主要的畫會從不同的立場，就這樣「造起反來」，而報紙雜誌也都給予大力的鼓吹，各地年輕人也紛紛成立現代畫會，一時之間，風起雲湧，而形成了一個畫會林立的時代。

劉國松由於得到學院中知名人士的支持（如張隆延、余光中、虞君質……等），聲勢更為浩大，對現代畫的札根，貢獻良多。「東方畫會」和較有勢力的「現代版畫會」，則由一群代派的詩人所支持，對台灣畫壇實質上有很大的影響。

當時的「現代畫」多半都是抽象畫。

　　一九六一年劉國松在文章中提出「抽象畫」在中國是「古已有之」的觀點，推行他的抽象畫運動。

　　「抽象繪畫的觀念與技法，我國古已有之，所以我國畫家以抽象繪畫來融合東西繪畫於一爐，是最適合不過的，不論是用油畫表現，或我國水墨畫表現，均不失其價值，祇要處理得宜，一個統一性的世界新文化信仰將產生於中國，我們應該以中華以往的寬容性與超越的精神，張開手臂，迎接這時代的來臨。」

　　之後，劉國松的抽象畫觀念，經過反省而轉向了「水墨抽象」的領域，三十年來便一直堅持著這一理念，有一段時期，得在香港中文大學教書之便，而不斷的跑到大陸傳播他的「現代水墨畫」之理想，那「一個統一性的世界新文化信仰將產生於中國」這一信念，一直成了他畢生努力奮鬥的目標。我們這或許也是未來世界文化發展的呼聲。目前的國際上不是也預言著「二十一世紀是東方人的世紀」之期望麼？

　　此時劉國松的繪畫從油畫也全面走向了水墨抽象畫，也經過了水墨轉型時把握渲染、印拓本身的效果。如一九五九的〈天若有情天亦老〉及一九三〇〈我來此地聞天語〉都是轉型期的「抽象山水」開始萌芽。但一九六二年，他以淡墨淡彩拓底外加塊狀水墨的〈二重奏〉的作品、如六二年的〈追逐者〉、〈春醒的零時分〉，是他畫歷中使人記憶最深的作風。因為這類作品和他往後的「劉國松風格」大不相同，或許只是他的一種試驗，但節奏感已顯露了端倪。此後他一直都把音樂中的節奏視為經營畫面主要的效果。愈久，也愈精純含蓄。

　　後來他發現台灣棉紙廠出口的一種含有粗筋包裝用的棉紙、撕出的紋理自然有趣，便長期訂購，成了劉國松風格的一項舉世皆知的特色。

　　一九六九年美國太空人阿姆斯壯登陸月球之後，他的抽象畫轉向了「太空」，把西方理性的設計觀念，和中國水墨的感性趣味融合在一起，開創了另一片天地。

劉國松
子夜的太陽
2007
渾混合媒材
98.5×180.6cm

　　然而，六十年代，較為粗糙的抽象水墨畫，仍然使人懷念不已。那旺盛的生命力，不是精緻準備確的技功所能取代的。

　　當然！我們不能要求一個革命家，永遠騎在馬背上奔馳、永遠在馬上去生活。革命成功以後的穩健定型，或許也是必然的趨勢吧。

　　關於劉國松的「一個統一性的世界新文化信仰將產生於中國」的理想，我想在此短文中稍作一些補充的解說。

　　以在故宮研究中國美史二十五年於茲的心得，我是確信，未來的世界文化是非和東方文化融合不可的，因為二十世紀現代主義的理想，正是中國人自八世紀至十三世紀就曾經思考過的問題。而且在繪畫形式、思想上已有了超越時代的建樹。

　　而且目前的西方藝術有點像中國宋明的禪宗，一切障礙被打破，便面臨著沒落的厄運，歐美的裝置藝術，已有把達達主義的破壞之過程視為一種目的趨向，只破壞而不建設，或視破壞為「建設」，人類文化便面臨著毀滅的危機。憂心忡忡的西方學者，便不得不寄望於東方了。

　　回顧西方的現代藝術運動，一切流派、一切主義都是短暫的，一派之興很容易為新的另一派所代替，就像工業產品一樣，不變便是落伍，便有破產的可能，市場效應決定其生存的命運。自從後期印象派的塞尚摧毀了傳統觀念中三度空間之三度實體、視物體與物體之間的空隙也是有色彩另一種固體以後，無論是野獸派、立體主義、表現主義、未來主義、構成主義、客觀現實主義、超現實主義、偶發性藝術、歐普、普普藝術，以及概念藝術、照相寫實……等等，多是短命的、風行「一時」的潮流。風潮過了，某類畫風也跟著過時，後來人畫過了時尚的繪畫，就會被人笑話。

　　唯有興於一九一○年左右的抽象畫是一個例外，從開始到現在，抽象意識不但滲透到各種其他畫派之中，如「新藝術運動」的裝飾畫、野獸派的德蘭之「晨光」、馬蒂斯之剪貼畫……，而且每一年代以及到今天，仍有人不斷的從事他們各自不同的抽象形式之藝術。看起來抽象也許是人類藝術最後的歸趨，曲線的範圍發展。老莊的「無為」、「柔弱」哲學都是史前時代的抽象審美塑造了中國人的性情之所致。比如老子以為世間的「有」這類物質並沒有什麼「用」，它只能幫助人去使用「無」，陶土是有，有用的是中心的「無」；房子的鋼筋水泥沒有用，用的是鋼筋水泥範圍的空無。這些道理雖說淺顯，但若沒有一種性格傾向就不一定這樣去想，實體和空無之間，也就是客觀和主觀之間。塞尚以為物體與物體之間的空無，其實是一種結構體，應當也是色彩的一部分。可說也是「近乎道矣」的。

　　中國水墨畫興起以後，為何會出現八世紀時唐・張彥遠的「夫畫最忌形貌采章」這種思想，形貌就是模仿各體，采章也是隨類賦采的客觀之色彩，這已是明白宣示作畫最怕的是畫得太像，而有「既知其了，亦何必了」的想法。這思想影響了北宋蘇東坡主張「繪畫以形似，見與兒童鄰」的意見，上海的謝稚柳不信坡翁會說出這樣的話，其實這種思想的遺傳基因可以上溯到數千年前的彩陶時代，以及三千年前的商周時代。

　　早商（或許到夏）至西周的造形美術，在平面、浮雕、刻線、各種圖畫（古稱圖物）資料中，絕少寫實的造形，未見植物的蹤跡，最普遍的是人文化的象徵性的半抽象，或全抽象的觀念「動物」，各種造形不用描繪的方式呈現，而用人文符號拼裝成形，構成各象徵動物造形的符號可以互相通用，比如五官符號、人、牛、羊、馬、鹿、龍、鳳……皆可互通，絕對沒有某動物專用的形狀，皆因造形出的動物，目的不在此動物，而是其象徵的意義。

　　因此我們就知道為何後代中國人畫松不在松樹本身（四君子、鶴、山水……全可作如是觀），而在其畫後面的意義，這樣的文化背景，自然會產生這樣方式的繪畫。謝稚柳先生責備蘇東坡不應當有「繪畫以形似、見與兒童

鄰」這種言論，代表了大部分中國畫家、理論家，並不真正懂得中國美術思想史的真諦。

　　這樣的文化背景，照理應當發展出領導國際現代藝術，以及抽象藝術之進展。

　　　　　　　　　　　　（原載《聯合報》副刊　民國83年3月26日）

尋覓

──為舊時花鳥找新空間的黃光男

　　記得去年的某日，歷史博物館館長陳康順先生，偶然談起他和北美館黃光男館長，有一個初步的默契，「往後的文化活動，大致上還是分一下的好」，分一下的意思是歷史博物館管傳統，市美館管現代。

　　如今北美館的黃光男，要在史博物館展出他的水墨花鳥畫，表面看，避免在自己的地方辦自己的展覽，「這樣，其他人就沒有什麼話好講了。」此外，另有更深層的意義值得我們的注意。

　　因為黃光男曾經是一位道道地地的「國畫」家，他畫的是傳統花鳥畫。

　　然而在工作上黃光男又是一位有心把北美館經營成台灣的現代美術中心的人。平時和現代藝術工作者接觸也較多，和國外現代美術館交往密切，見識益廣，眼界日闊，知道傳統文化現代化是必然的趨勢，就像現代社會和民主自由一般：要來的終歸要來，想擋也擋不住的。工作職務的需要，都迫使黃光男，不得不面對他所生存的時代，以及時代所賦予他的責任。於是在現在中國新水墨畫聯展時，往往也會看到黃光男的一些新作。由此可知，黃光男在藝術創作上的變，是時勢之所使然。工作環境使他思考著「國畫」應變的可能性。學「國畫」的黃光男，也考慮著改變傳統的形式，「國畫」之可變、應當變已經是不容易置疑的事情了。一直排拒時代的「國畫」家，就可能是思想老化（與年齡無關）、積習難解的問題了。這次花鳥畫個展，黃光男提供了一個「國畫」改革可行性的方便法門，從他展出作品的形式上，也可得到一些消息。

　　1.傳統花鳥畫──是他的本行，占展出作品的最多數。作者自認為最容易畫，當眾揮毫大抵是熟悉傳統技法的人。

　　2.新水墨花鳥畫──畫幅多方形。大多以方形、梯形、三角、平行長方形色塊為結構，並移植花鳥、草蟲於抽象構圖中。作者說，畫這種畫最難。

　　3.抽象水墨畫──用筆迴旋和新水墨畫花鳥畫一樣都是全幅充滿，沒有

黃光男　躍雀　1999　水墨　136×70cm

「國畫」那種刻板的留白。有意表現中國人的宇宙觀：如「陰陽激盪，以
生萬物」的觀念，這類作品數量最少。

　　從以上三種三個系列看起來，黃光男不算是一位全然的「國畫」家，
他還展出了不少非傳統「國畫」形式的新風格作品；他也不是一位純粹現
代畫家，他現在仍畫傳統「國畫」。

　　他的新風格作品，有一個很特殊的現象，即畫面雖以方塊、三角、梯
形的抽象幾何所構成，但往往在大面積的色塊上畫一隻像尋找什麼的鳥。
這隻鳥又不是符號化的。而是從他的「國畫」花鳥中搬移過來的。當然也
有畫「尋覓」什麼的蝸牛及草蟲者。和「國畫」不同的是，這些生物不是
站在「國畫」的枝頭、樹石之間，而是「生活」在一個新的抽象空間中。
換言之，他的鳥和草蟲是傳統「國畫」式的，畫面空間則是現代的。

　　這類畫雖然畫面全滿，但結構簡單，以色塊的容積代替「國畫」的留
白，頗有「藏虛入密」的趣味。

黃光男水墨作品

　　畫現代畫的人一定會嘀咕：「黃光男如果用八大山人的簡筆，來畫鳥、草蟲以及蝸牛，不是更好一點嗎？也有人主張抽象結構中的動物如果留白，不畫細節和畫面更為融和。」或者把結構、色塊繪好以後，再趁半乾時「落墨成鳥」、成蠅、成有點像什麼：又有什麼都不像的符號，只是誘導視覺集中，也許更為完整。

　　但那已經是一幅純現代畫了，失去了一個「國畫」家如何從傳統進入現代階段上的意義。

　　黃光男在歷史博物館的個展中，有一系列的傳統「國畫」，表明他是一個傳統畫家。又有一系列的新風格水墨花鳥畫，是把傳統花鳥畫中的鳥轉移到他的抽象結構中，表明他是在傳統與現代之間正舉步欲前的狀態，並非完全停滯於傳統；也非放棄傳統投入了現代，正是處在一個轉變期間的階段性，使人看得更清楚的紀錄影片中的慢動作，猶如金蠶剛剛開始破繭猶未蛻化成蛾。抽象結構中的那一隻尋覓什麼的「國畫」鳥，是破繭的第一道裂隙。

黃光男
靈犀相通
2008
140×70cm

因此，它也是「國畫」改革起始時的一個樣品，有一點圖解式的功能。只要你願意，你也可以把你習慣了的畫「國畫」時擅長的某些要素，移植到一個新的架構中來，比起要求完全丟掉既往另創一番新境要容易而且方便得多。開始了第一步，傳統之繭殼就有可能咬開，文化上的自縛也就有可能蛻化。

這樣看來，黃光男似乎是欲為他的「國畫」鳥，建造一個新的生活環境。任何畫「國畫」的朋友，也可試試看，能不能為自己擅長的「國畫」樹、「國畫」石、「國畫」梅、「國畫」竹……先建造一個新的生活空間再說，先咬破自縛的繭殼，等破了繭，你就有可能是一隻光耀奪目的彩蝶了。

讓我們先肯定傳統現代化是可能的。一旦中國現代活著的人不畫傳統「國畫」了，傳統「國畫」的價值不和現代混淆，則石濤、八大、齊白石的畫，和莫內的塞尚、和梵谷的畫……藝術市場之價值才有可能同等，要不然，我們的傳統、永遠比不過西方人，我們的現代也不一定不受重視，因我們現在和從前混淆在一起。

這是中國文化要爭氣的關鍵性的第一步。

時至今日，我已放棄了期望傳統國畫家一下子全然放棄他們自縛多時的習慣，這是一個民族文化的問題，不是這些「國畫」家個人的問題，只希望像黃光男一樣，先舉步向前再說，一旦舉步向前了，我們明天也許會更好。

同時黃光男這種圖解式的轉變階段，也可改變一下我們的大學美術教學法。我們大學聯招叫考生畫一幅「國畫」作成績，是荒唐離譜的，因為誰也知道「國畫」是可以背臨的，是可以事先作弊的。宋朝徽宗皇帝都知道它的弊端，不以畫稿作畫院學生入學考試的成績，以免鼓勵作弊、鼓勵背抄（臨），而以「詩題」作入學考試的標準。中國美術教育之退步和教育部鼓勵作弊有絕對的關係。

黃光男把傳統鳥換一個新的生活空間，倒不失為是「國畫」教學重要的參考方法之一。期望現代美術館黃館長下次畫展是全新的作品。

（原載《聯合報》副刊　民國83年月5日、6日）

中國水墨畫中論李奇茂的作品

17

中國水墨畫的新革,在台灣已有四十多年的歷史了。

中國水墨畫的革新運動從三十年代就已開始,初期的革新派大將是徐悲鴻、嶺南三傑中的高劍父、高奇峰、陳樹人及學西洋畫又專畫山水的李可染等,都是一些有作為的中國畫家企圖把時代氣息帶進傳統國畫中。

中國繪畫在過去發展緩慢,是和社會生活發展的緩慢相一致的,新時代的來臨,便一定會產生新的需要,作為調劑社會精神生活的美術之需要轉變,在客觀上是有其必然性的。目前,我們的社會結構是處在一個新和舊的轉型期中。美術家自覺性的求變,可以促進社會向著理想的境地邁進,換句話說美術家的轉變,可以把社會的審美促進成文化的神延,如果一味的復古也可形成文化的淪亡,假若一個社會,在生活上和審美上充滿

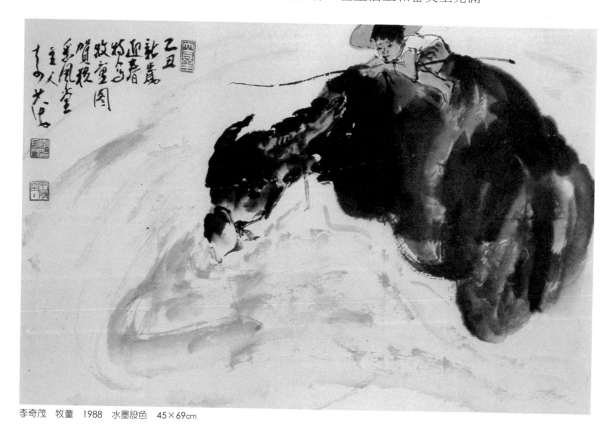

李奇茂 牧童 1988 水墨設色 45×69cm

李奇茂　廟會　1990　水墨設色　46×70cm

殖民主義的色彩，其未來便可能成為殖民文化的一部分，中國在過去之所以能融和許多異族，便是由於這些異族在生活和審美上受到中華形式的洗禮之關係。目前審美和生活上的洋化實在是中國民族千百萬年以來最嚴重也是最大的一次危機。

如果畫中國畫的畫家，作品依然表現清朝以前那種生活形態，所需要的那一種繪畫，沒有能力為時代提供新的需要，那未知現代生活相關的外來的美術自然會填補這一空隙。

在台灣十年以前的現代美術，差不多全是西洋美術性的「應聲蟲」，之後水墨畫派的出現，其中全以山水為主，莊喆、劉國松都可說代表了抽象式山水畫的新形式，也有一種半抽象式的山水畫，張大千是這一派的大師。然而，張大師喜歡在這種潑墨山水中畫上宋人的房屋和拖手杖的這是他對傳統的過分依戀，作為在傳統的基礎上拓展了一新境界的張大千，我們可視之為中國畫中的新古典主義者，潑墨彩是他的大成就，傳統的點景是一種古典的情懷。然而這種在山水畫中「古人」形成風氣也不過是元代才開始的，在宋代及其以前，除非是題材的需要全是畫當代人物，唐以前的人物畫，如漢代的畫像石，就是畫歷史故事，也是以當時的衣冠作準標的，這才使我們能非常清楚的辨別每一時代的風格。

沒有能力畫現代中國人的面目，是國畫家最致命的缺點，它暴露了這一種美術形式「不太合時」的本質，不得不使人懷疑「國畫」的文化價值

李奇茂　套馬圖　2001　水墨設色　70×100cm

　　屬於過去而不是現在。國畫山水這一問題，我不想在這一短文中多加討
論，但我要從李奇茂的作品談談國畫人物及動物畫的問題。

　　人物及動物畫自戰國秦漢至唐代以來，像唐三彩的駝、馬、人物一直
是中國美術的主流，透過人物畫的形式，中國人把歷史和文化知識推廣到
鄉村大眾中去，美術家是文化普及化的功臣。中國在宋以前每一代，都留
下了豐富的反映各時代生活形態的作品，這些使我們認識我們自己的過去
的主要憑藉。但民國以來，大部分畫家只知道照已有的畫來畫，不知道照
自然的東西來畫，故民國時代反映生活的畫只有漫畫，正宗的國畫反映現
代生活是少之又少。

　　人物畫以歷史故事作題材是一回事，有沒有能力畫當代的生活形態又
是另一回事，若是只能畫沒有時代感的古裝人物，要不畫現代人物，這又
怎稱之為人物畫家呢？這自然只是一種工藝品了，畫中國古裝人物唯有以
現代中國人的體質相貌為基礎，才是有血有肉的人物畫，而使沒落的中國
人物畫復興，這是唯一的途徑。

　　李奇茂的水墨畫以人物畫及動物畫為主，就是紮根在這種寫實性的基
礎中的，他對素描、速寫都有深厚的訓練，有這種訓練是一回事，要看能
不能用毛筆、水墨表達出來，二者必須都有獨立創作的能力才有融和在一
起的可能，比方說畫傳統國畫山水的人，不能畫眼睛所看到的風景，便表
示此人沒有獨立創作的能力，像一個人自小就坐在車子裡被人推著走，到

了成年他可能還是不會走路一樣。光有西畫寫　實基礎而沒有國畫（指有能力擺脫工藝畫的模仿）的基礎，仍然不能對中國人物畫之復興提供任何助益。

李奇茂近四十年來，苦練人物畫、早期雖免不了漫畫和素描的形式，但近年來在技巧純熟以後，已能把握古拙的特質，像在以往畫展展出的「鍾馗」，雖然畫的是古裝人物，卻頗有真實感覺。由於是以水墨為主，寫實中自然具有濃厚的寫意技法，如「牧馬圖」。此外像「出獵」這幅作品，描寫一位騎馬的獵人正在放鷹，坡下一條獵狗正專注的望着主人，畫面的構圖，構圖上獵人高舉的鷹是向上突破，使畫面充滿了雄渾的氣勢。他的作品最大的特色，是使觀眾覺得熟悉和親切，他畫的不是和大家無關的東西。

由於李奇茂是多方面的能手，他不僅精於水墨人物、山水畜獸也很擅長，他畫山水畜獸也同時介入了時代性，對建立民國時代「現代中國畫」的風格有建設性的貢獻。

從寫實入手，吸收現代畫的技法與構圖，是建立中國新水墨畫的基礎。我們盼望李奇茂的作品是一個開端，不管通過寫實是否是唯一的一條路，但現代中國畫必須具有時代性是天經地義的事，李奇茂確實作到了這一點。

<div style="text-align: right">（原載《中國文物世界》第52期　民78年12月）</div>

18 # 不安分的夏陽
——紀念我們在洞府中修鍊的那些日子

在我的記憶中，每次和夏陽合影時——如果有機會合影的話——他不是快速的轉動著他的頭，使照片沖洗出來時，他在眾人中成了一個模糊不清的人物；便是把手拼命的搖晃著，使照片某處散佈著一層霧。當然就是他的手不毛，眼睛嘴巴不扮鬼臉，有時他也會忍不住五指箕張，中指昂然，偷偷的把像烏龜一般的形象置於別人的頭頂。

夏陽為什麼特別喜歡搞鬼，我猜想是，在我們年輕的那個時代，物質生活窮困得要命，根本就談不上什麼娛樂，他和吳昊住在現在空軍總部附近的防空洞裡，對住營房裡的我們來說，那簡直是天堂洞府，我和辛鬱、商禽、秦松就常常跑到他們那裡去胡鬧。我們想各種辦法來娛樂自己，若是每人實在湊不出一兩元台幣，合夥買一瓶紅字米酒的話，我們就慫恿秦松把江漢東抓來，由歪公和我編什麼「親身經歷」的故事，說給老江聽。但是說到緊要關頭時，辛鬱總會用手拐偷偷碰我們一下，意思是「趕緊賣個關子嘛」。

夏陽作品

　　原因是平時節省的江漢東，每個月多少總有一、二十元的積蓄，他從不喝十元一瓶的紅字米酒，他情願到店裡打五毛一碗的太百酒招待我們。然而，若是我和歪公商禽，說「親身經歷」的故事，說到緊要處，又能適時賣一點關子的話，他就會大為慷慨起來，馬上去買一瓶十元的紅字米酒過來招待，也不忘順便向店老闆賒五毛花生米，答應等一會兒把瓶子退回去抵償，也就是現在環保諸公所說的「回收」的意思。

　　我們實在沒有什麼娛樂，我們只能娛樂我們自己。

　　星期天可能有看電影的機會，如果分配到了勞軍電影票的話。詩人楊喚就是好不容易獲得了一張勞軍票，興高采烈的奔向西門町，不小心把足下的軍用皮鞋卡在平交道的鐵軌裡面而被火車輾死的，他若是捨得那隻皮鞋，抽足而出，天才也就不會早夭了。

　　我們沒有多少抽到或輪到而獲得勞軍票的機會，我們就聚在一起，大談現代主義，存在哲學。歪公商禽則推銷他的超現實主義，每次聽歪公一本正經說什麼法國某詩人的「一群流浪的眼睛，在森林裡尋找他們各自的頭」之類的詩句時，我就忍不住指著洞中石壁上的照片說：「可是夏陽的頭，好像還沒有找到他的眼睛的樣子。」

　　據說，我在大家嚴肅的談什麼「問題」之時愛開使人意外的玩笑之毛病，遂成為「這就是我們氣歸氣而還是離不開袁寶的原因之一」呢。

　　那時，愁予、商禽、辛鬱、秦松和我都是現代詩社的一員，我們煽動自己自覺有點「與眾不同」而換來了活下去的理由，我們覺得自己比阿Q高明多了，遂以英雄一般的自詡著。在夏陽、吳昊所盤據的洞府之中，我們也好像佔領了世界之一隅，大談現代詩和現代畫的堂皇之遠景，也許一言不合而大打出手，雖然可能眼青鼻腫，但是誰也離不開誰，只因我們實在太寂寞。

　　在洞府中，畫畫朋友在寫詩的朋友之鼓勵下就自覺到自己愈來愈重要了；寫詩的朋友，在畫畫的朋友之搞不清在搞些什麼名堂的狀況下，也覺

夏陽　審判　1967　綜合媒材畫布　125×193cm

得自己高人一等。加上蕭勤以天才班學生去歐洲學畫，不斷的寄來巴黎、西班牙、義大利的現代畫之資訊，洞府中的歲月就似乎被攪動得風起雲湧起來。在文學中的「現代派」成立不久，夏陽、吳昊、蕭勤、霍剛、蕭明賢、陳道明、李元佳就在一九五七年年底就成立了「東方畫會」，在衡陽路的新生大樓舉行第一屆東方畫展。被聯合報的何凡戲稱為現代畫的「八大響馬」。

記憶最深的是：有一位觀眾，在會場逛了一圈，不甘「受騙」而把說明書用力摔在地上，還在上面拼命的又踩又跳一番以洩憤。有更多的觀眾則持比較審慎的態度，他們看不懂夏陽的抽象畫，卻以為其間有什麼玄機，退遠幾步之後，把說明書捲成一隻長筒，像船長使用單筒望遠鏡一般，閉著一隻眼，集中焦點自筒孔中向他的作品管窺著。

當時我們也和八大響馬一樣興奮，我心裡想如此觀畫，不管和水手望海之間是否有什麼相似之處，可是我對管窺的觀眾是存在著敬意的，因為他們在設法調整自己，不像有些傢伙隨便下判斷，甚至急躁的把口水吐在那些抽象的作品上，並憤然而去。

夏陽決定到美國紐約去闖天下時，已有一位在華航作空姐的女友，我們大夥兒一起在三軍球場附近的小館歡送他，大家都喝得半醉，他的女友是唯一的女客，也是唯一清醒者。

夏陽去紐約後，陸續寄回一些他的新作。有段時期，他的作品都是顫動著的線條畫成的抽象式人物，有強烈的超現實主義意味，但沒有超現實

夏陽作品

主義局部的寫實技法，在表現潛意識中的夢境，則和超現實主義是相同的。不過，夏陽的潛意識，和超現實主義的「夢的轉換」又不一樣，夏陽筆下的變形人，簡直就是惡夢。夏陽的嬸母林海音女士戲稱這些人物是「打擺子」的人，或是「受電殛的人類」。可見作夢，東西方的解釋是有差別的。

我想夏陽所反映的是我們那個動亂的時代人人自危的惡夢。

之後，紐約流行新寫實主義，也就是比寫實更寫實，比照片還要照片的那種繪畫。大部份的新寫實的畫家，都愛畫裸畫，由於纖毫畢露，巨細無遺，所以又叫超寫實主義。

然而夏陽的超寫實主義的繪畫，多半是畫街景，在街景中，或在流行的潮流中，夏陽卻加入了他自己的一些想法，他把街景中的人，畫模糊不清，相互重疊、像是快速到超過眼睛的接受程度，一如我們擺動一根香火、使一點成為一條火線一般。

據說把相機的速度調慢，便可獲得這種效果。或慢照時，有人加快動作，也會造成這種現象。

這也就是一個用「心」的藝術家和跟隨著流行奔跑的藝術家的不同之處。

在超寫實的潮流中，加入了一點個人的觀念使得夏陽在超寫實的藝術世界中，建立了他獨立的地位。這其中含有現代都市快速的生活步調，模糊的個人性格之消失，也是對都市工業文明人的地位之諷刺。

超寫實，基本上是依樣畫葫蘆的一種繪畫，能在這樣的風氣中，開闢

出一片屬於畫家個人的獨特的風格，加入一種觀念，並不是一件容易的事。可是我們回顧夏陽藝術生命，一切都是如此自然，幾乎皆有脈絡可循。他在台北時的地下洞府中修鍊時，似乎就種下了這樣的種子，他合照時豈不就是愛晃動他的頭腦，使之成為眾人皆清他獨渾？甚至他畫那些近乎超寫實主義的電殛人豈不也是出諸他愛「動」的天性麼？

一般來說，人的個性就是他的命運。對夏陽來說，他的個性也決定了他的美學。

（原載《中國時報》副刊　民國78年12月23日）

黃昏之戀
——對年過半百而猶敢嘗試的畫家老管致敬

藝術之於藝術家,是一種無盡的追求和愛戀。

幸運的人一開始就找到了他要找的對象,這種人一定自始至終只畫一種畫。好比那些幸運的夫妻,一生只戀一次愛一樣。

也有人自以為選中了適合自己的情人,可是他一生都不快樂。日久天長,當生活成了一種習慣之時,他便得尋求一種自我安慰的解釋:「原來藝術是痛苦的,那些快樂的傢伙真幼稚。」

當然也有「男怕選錯行,女怕嫁錯郎」的情形,有些人一開始就選了一為根本不可能相戀的對象,此後他必須不斷的去追尋。有一天幸運之神突然光顧了他,在人海中,他和他永世的情人終於相遇:他找到了他一直想要表現而不知如何表現的方式。

藝術家的歷程就像人生的歷程一樣,很少有真正的完全相同的遭遇。前面說的,不過隨便舉些例子而已。這其間很難評斷它的價值和幸與不幸。

不過我知道藝術界有這麼一號人物,他一生不知換了多少戀人,年輕時他畫漫畫,之後照單全收的倣臨所有報紙雜誌發表的畫片,有一段時間他專畫小說散文的插圖……他什麼都畫,好比見了女孩就追一個失意的人看破了紅塵一樣,看破了紅塵的人,第一個要捨棄的便是他的三千煩惱絲了,這位藝術的亂愛者,頹然的把他的筆丟了他娘的。

有一段時期,他沉迷在方城之戀中,和另外三個傢伙一起結夥,謀殺所有時間,用大量的煙絲比里純,困禁那時時想脫逃的靈魂。

直到有一天的中午半睡半醒的當兒,在那古舊的牆壁上,看到一個淡粧的倩影一閃而滅,使他驚醒過來,仔細的辨認,原來是一片屋漏的水痕。

此時他才知道自己要愛的原來就在自己的身邊。在那自然滲蝕的屋漏痕中,他知道自己最要追求的便是那淡素的夢境,那自然形的倩影。

為了報答他的偶遇,他重拾畫筆,他完全不能用別人用的語言,來訴說自己的戀,他寧願用別人看起來不成話的「畫」,來證實自己的新生,開始他自然會感到生澀,但他知道他要說的全是他靈魂裡的呼聲。陳腔濫調,或

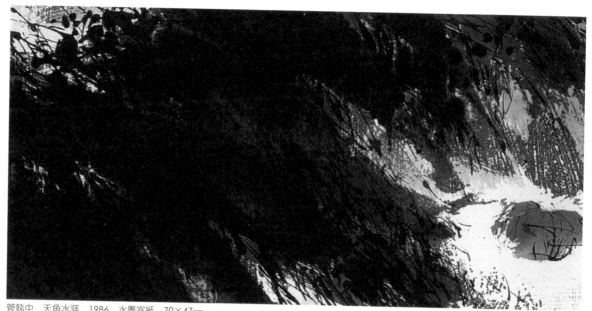

管執中　天角水涯　1986　水墨宣紙　70×47cm

別人說過的「畫」對於他新的戀情，都是一種污染。

有一天他的家人開始感到詫異，那方城中的朋友也好像不認識他了，他不著任何力量，自自然然就不抽煙了，也完全忘記了非要四人才能玩得起來的遊戲。

這人姓管，名執中，那時，他正年過半百。我看他如此執中的投入那新的創作生涯中，他選了煥發着生命的現代水墨表現，我稱他這樣的愛情是「黃昏之戀」。

認識老管已經三十多年了，二十多歲時我就尊稱他老管，想不到五十多歲時，他還是「老」管，對一個老朋友，假若你一直就叫他老什麼的，那麼漫長的三十年下來，他年輕時雖不一定年輕，而老大以後，也就並不覺得怎麼老了。

回憶和老管認識，也是因為畫畫的關係，我是戰車第二營，他是裝甲車步兵營。我們團部改為第一總隊，駐在新莊國小。我們原本不認識，但因為愛塗幾筆，在各自的單位以辦壁報出了名，某一年的雙十節前夕，總隊部政治處把我們兩人徵調到總部出公差，協助政治處辦壁報，由於老管官拜下士，而我只是上等兵，這辦壁報的事兒就由他領導。壁報的宣傳漫畫由他負責，文字編排、美工、畫花邊等事宜由我負責。

在部隊出公差是當兵最喜歡的工作，因為這可免去早晚點名，出操和站衛兵。和老管在這樣難得的「公差假期」中相識，加上他比我懂事得多，我就由衷的尊他一聲「老管」。「圓滿達成」辦壁報的「任務」以後，我們相

管執中　石　1986　水墨宣紙　47×47cm

聚了差不多半個月，就依依不捨的握別，各自「歸建」，此後便很少見面，只有壁報比賽時才看到各自的名字。

幾年後，我們在台北又碰上了面，雖然很少過從，但知道彼此還都不忘情畫畫，只是並不那麼積極的參與美術活動。

雖然過從不密，但彼此都有許多共同的朋友，我們在藝術世界中縱情徜徉，却也有許多共同之處。

我們共通的地方，不知和我們的出身有沒有什麼關係？在當兵的日子裡，如果我們並不想當一輩子兵的話，便得在自己的興趣中尋找靈魂的安頓。而我們自小失學，便也豁免了各種無形的桎梏。我們目擊了許多被遠的或近的、有形的或無形的文化包袱牽着鼻子走的人，當他們真正想創作和造境之時，唯有不在此山中的旁觀者，才能了解他們的艱辛和困窘，此時，不期然的會想：究竟不幸是否也是一種幸運呢？

像我和管執中這種人，是在沒有人照顧、施肥的郊外的一株野生植物，他長成什麼樣完全是他自己的事，不能用園藝試驗。

老管所有問題，是他自己的問題，他不能用古人或近人的鑰匙來開　他的門扉。我問他：「你在作些什麼？」他說：「我現在要面對的是尋求自己語言『符號』；要規劃一個屬於自己的畫面『空間』，好安插我的愛；另外，我既非創作的天才，不能憑空的變無成有，唯有尋思如何『轉化』天地間已有的『形象』。」

依我這老有來看，他水墨畫中的空間，已擺脫了陳陳相因早已低俗化了

的留白，也沒有一窩蜂的滿紙皆黑那種充塞，他有機的畫面空間已醞釀了一種生命，水墨的形體被栽種在空間中，空間默默的提供着養分。

他筆下的「符號」，雖然已顯露了「管式」的語言，但有時不知不覺間會夾雜一些成語，老管以後要作的恐怕是要準備一把鋒利的刀，要「逢佛殺佛，逢祖滅祖」才行。

至於形象的轉化，有的他已經掌握了自主權，特別是一些簡筆荷花，和遠山水草、枯筆動線所形成的形，都是水墨中的新品種，有新的面貌；但也全有中國的風味。而凡是細皴堆砌成的山水，轉化的程度就顯得軟弱無力。像他參加環亞聯展的一幅抽象水墨，他自己對那幅畫的空間處理不滿意，但比起這類細皴山水，就覺得前者是人工盆栽，後者是充滿活力的自然植物。

近年來老管不煙不賭，對文化懷着孤臣孽子之心，鼓吹現代中國水墨畫運動，對年輕的有創意的畫家，尤其特別敬重。從不以為只有自己的畫才是畫，把別人的努力全不當一回事。處在害有返古病的社會，畫家若是都具有這樣的胸襟，現代中國新的水墨繪畫，其成就一定不限於少數個人，而是像文藝復興一樣，可以形成整個時代的成就與風氣了。

祝福老管的黃昏之戀。

（原載《聯合報》副刊　民國74年11月26日）

我看程十髮的彩墨畫

　　程十髮對台灣畫壇來說，並不是陌生的名字。過去從雜誌及印刷品所知道的程十髮是擅長人物、花鳥的畫家，在裱畫店、畫廊偶然也會看到他的一些原作，給人的印象是：他是一個現實主義的畫家。因為他作品中的題材、筆法、形象大多是「現在」的，不會給人「國畫」的感覺，因為一般所謂「國畫」，總予人不真實的印象，如果畫山水、花卉、筆法、形式總是避免不了老套。程十髮的作品，縱然是畫古人——如湘君、李白、陶潛、李時珍、風塵三俠……等題材也是活生生的古人，不是模式化了的死古人。

　　後來看到一些對他的介紹，才知道他過去曾經畫過連環畫和漫畫，受過現實主義的嚴格訓練，由現實主義轉入寫意的水墨繪畫時，把「國畫」的積習便徹底的掃除掉了，個人的風格就強而有力的顯露了出來，他畫他自己心中真實的感覺。最近也看到他一些山水，彩墨縕絪，筆踪隱現，也確有程氏自己的風格，但比較起來，程氏的人物、花鳥較山水更具特色。

　　憑心而論，大陸的人物繪畫，在中國畫史上是一個新的階段，原因是中國人物畫自元以後便為水墨山水所代替而日趨沒落，明清六百年間的人物繪畫，是沒有辦法和唐宋相比的。因為中國過去繪畫的天職是「成教化、助人倫」，自漢以降，繪畫便以人物畫為主流，由於人物繪畫，長於反映社會意識：歷史故事，忠孝節義的事蹟，風俗習慣，全可借人物繪畫來傳播，撇開所謂封建思想不談，漢以後的人物繪畫，對文化的普及與統一之貢獻，是遠超過儒家和政治影響的，在舊社會全中國的文盲佔絕大多數，對一般民眾來說政治上誰作皇帝都是一樣；在知識上，他們也不能領受儒家或任何家的教化。只有人物故事繪畫，公開的在各鄉村的祠廟……等公共建築中長期的公開「展出」，使廣大的人民長期的耳濡目染，在見聞與人格的塑造上，起著一定的作用，在中國為此廣潤的土地上，民族的來源不一，而都能自認為自己是中國人，寫實的人物畫家的貢獻是無法估量的。

　　水墨畫興起以後，以山水為主流，花鳥也向水墨看齊。水墨對審美的提昇與超越，對個人自由的肯定，是領先世界美術的，但水墨卻不是普及性的

美術，它在舊社會，是被限制在文人士大夫這一階層的，除宋代以外，連統治階級的皇帝也不一定能認識到水墨的價值，觀乎清代帝王大多仍然醉心於富麗堂皇，以及低俗化的工筆繪畫，便可知水墨形式的局限性了。

程十髮在上海畫室
何政廣攝影

　　共黨成為統治階級以後，和明清統治階級在審美意識上幾乎並無二致，只不過新封建，代替了舊封建，對個人自由的純粹繪畫之鄙棄更是意料中事，反映現實——當然是統治階級心目中的現實——寫實的人物畫自然大行其道。

　　值得慶幸的是，中國文化，中國文化中水墨繪畫的根並沒有被消滅掉，大多數接受現實主義訓練的人物畫家，在骨子裡仍然認同水墨的理想－－技法上自然浸濡的自由精神，形式上對形似經由個人的意識自由詮釋，色彩上的不拘泥於客觀對象，文學性的對畫外觀念的重視——仍然深植畫家的「人心」，一旦獲得自由發揮的機會，那寫實的訓練，對有天才的畫家來說，便為虎添翼一般，而促使人物繪畫，成為中國畫史的一個新階段。

　　程十髮是這種現象下的代表人之一。

　　無獨有偶的是：台灣有成就的現代人物畫家，大多也都是幹校訓練出來的。

　　程十髮的人物繪畫的特色是形意兼備，一般非特定的題材，雖難免有雷

同之處，但特定的題材，對人物的神情、相互的關係，皆能照顧週到，刻畫入微。例如李時珍問藥圖，那求知的懇切，全可從神情上看得出來，而小童無顧忌的偷吃吃時珍辛苦採來的「本草」，一個胖娃娃用力牽拉她的寵物……這一切皆構成一幅動人的場景。又如「橘頌」，通幅以纍纍的橘實為主，屈原和一位女性隱立於橘園的左角，這位女性不知是不是女嬃。畫面的橘樹有深淺濃淡之分，遠近明顯。並把《楚辭·九章》之橘頌全段抄錄在頂端，增加了畫面的空間感覺，把主題強烈的顯露了出來，橘在畫家的筆下，並非植物學上的橘，而是文學家心靈中頌歌之橘。

在技法上，程十髮大膽的採用了水彩畫的染色法，比如不依墨線的輪廓著彩，淡淡的幾筆使多處露白，有時含水一點，彩暈漫出範圍……都是水彩的技法，有活潑明快、自由恣肆的效果。

一般來說，程十髮的風格接近海上派任伯年一系，而具有時代特色，不在筆墨的沉潛上下功夫，注意力集中在彩墨暈融，清新活潑的視覺效果。

（原載《雄獅美術》212期）

21　跨越時代的畫家李可染

　　李可染先生在水墨山水畫方面的成就，是跨越傳統與現代的一座橋樑，他通過寫生，在畫面所塑造的現時現地的特色，一洗中國畫自明清以來無古無今、渾渾噩噩的流弊。

　　衡量李可染先生的成就，必須用時代的觀點來考慮，而時代要素又是由西方現代化文化風氣所激發出來的，若是沒有西方文化的鑑照，中國人是根本就看不到文化上這種因循渾噩之弊病的。明清人重覆元朝人、宋朝人……的形式，大家都習以為常而不以為怪。所以要認識李可染，必須對中國美術史的本質，與西方美術史的現象，稍作比較，才不致流於人云亦云、自說自話。

　　目前一般人把用毛筆、絹紙、水墨材料所作的繪畫，叫做「國畫」，凡是被稱為「國畫」的繪畫，不管你是否喜歡，大家都有一種共識：即它是國粹的、傳統的、守舊的。對於喜歡「國畫」的人來說，對所謂「國粹」、「傳統」、「守舊」等含義並不會覺得有什麼不對；然而，對不喜

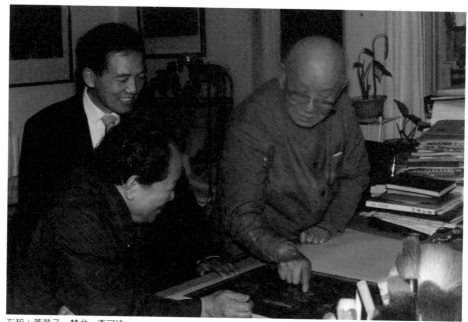

左起：黃苗子、楚戈、李可染

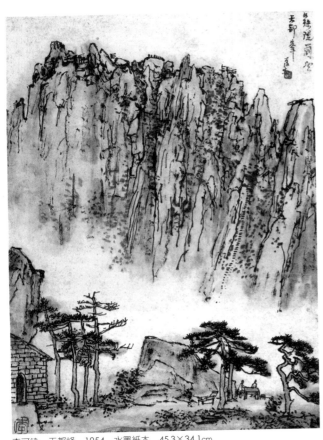

李可染　天都峰　1954　水墨紙本　45.3×34.1cm

歡「國畫」的人而言這正是落伍的象徵。

　　為何同樣的名詞，會產生如此不同的感受，依我看來，主要是由於大多數的中國人——包括正在從事畫「國畫」的人，或喜歡「國畫」或不喜歡「國畫」的人在內——並不是十分瞭解中國繪畫的本質或它形成的歷史。

　　若是把中國美術史和西洋美術作一比較，就會發現：中國美術自史前到元明，都在不斷的求新求變。西方美術在過去的年代，並沒有顯著的、截然不同的新舊之變化。要一直到十九世紀後期，才起了軒然大波，而有印象派與後期印象派的產生。終於掀起了現代主義的大變局。

　　西洋美術千萬年之間所追求的目標，幾乎從來就沒有間斷過，他們自始至終，都一直在歌頌人體的美感，與模仿自然的寫實風格。歐洲人在舊石器時代，開始了跨張女性的特徵，開始了野牛、野馬，及各種動物的描繪。裸露幾乎是西方美術從未間斷過的風尚，甚至在中世紀基督教嚴格管制思想的時代，裸露仍然是被容許的，文藝復興以後，就更不必說了，皇后、公主、聖母瑪利亞的畫像，也多半故意坦裸胸部，雖則是莊嚴的裸露，但性意識無疑是起着主導作用的。甚至有些戰爭場面的圖書，戰鬥中的武士也赤裸着身體，以刀劍戰鬥而赤裸着身體，看來分外危險，不合戰鬥原則。可見西方人為了滿足內心潛在的對官能美感的嚮往，自舊石器時代至希臘、羅馬以降隨時隨地都不忘裸露。甚至到了現代主義風起雲湧之時，反寫實的浪潮，也淹沒不了這一傾向，畢卡索的立體派，所支解變形

李可染　頤和園后湖遊艇　1955　水墨紙本44.2×45cm

人體，性的要素依然非常強烈，超現實主義及其他現代畫亦然。

　　反觀中國美術史，情形就完全不一樣，繪畫的形式內容迭有遞遭。史前時代雖有裸體雕刻，但並未在美術史上繼續發展，性畫也只是在宮廷、士大夫間暗中偷窺傳觀。公然裸露的繪畫少之又少。

　　若是從人的生理需要來看中西繪畫，西方的裸露傳統，似乎偏向肚臍以下；中國繪畫史則是偏向肚臍以上的需要而主導着繪畫的發展。

　　這裡沒有高下之分，也許偏向肚臍以下的美術更為人性和真實。

　　茲將中國美術的各不同階段所呈現的不同形式，以及新的形式革掉舊形式的現象簡述於後。

（一）史前的抽象藝術之成立

　　中國新石器時代的繪畫，以抽象形式為主流。其中半坡文化偏重直綫幾何紋，廟底溝、馬家窰，漸重曲綫旋渦紋，與S形連旋紋，半山、馬廠文化大加發展，而馬廠又將自由的曲綫直角化，這種系統至殷周而蛻化為雲、雷、電、神、水等文字符號。一部份則成為踵事增華的雲雷地紋。

　　由半坡的直綫幾何紋多從寫意的魚紋所演化，就知道史前抽象形式的繪畫，應當是革命寫實繪畫之命而產生的風格。只是更早期的寫實性繪畫也許在牆壁上、皮革上而被時間所消滅不見而已。

（二）商周觀光美術之興起

　　西洋美術史，是在同一系統下逐漸衍進的美術史，描繪肢體的技術，愈晚愈完美，愈逼真。是自我人格之覺醒。按中國畫自漢以降，便以教忠教孝，提倡「善良風俗」的人物畫為主流，此種成教化助人倫的繪畫，受

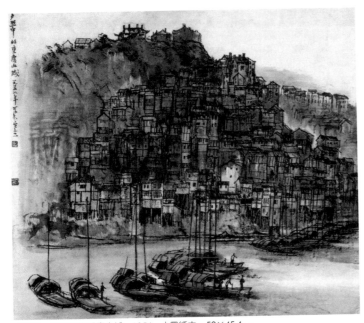

李可染　夕陽下的重慶山城　1956　水墨紙本　53×45.4cm

政治、宗教、社會共識之影響，畫家鮮少個人的自由。技巧上由師承，粉本獲得，題材上不離勸善貶惡的歷史，神話及風俗故事，目的在便於統治，畫家並不能完全照自己的意思為所欲為的愛畫什麼就畫什麼。但只因寫字的工具和繪畫的工具完全相同的緣故，而給了善用毛筆的文人一個大好機會，文人參與繪畫久了，就會產生不甘長期受囿的想法，就會不安份起來，就想擺脫歷史人物畫的傳統，畫一點純個人主義的東西，世界上最自由的山水、花卉畫就在東方的中國首先出現了，並形成了一種畫風。別的民族偶然有一些花鳥畫，但並未形成繪畫之一科。

　　這次美術革命，是文人所倡導的高層次藝術革命，其強烈的反傳統、反相似（寫實），歸納起來有三項理念：

　　（1）不求形似——反對形似自然，也包括反對形式老師。

　　（2）水墨為上——反對客觀的隨類賦彩，注重水墨的自動技法。

　　（3）畫中有詩——主張繪畫不單是訴諸視覺，也訴諸心靈和觀念。這種反傳統的精神，導致了張彥遠的「運墨而五色具，是謂得意」，和歐陽修的「忘形得意」之理論。是二十世紀現代主義之先驅，用現在的繪畫觀來說，主張上述：一、不必畫得太像。二、自由支配色彩。三、繪畫要有觀念。即是現代的觀念藝術之先進思想。

　　以上是中國各階段美術革命的大致情形，傳統保守實非中國美術歷史之本質，而是維新精神疲憊後的現象。只是不肖的文人愛撿便宜，便主張要學古人，糟蹋了水墨革命的理想。

　　維新精神是如何疲憊的呢？恐怕和明清的高度專制，以及有意消磨知識份子之異端思想及銳氣有關。科舉、八股文是無形的殺手，文人對皇帝

自稱為奴才……都是消滅文人銳氣的鴉片。而使得人類最早的有意識的美術革命所產生的水墨畫，竟然不能和二十世紀晚出的現代主義相銜接，而使得研究中國美術史的人，不禁頓足嘆息，徒呼負負。

目前，有見識的中國美術工作者，也只有「待從頭收拾舊山河」，重整旗鼓了。

首先我們得承認：

在古代中國是文明古國，是藝術革命之先驅。

現在，我們的革命精神疲備了，曾經是反傳統的水墨繪畫。成了維護傳統、保護因襲（形似前輩）的護身符。

現在，我們已經不是文化大國了，我們是文化的落後地區，是開發中國家，在經濟發展上走不出亞洲，在文化上也是窮國。

我們唯一能作的是，恢復水墨畫的革新精神，趕緊從疲態中振作起來，設法從「傳統」現在跨出這重要的第一步。

跨一步，就有希望，停止便會落後，到退便會滅亡。

前輩跨出一步，後輩就有路可走，年青一代就可以奔赴更遠前方。

檢討起來，我們的美術界雖然作得不夠，不夠全面和不儘合理想，但前輩們所跨出的那艱難的第一步，確是民族文化重生的契機。

李可染先生就是少數跨越時代的大畫家之一。他的作品是傳統和現代之間的一座橋樑，他是中國水墨畫革命精神的繼承者，重新喚起了中國繪畫有適應現代社會的可能之希望。

從藝術來探討

李可染先生的水墨畫，最顯著的，為大家所熟悉的特色是「寫生」和畫面的「滿」、「黑」、「拙」。他畫現時現地，畫二十世紀中國人所生息的山河大地的筆法，用墨全有時代精神，畫中的點景人物，並不是沒有確定時代感的，模糊不清的，拖拐杖的古人，而是現在的中國人，他的山

水是現代人眼中的中國山水，不是現代人心懷古代那種虛浮不實的幻景。

要評定李可染山水畫的成就，必須從中國畫的弊病上來着手，才知道他的一切作為，都是沒落的民族文化起死回生的良藥。

茲分別檢討於下：

（一）寫生的必要

中國水墨畫的特質之一本來是「不必形似」的，即是主張不必畫得太像，也即是不必模仿自然，也就是説不一定要寫生。

這種興於八世紀的藝術思想原本是為了反對職業畫家的師承，反對「象似」（繪畫求形似，見與兒童鄰），厭惡受社會、政治的牽制，所激發出來的新觀念，西方人要到十九世紀以後，才知道繪畫可以不必模仿（形似）自然對象，可以愛怎樣畫就怎樣畫，可以不必畫得太像，甚至也可以抽象。

不幸的是，中國畫在拋棄了形似之後，所謂的畫家們，便不知道怎樣畫畫了，於是而興起了臨摹前輩的便宜方法。久之而成積習。臨摹實在是不會畫畫的人進入藝術國度的，最容易領到的通行證，是捧着金飯碗討飯吃的可憐蟲。

考其原因，乃因中國繪畫的工具和寫字的工具完全相同的緣故，這使得並不一定有繪畫才能的文人，由於自小練字，拿毛筆拿順了手以後，也自以為可以作畫家了。這輩「畫家」，由於心中沒有自然，沒有丘壑，沒有自我，也沒有什麼繪畫觀。眼中所看到的便只有古人和前輩的名跡和理論。所謂「畫」，全是古已有之背稿。又由於古代講形似（白居易「畫無常工，以似為工」）的繪畫，都需要一定的基本功夫，並不那麼好學，這派人便專揀「不求形似」的文人畫來學，久而久之有就厚顏的自以為自己是不求形似的文人畫家了。這種虛妄不實的作風，一旦形成積習，便積非成是，再也不知道什麼是真正的藝術了。死氣沉沉，日暮窮途的文化疾病，就像鴉片上了癮一般，也自然一天天嚴重到不能自拔的境地了。

李可染　魯迅故鄉紹興城　1962　水墨紙本　62.3×44.6cm

辛亥革命之後，風氣漸開，中國文化疾病便從外來的鏡子中一天一天暴露無遺了。有感覺的人，不禁憂心忡忡，就從各方面來設法救亡圖存：文學、史學、政治、社會、經濟……都有人投注改革的心力。繪畫這方面覺悟的人雖然比較稀少而遲緩，比不上搞思想、政治、文學那方面激烈，但覺悟的畫家，仍然是大有人在的。像主張引入寫生的徐悲鴻，主張新水墨的林風眠，主張抽象的李仲生，主張恢復色彩而借助日本革新水墨畫的嶺南派……都是感覺到時代的呼喚而提出各別的主張。也有一些樸實的畫家，從來不談改革，由於他們有血性，有見識，同樣也感到新時代之迫力。他們在作品表現出卓然獨立的精神，畫自己的畫、創造出屬於自己的，也是民族的獨特語言，其實也同樣是民族文化中的英雄人物，這樣的人物以主張「刪去臨摹手一雙」的齊白石為代表。

李可染先生接受了徐悲鴻所倡導的寫生，也繼承了齊白石樸實的以創造為改革的精神。而終成近代的大師級人物。

在中國繪畫經過了數百年停滯不進，臨摹上了毒癮的境況下，欲振衰瞶，欲堵絕根本不算藝術家的國畫家拿「不求形似」、拿「外師造化中得心源」作欺世盜名的藉口，恢復寫生是救亡圖存的辦法之一，通過寫生的訓練，畫家可以訓練自己認識自然，尋回失落的自己，不然會以為「國

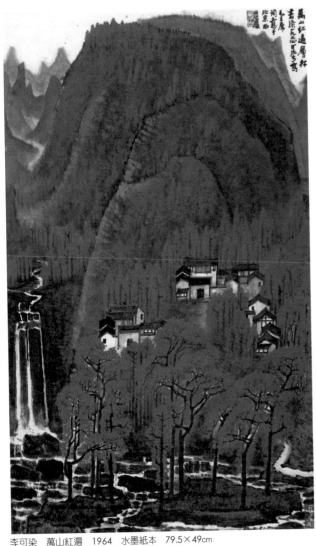

李可染　萬山紅遍　1964　水墨紙本　79.5×49cm

「畫」可以借屍還魂，而視為正途。

李可染先生是這方面的大師，是洞燭機先的覺悟者。

關於這一點，李可染認為「欲師造化，必重寫生」，寫生是「奔向生活，認識生活」的泉源。他說：

生活是創造的泉源，生活是第一位的，寫生是畫家奔向生活，認識生活，豐富生活的感受，積累創作經驗，吸取創作源泉重要的一環。

寫生是熟悉對象的必由之路。藝術發展，要有時代的精神，要為大眾喜聞樂見，只是學習傳統，遍覽中外藝術作品是不夠的。

寫生是對客觀事務再認識的深化過程，所以它是繪畫基本功中最關鍵的一環，寫生並不是說任何東西皆可入畫……應當有所選擇，境界比較好的，富有時代氣息的，有刻畫價值的，才可以入畫……。我們要把人、社會、自然界看成是老師的老師。（古代）有些畫家終生俯案摹古，「畫於南窗之下」，從來不肯走出畫室，有些畫家從畫室走出來，看看真山真水，這就很好，比經年關在畫室裡的人要好得多，若能在進一步走出來寫生，那就更好了。

李可染先生重視寫生，完全可從他的作品得到印證。值得注重的是他的寫生，是中國式的寫生，不是一成不變的自然主義的寫生，所以他主張「寫生不能提倡自然主義，做自然的奴隸，無所作為，無所創造」。

　　把創作和「作為」放入寫生之中，就使得李可染先生的作品富有感人的強韌生命力。皆因作品是從生活中來，並非從前人的作品中降格而來。重要的是要用創作的態度來看客觀世界，在自然中汲取生命之泉源，避免把自己囿限在自然裡面。這對甘願受傳統囿限的人，就是一種警惕。

　　「國畫家」若能在自然中接受那沛然塞蒼冥的生命力，就可洗滌一再重複傳統的貧血弊病。「國畫家」若是根本就沒有能力寫生，就證明自己並不是一個真正的畫家，只是得用毛筆之利而已，就應當放棄欺世盜名的作「國畫」家的妄想。

　　「寫生的必要」，是改革「國畫」，追尋自我，鍛鍊概括，認識自然，體驗生活重要的憑藉。在長年被臨摹所籠罩而缺氧的國畫界，「有作為的」寫生無疑是呼吸新鮮空氣、醒腦提神的最佳途徑。

（二）盈滿的提倡

　　李可染先生的水墨山水，畫面的盈滿充實，是他的註冊商標之一。就這一點來說，李氏繪畫的職業性，遠超過文人畫的業餘性，他懂得文人畫，吸收了文人畫的精神，但並非一般文人畫。

　　中國文人畫的特色是「逸筆草草」，在技法上「寫」重於「畫」，謂之寫畫，不算畫畫；「無畫處皆成妙境」在結構上「虛」多於「實」，謂之留白，排斥盈滿。

　　文人畫家到了明朝就把嚴肅的職業性的功夫繪畫，劃歸於北宗；把業餘性的文人畫標明為南宗，原因是職業性的功夫難學，業餘性的文人畫易成。

　　中國水墨畫的革命，其本意是爭取繪畫的自由表達，只要在不求形似上認識到主觀繪畫的本質，盈與虛皆不是問題。而李可染的盈滿，又不同於被認為是北宗的那種繪畫的盈滿，被劃為北宗的功夫畫以剛直的綫條，鮮麗的色彩，來強調繪畫的視覺效果。李可染的作品在盈滿中，自有通氣的所在，在剛勁中又不失水墨暈散的效果，在功夫中有自然的趣味、理性

中有感性的特色。依明朝人劃分南北的觀念來說，李氏是兼具南北之長的。這在文人畫墮落不堪的時代，文人自己並不知道文人畫基本上會有創新的特質在內的時代，李氏的作為剛好是救衰落啟瞶的良藥。

按文人畫在興起之時，中國寫實的人物畫正值盛期，尤以宗教、政治為題材的人物畫，為求故事的「敘述」在視覺上則儘量週詳，自漢以來的畫象紋，至六朝隋唐的壁畫，莫不是經濟的盡量的利用畫面每一可用的空間，文人畫家在此時此際，提倡空靈、疏淡、荒寒、平遠，有其時代之意義，並非水墨畫的本質就應以此為準繩。比如水墨畫革命成功之時，元四家中的王蒙就以錦察盈滿為特色，而仍不失其為文人畫。明末四僧中的石濤，一般也較八大盈滿。更何況宋元文人畫的空靈、疏淡、荒寒、平遠自有宋元人的時代背景，這種繪畫的產生，是上層階級，嚮往田園生活，而又並非真有六朝陶潛躬耕的意願，故宋元文人的田園是理想化的，烏托邦式的田園，山水中很少畫農田阡陌，男耕女織也只有在「耕織圖」的民俗畫中才能見到。

現在中國人若沒有宋元人那種禪思，那種受理學影響的精緻，也一味的去模仿這種繪畫形式，這其間就有一種虛妄不實投機取巧的心理存在，既非內心真實的需求，徒然的東施效顰，也搞空靈疏淡，明眼人就會從這種陳陳相因的，借屍還渾的畫面中，聞出一種腐爛的朽味，要挽救這種頹風，唯有提倡盈滿，在基本功夫中鍛鍊自己，以免受到這種流行疾病的污染。

或許李可染並沒有像我這樣，從根本上來檢討中國繪畫的流弊，但他看不慣那種虛偽不實的情形則是可以肯定的，一個大畫家並不需要像美術史家去作分析，但他的直覺，發為行動，就是他的真知灼見。

盈滿之必要，是清末民初以來，水墨畫的繪畫衰落情況下，穩定陣腳的一股力量，守舊人是看不到這股力量的。

（三）深沉與遲拙

　　深沉與遲拙，是李可染繪畫的另一項特色，和目前台灣流行的嶺南派國畫及靈漚館派國畫，所走討好觀眾的路。

　　中國美術史是革命的美術史：商周的主流美術，是以禮儀制度的觀念所形成的美術風格。史前的抽象繪畫，大部份成為繪畫造型的配件，而主要的形式則為觀念化的動物紋。大部份動物紋的各別特徵，只有主觀的象徵性意義，而極少模仿自然、客觀的意義。所以一如：「殷革夏命」一般，商周的觀念性動物紋是革掉了史前抽象繪畫的命而形成了另一潮流。

　　雖然新石器時代末期，已出現了少量的半抽象動物紋，如良渚文化觀念的神人紋獸面紋，這正是殷周美術革命的先兆。

　　簡略而言，殷周美術為了強調禮儀制度的「觀念」，不惜以各式規格化的符號作為拼裝成整體造型的零件，就像同廠牌的汽車一般，引擎零件是可以拆散互相拼裝的。主要目的是在表示對信仰物之共識的形相。此類材料證據，見拙著《東西方藝術欣賞》上冊（台北空中大學出版）。

（四）春秋戰國的平民繪畫

　　如果以文學觀點來看殷周的觀念繪畫，它之不為一般人所瞭解，就像古文《尚書》、甲骨文、金文的文義一般的佶屈聱牙，難以理解。因為它是由氏族的信仰「物」，通過禮儀制度，轉換而成的繪畫形成，主觀的人文成份，大過自然形象，在當時「知禮」的人，才能瞭解其內容，才能「讀」懂它的語言。

　　此時，廣大的社會和繪畫隔膜的民間，便期待着大變革，期待着大眾化的新文化之產生，因為禮不下庶人的民間之需要美術，並不亞於貴族階級。

　　人心之知道思變，一方面是封建社會自身之腐化所造成，禮崩樂壞便是結果；另一方面是社會大眾之自覺。

　　自覺的能力則是知識普及所導致的。

　　原因是過去在「禮不下庶人」的知識獨佔下，大眾並不容易覺悟到有

爭取個人利益的想法，禮崩以後，「知禮」的知識貴族，生活發生了問題，便以知識換取麵包（束脩），使勤勞而致小康的大眾就貴族一樣有機會接受教育。教育改變了人的視野，從政、從商便都有可能產生突破性的成就，管仲、百里奚是由平民而作到卿相的例子，鄭國的商人弦高，所率領的商隊，也儼然是一位富可敵國的大商賈。由平民升起的新知識階級在審美上便不必再遵守封建貴族那種文化經驗之「禮制」了，視覺經驗的繪畫自然受到重視。

描寫生活的畫象紋繪畫於焉產生。

春秋戰國反映生活的畫象紋，在西周以前聞所未聞，見所未見，畫史記載西周明堂畫桀紂失政之貌，是不懂中國畫史者的猜想，根本純屬子虛。所以春秋戰國視覺經驗的畫象紋，是又一次美術革命，它革掉了一段周繪畫語言的「文言」紋，而代之以人人可懂的，像白話文一般的、近乎寫實的「畫象紋」。

畫象紋保存在銅器和漆器上！有狩獵、採桑、攻防戰鬥、耦射比賽、弋射傷面、宴樂、歌舞……等內容。從此，中國人才知道春秋戰國人大致的生活狀況。在此之前，聖人賢君、美女、禮儀形式都只能猜想。不像西方文化可從美術品中，真實的知道埃及法老王、皇后、宮女、大臣是什麼樣子，哲學家亞里斯多德、柏拉圖、美女維納斯、羅馬的君王……都有雕像圖畫留傳下來。

之所以肯定春秋戰國的畫象紋是美術的平民運動，因為它是前所未有，人人可懂反映生活的寫實繪畫，而開啟了秦漢以降的新的繪畫史。現今中國人心目中的人物畫中實起源於春秋戰國，比起西方系統性的人物寫實美術遲了近乎五千以上。

（五）水墨繪畫革命

中國美術再一次的大變革是八世紀時的水墨畫革命，當中國人物美術發展到六朝隋唐時代，人物美術已趨爛熟。而產生再一次革命。

李可染　山頂梯田　1974　水墨紙本　51.3×38.7cm

傳統水墨畫革命產生於唐，但理論實際的資料都很難找。不過八世紀的中晚唐，確是中國水墨畫革命的成長時代。

因何說水墨繪畫是中國美術史另一次革命呢？因為在此之前的繪畫，雖然也是使用墨綫，但此種黑色綫條，或剛勁、或活潑，泰半乾淨利落，並無水墨親沁瀋的趣味，或許偶然碰上了「水墨」，並沒有肯定水墨技法之功能，而形成風氣。

水墨畫的產生，必待畫家自覺到自由創作之可貴，它徑相反是完全不同的一條路。

而這些區別，全在於筆墨。然而水墨畫的筆墨有兩種含義，一是材料的，一是思想的，把水墨視為材料，便只是技法問題；把水墨視為思想，便是本質問題。

墨在世界美術史中是一種神奇的材料，雖只是黑白的，加水而幻化出各種深淺不同的色澤，基本上雖然只有黑白二色，卻又不止於黑白，它可以沉雄遲拙，也可以活潑靈秀。換言之只有黑白二色的墨，可以當成色彩來用。中國發明墨的時代很早，史前時代就有墨的踪跡。約在六至七世紀時已發現了水墨技法，不僅是區分黑白的綫條，也可把水的要素考慮進去，此之謂「水墨」。至八世紀時，便由晚唐的張彥遠正式提出墨可以代

替色彩的理論。之所以要用墨來代替色彩，乃因發現了繪畫世界中，有兩種境界：一是自然的形；一是心靈的形。自然的形中國古時叫做「似」；心靈的形，中國話叫「意」，一外一內而已。由於「似」是似外在的形，合起來也叫「形似」，唐白居易說「畫無常工，以『似』為工」，宋歐陽修說「畫以『形似』為難」，所以宋以後把似改為「形」，而有「形意」連稱的理論。

把水墨技法，正式界定為表達心靈之形的，仍以張彥遠的理論最為完備，他說：「運墨而五色具，是謂得意。」意思是說，只有把水墨當成五色來運作，才可以得到意。「得意忘形」便是從這一理念引伸出來的。為何運墨可以得意，運色比較不能得意呢？那年代，對於繪畫的布色，是要「隨類賦彩」的，菊花有紫、有黃、有白，若賦上紅、青便會受人指責，而且其他色彩都沒法像墨這樣，有無窮的變化。但墨所得之意，仍有其形，只是此形不完全依賴自然之類型而已。所以它是心靈之形。在這一點來說水墨便代表一種思想。

瞭解了這一點以後，就知道水墨寫生所寫之景，先天上就有己心存在，先天上就是不能完全寫實的，若用水墨寫生，就已加進一己的「作為」進去了。

水墨的特性由於既可渲淡，又可深沉；既可空靈，又可厚實。在宋元時代的農業社會，禪學流行的時代，文人寄情山水，逃避現實，空靈正是他們平衡現實的自我陶醉的世界。現在，時代變了，無論是生活在大陸共產主義的社會，或生活在台灣的工商業社會，或生活在海外的資本主義社會，在心情上那有什麼空靈可言呢？退一步說，在水墨畫中，縱使要講空靈，也絕非宋元明清人相同的空靈。為了避免墮入因臨摹而造成的虛假的空靈之陷阱，在繪畫藝術中唯有於用墨時，在深沉厚實中用功夫，用筆則在從容遲拙上去規避靈巧柔秀，也是中國繪畫在進入現代社會生活過渡階段的必要措施。

　　李可染先生的繪畫，用筆緩慢，墨色厚重，明顯的是看不慣流俗的輕薄簡略不實之風。這在過渡階段就是一種誠實的建樹。

　　去年十月，因奔母喪返鄉，途經北京，由黃苗子陪同拜訪李可染，承他展示了他許多不輕易示人的作品，我們談到中國繪畫的各種問題，意見也非常接近，他問起我對某些畫家的意見，我也率直的回答，使他感到很興奮，謬許為真懂繪畫的人。他當黃苗子的面，向我求稿，希望為他的畫冊寫一篇序，我當然義不容辭。告辭出來以後，黃苗子說這是他第一次聽到李可染親自向人求序。

　　回來以後因雜事纏身，使人透不過氣來，本文寫了大半，便丟在一邊一直沒有時間續完，前日在志信家聽到李先生逝世的消息，心中不禁惻然不能自己，這篇文章是設法讓李老寓目的了。在應流的催促下，匆匆續完最後一截，未盡之同意尚多，這篇文字，就算我對李可染先生的悼文了。

<div style="text-align:right">（原載《李可染中國畫集》 民國**79**年）</div>

以奇氣創新境
——樓柏安創作

　　樓柏安第一次在台灣展出是一九八八年元月，出版的目錄當然代表了他此一時期的風格。但是目錄上的畫和現在的近作比起來，其間有很大的差別。他較早的水墨畫，用筆稍微快速了一點。元代倪雪林自稱「逸筆草草」。作畫雖稱「草草」時，既有逸筆，草草中一定有遲緩的筆法。才能消除火躁之氣。

　　不過作畫懂得恣肆狂放，也未始不是進入堂奧的先聲，按藝術創作，有所捨方有所得，提早捨去一些習見的技法佈局，一時之間或許難有所獲，但長遠看來，總比東施效顰，模仿前輩的面貌要有意義得多。

　　果然兩年之後，偕瑞甫、國松在皇冠藝廊，再看樓柏安作品，便予人耳目一新之感，原來急躁之氣不見了，經過捨棄、摸索，他找到了屬於他自己的新的秩序。

　　好比攝影，若只想在自然的局部中去開發小中見大的世界；光圈放大，距離太近，視覺焦點鬆散，重點反而不易顯現出來。

　　如今他把眼光放遠、懷抱放寬，不以技巧為目的，以整體為重，用筆穩重、疾徐之間輕重得宜，手隨興使，避免筆興之間的離異。畫中國水墨山水，只要懂得沉潛的趣味，就自然知道控制快慢緩疾的契機。快筆揮掃雖然易顯氣勢、但沉穩更耐人尋味。二者適度的調和是畫家邁向高峰的第一步。從樓柏安晚近的作品看起來，他已體會到中國新水墨的門徑了。

　　樓柏安走大筆寫意的路子，章法上又盡量不用傳統的佈局，可見他有意自創新境。在空間的處理上，也不像一般習見的留白而在亂筆叢中留出一些透氣的空隙。他在這些空隙處畫點景物。唯一可惜的是他的題景人物多是古人，若能換上現在的人——像李可染先生那樣——樓柏安的畫像是最徹底的新水墨畫了。點景人物偶然為了題材當然也可介入古裝，但新時代的山水，若只有古裝才能「點景」，可見此景乃是「古」景，若是本有新意，也因為古人的介入而將無端的減低了其時代性格，實在是可惜的。以我觀察樓柏安的作品，他在這些別具一格的空隙處畫羊、鹿之類的動物也比畫古人要好得

多。尤其像樓柏安在筆墨構圖各方面都有奇氣，唯一的小失是應當「戒掉」的。

其次是新水墨畫題字的問題，題字若找畫

樓柏安　夕照　1993　水墨120×121cm

面的空處，或垂直或橫書，都可能破壞畫面而不自知，題字的方式過於依照傳統的方法，有可能使一幅新畫突然衰老起來，我不禁幻想樓柏安若把題字寫在其點景人物處，不知是何局面。

樓柏安在新水墨畫的技法、境界上都大有突破，從他兩年間便有重大的轉變和成就看起來，相信未來對現代中國的新繪畫必有更大的貢獻。

（原載《聯合報》副刊　民國69年11月15日）

范曾和他的時代

　　大陸著名的畫家很多，大部份都不一定是大陸的美術教育和美術環境所造就成功的，像李可染、吳冠中……他們都是自己成就了自己。只有范曾是大陸特有的美術環境訓練出來的畫家。

　　中國在五四以後，文化的革命以白話文學運動最為成功，總算把封建式的文言文的命給革掉了，白話文成了現代中國海峽兩岸乃至海外華人共同的文體。

　　五四以後的美術教育家，也想根據白話文學運動的鏡鑑，來改革中國美術。

　　對繪畫來說，傳統的所謂國畫、亦即水墨畫，其本質原本是革命的，是為了反對歷史、宗教、政治所支配的人物畫而產生的。人物畫最重要的是要畫得像，白居易說：「畫無常工，以似為工」。似有政治要求的似，有宗教要求的似，也有社會大眾習慣上要求的似。比如寺廟中關公的紅臉，和真實的似是無關的，就是關羽先生血壓高一點，也不致紅到這種程度，可知道是大眾心目中的似。

　　不論何種似，對畫家而言都是一種限制，都不能照自己主觀意識愛怎麼畫就怎麼畫，「不求形似」的反彈意識就出現在中國新興的水墨畫運動中了。水墨技法，實際是對形似畫的根本上的破壞，客觀世界絕無水墨這種現象，提倡水墨是斧底抽薪的一種反傳統的最澈底的辦法。

　　這種人類文化史上最先進最偉大的美術革命精神，卻在大部份明清文人但講師承因襲而逐漸腐化了，終於淪落為沒有血肉的殭屍，就像舊社會的八股文一樣。

　　近代有見識的美術教育家，感到文學上的文言文可以成功的用白話文代替，美術便沒有理由仍然堅持封建式的僵化的國畫形式，這種畫其實就是美術上的文言文。

　　美術教育家致力於改革中國繪畫、分為主要的兩派，一是徐悲鴻的寫生派、一是林風眠的表現派。

范曾攝於北京畫室　何政廣攝影

　　國府失利，退保台灣時，美術改革派的兩大主流一個也沒有請到臺灣來，由莫大元根據日本美術教育的辦法，創立了師院美術系，又恢復了五四以前封建式的美術教育。但是，中共的政策，文學藝術是要為政府服務的，剛好徐悲鴻的辦法就在大陸獲得了肯定，林風眠的畫風則不受重視。只要把寫生的基本功搞好，畫工農兵、畫政治宣傳畫便不成問題。

　　范曾就是在這種美術環境中成長的畫家。所以范曾的人物畫目前還沒有脫離描畫的面貌。他別的題材，如花卉山水，都不如他的人物畫。畫插圖、畫政治宣傳畫，累積了熟練的技法，他在綫條的骨法上，也確有其獨到的地方，以熟練輕快地討好一般社會大眾，他的畫，「看來畫得很像」。但中國畫最高的境界厚實含蓄、深沉古拙則還得待以時日。

　　另外，范曾的畫也缺少時代精神，他的人物題材大部份仍然是封建時代習見的古裝，不脫美術上的文言文的範圍。

　　畫人物畫，假若只能畫古裝，便牽涉到能力和意識形態的問題。我們不禁要問，范曾不能畫他活著的時代之人物嗎？還是擺脫不了封建傳統的影響，是不是畫現在的人物要靠自己，畫古人則依古人的衣冠結構便行，皆可以檢現成的資料參考，只要心中背了很多古畫人物，畫起來便不費吹灰之力了。如果是這樣的話，則千篇一律的古裝人物畫，便只能算是工藝品了，絕不能算是藝術。

　　不過活在一個黑白不分的時代，買畫的人把任何畫都可當商品來抬哄，

若是有人喜歡這樣去作，藝不藝術，倒也無所謂了。臺灣股票市場不是曾經有一家倒閉了的公司，股票卻上漲到最高點嗎？

七日時報綜合新聞版報導：一九六二年，范曾的畢業作品請中共紅人郭沫若題字，為系主任葉淺予所不齒。范曾事後說葉淺予壓制他、不使他出頭。依我看，畢業展是成績的評定，談不上出頭不出頭，又不是國際大展。畢業作品請大老題字，則叫老師們是評學生的畫呢？還是評要人的字？葉淺予敢予批評行為不當，是不能算是壓制的。反過來說，若是師大美術系的學生當年把畢業作品請俞鴻鈞題上字，系主任恐怕還真不好意思不給予最高分呢？為此，還真該向葉淺予致敬才對。

事過境遷，范曾能體悟到這一點，他的未來突破現狀的成就又豈是金錢可以衡量的了。

祝福范曾，希望他把這次的決心不僅視為生活，也是藝術生涯中的雙重轉捩點。

（原載《中央日報》 民國79年11月13日）

歲月的容顏
——我看司徒強、卓有瑞神乎奇技的繪畫

　　從前看西方寫實性的雕刻和繪畫，把人體肌膚的彈性、服飾和絲絨枕墊……的質量感刻劃得如此維妙維肖，不禁歎為觀止，站在美女裸臥的姿容之前，心中有時就會忽發奇想，寫實美術如果像過了頭，不知會怎樣？好幻想的我，有時不免幻想得離譜：「雕刻一旦像過了頭，會不會像得活過來」。我這樣想也是有一點歷史根據的：中國是一個凡事都不求過度（（即過頭）的民族，每一行業偏偏有些異數，都有過頭的傳說；比如：畫龍過頭、點睛就會飛去，人活過頭就可成仙之類。……這些浪漫的幻想都是對人生的有限性之不滿足而形成的，理智的人並不會真的去相信。如今，我們卻在三原色畫廊有幸的看到了寫實繪畫像過了頭的作品，旅居紐約的名畫家司徒強、卓有瑞夫婦的油畫，前者以廢棄物（木板、紙屑、膠布……）為題材，後者以舊屋的角落為對象，都是超寫實像過了頭的藝術，像得使人不相信那是畫出來的。這樣的畫，在中國古代叫做「神乎其技」。

　　「神乎其技」用在司徒強、卓有瑞的身上有更深一層的意義。因為超寫

司徒強　幻象　1978　壓克力麻布　122×185cm

卓有瑞　蕉作組畫之七1975　油彩畫布　152×165cm

實繪畫，由於題材的選擇很容易流露出「人工」與「神工」之分野，超寫實題材如果選擇人體、動物、花朵、一些「活」的東西，在畫面終究是不動的，故人工的「畫」出的痕跡立見；像司徒強、卓有瑞所選的對象，盡量避免自然物，全以人文人工的東西為主體，沒有筆觸，沒有畫「工」之跡可尋，顯出原本的天然，故近乎神。

　　一般人工的畫，再高的技巧也可把活物「畫」死，司徒夫婦所畫都是人造物，畫得像過了頭時，反而使無生物像得都活了起來。上帝使自然生物活著，畫家使所畫的無生物活了起來，上帝所須要的是宇宙的太空間，畫家所需要的是畫幅的小空間，小空間實在是大空間的局部。像司徒強、卓有瑞如此苦心孤詣的去畫一幅畫，所費的「時間」精力和上帝用手一指便有日月山川是不同日而語的，其目的並不是單單為了要「狀物」，其間存在著更深層的哲理，古人有借物喻志的說法，那麼他們二人所喻之志是什麼呢？

　　編者按：五月七日文化版刊登楚戈文章「歲月的容顏─我看司徒強卓有瑞神乎奇技的繪畫」漏植最後一，段特此補正。

　　我所看到的是時間的姿容。時間和空間本是一體的，康德把它看成是內

感覺（時）與外感覺（空），中國人則用宇宙（上下四方，古往今來）來概括。由於時間只有一個，遙遠的過去和無限的未來相連，所以司徒強畫面一切新的事物，和卓有瑞舊建築物之角落中時間的風霜所鏤刻的痕跡，全是同一時間所印下的足跡。不僅是他們的作品需要長時間一步一步來完成，而是題材上、木板的年輪、光影、蔗板的殘邊與因時而造成的凸凹，舊印刷物的殘屑、膠紙的垂貼都是時間在空間中造成的表象，在卓有瑞的「角落」，樓梯被無數不知名的足履踏凹的行線，那些身影似乎猶在目前，斑剝的牆面，幽玄的空間與光影，把佛家「成、住、壞、空」的時間之現象，無言的呈現出來，在兩人的畫裡，都清晰的看到藝術使物質在時間中活起來的生命力，從這種發掘或賦予的作為中，流露了作者對世間的一切所表達的虔敬態度，這裡在傳播著物我一體的形而上學的訊息。

　　這是我對由人工所造成而見不到人工之痕跡的繪畫，致以無上的敬意。

<div align="right">（原載《聯合報》副刊　民國75年5月7日）</div>

歸去來兮

——筆耕農袁旃的回歸記

她的畫雖然離不開水墨，但色彩卻是生命力的呈現。長期的猶豫沈默，一旦爆發了創作的意欲，封建時代那要死不活的淡雅，便無法滿足表現上的需求了。

寫「歸去來兮辭」的陶淵明，所言「田園將蕪胡不歸，既自以心為形役，奚惆悵而獨悲，悟已往之不諫，知來者之可追」，是寫任何時候都來得及回歸自我的一種心境、倒不一定真的是為了下田：「晨興理荒穢、戴月荷鋤歸」（歸園田居）的。因其一生志業，並不在於收穫多少稻米，其成就都在詩酒。甚至「乞食」時，所討的不止是裹腹的飯，還和主人「觴至且傾盃」哩：比如「饑來驅我去，不知竟何之，行行至斯里，叩門拙言辭，主人解余意，遺贈豈虛來，談話終日夕，觴至輒傾盃……」（乞食詩）、陶淵明的歸去在於詩酒是可以成立的。可知陶先生的「歸去來兮」只是回歸自我、恢復本性而已。

現代人自設形役喪失自我、遺忘本性的情況，比起陶潛的時代更加嚴重千百倍。回歸本性，與願無違，真是談何容易。

高更放棄他在銀行服務的優厚待遇，去過三餐不繼的畫家生活，美國的摩西婆婆到了八十歲才醒悟過來，終於成為名畫家……這些都是或早或遲終於悟到「知來者之可追」的例證。

話說袁旃、出身世家、少女時代，醉心藝術，好容易考入了當時藝術的最高學府師大美術系，成為五一級的學生。畢業後又滿懷憧憬，到了世界藝術之都的巴黎，準備更上層樓的深造，可是出人意外，在巴黎一待六年，竟然猶豫再三，終於放棄了繪畫，改學古畫修護文物維護的科學。

為何捨棄了本科繪畫暫且放下不表，且說有一年暑假歸國，事聞於求才若渴的故宮博物院蔣慰堂院長耳中，便一再堅邀回國為故宮建立「科學技術保管維護室」。（簡稱「科技室」）

此後袁旃和本科的繪畫就更加疏遠了，形役得也更厲害，幸而父親是書

楚戈和故宮的老同事們。左起：吳哲夫夫婦、周功鑫、袁旃、楚戈、陳夏生、莊靈

法名家，也是收藏家，平時耳濡目染，倒也沒有間斷過臨碑習帖的練字習慣。

一直到近幾年來，在故宮服務了二十年以後，科技室培養了接班人。她卻突然像著了魔似的，瘋狂的畫起畫來了，一有空便迫不及待的奔向畫桌，心無旁騖的專心作畫，她的夫婿說：「簡直天昏地暗，日月無光」，沒有什麼白天黑夜，專心致志，樂在其中。

這並不是知來者之可追不可追的問題，而是蟄伏的火山之爆發，已到了不畫不行的境地。

想作畫家，以滿足創造慾望才考入師大美術系，又興匆匆的跑到巴黎，居然放棄了繪畫，一晃眼便是二十多年，到底所為何來哉。

考其時，正值現代主義風起雲湧之時，畫派之多，有百家爭鳴之盛。抽象表現主義也猶風靡一時。

受傳統文化薰陶甚深的袁旃，在師大和黃君璧、溥心畬……等師長所學的那一套「國畫」技法，在巴黎全派不上用場，畫傳統畫嘛，不但和時代扞格而且簡直就是笑話。改畫油畫又非其所願隨波逐流也不是辦法。這恐怕是所有有良知的中國青年學子，容易失落的主因。若是沒有主見，在國內跟著傳統跑，在國外跟著潮流跑倒也就罷了。

袁旃的沉默、袁旃的失落、袁旃改習文物科技維護學科種因於此。

現代主義，是一個使人反省的主義。對一個在傳統文化的大醬缸裡醬得太久的人，根本不知道什麼叫反省，照著醬缸文化去作就行了。這種人自然無法接受現代主義。

現代主義對一個知道反省的藝術家,可說是一盞明燈,它啟發你不單是回顧,也知道前瞻。

現代主義雖然過去了。但在使人反省這一點上,「現代」一詞就可永遠使用下去。現代不是現在,是指不同於既往含有創造性的文化行為。

現在流行「後現代主義」,是以一種新的觀點來重估傳統文化造型在人類生活中的烙印,也是正面的來面對傳統文化基因的一種積極的作為,單單的現代主義,容易使人失落,美國的普普藝術,和照相寫實藝術,都可視為是對現代主義的掙扎,或許也是「後現代主義」形成的基礎。

重估並非模仿傳統的後現代主義,出現在衝過了頭的現代主義之時,就有它的道理了。

然而對袁旃來說,她可能從來就沒有研究過什麼後現代主義,再說先有理論,再依理論創作,也不是中國人的僻性。有了創作,從經驗中形成一種看法,則一直是中國美術史的基礎。

袁旃有志於繪畫之所以又長時期幾乎放棄了繪畫,只不過覺得廿世紀的中國畫家,去畫明朝、元朝人才應當努交卷的那種「國畫」不但無聊而且可笑,不但不誠實,而且是作假古董的行為,感到在人格上何嘗不是一種欺詐呢?

她不畫,不是不想畫,只是沒有找到自己處在世紀的立足點而已。皆因家庭背景、教育過程在在都使她不能擺脫傳統的緣故,在此情形下,一個有良知的藝術家,若是找不到自己立足於二十世紀這個新時代的立足點上,就會產生「不如不畫」的心理,保持沉默,比隨波逐流更有意義。

想不到到中年,才猛省過來,才知道中國美術史絕不是一成不變的,中國美術史的偉大處,就是容許畫家可以照自己的意思去畫自己的畫、「人云亦云」的畫,有詐欺、作偽、造假古董之嫌。一旦有此省悟,袁旃自然一下子便投入了創作的喜悅中,煥發的生命力,使她體悟到「往者雖不可諫」,來者是絕對「可追」的。

袁旃
早春深遠
1994
墨彩絹本
75×125cm

　　她的畫雖然離不開水墨，但色彩卻是生命力的呈現。長期的猶豫沉默，一旦爆發了創作的意欲，封建時代那要死不活的雅淡，便無法滿足表現上的需求了。世間任何時代固然都有雅士，但台灣的社會風尚，使出名的國畫家比商人政客更加追逐名利，像張大千、畢卡索那樣不諱言名利，倒還是誠實的君子，若昧心的講什麼超然出塵的雅淡，豈不可哀，倒不如一方面肯定水墨；另一方面也不規避色彩，使中國繪畫的基本含義如「丹青」、「繪事」之色彩觀念，在二十世紀重現它的光輝。

　　這是袁旃個人藝術生命的「歸去來兮」之起點，也是廿世紀新風氣給她的沖激，由此也證明，中國畫的確還大有可為，不必要使之永遠停頓在宋元明偉大的陰影裡。

　　在這種心懷中的試探，自然會不斷的出現意外的驚喜。袁旃從蟄伏中蘇醒過來，之所以會迫不及待的發瘋一般的投入創作，就可以理解了。

　　袁旃也放棄了「國畫」那一套習以為常的「佈局」，她用新的結構，採納了一部分的立體派、新結構主義、表現主義的原理，使山形的塊面交錯重疊一如塞尚，絕對避免冒充雅淡式的渲染，情願在民俗趣味中汲取養份。

　　現在畫壇出現了一位大家不太熟悉的新畫家了。但是她是科班出身。前人有「老驥伏櫪、志在千里」的話，沉默蟄伏這段時期，正是她待機破繭的醞釀之契機。

（原載《聯合報》副刊　民國82年2月9日）

26 新南畫

　　大韓民國漢城派的現代美術，目前在國際美術界日漸受到重視，原因是漢城派的現代藝術運動，是由學院（漢城大學、弘益大學）的教授們發動的，他們有計畫的向其他城市鄉村推展，終使全韓各美術學校都接受了「現代」美術的觀念。這一運動給韓國社會帶來了一股新的活力與朝氣，對促進國家的現代化，富有推波助瀾的功績。

　　中國的情形恰好相反，三十年代到四十年代，雖由美術學校的教授如林風眠等，提倡改革中國畫，但並未形成風氣。一直到政府遷台以後的六十年代，一羣由大陸來台的知識青年，和本省的青年知識份子結合在一起，最先由詩人發動了文學上的「現代化」運動，而青年畫家們也組成了「東方畫會」、「五月畫會」、「現代版畫會」等美術團體，藝術評論家大肆鼓吹，報紙也開闢了新藝版紛紛響應。近三十年來中國現代藝術運動，自始至今都是由民間發動的，並未成為美術教育的主流，可以看出我們教育界的保守勢力是如何的強大。而教育界的保守勢力，實際上是受政治上的保守勢力所支持的，這使得中國現代美術運動雖比韓國要早，但終究不能像政治上的「民主」那樣，成為全社會的共識。

　　現代美術運動和民主運動一樣，根本上就是一種時代的趨勢，你不能從利弊上去定取捨，通過了這種革命性的的必要一關，然後才能從反省上尋求民族文化的適應，唯有把傳統的優點，和革命的必要視為一件事情，處在今天這個世界，傳統文化才有生機，反之就和政治上的保皇黨一樣，終將使民族文化淪於萬劫不復之境地。

　　在東方凡是有文化傳統的國家，經過必要的現代藝術運動洗禮以後，必然的會引起沉思和反省，此種反省即是民族文化的新契機，它可促進傳統文化對新時代的適應。在台灣繼現代美術運動以後，建設「中國現代藝術」的呼聲，已引起了較廣泛的注意，新成立的文建會，也接受了這一觀念。這一名詞的成立是建立在「現的」（時代性）和「中國的」（民族性）雙重基礎上。

　　在韓國最近也發起了「韓國畫」之繪畫運動，要求藝術表現上顧及到

「民族、時代、現實」等要素，這明顯的是激情後冷靜的反省之表現，和中國的情形如出一轍。

韓國留華學生崔炳植君的作品，使我們很清楚看到了這種反省精神。在過去曾受到嚴格的現代繪畫訊練，油畫和素描都下過紮實的功夫，也曾化幾個月時間畫一幅超寫實作品。歷年參加全國性的展覽曾得過好幾次特獎。

近年來他受到「韓國畫」繪畫運動的影響，致力於溝通「傳統」與「現代」相連繫的重建工作。他開始研究與韓國繪畫史有密切關係的中國畫，選擇水墨作為自己的表現工具。東方的水墨，由於長期的發展，它已契入了東方人的生活與性情之中，（西方人的油彩亦然），唯有使用水墨工具，才能妥貼的詮釋東方人的心靈，在未來的世界，東方的水墨和西方人的油彩，相信將同時成為兩種主要的「國際語言」。

炳植君在文化大學藝術研究所的碩士論文是「南宗畫之研究與其對朝鮮時代後期繪畫之影響」（經過補充修改後已由文史哲出版題為「中國南宗畫之研究」一書）他在遷居台北幾年間，華岡的烟雲，從陽明山俯視台北的夜景，淡江的夕照都深深的感動了這位異鄉人，他用水墨來讚美每天上下華岡「眼底」的感觸，他利用甩灑等自動技法，來表現大台北萬家燈火璀璨的夜景，表面上看是近乎抽象的形式，但實際上具有一種綜簡後的真實感覺，這種新形式是現代的語言，而表現工具則是傳統的。他把這一系列的作品都稱之為「墨夜」，加以數目字編號以為區別。另外一類作品是以青色和水墨浸染，表現都市山野烟雲的變換，頗有「雲飛水動」，似真似幻的效果，這類作品，他一律標為「作業」，「作業」也許含有「嘗試」的意思。

崔炳植君研究「南畫」，明人標榜的南畫是「水墨為上」，此次在阿波羅畫廊展出其留華期間所創作的二十多幅水墨，或可稱之為現代的「新南畫」吧。我以韓人之友的立場，謹草數言，以申祝賀之忱。

<div style="text-align: right">一九八二年十月二十五日於故宮博物院</div>

<div style="text-align: right">（原載《聯合報》副刊　民國71年11月27日）</div>

白色的革命

——新漢城畫派

　　對於大部分都是畫油畫的新漢城派的會員來說，「紙與造型」的展出，並不是反對畫布，而是把他們在各種材料上的工作經驗，作一次集體的轉移到紙上的試驗，以表示響應國際性的「紙與造型」美術運動。

　　一般來說，新漢城畫派的畫風，其共同的特色是單純、反傳統技巧、強調觀念，以及近乎白色的畫面為其一致的特色。

　　走入漢城派畫展的展覽場內，舉目一望，你會覺得特別安靜，因為在視覺上，你看不到色彩，不但紅、黃、橙這類醒目的暖色系統看不到，就是藍、綠、青這類寒色也沒有。普通強調的是白，或近乎白的灰，以及近乎灰的暗褐。他們也用黑，但黑色的調子使人感到黑也有轉變向灰的可能。韓國現代畫家，如此沉醉在近乎無色的世界中，必有它本質上的原因。

　　記得十幾年前，瘂弦由愛奧華返國，順道在韓國玩了幾天，回來以後他津津樂道的是：「韓國真是一個白色的民族」「他們愛穿白色的傳統服裝，看來使人覺得純潔而有特色。」的確，韓民族愛穿白衣，並且在鄉村的民俗祭典中，也以白色的服飾為主。白可以說是韓民族的國色。

楚戈參加韓國MANIF現代藝術展。左起：韓國畫家鄭璟娟、楚戈、朴栖甫、陶幼春

　　屬於現代城市文明之產物的現代藝術，所著重的本來是國際性的視覺語言，然而，漢城派的現代繪畫，其共同一致的特色，竟然流露了韓人的民族性格，就知道現代藝術並不是某些人單方面所想像的那樣都是「全盤西化」了。

朴栖甫　020416　2002　180×260cm

目前的新社會，人是無法單獨生存的，國家也沒有辦法採取閉關或鎖國政策，不管你願不願意，你都得和其他地區或其他國家打交道。對世界文化的發展，若是也想算上一份的話，就得瞭解某種國際性的共通的表現語言。音樂、舞蹈、戲劇、繪畫、雕刻、文學……地區性的特色正是豐富世界文化的基礎，但若是只有純地區的民族性的特色，而不具備國際人文的精神，它只能算是一種民俗藝術，對世界文化的進展不能起主動性的作用。

現代藝術像民主自由一樣，當它被全世界各不同國度、不同文化背景的社會所接受時，它就是一種世界性的藝術了，這是人類邁向世界大同的第一步。凡有世界眼光的社會，對於現代藝術就不應當漠不關心。

新漢城畫派所跨出的這一步，從一個外國人看起來，也可說是韓國藝術家的「白色革命」。藉著現代繪畫的形式，從本質上來反映韓民族的嗜白的精神。或許韓民族自有文化以來，藝術上就從來沒如此直接的接近過自己的母體，而同時又和世界互通訊息。

換言之，韓國人在現代藝術的潮流中，提出了一種主張追求：「無色彩的白色繪畫世界」。

白，某一方面說也就是「空」；空是萬有之源，也是萬有的歸宿。新漢城畫派領導者之一的朴栖甫先生說：「韓國藝術傳統喜愛自然，我們所表現的也力求簡單和自然」。「禮記」說：「大圭不琢，美其質也。」即是說玉

質本來很美，故用不著再多加雕琢。繪畫若把握到了繪畫觀念，也是可以「要言不繁」用不著繞很大圈子的。空與簡或許就是漢城派所要把握的「新自然精神」吧。

●

大韓民國有很多現代畫團體，但領導現代藝術運動，則以弘益大學和漢城大學最具影響力。這兩所大學的美術系不知道是由於規模宏大還是學制的關係，都分別叫做「美術大學」，實際都只是隸屬大學的一個單位而已。但美大的負責人叫「園長」，很有古希臘學園的意思。平時各團體，或各大學之間，免不了都有門戶之見，但他們對從事開拓現代藝術之工作，對內對外則團結一致。為了普及現代觀念，他們到各鄉鎮舉辦展覽、演講，都是由漢城畫派全體會員自掏腰包，包車前往。由於聲勢浩大，收穫就很大。雖然政府的文化官員不一定瞭解現代藝術（其實有什麼關係呢？），但這樣的努力，卻在教育界生了根，他們的美術教育對傳統與現代確實作到了無分軒輊的地步，這一點連我們新成立的藝術學院都辦不到。

對外方面，他們以漢城派的名義，參加全世界的國際展，差不多大部份的國際現代藝術展覽都有他們一份，因此他們也有機會獲得國際性的大獎。這使得外國人也把韓國視為一個經濟與文化並重的國家。

韓國知識分子和他們的財經專家，站在同一個位置上為韓國的現代化付出他們的心力。新漢城畫派的成功，反映了韓國朝野迎合世界潮流，要求國家全面現代化的決意。

全面現代的決意，唯有從知識界的作為上才能得到消息。知識界若猶豫躑躅，文化的現代化趕不上經濟的現代化，，最能造成社會精神上的失調，特別是有古老文化背景的社會更容易形成失調的現象。韓國的情形和我們差不多，處在這樣急遽變化的時代，不管是政治、經濟、文化等各方面，我們已沒有時間多作考慮，一切只有現代化了再說，只要我們對自己的文化具

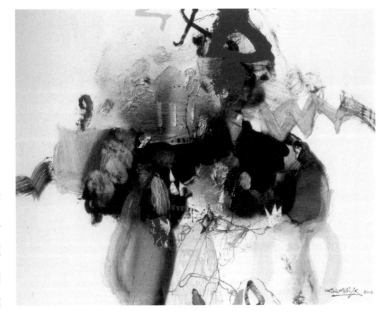

李斗植
020416
2004
72.8×60.6cm

有充分的信
心，相信遲早
都會找到適應
的途徑。就怕
信心喪失，知
識界對新文化採觀望排斥的態度，文化的現代化趕不上經濟的現代化，國民
精神失調的裂隙自然愈演愈大，鴻溝就更難彌補了。

　　為此，我們對韓國從事美術教育工作者的魄力，致以崇高的敬意。

●

　　新漢城畫派這種團隊精神，相對的自然也有它的缺憾，即是團體的成就
易顯，而個人的成就難彰。除了像朴栖甫、金昌烈、權寧禹、李禹煥……幾
位大家之外，真正能顯出個人特色的就不太多。像李斗植這次的作品是用綠
色簽字筆畫短線堆成三角形，線基以黑鉛筆筆畫光影，下面是用軟鉛橫擦並
以水墨渲染，造成很特別的效果。以及宋秀蘭的水墨律動的作品，和秦玉先
的密集的小立方格，應當也可形成個人性的成就，但大體上來看，新漢城畫
派團體的風格太過接近，不少畫家都採用壓、擦、刮的技法來製造平面空間
的效果；用鉛筆描畫、或利用撕貼、渲染形成畫面的繪畫性也有許多雷同之
處。

　　在捨棄傳統技法、建立無技法的技法這一點，漢城派以嚴肅虔敬之心，
來面對他們的創作，並且能把這種嚴正的氣氛傳達給觀眾，使觀眾信賴「這
也是一種繪畫」這一點，是新漢城成功之處；而畫家太過接近，互相影響非
常明顯，精簡有餘而廣度不夠。今後的新漢城畫派應當在個別的風格上再上
層樓才行。

　　　　　　　　　　　　　　（原載《聯合報》副刊　民國72年8月26日）

中國繪畫的革新運動
——兼論嶺南畫家楊善深、趙少昂作品

　　近代中國繪畫的革新運動，雖然在北平、上海、杭州各地都有少數人倡導，而形成一個派別，蔚為風氣者，唯廣東的嶺南派而已。

　　而嶺南派在中國近代繪畫史上，扮演著重要角色，又並非一孤立的事件，它和整個近代中國之命運是互相關聯在一起的。

　　這和廣東的地理因素有很大的關係。當中國以陸路交通和世界互通聲氣的時代，中國北方瀕臨西域的長安，以及河西走廊的敦煌，在漢、唐時代，文化藝術就比較發達，而湖廣、閩越則仍為蠻夷之地。到了海禁大開，陸路荒蕪的近代，廣東地處海隅，有香港、廣州的通商大港，人文薈粹，較之內地可說開風氣之先。

　　清末政治腐敗，列強侵凌中國，在危急存亡之秋，廣東人最先以實際行動從事救國運動，康、梁領導維新在前，國父　孫中山先生領導國民革命在後。康有為（南海）、梁啟超（新會）、孫中山（香山）先生都是廣東人，時間上雖有先後，立場上也各不相同，但實際上都是受到西洋文化之衝激，深感中國民族要救亡圖存，非採用西方之長不可。康、梁雖然失敗，但國民革命終底於成。鼎革以後，梁啟超先生在北平從事學術與教育工作，對近代學術思想之影響極大。

　　嶺南派之興起，和上述廣東人對政治、文化上之警覺，應視為一個整體來看待。

　　嶺南畫派的創始人高劍父（1879-1951），早年在日本留學時與廖仲愷、何相凝夫婦結識，一九〇五年參加孫逸仙先生的同盟會，曾奉孫中山先生之命回粵主持廣東地區的同盟會從事革命。可見高氏基本上是一位熱血的革命家。其從事藝術活動也必然的不會墨守成規，以精擅傳統技法為滿足。

　　在清末明初那個時代，政治上可以把幾千年的專制政體推翻，改行民主政體，但美術和文化上則無法辦到，所以高劍父在絕意仕途，專心致力美術改革之時，在當時也只能作到「中學為體，西學為用」的折衷方式。「嶺南畫派」這一名稱猶未正式使用之前，高劍父這一派繪畫也就被認為是「折衷

趙少昂　群魚逐落花　1969　紙本　119.7×62.5cm

派」，其原因也在此。

在傳統文化方面，折衷派主張恢復院體花鳥畫的精到功夫和色彩的要素；同時也接受文人畫的寫意技法。而對西洋繪畫，則重視寫生精神，偶然也採用水邊的倒影，對遠近透視等技法則並不太重視。因此嶺南畫派以花鳥見長，色彩鮮艷，草蟲動物皆極酷肖，用筆及渲染方法接近寫意。

嶺南畫派的創始人高劍父因曾留日本，一切影響自然多是日本所得到，特別是日本狩野派和竹內栖鳳對嶺南的影響最深。狩獵受南宋馬、夏的影響，而竹內栖鳳則是日本畫的西化派。不過竹內栖鳳的畫，用筆比較澹薄，又喜用絹本，筆墨都很難深厚，高劍父則擅用粗豪的筆法，一洗日人小心謹慎的方式。甚至在線條的飛白技法上，也可看出中日不同的特點。日人筆下的飛白，部份太過精緻而近乎做作，高劍父的飛白則蒼勁自然，意興飛揚恣肆，具大將之風。

楊善深是嶺南畫派之健者，和高劍父一樣也曾留學日本，對日人兼採東西方繪畫之長的努力，必深受影響。而在嶺南畫風方面，楊氏性格和高劍父極其相近，特別是書法，都走狂怪放誕的路線，而自成一家，不過楊氏行草書法，形構較喜方形，頗富稚拙之趣。劍父先生寫字喜用顫筆，楊式書法似未接受此方面的影響，而在寫書時，反常採用高劍父的顫筆法。無論是皴山、畫樹⋯⋯皆可見到劍父的書法痕跡。加上楊式在畫面上乾、濕筆並用，

趙少昂　荷花　紙本　69×136.4cm

深諳輕重緩疾之趣，故荒寒恣肆兼而有之，特別是在山水畫上，富有強烈的
音樂性效果。

　　由於嶺南畫派一貫的精神，都重視寫生，故嶺南的花鳥畫（包括動物、
草蟲）無疑是復興了宋人花鳥畫的精神，而一洗文人畫淡雅簡率的積習，而
在渲染、傅彩方面，由於採用了西方水彩畫注意明暗的方法，使得嶺南派在
近代花鳥畫史上，建立它的獨特面貌。在這一點上，高劍父、高奇峯、楊善
深、趙少昂諸先生，是建立嶺南花鳥畫派的四大工程師。他們有共同的風
格；也有各自的特殊面貌，從傳統文化的觀點來看，嶺南派的花鳥畫，確實
把傳統往前推進了一大步。在花鳥畫的成就上，嶺南派在畫史上的地位無疑
是可以肯定的。

　　楊善深先生，是嶺南風格的中堅，能融合古今，兼擅東西方技法之長。
不過楊氏的山水，文人畫氣息較濃，而和習見的嶺南派稍異，在筆法上似受
元人影響，渲染則有近代風氣。在人物畫方面，善深先生常採古人筆法作
畫，民國五十九年在臺北歷史博物館舉行個展時，引起各方注目的陶淵明、
蘇東波兩幅人物畫，和他的嶺南風格大異，他使用的線條，前者用精緻流動
徐緩的細線，來表現陶淵明清淨出塵的性格；而後者用行雲流水的筆法，來
反映蘇東波放逸不羈的心懷，都可以看出他對傳統人物畫法的精到功力，而
用不同的線條筆法來表達古代人物的性格，尤其令人折服。這一切都可看出
楊氏的繪畫與器識至為精湛而廣博，並不完全受嶺南風格所制。

　　和楊善深比起來，趙少昂氏的繪畫色彩就要明豔得多。楊畫深沈，畫如
其名，也善於深沈；趙少昂畫如其人，少壯而昂揚（固不能以年齡限也）。
趙少昂和楊善深雖都善用飛白，這是高劍父的傳統，但二人由於素養、感性

之不同，一甜美、一荒寒。

　　趙畫是當今港臺間最流行的顯學，之所以能具有如此大的影響力，除了趙少昂的傳人歐豪年才氣縱橫，畫風「豪」邁，有推廣作用外，其風格明朗，構圖新穎，雅俗共賞也有以致之。趙氏風格的畫是走向大眾化的路子，對文化普及厥功甚偉。把二人的作品放在一起展出，讓臺北觀眾同時能看到二位當代嶺南之雄的真蹟，時是一件幸事。

　　（本文為作者應敦煌藝術中心之邀，寫於「趙少昂、楊善深臺北近作邀請展」之前）

<div align="right">（原載《雄獅》 191期　民國76年1月）</div>

新空間的塑造

——袁旃新山水畫的理性變革

1.大變革時代

這是一個大變革時代，在人類歷史上是史無前例的。

在人類還沒有成為人類之時，人是動物之一，這種動物最早使用工具。

使用工具雖然在動物群中也是一種變革，但還算不了什麼？水獺、烏鴉、鸛鳥也都知道使用工具：水獺在水中仰泳，用石頭敲開貝殼享受貝肉的美味；烏鴉銜石灌入不滿的瓶內，使水上升飲用；鸛鳥銜石擊碎別的鳥類之蛋殼。吸收蛋白質。最初人用撿拾的石頭投擲，較上述動物也高明不到那裡去。但是「文化的變革定性」，使這群動物改造工具，使之更為適用，文化就萌芽了。這種動物叫做人。

這改造工具的行為，就是「文化的變革定性」所驅使而成。

故變革，是文化語意學先天的不可少的成分。

是故「文化變革定性」，是人類之為人類的本質。

文化歷史就是這樣形成的。

「文化變革定性」也有一開始就有停滯變革的現象，這些族群到了二十世紀仍然生活在石器時代中，澳洲、南太平洋的毛利人、非洲土著、部分印第安人……專業的「文化變革定性」在石器時代就停止了發展，「文化變革定性」等於零。

也有持續變革的，例如十九世紀以前的中華文化。

也有起伏變革的，例如西方文化。

也有「文化變革定性」急遽發展到一個高峰而突然衰敗滅絕的，例如埃及文化、蘇美文化、馬雅文化……等。

持續變革的中華文化，過去叫做「周雖舊邦、其命維新」。由短祚的秦與隋代，其文化特色仍然前後分明，可以證明：秦上與戰國，下與西漢相距都短，而文化差別性很大；隋之上與北齊，下與初唐、盛唐之間，文化特色一眼就可以分別出來，可證「文化變革定性」從來就沒有停滯過。到了十九世紀至二十世紀，「文化變革定性」才衰退下來。比起一開始就失去了「文

袁旃　花樹雲山　1996　181×75cm

化變革定性」的石器生活的族群要幸運得多；比起變革到了一個高峰，就陳陳相因而失去了變革活力的民族，也要幸運。不過我們在十九世紀以後正式停滯了「文化變革定性」的活力，和埃及、蘇美比起來，也不過五十步笑百步而已。

呈起伏發展的「文化變革定性」的西洋文化，在中世紀曾衰退到「近乎死亡」，一點變革的精神也沒有，史稱西方黑暗時期。那時持續維持文化變革的中華文化，在唐宋元都屬威期。西方人若不知自覺自省就可能被淘汰出局，一如他們的前輩——那些至今仍過著石器時代的族群——之命運一樣，不過是早一點、遲一點之別而已。

但經過三千年的蟄伏，終於有一群文化變革定性的精英發動了覺醒的「文藝復興」運動，恢復了文化變革定性的天職，使西方強了起來。

因為變革而強了起來的西方文化，深怕有一天仍會陷入黑暗時代「一點變革的勇氣都沒有，只知陳陳相因祖先那一點遺產」所嘗到的窮困的日子，到了二十世紀，文化變革的速度便益發狂飆起來：「大變革時代」，就是這樣產生的。

不管你喜不喜歡，你我都陷入了這全球都狂飆的風暴，一不小心就會被

袁旃　新華　1998　設色絹本　52×90.5cm

淘汰出局，可能步現在仍處在石器時代生活的族群後塵。

可見文化變革定性雖然有時停滯，卻是可以恢復的。

為了免被時代旋渦淘汰出局，中華文化是作選擇的時候了。

文藝界、工商界、政治界……都不知不覺作了反應。

傳統文化背景出身的袁旃，在她的山水、花卉、雕刻作品也作了反應。
只有一些守著傳統既得利益的國畫家、不知今日何日、今夕是何年。

如果中國人覺識到文化變革定性的必然性——或許二十一世紀是「中華
文化復興」的世紀也不一定。

2.袁旃的變革

師大美術系科班出身，父親又是湖南才子名書法家，是道道地地的傳統
派畫家的袁旃，蟄伏、猶豫了多年以候，決定要不就放棄畫畫，要末就要畫
變革時代的中國畫。

袁旃的青、綠、紅、赭、紫山水畫在中國傳統叫做「作家畫」，完全擺
脫了文人畫的積習。

張大千嘗自稱他的畫是「作家」的畫，這是畫史研究者最堪注意的問
題。現在畫史研究者幾乎全受文人畫史所左右，對繪畫的本質都不知不覺的
偏於一隅，良可惜也。

漢語的「繪畫」一詞，其基本含義是：繪和畫。

在語言釋義學上，先秦不稱繪畫而講畫繪（繢），和現在的漢語恰好相
反。文字語言的釋義學是：先畫而後繪。用現代漢語來說，即先畫線條輪

廓、再繪色彩。繪者會也，會聚眾色也（色彩之會也）。二人以上的相聚也叫會，在社中的群眾相聚叫「社會」。故文人水墨畫雖也是「文化變革定性」中變革出來的。實際是違反「會聚眾色也」之含義的。

袁旃恢復了中國繪畫固有的生命，又並非摩古，如塑造了彩繪畫平面空間感覺。她用中華文化固有的開闊心懷，包容了立體派的部分原理，接納了超現實主義・夢的要素，把狂飆的變革時代的時代感，冷靜的（不跟著起哄）納入北宗畫派正常的軌跡中。她畫三角形的交叉線編織的山水和樹，把邏輯的直線融入非邏輯的曲線中；用都市叢林的建築群意象畫雲中的群山，成為一種現代仙境；用歪斜的成排的樹，畫月亮王子童話般的山水；層疊細營的「鉤砍」接引唐宋北宗的精華進入現代。

面對大變革時代，用中國文化女性的細緻與溫柔，讓正統的中國「繪」畫，融合現代古今中外多種要素，消化了西方大變革的狂飆氣焰。袁旃的山水畫，在畫史上將是另一次開創性的契機了。像何必先生之流的繪畫不過文人畫末流之小腳放大，是無補於中華文化面對文化非現代化不可之處的。再怎麼自吹自擂，也只是欺人自欺無補於世運。

袁旃的理性變革是現代中國知識精英面對時代的方式之一，煥然有大家之風。在她的作品中，我們看到了中國文化面對二十一世紀即將來臨之希望。

（原載《中央日報》 民國86年5月18日）

時代與個人

──畫家韓湘寧的歸去來兮

照相寫實的風格是「比照相還要照像」：會以為畫中的一條半貼半浮的膠帶是真的，使觀眾忍不住要去碰觸一下。

六〇年代末五月畫會的韓湘寧，和同時代其他年輕的畫家一樣，都想方設法先後出國打天下。

原因是現代藝術在台灣雖然獲得詩人的支持、和畫家自己團結一致的對抗而爭得一席之地，再也沒有人認為搞現代藝術都是思想有問題的人。但是整個社會暮氣已沉，政府對現代藝術也採不聞不問的態度，當時買現代畫的人，大多數都是住在天母的外國人。所有搞現代藝術的畫家，不可避免的都有邊緣人的感覺。也就是說台灣那時，還不是一個現代化的社會，現代文化是先進國家的象徵，是開發中國家的必須走的路。台灣那時候是文化沙漠，是文化上的落後地區，年輕人奔赴現代藝術的中心地帶，是時代風氣之所趨。

不久韓湘寧和一群華裔畫家，碰上了紐約的新寫實──也就是照相寫實──主義的風潮。

照相人人都會，噴槍的技術也只是需時間和耐性的問題，照相寫實在精神上似乎是美國普普藝術的延伸。曾經過可以利用一切日常用品的普普藝術之洗禮，在繪畫上，好像沒有理由不產生畫現成的照片這種新寫實主義似的。

應當是人人都可以畫的，用噴槍噴出的照相寫實，怎樣來分別個人風格呢？畫家在樹立個人形象之時，便非得在題材上花心思不可。畫家不能什麼照片都畫，不然誰知道某張畫是誰畫的呢？比如很多人都畫人體，但某些人畫人體的某種姿勢、某一局部、某種狀態（如水邊、水中、胴體上的水珠）等等，來分別彼此。也有畫陽光下太陽眼鏡中的反影，路景的仰角、平視、某個角落，舊建築物中的牆、樓梯。也有自己佈置的照片，如門板、膠布、報紙、花布、水果、用具……等等。

韓湘寧　日出而作　1960　100×73cm

照相寫實的共同風格是「比照相還要照像」：像得會以為畫中的一條半貼半浮的膠帶是真的，使觀眾忍不住要去碰觸一下。

在照相寫實風行一時的時代，有兩位中國畫家，卻不以題材來突顯其個人風格，而以「畫法」豐富了這一畫派的內涵，未來的美術史家，應給予他們應有的地位。

這兩位畫家就是韓湘寧和夏陽。

在別的繪畫而言，畫法的個人風貌，幾乎是理所當然，但在照相寫實，人人都用照片噴槍這方式來說，要在「畫法」上有所成就，實在是難上加難，談何容易。

當畫家投入國際流行風格之時，在程度上就是個人內在需要之放棄，因為凡是「流行」的，就是集體的；凡是集體的，便是非個人的。這也包括觀念藝術，裝置藝術任何流派在內。

流行總會過去，就看你在流行中抓到了什麼？

尤其是照相寫實。按照相：用機械攝取的景物，以之作為繪畫的對象，便意味著有其不可改變的原則，不然便不是「照相」的「寫實主義」。在這種情形下，題材的選擇以外，還有「畫法」的餘地嗎？

像韓湘寧、夏陽在那時所畫的，都是道道地地的照片，是在一切都是正常的照相機所拍下來的「風景」，但夏陽在街景中卻抓住了一晃而過瞬間的人影，他把他從前的「抖動人」種風格帶入了照相寫實，而在照相的物理學之原則下也有此可能，是速度和快門之間的矛盾。

韓湘寧畫的，也是道

韓湘寧　明天　1960　180×90cm

道地地的照片，景物所在的地名，到過的人都很熟悉。像〈橋〉、〈哈德舜河〉、〈84號公路〉……但是，韓湘寧把他原來噴穀牌的「粗粒噴彩法」帶入了照相寫實，而在照相的物理學之原則下，也有此可能：當風沙蔽天，強光透霧之時的景象也就是這個樣子。

然而，韓湘寧是把他「個人」——他過去用「粗粒噴彩法」畫穀牌的圓點的經驗，引渡到了新寫實的世界。

個人與集體之間，個人與時代之間，取得天衣無縫的協調，既不違背他生活的時代，也不輕易放棄其個人的原則。

在成千上萬的照相寫實的畫家中，能顧到時代又能堅持個人一貫的風格實在沒有幾人。看韓湘寧、夏陽已經畫出來的作品，以為「很容易」（就好像以為抽象畫人人都會一樣），實際上是「何其難哉！何其難哉！」的。

照相、粗粒的噴彩，似乎是韓湘寧一生的志業。

他在照相寫實以前噴牌九，在照相寫實時噴照片。

粗粒噴彩的照片之景物，籠罩了一層世紀之霧，有一點像大陸黃砂天的世紀之霧，也是空氣污染的景象。他一部份風景沒有人影，「人」隱藏在各種人造物中，沈寂中，像是很多世紀以後的未來人，在心中放映我們這個時代那沒有錄音的錄影。這是二十世紀「景象文件」的記錄，畫家是證人。

現在韓湘寧又把他自六〇年代發展出來的「粗粒噴彩法」，一變為筆繪畫的墨點，機械的點與手點的分別而已，把「景象文件」的觀念，移回他的祖國，和生長的台灣，他翻照電視錄影、報紙新聞的圖片，展開了他的「中國題材」時期。他畫日軍南京大屠殺、畫天安門六四的流血鎮壓、畫台北街頭、畫國會打架。

尤其是台灣的國會都實有其人，畫中人都可辨認，梁肅戎先生陷身在他的戎敵重圍之中，難以「肅戎」的場面也紀錄在畫中……。我建議國會應全部收藏這些作品，懸之會場，無論是作為警惕、或效尤、或彰顯畫中人的「英雄事蹟」，都應當懸之會堂：使仁者見仁、智者見智、氣者見氣、惡者

韓湘寧　墨塞爾街　1973　壓克力畫布　292×185cm

見惡、善者見善一番。典藏者的責任，是把年代時間，甚至是上下午×時發生的事都應當詳盡的登錄在卡片說明上。

韓湘寧也用墨點畫黃山、畫北宋李唐〈萬壑拈風圖〉、郭熙的〈早春圖〉、范寬的〈谿山行旅圖〉巨作，看來像模本，但是他是點出來的，韓湘寧用「點」點出北宋人在山水畫上高峯的成就，表示他對神聖的巨匠之敬意，也是他對「後現代」的回應。畫中有印刷體的英文字，說明這不是仿本。

點、照片、普普性質、時代的回應，是韓湘寧一貫的作風，出國以後從來就沒有背離過這一原則。他也是在紐約的中國畫家中最嚴肅、最認真，孜孜不倦的少數幾位用功的畫家之一。

韓湘寧暫時把「粗粒噴彩法」放在一邊，專事於水墨的「黑白」點描畫他的「中國題材」，余珊珊說是「候鳥不得不遷移，游魚不得不溯泳的基因」。對一個畢生都在為「傳統文化現代」，為「現代中國畫」不斷思考、試驗、努力以赴的我來說，看到朋友任何方式、無論是或多或少的回歸，都會令我感動。我不能預測老友往後的發展，只能借用陶潛的那一句話：「歸去來兮？」了。

（原載《中國時報》副刊　民國81年7月5日）

詩性的抽象
——旅西班牙畫家陳欽銘的作品導讀

　　九二年應西班牙巴塞隆那國際奧運美展之邀，訪問馬德里時「認識」了旅居西國的畫家陳欽明先生，並參加了他的畫室，有幸欣賞到他的油畫、水墨畫和版畫作品。他的作品雖然大部份是抽象的，但是東方的詩情和臺灣鄉土的純樸之美、很自然的流露在那時特有的造型語言中。

　　我說：「陳欽明，你的作品是一種「詩性的抽象」。」

　　「奇怪」陳欽明說：「一位西班牙評論家也說過類似的話」。

　　我勸他應當回臺灣展出，我想臺灣的朋友應當看一看所謂東方精神，是不一定要透過一些固定的形式也可以掌握的，「國畫」家以為東方精神，只是筆墨和留白。任何精神若成了老套，格式化，這精神也就死了。

　　在未介紹陳欽明的作品以前，也想先談談我衝口而出所說的「詩性的抽象」是什麼意思，這和「國畫」家把詩限定在山水田園時的範圍是不同的，那是詩與文學的結合，也是農業時代的現象。

　　讀者也不要以為「詩性的抽象」，有什麼玄奧的地方，按近代結構學、語言（不是語言）學，民族學，甚至符號學者們，都承認人類文化的起源，來自人類原本都具備了的「詩性的抽象」之本性中。

　　淺近的例子是：兒童都愛畫畫、玩可塑性的泥巴，卻樂在其中，這是詩性的智慧在小小的心靈中萌芽的緣故。

　　關於文化的起源（包括藝術的起源），老派的各種臆測，都是依文化現象去定義的。為何會產生這些現象（工具的發明，宗教的興起、藝術的出現），把它歸結到人類天生就具備了「詩性的智慧」這一論點，是比較中肯的。

　　說穿了，詩性的智慧，就是指人有想像的能力，和實踐創造的能力。

　　然而！「詩性的智慧」，在老化的社會中，是會塵污的，是會死亡的。儒家也有「詩亡而後春秋作」的說法。

　　別的且不去管它，單單就造型藝術來看；又縮小範圍，單單從中國造型藝術史來看：延綿三、四千年之久的新石器時代的造型藝術，絕大部分是抽

陳欽明　窗裡窗 窗外窗　水墨　143×142cm

象的，或把具象簡化為抽象，再分解為幾何抽象，其中所反映的是一種意欲和觀念符號之呈現。為此，甚至千辛萬苦，克服沒有發明金屬工具之困難，也要「以石攻石」地完成充滿想像之美的玉器雕刻這種「意欲」。

今年三月，在省美術館舉行的兩岸三地現代水墨畫大展！陳欽明應邀提供了兩張大號作品，標題就使人會心一笑：一是「窗裡窗，窗外窗」；二是「環圓上了又下，下了又上」。顧名思義，他是把窗的概念用造型重疊；把一些圓，散置在色彩的上下之間。像音樂中的樂句，重覆出現形成節奏與動感。

他在技法上，成功的把水墨、版畫、壁畫、油彩不同的材料性質綜合在一起，造型語言上臺灣的鄉土風味最濃，鄉村黃表紙蓋道教的朱紅璽印意象，成了窗紙裝飾。水墨是夢土的呼喚，壁畫的效果使畫面有剝蝕的肌理感覺。

現在正在亞帝藝術中心展出的作品，也包括了上述兩種系列，其中「窗畫之七」較過去更為精純。

窗子一向是人們幻想的空間，當我把雙腳高擱在窗台上時，常會出現用頭傾聽，用腳張望之意象。

像陳欽明把窗子視為一種想象的結構空間，窗的意象就可以重疊，可以綜合，也可以推移了。

「窗」連作之七，以水墨畫連續的同樣大小的方格，在其中滿填暖色系統的咖啡黃、暗米。四邊無格的長條上填以彩度接近而不同的暗紅、暗藍、暗黃象徵變化的外框，方格內以棉紙的寬窄加貼而區分層次，色調統一又有變化。最絕的是他把棉紙裁成許多和窗格同寬的長條，像生物一樣扭頭曳尾，交錯的貼在最上層，同樣透明的白，產生了深淺、明暗、隱顯等不同的效果，使幾何形的方格窗子，注入了鮮活的生命力。雖然是方整的直線，在折疊扭動、聚散疏密間，也具有書法的趣味；像正欲蛻化成龍的樣子。

把設計概念引入繪畫創作中，又要使之超越蒙特里安純粹幾何的抽象，而富有感性詩之趣味，保羅‧克里以後，陳欽明這幅作品是最成功的例子之一。詩性的抽象，也在色彩的節奏中，在紙條重疊轉摺中散發出來。

此外像為環保而畫的「大地永遠崢嶸？」，表現人為的因素污染大地的形象。以秩序和混亂作對比；畫在布上的「梅雨季」，絕對不是「清明時節雨紛紛，路上行人欲斷魂」那種境況，而是把雨視為飄移的生命，陽光從雲隙趁機漏洩。

也有畫在絲布上的，如「彼岸」，下段是三角形的船頭，第二段是盪漾的水紋，中間是墨綠的木椿，岸的頂端水墨暗綠，像八卦。暗示著命運的歸趣嗎？抽象畫本來是不必和「景」聯想的，但既是「標題」音樂，也就容許用符號釋義學來理解了。

陳欽明的畫，值得觀眾細細品嘗，並可用自己個別的想法來詮釋。

陳欽明出生於宜蘭。宜蘭是一個奇怪的地方，我認識的朋友中，很多都出身於宜蘭，都是傑出之士，像黃春明、七等生……。有些大陸人士也在宜蘭發祥，星雲法師、鄧文來、桑品載、舒凡、朱橋等……。

一九六七年陳欽明入師大美術系，七一年以優異的成績畢業，畢業展，水彩得第一名，油畫、設計皆名列第二。獲文化局長獎。七四年入西班牙馬德里，聖・費南多最高美術學校，進修油畫、版畫，以及壁畫製作。

畢業成績、進修的技法如今在創作中都派上了用場。「合一爐而冶之」，真是學以致用了。

他在西班牙是中國少數成功畫家之一，畫作除私人收藏之外，也為皇家美術學院美術館、卡那歐拉美術館所收藏。

西班牙的藝術雜誌如《藝術評論》月刊第59號、《形式造型》第38號、《ABC》（de las artes）第131號、《里歐哈》日報、《瓦倫西》日報、《周一日報》文化版」、《藝術報》72號、《造型藝術》月刊第54期、《藝術》雜誌25期，《藝術》月刊36期、39期……都有專文評介，若是別人早就在國內媒體上大肆報導「轟動馬德里」了。

但是國人應當支持我們在國外奮鬥的子弟，倒是真的。特別向讀者推荐，證明抽象並不如一般人以為的那樣不可理解。

（原載《中央日報》　民國83年9月30日）

楊子雲的現代書藝

32

偶然機會看到了楊子雲君的現代書藝作品，再和他相談，有相見恨晚之感。

因為在創作意見上，我們看法相同：都認為傳統書法是不可學、不應學的。戰國時代人不知有漢、真書，更無論魏的碑體、行草了。然而戰國人的字仍然好看得很。漢隸特別是竹木簡，只是文書員寫的字而已，並沒有臨過碑摹過帖，現在看來也好得很。好得很是它們有未學那一股生命力：書法一學、生意盡失，雖也有一些樣子，但是這樣子也是來自仿冒他人的樣子，所以這樣的書法，是死書法。創此書法的後人，可以控告仿冒、侵犯智慧財產，可以要求罰一百萬元。若是創此書體的人還活著，可以等老頭死了以後，子孫再告，勝訴的機率不是沒有。

從前，學生五六歲開始用毛筆，寫詞、作詩、為文皆日日不離，習帖摹碑，雖不可取，百人、千人中總會出一兩位書家。今祖人人用硬筆書寫，要使中國書法命脈不斷，便得視為藝術創作才行，把書法算成一門專業的藝術領域，方可挽救它的沒落。而創作現代書法，則是文化的新生與蛻變，一種價值之延伸，也值得鼓勵。現代書法可以保存原有的，但不一定臨碑摹古，置書法藝術於死地，是民族文化的罪人。也看到楊子雲君現代書藝作品，有在海灘的裝置藝術，蓋顏魯公的「推畫沙」之原理也。

從楊君的作品可看出他出入傳統而不為傳統所泥，其所開展出的現代書藝作品，在一九九三年約略以純墨色的點、線、面作隨機性的書寫配置，此手法應是和西方抽象表現主義的精神是合契的。到了一九九四年前期的作品，可看到他開展了更多表達的形成，創作力更為活潑，手法亦屢出新意。此期作品應是大量運用色塊與墨線作抽象之組合。同時亦出現了極生動的抽象造形物象，這才是「創作」。楊君今年九月中旬將赴比利時遊學，我等可拭目以待其繼作之不絕，亦樂屬文為介。

（原載《藝術家》231期　民國83年8月）

世代的呼喚

—— 周韶華的現代水墨畫

[33]

1

　　太平洋基金會邀請大陸當代畫家周韶華先生來台舉行「現代水墨畫展」，具有非常特殊的意義。

　　就以周韶華在大陸藝壇中青輩的心目中，有「南周北吳」之譽（吳，指居住北京的吳冠中）來說，為什麼吳冠中、周韶華能獲得如此高的聲譽呢？因為兩先生都是熱愛民族文化，知道民族文化要獨立自強非現代化不可的緣故，光是經濟現代化文化古代化的話，鐵定會成為一隻跛腳鴨的，未來的中國是無法真正長期與國際競爭的。

　　要知道大陸在開放以前，比台灣政府更不能接受現代藝術。兩岸政府早就統一了的文化觀念，是一元文化政策，台灣的一元文化只有「國畫」，但國民黨除了省展、國展、美術教育、文藝獎金來保護「國畫」以外，並沒有特別迫害現代藝術，只採取任何其自生自滅的政策而已。這是民間在六十年代有機會發動現代藝術運動的一個狹縫。

　　大陸的一元文化倒有一些變遷，一九四九年後階級意識大張，堅持俄國的寫實主義路線，為工農兵無產階級政治意識服務。六十年代後，得到一些有力人士的支持，

周韶華　華北平原丰碑之二無字碑　1995　水墨設色　68.4×67cm

傳統國畫才慢慢的獲得「平反」，但現代美術仍在禁止之列，尤其抽象藝術，是資本主義的精神汙染，是不可能被承認的。

兩岸在「國畫」的文化價值觀之所以是「統一」的，都是政治在骨子裡仍然是封建的緣故。

以五四運動為例，五四的精神就是要打倒明清封建之象徵的文言文文學、提倡民主自由之象徵的白話文文學，如今我們拜五四之賜：中國有了廿世紀的文學、廿世紀的現代詩，文學家總算向世代交了卷。

要瞭解的是並非明清的文言文本身不好，而是現代人不應該仍寫明清時代的文言文而已。

相對而言「國畫」的形式也是道道地地的明清的樣式，在視覺語言上「國畫」也是文言文。不是國畫不好，是現代人應該畫現在的水墨畫不應該寫明清封建之象徵的那種文言文式的「國畫」而已。

封建政府自然堅持封建式的國畫了，他們知道國畫在搞些什麼，不知道現代畫或現代水墨畫在搞些什麼名堂，這是白色恐怖和紅色恐怖都一致反對現代藝術的原因。五四的封建派原來也批評白話新詩是拙劣的、是全般西化的、是洪水猛獸。他們已經失去了這一塊文言文文學的土地，不能再失去文言「紋」「國畫」這道防線。

現在開放以後，大陸政府居然能包容現代藝術，你說中國文化有沒有救呢？這是最令人鼓舞的地方。「南周北吳」就是最好的說明。

從一元的社會邁入多元的社會（雖然多元文化早已是事實上的「實體」，）正是中國文化走向現代的希望。

在大陸有「南周北吳」之譽的周韶華又由半官方邀請來台北展出他的「現代水墨畫」，在海峽兩岸的文化歷史中，這是一大轉變，別具意義。

2

周韶華的基本理念在他的畫展自述中說得很清楚：

「我的基本主張，是在繼承寫意文化的有效經驗，和喻意象徵的傳統精髓的基礎上……創造出能夠象徵現代東方的藝術形態……」

「寫意」技法稱之為「寫意文化」，是美術史的一種見識，過去大家以為這一理念開始於唐張彥遠的「夫運墨而五色具是謂得意」（《歷代名畫記》）乃「寫意」技法之所本。

但這話絕非憑空而來，中國民族性格在史前時代早就被播種了「重意輕形」的「寫意文化」之基因：新石器時代的彩陶文化百分之九十是「抽象寫意」美術，抽象造型流行了三、四千年之久在平時所見所聞中，培養了親近抽象造型的習慣斷絕了寫實文化發生的可能。紅山文化雖出現了短暫的裸體寫實雕刻，但主體文化傾向抽象寫意，中國文化沒有寫實具象的藝術土壤提供它寫實文化滋長發展。

殷周繼承了彩陶的抽象傳統而予以轉化成為「半抽象的觀念美術」，如龍鳳吉羊都不是寫實的正式奠定了中華文化走的寫意文化的命運，也為後代的「中庸思想」、「空無哲學」、「詩性的審美」思維打下了穩固的基礎。

反之西方的邏輯思維、實證哲學、進化理論，都是他們史前時代的寫實文化打下的基礎，所培養出來的，請想，當人體寫實發展到數學、比例的極端以後，不是早就預定了通往月球的機票嗎？

假若沒有文藝復興使西方強大起來，假若沒有殖民主義給西方人看見了東方文明、看到了非洲、南太平洋、美洲和歐洲完全不同的文化，給西方人開了眼界，現代主義、抽象畫會不會出現在廿世紀歐洲也是很難說的。以有兩萬五千年以上的西方寫實美術傳統來說，二十世紀這一百年是短之又短，說抽象藝術是西方文化傳統是不正確的。

按寫實文化是絕對的，基本上並包含抽象寫實文化。

寫實文化是非絕對性的，本質上它可包含多元文化。

補充一下周韶華的「喻意象徵」，凡是寫「意」的造型便有「意」可喻。古代「以繩喻裈」、「以龍喻農」、「以羊喻祥」、「以鳳喻風」、

周韶華　披星載月探戴旱之六征服大漢　1995　水墨設色　180×96cm

「以竹喻節」、「以梅蘭菊竹喻四君子」等等都是寫意文化之產物。

從本質而言，寫意文化的中國是抽象之國；歐洲文化傳統是具象之國。

二十世紀的現代藝術、文化本質上不是西方的傳統。因何堅持了兩萬五千年的寫實文化到了二十世紀老節不堅，而大搞現代藝術，這恐怕是一個哲學的問題了。

3

初看周韶華的畫，使我想起了唐人張彥遠；「窮神變、測幽微」這兩句話。這兩句話適合於形容一切有原創性的藝術。它觸及到了創作的本質，在唐代畫家中有非常「現代」的人物，畫史記載王洽、張璪輩作畫：「毫飛墨噴」、「捽掌如裂」、「手摸腳蹴」、「遺去機巧」、「離恍忽、忽生怪狀」（符載觀張員外作畫），是可以「窮神變」的。

觀周韶華的作品，很少兩幅相同的例子，憑這一點便使人有「窮神變」的聯想了。他的作品，技法廣泛：拓印、撕貼、揮灑、塗抹……，一切都為了表現上的需要。題材上又無所不畫：山水、花鳥、蟲魚、人物、抽象形式，一切又都是為了整體結構的需要，凡別人畫過的，或從未碰過的題材，一入他手便成了前所未有的新樣式，既有強烈的民族性、又有明確的時代感、完全擺脫了新文人畫講筆墨上的小格局，對他來說，筆墨的訴求。大部

周韶華　扎陵湖之春　2002　水墨設色　50×100cm

分以肌理的質量感代替。而每一幅畫的玄妙處，全呈現在結構的語言中。

　　畫面的結構和南齊謝赫的「經營位置」，文人畫的「布局」，都不相同；這些都已經著相了，「局」若教以如何去「布」，便落了俗套，國畫的留白、四王派以降至今，都僵化成了格式，已到了低俗不堪的境地了。周韶華的畫面結構不能算是「布局」原則上採四面盈滿的方式和西畫接近。畫家一旦放棄了布局的習慣，則每一幅畫都是新的誕生，都自成一個世界，都是心靈的映象，部分與全體之間是一有機的整體，不能分開來討論此之謂創作。

　　耶和華造人是照自己的樣子，造畫的人，若事先心有成見：作畫時李可染、黃賓虹、傳統布局浮現眼前，就已不是照自己的意思造畫了，遑論結構的有機生命。那「人」來造前就已老舊死掉了。耶和華造人不是照祂友人造的。

　　周韶華每一次結構因為都是一個新的經驗，那「新」的這一點誠意，就起著「詩化」作用，作品的有機性自此萌生，所以抄襲仿冒而得的畫面，就不可能有這種生命。

　　這一點劉曦林咒坐在（周韶華簡論）一中的兩句話就很有道理了：「他藝術符號是合成中的分化，是傾向於抽象的意象。

　　抽象意象正是貫穿周韶華作品的靈魂。

　　周韶華「征服大漠系列」作品，是他邁向成功的里程碑之一。

　　縱橫、交錯的線條，強而不烈的色塊呼應，天空大地的捕捉，機械與自然的交響，是現代中國世代呼喚的大合奏，也是舊時代到新世代的一首一

周韶華　河套孟秋　2005　水墨設色　68×68cm

首見證的史詩，差不多每一幅畫都是一個完整的抽象結構，只有線與面。但同時它也作了選擇：把機械、鋼鐵在自然中的 某一映象的「畫面」截取一段。

好比你要畫山不能畫出眼前所有的山一般。嚴格來講你只能畫「心」起著作用的一框抽象結構，勉強去畫原本就難全的「山水」，自己的「我」已被 山水的格式物化了，創作就欠缺了那一點自我的選擇。

周韶華的作品，是值得台北各界細心品賞的，「國畫」家都可以從此獲得啟示找到在格式中迷失的自己。

（原載《聯合報》副刊　民國85年8月7日）

|34| 雲蒸霞蔚
——橫跨港台的山水畫家鄭明

過去一般人以為香港是殖民地的商業社會，沒有自己的文化特色。然而，仔細觀察香港的美術活動，這是沒有見識的偏見。

以傳統「國畫」來說，嶺南派的趙少昂一系，在廣東本身並沒有什麼發展，在香港、台灣、海外，趙少昂在市場上的影響是很明顯的，其花鳥、山水，實是香港派。

現代水墨畫中呂壽琨寫生的抽象山水，大氣磅礡，沉潛又精到，實是中國文化現代化的大師之一，其成就不下於林風眠在美術教育上的貢獻，只因其僻處香港，呂先生在世時，大陸採封閉政策，其影響便沒有應有的大。對台灣早期的現代水墨畫影響力也非常深遠，值得中國人為他建一座紀念館。

作風和呂壽琨先生恰恰相反的王無邪，把現代設計觀念引入水墨山水中，擅於在畫面經營新的空間感覺，又能把傳統文化的「氣」，和宇宙的「天光」融和在一起，成為中國畫中一種嶄新的突破。王無邪一派的水墨畫是功力派，呂壽琨和王無邪無疑的都是中國文化現代化功臣之一，也是現代中國畫家中的傑出之士。

出生香港，台灣師大美術系畢業的鄭明，

鄭明　光影奏鳴　1991

鄭明　飛越神州　1991

在畫齡上是屬於年輕的一輩，但是由鄭明是功臣派，學習過程非常刻苦用功，目前他是年輕一輩畫家中最能集眾家之長的畫家。他得到趙少昂的學生歐豪年的渲染法，也無形中受到傅狷夫細碎的影響，在光和雲氣的把握上，又有王無邪的氣勢，自己的風格也明顯的在形成之中。

鄭明的山水畫和台灣畫家的山水，最大的不同：其一是很少在畫面畫近距離的雜樹，都是遠距離的點景「遠樹」，使空間擴大了很多。古人以為山要有雲才高，鄭明不但長於畫雲，同時也不畫近樹，山的氣勢自然較一般山水有較多的開濶感。此外，鄭明受王無邪一派的　示，也較少採用傳統山水那種習見的留白。

中國山水畫的留白，本來是世界美術史上一大成就，但是留白若變成了一種制式，就會顯得陳腐，靈氣盡失而庸俗不堪。李可染先生也早已感覺到了，大家都莫名其妙加留白，已成了中國畫低俗化的趨勢而大家卻渾然不覺，遂以「滿」來力救此弊。鄭明以雲氣天光來代替留白，響應了香港王派的作法，也是挽救水墨山水因陳腐朽的危機的方式之一。

顧愷之有「雲興霞蔚」的話，在畫史而言，六朝時代對大自然中的雲興霞蔚，恐怕只是心嚮往之的夢想，實際以顧長康之能，恐怕也很難畫出雲興霞蔚的現象，因那時水墨的思想和技法皆未萌芽，單以線條來作畫，不容易達到像鄭明這種雲山的境界。

台灣畫家畫雲氣而使之流動的是傅狷夫，使雲氣凝鬱的是黃君璧，江兆申一派則長於描寫澹雲捲映的氣氛。鄭明山水中的雲氣則是合流動湧現、

「雲集」瀰漫於一爐，大抵動多於靜，有時在雲中著色會有雲興霞蔚的效果。配合其水墨交融的技法，鄭明的大山秀水就像是有生命能呼吸的靈物一般了。

鄭明舉事尚輕，在技法功夫上有此成就，已覺不易。今後鄭明所要面對的，是要體悟呂壽琨和王無邪等的努力，如何使中國文化現代化的問題，此乃千秋大業，不必急在一時，重要的課題，是要儘量的在「不求形似」這一本質上去體會中國畫在美術史上創新的精神。山水如果給人　是習見的山，又是習見的水，也是意識形態上的形似。放掉它，像呂壽琨、王無邪那樣，放掉習慣上的形，創立山水之新型是廿一世紀中國畫家的共同使命，特以此和鄭明共勉！

（原載《雄獅美術》第244期　民國80年6月）

搶救自然資源

——劉其偉野生動物畫之深意

35

二十年前劉其老在《自由談》雜誌發表了一篇「野生動物保護與國際資源保育」的文章，由於當年幼獅文藝主編朱橋曾經向我大發牢騷，埋怨「其老（朱橋總說成豈老）這樣好的文章為何不給幼獅」，而使我印象深刻，至今未忘。

其老說「……正因為世界自然面臨滅亡，近世已有若干學者急起組織保護自然的新秩序，挽救此一人類無形的危機，研究生物和環境的科學，是近代最出色的一門學問。」當時南非官方統計：「自一九二四至一九四九廿五年間，從大象到胡狼就有四百二十萬頭遭人類屠殺，其他地區猶不在計算之內。」

早其其老的水彩畫變形和抽象形式比較多一點，此後則偏向野生動物的題材，數十年來未輟。

劉其偉和楚戈

非洲、美洲、印度（特別是老虎）、澳洲許多野生動物瀕臨滅絕，絕種的已為數不少，雖然都是白人帶來的惡夢，但白人終於知道人類長此摧毀自然，在加上西方科技帶來的污染，臭氧層的漏洞，只不過是提早使人類與地球同歸於盡而已。像現在的選舉白熱化的鬥爭，就像在蝎角上鬥爭一樣，到頭來都是白忙一陣，能不戒慎恐懼嗎？

所有保護野生動物、保育自然資源國際聯盟，都是白人對自己的罪行之救贖。

反觀我們自己，仍然迷信虎股、

劉其偉　貓頭鷹　混合媒材

虎鞭、犀角可以壯陽，以所剩無幾的白鼻心、果子狸……進補，而毫無悔意。

前不久《河殤》作者還把黃河的泛濫、黃土高原的貧瘠歸罪於黃河是一條「惡龍」，不知道黃河之有今天的困境，是中國人人為的因素造成的。中國人把奇禽異獸進補得精光，結果仍是東亞病夫，把自然無限的破壞濫墾，仍然是一個落後地區。要知道……

從前的從前，黃河並不黃，也不叫「黃河」。甲骨文的「河」即「黃河」。按河是一美稱：河字從可，好比我們稱美女為「可人」一般是一種讚賞。那時的黃河流域林木蒼鬱，鳥獸成群，河水清澈，風景宜人，奇禽異獸隨可逢，人文薈粹，孕了東亞文明。不要懷疑如此糟糕的黃河有此可能嗎?近代考古學家在黃河流域發現了不少野生動物的骨骼，都是溫熱帶氣候之遺存可證。

甚至晚到三千年前的歷史時代，河南一代仍有大象生存：河南名豫，豫字從予從象，是拜象氏族之符號結構，是象族之自稱（予）。甲文、金文象字都是寫實的象形符號，語言符號絕不是憑空捏造的。一直到黃河沿岸伐盡了樹木連根也不留，滅絕了野生動物使之絕種，破壞了自然的均衡，雨量減少，氣候才丕變，大象在黃河流域才絕跡。

古史中舜的異母弟名象，象想方設法去陷害舜，由於舜是鳥族，乃是圖騰矛盾造成的結果。

　　陳夢家殷商氏族志，肯定甲文的象一指動物，也指方國。象封於有鼻，有鼻也是象與象族的地盤。水涇注有「鼻天子城」。「路史」說鼻天子即指象。這是野生動物繁衍的時代，大地自然豐腴的情況中，中國古代的宗教信仰狀況，保存了人與自然的密切關係。

　　中國人若再執迷不悟：貪婪的進補終成了東亞病夫，濫墾的結果導致可河變成了黃河，惡報已經早已浮現，再下來便是自尋死路了。

　　劉其偉的野生動物畫展乃是為野生動物請命，為中國人救贖的崇高行為。

　　劉其老是水彩畫大家。

　　他也從事文化人類學的研究，都是受潛在的自然保育觀念所驅使。而畫了一系列的野生動物繪畫。

　　水彩的特色是透明性，顏料中「水」的強調，顏色匯合時的浸散效果，偶然性、自動性、瞬間的美感，都和東亞水墨畫的精是相通的。這一點告訴我們：在人類文化發展過程中，主流藝術雖然由於民族性格之驅使形成了表面上殊途發展，但同為人類，一如染色體和基因的相同一樣，彼此之間的特長，同時也存在在對方的文化中。比如西方文化偏重油畫，但西方的水彩又和東方的水墨相近；東方偏重水墨，但東亞的漆畫又和西方的油畫相近。

　　早在七千年至八千年前，在長江流域的史前文化河姆渡遺址，就發現了漆器，殷周的漆畫遺痕，「韓非子」記載的「客有為周君畫筴」，戰國楚漆器上的飲宴舞蹈圖……證明漆畫在中國文化中源遠流，但東亞文化沒有把它發展成主流藝術。

　　西方水彩畫也未發展成西畫的主流情形是相同的。

　　這是「寸有所長，只尺有所短」的現象。

　　在水彩畫的發展上，台灣人才輩出。文學家王藍的京戲人物，大千感歎的說「真抽象」。

　　在台灣老一輩水彩畫家中，劉其偉、馬白水、席德進、李澤藩、年輕一

劉其偉作品

輩的陳明善、林順雄以及旅美的程凡……都具有國際水準的成就。其共同特
色是把輕快的水彩畫，逐漸向厚實沉潛的方向發展，和東亞水墨畫精神相融
和。

　　除程凡之外，這些水彩畫家的作品，都是台灣文化孕育出來的成長，大
陸沒有，日本、韓國及至西方的水彩畫界，也不見得可以和這些作品相比。
水彩畫可能是廿一世紀的台灣畫家把西方文化東方化的一大成就。

　　油畫東方化在吳冠中的作品中露了一些端倪。台灣印象派的畫，大部分
給人的印象還是「西洋畫」。有一天油畫就是油畫，東方人用東方觀點來
畫，西方人用西方觀點來畫水墨，一如水彩畫一樣，擺脫西洋畫的羈絆，才
是文化發展的正途。

　　把上述這些畫家的水彩畫推向西方，使西方人也考慮水墨畫的西方化，
則地球村的藝術便會比廿世紀更健全，這是本人對水彩畫家之期待。

　　老頑童近年全心投入野生動物繪畫

　　劉其老的繪畫，早年受保羅‧克利的影響，抽象和變形的作品比較多。
自從有了保育自然資源、保護野生動物的理念以後，近年來便全心投入了
「野性的呼喚」。

　　他的作品用了大量的墨及黑色，改變了水彩輕快、流暢的性質，沉潛而
深厚。

其老是老頑童，所以他筆下的野生動物都流露了一份幽默而滑稽的「表情」，在蒼鬱混融的畫面中蘊藏了深厚的人文精神。

作品是有「表情」的，一個陰險的人，無論他如何強調自己的作品是深刻的，但陰險的表情在不知不覺中會洩露出來，這就是古代文人畫家之所以重視修養的原因。同理，一個寂寞的人，作品的表情也會寂寞，當然抄襲他人的作品又另當別論。

劉其老是一個達觀、快樂、與人為善的人。他畫的野生動物都可以與人相親，好像是人類的兄弟，是我們的芳鄰，看他的畫，容易激發一片愛心，再迷信進補的人，也不忍相害。對野生動物來說，劉其老的作品，流露了一片佛心。

不禁會想起宋儒所說的「萬物靜觀皆自得」這句話，任何有進補心理的人看了其老的作品，也會「放下屠刀」，立地成為動物之友。

家中如果有一幅其老的動物，便擁有一團祥和自得的氣息。

他的動物畫也像克利一樣，有畫在紙上，有的畫在布上，什麼顏料他都用，沉潛豐厚是他的特色，使他的水彩進入獨特的世界，是天心與詩心的結合。

部分作品，由雕刻家梁銓作成立體雕塑和浮雕，把其老的平面畫立體起來，堪稱一絕。梁銓的雕刻技巧精到，詮釋別人的作品慧心獨具，是藝壇不可忽視的新秀。

「其老豈老」是文藝界送給劉其偉的祝福，祝福其老，也就是祝福我們地球上一切的生命共同體能和衷共濟，上體天心。

（原載《典藏藝術》第44期　民國85年5月）

36 韓國殊眼和尚的新禪畫

　　長久以來，禪畫在東亞已形成了一個特定的模式，禪畫事實上就是文人水墨畫的佛旨題材。

　　日本人最推崇南宋梁楷的禪畫，把他的「寒山・拾得」列為禪畫的創始者的重要畫家。但是梁楷的「潑墨仙人」，更富有禪意，應當放棄乾隆所題「疑似地行仙」作為題籤，改為「應即得道禪」的「潑墨禪者」。

　　好的文人水墨畫，不管作者信佛與否，都或多或少帶有一點禪意。・原因是水墨畫是老莊思想的反映，但是自西元前二世紀起，老莊思想即已成為文人士大夫的生活支柱，歷經魏晉的清談至盛唐之時，都未產生文人畫派，也未見文人式的禪畫。必待禪畫流行，與文人的老莊思想匯合才出現文人水墨畫，也導致了禪畫之產生。

　　徐復觀的「中國藝術精神」主體之呈現，事實上要遲到西元八世紀以後才呈現的，在此之前老莊思想基於造型美術之本質影響並不太大。可見藝術史的「萬事俱備」也是需要東風的。

　　然則禪者的「不立文字、見性成佛」和文人畫的「不求形似」、「水墨為為」：「即心即佛」和「中得心源」便若合符節了。

　　但是現在傳統文人生活的背景逐漸消失，不僅水墨畫要重新思考，禪畫也應當改弦易轍了。這是東亞人非要面對的課題。

　　韓國殊眼和尚，為禪畫打開了另一扇門。

　　韓國四大叢林之首的靈鷲山通度寺鷲棲庵主殊眼和尚，是韓國佛教界國寶級的畫家，也是通度寺慈悲院（老人院）院長。他的畫無論畫的是佛、菩薩、羅漢、觀音、聖母、抑或眾生，都像天真的小孩，甚至其他動植物，畫的也是幼年階段。

　　文殊童子、普賢童子合扛一花，像合扛一個大太陽一般。文殊菩薩和普賢菩薩當然也有過童年，世間萬物無論神、佛、聖人、都曾經經遇過嘻嘻哈哈的幼稚階段，都可以作如是觀的。

　　在印度的寺廟雕刻中，世尊之母摩耶夫人是一位豐盈的裸體少婦、佛嬰

是一個天真可愛的胖娃娃。沒有道德塵埃的汙染，一切都顯露著本來的面目。

基督教的聖嬰，雖然也不乏正經八百的例子，但文藝復興以後的小耶穌大部分和一般裸體洋娃娃無異。

耶穌不是說過嗎？「讓小孩子到我這裡來，不要禁止他們，因為在天上就是這種樣子。」

殊眼和尚以童趣作為他的創作風格就很有道理了。

第一次看到殊眼和尚的作品，喜歡孩童的我，驚喜讚嘆之餘，脫口而出的說：「這是另一種禪畫。」

習慣了傳統禪畫的那位介紹人說：「真的嗎？」

「禪畫不是也應當從故步自封風格中走出來嗎？」我說「平常心即佛在這裡不是更清楚一點麼？」

殊眼禪師的畫，汲取了韓國民俗畫的精神，又融合了現代美術和裝飾設計的觀念，而建立了他自己的佛畫風格。他的用色方法也是裝飾性的，由於使用墨墨為主要的造型訴求，所以繪畫性也很強。

他以茶具題材稱為「禪定」，也很有意思，達到了「萬物靜觀皆自得」的旨趣。

有一顆童稚的心，才能畫充滿童趣的禪畫。難怪聯合國的「世界兒童基金會」會採用殊眼禪師二幅作品，作成明信片而與世界兒童結了不解緣。便「良有以也」了。

禪師自己說：他是以「華嚴經」為基本背景，以表現求道者的覓法之心。他的禪畫是入世的生活禪，而非棄世的逃禪。

<div align="right">（原載《中國時報　民國85年5月12日》）</div>

從演藝到染墨

——畫家顧媚女士的藝術生涯

37

今年三月在香港畫展，和想見面的朋友相聚，我把顧媚和許倬雲兄介紹，倬雲兄脫口而出曰：「你是小雲雀」。可見小雲雀的歌聲和她在電影中的倩影，是永遠留在我們那個時代之記憶中的。

最近她來台北清韵畫廊開畫展，和張佛千也是第一次見面，佛老也讚歎的說：「你是我們永遠的小雲雀，請問你，何以能青春永駐……」。可見顧媚早已置身於時間之局外。為此，於和顧媚見面的當日晚上，佛老便成一聯相贈：「顧曲新聲皆振玉：媚景琪花能駐春」。注曰：「《三國志》有『周瑜顧曲』之語。振玉則出文心雕龍『玲玲如振玉』：古稱春景曰媚景，瑤池有琪花（見《梁元帝纂要》）」。

回想我們那個時代，多少銀幕上的夢中情人都一一凋零殞落，令人徒歎「春夢了無痕」。琪花之所以能駐春，我想是在人生的演出時，是否真誠的演出真正的自己。那些燦爛的明星所演的都是別人的戲，真正的演員所演都是自己。

世間人人都在演戲，大多數人都在演別人的戲，只有少數人在真誠的演出他們自己。演出自己的人視時間為道具、視空間為劇場，過去與未來就沒有什麼分別了。

在顧媚當紅的時候，她沒有為虛名沉醉，只是真誠的唱出雲雀的讚歎，那時（1962）就想到要逃離

顧媚
洛杉磯夕照
2006
水墨紙本
134×62.3cm

掌聲，決定從嶺南趙少昂習畫。可是嶺南的人都在演趙少昂的戲，她難道要從自己的掌聲中，走進別人的掌聲中嗎？一九六九她到了台灣，尋找另一扇門，一九六九年她拜胡念祖為師，兩年後，在台北舉行了第一次個展，正式向歌壇說「拜拜」。

一九七四她為呂壽琨的墨畫所迷，在那裡旁觀呂氏筆下的禪意。七七年獲香港市政府「藝術獎」，正式從演藝的璀璨中，走向了平淡的染墨生涯。

除了偶爾的以墨染雲沁煙之外，顧媚是我所見到最能擺脫嶺南那一小片既得利益的人，高劍父的豪邁幾乎被趙少昂再傳的弟子們，淪入了媚世的流俗。過去，文化界是多麼盼望嶺南那一點點改革精神能繼續開拓，在南中國一角走出一條新路，這樣的期待恐怕要落空了。市場取向，是近代華人文化致命的毒藥，政治不能免、宗教不能免、藝術也不能免，中國人的劫難，恐怕還等一個世紀。

一位美女、歌星、演員，從原來的舞台，轉向現在的舞台時，都知道不能一輩子演別人的戲，要演，好歹也要演自己，她的山水，既無趙（少昂）導演的痕跡，也沒有胡編劇（念祖）的戲路，更不見呂製片（壽琨）的禪意。她的畫，是她誠實的演出她自己。

承她問道于余：我說下一步她要演的：「是放了手的自己」。

「自己就是自己，那裡還有放手、不放手的自己呢？」

「學別人，是演別人的戲，那些人根本沒有自己」。我說「演出自己時，也要小心自己，一旦自己導演自己時，也會被習慣所拘囿，所以德國畫家克利用左手防止自己；王洽用口噴墨汁迴避自己，徐渭憤恨自己以鐵器敲頭問我在那裡？放了手的自己有時自己以為不是自己」。

「這不是太玄了嗎」？

「不妨亂搞一下」，我說「像顏魯公屋漏痕效果那樣亂搞一兩次，自己就會放掉自己了。」

（原載《聯合報》副刊　民國85年1月30日）

38 行健不已
——蔡文穎的動感藝術

1

　　十五年前，何政廣主編小本雄獅美術之時，就曾經介紹過蔡文穎的動感藝術，當時心儀不已。但實際的原作，及蔡氏本人都無緣得見。由於對蔡式的印象深刻。有一次參觀中正紀念堂時，看到先總統銅像的後面有倫理、民主、科學很醒目的大字，心中就想到了蔡氏的動感藝術。其時報紙新聞說有人要在中正紀念堂的廣場舉行萬人大合唱。我心裡就想：諾大的中正紀念堂，沒有戶外的景觀雕刻，終嫌美中不足。依「倫理、民主、科學」的理念，若是能在戶外建一座有水池的蔡氏的動感雕刻，最少可以顯示政府提倡科學的心意，又有藝術的層次，一舉而兩得，不是很有意義嗎？而由萬人合唱時，動感藝術也會起很大的感應。恰巧前幾年蔡氏在香港展覽，路過台灣，經朋友介紹而認識，我把我的想法告訴了他，他也很有興趣，相約到中正紀念堂轉了兩圈，他認為我的想法可行。後來我和有關的人商量了一下，終因觀念，經費一時難以溝通，而作罷。

　　這次他受歷史博物館的邀請，和林風眠同一時間展出他的作品，使我們有機會看到他不少原作，真使人興奮不已。

　　雕刻本來是長寬高三度空間的藝術，加上科技方法使之振動介入了時間之要素，而成為四度空間的藝術。這些都是我們可以想象與可以理解的。但是它的雕刻是賦材料物質以有感覺的生命，人們拍手、唱歌、播放音樂，不同的音波，都可使雕刻產生不同的反應，觀眾與作品之間的關係就更為親切了。這不是很神奇麼？

　　藝術家「賦物質以生命」，原本只是一種觀念、一種想法、或人自身的一種感覺而已。使物質本身產生感應，和人的心意相通，豈不是近乎造物者的功能了麼？這就不僅只是在知識上能利用電動馬達，震盪器具，高頻率的閃光，使已震動而已，而是對物質要有一顆虔敬的心，要有「民胞物與」的愛，人才會想到用感覺來連繫物我。

　　中國人「物我一體」的理念，在蔡文穎的作品中，就獲得了進一步的實

踐。《易‧繫辭》有如下一段話，可以借來一用：

子曰：知變化之道者，其之神之所為乎。

我想，蔡文穎是之到神之所為的。

蔡文穎「人工智慧型的動感藝術」，無疑的是科技的產物。可是依我這有歷史的癖好的人看起來，它也是這一階段人類夢想之實現。過去一定有人想過，未來一定還有整確美觀的動感藝術產生。

因為動的感受，在人類的文明中，一直樂此不疲的留下了豐富的感受性的符號，與不斷創作試驗之足蹟。

並且在古代中國，它還是一種哲學。

2

中國人大概在心石器時代，就發現了動的哲學。

集動的哲學之大成的《周易》，其起源甚古，可以上溯到史前的原始社會。黃河、長江流域都出土過的良渚文化之玉璧，可能是旋動的轉輪轉化而成。一部份紡輪上便畫了旋動紋符號。當時就可能已把轉輪式的玉璧，用來象天。從測星術瞭解到「天旋地轉」的原理，而發現了周而復始的歲星，這是歷法的根源。以玉璧象徵旋轉的天，對原始人來說便成了既是藝術的，也是信仰的了。

新石器時代彩陶文化大量的旋動紋，都是感受到宇宙恆動所留下的符號。

種種跡象顯示，以恆動的宇宙觀作基礎的神秘之書《易經》，是史前時代巫術階級中的藝術家所傳下來的知識。

在古代，中國人認為宇宙最初的狀態叫做太極，太極是混沌無形的，太極中有陰陽二種原素，一旦互相激盪就動起來了，動起來就會分出陰陽二儀，一如電子中的正副二極，叫做「易有太極，是生兩儀，兩儀生回象，回象生八卦」《易‧繫辭》。在人文上來說，這些變動的現象總名之為

蔡文穎
方頂
1971
動感雕塑

「易」，又叫做「道」。

易的意思就是變易，宇宙萬物都是因為太極有了變動而產生的。要是看不到這種「變動」，「則乾坤或幾乎息矣」。前引「子曰：知變化之道者，其知神之所為乎」，乃因變易是宇宙生成之原理。

近來回國在歷史博物館舉行雕刻展的蔡文穎先生的「動感藝術」，依我看來是可以用中國的《易經》來詮釋的。或者說：蔡文穎利了最新的科技材料，來詮釋了中國古代的神秘之書的《易經》的原理，我們以為——

首先，在蔡氏的心中，必須先有動感的觀念，而後才能利他自己的科技知識使之實現。

這動感的觀念，是人類共通的感覺，三千年以前的中國人感覺到它時，就萌發了《易經》的原理，不僅把宇宙萬物都納入這一理念之中，而且也把它納入了人生的際遇。

彩陶時代的藝術家感覺到它時，就用螺旋紋，成S形旋紋，S形和S形連在一起的連旋紋，以及起伏的波紋……。各種綫條呈現它。漢之朝以後的藝術家，就用人物畫的飄帶來表現。會寫字的文人，就想方設法把人人看得清楚的書法發展成並不是人人可懂的，只是滿足個人動感的草書藝術。

二十世紀懂得科技，電腦的藝術家蔡文穎，則把它實現成：不但可以動而有感的雕刻藝術。

並不是要把蔡文穎的動感藝術，硬套進《易經》的哲學裡面，只是人類

或先或後，或多或少共同的，都會感覺到宇宙間這變動不居的現象，都用各種方法來形容它，感歎它，甚至呈現它。

「光陰者、百代之過客，而浮生若夢」（李白）「歲月不饒人」「我老囉，不中用了」（俗語）……這些是對「變易」的時間之感歎。

有知慧的人就把人類這共通的感覺，用語言哲理陳述出來：中國原始宗教的「易」、老莊的「無」、釋氏的「空」，其實都是由動感得來的語言藝術。

在造型藝術中，類似蔡文穎先生利用科技知識，來使物體在眼前轉動，相信在漫長的人類歷史中，必然的曾經過無數次的實驗，雖然大部份的實驗都煙滅無間了，但是仍有少數的珍貴資料，為我們保存了期待後人去光大的動感藝術之訊息。

在三千年前，殷商的青銅文明中，最少出土了兩件盂形容器，器腹裡面設計了可以轉動的「龍嘯器」（名稱為筆者所杜撰）：即器中設計了一根小柱，柱頂有哨，柱上有可以轉動的略呈卍字的兩頭龍雕刻，可以轉動，考古家相信這種設計，是為了把盂中的盛水煮沸時，蒸氣可以使兩頭龍轉動，而柱頂的哨子會發出嗚嗚的鳴聲。目的或許是為了宗教儀式，但實際上是包含物理學的最早的動感藝術。此器台灣中央研究院藏了一件，大陸出土了一件，都是在河南安陽殷墟發掘到的。

民俗藝術中的跑馬燈，也是動感藝術。利用油燈、臘燭燃燒時上升的空氣使之旋動，而帶動燈籠內剪紙的奔馬不斷的旋轉，直至燃料熄止。

小孩玩的紙風車也可視為動感藝術之芻形。

蔡文穎的雕刻，由於光波的頻率，和人的視覺反應之差距，用掌聲、音樂使之振動時，它會產生目不暇接的舞姿與幻影，形與色都隨着愉悅的節拍而興奮起來，你在此時感到原本以為是無知的物質，竟然反應了你所傳達的訊息，無疑的也會跟着興奮起來。從前，把精神與物質劃分得那麼清楚的鴻溝，現在就多少要打一點（不是很多））折扣。對於是往日「什麼是藝術」

一些固定的框架，你也可能會重新思考一下，而自然放寬不少，這就是蔡文穎振動而有感應的藝術展出的收獲。

願以「天行健，君子自強不息」（《易・繫辭》），這句話，來祝福蔡氏動感藝術的展出，也祝福愛好藝術的同道，在欣賞創作藝術品時，也能抱持這樣的觀念。

浮生十帖的變易哲學
——李錫奇的畫展記事

李錫奇是一個多變的人。

他出道作畫家以來，一向以善變出名。往往一個母體，能變化出各種形式。

不久前，他從中國民間的「七巧板」，設計了一套漆板畫，那許多小塊色板，無論你怎麼擺，怎麼組合，它總是可組成長方形的。他自己可以擺，別人也可組合，在組合中組出的造型結構，便是一種創作。原來民間的「七巧板」是七種不同的變化組合，李錫奇的漆板畫可以組得更多。

這次他又想出了「浮生十帖」的畫作，十種母題可變出無數的畫幅。本來只是一幅抽象畫，但把這幅畫分割重組，而衍生出十種變化。

這十幅畫每一幅都和原畫有血緣關係。

他的標題「浮生十帖」，實是浮生十變有：快意、激越、讀語、會心、薄愁、無痕、新憂、歡愉、珣爛、奔騰。

表面看多變只是畫家個人的個性，但個人的個性，是潛在的民族集體無意識的反映。

「龍生龍、鳳生鳳、老鼠的兒子會打洞。」什麼樣的民族就有什麼的子民。中國民族的基因裡面，存在着強裂的，久遠的變化文化。

集變化哲學之大成的是先秦的經典《周易》，《易》的母題只有二項，一是乾卦「—」橫，二是坤卦兩個半橫「——」，最先重疊起來變出八種叫「八卦」，八種在重

李錫奇 本位V 1966 裝置 53×53cm

李錫奇　後本位　木板生漆　19951　68×630cm　　　　李錫奇　墨象之三　1998　120×60cm

疊，而衍出六十四種，六十四種的每一元素之陽卦陰卦，都代表人事間一種意義，其意義包羅萬象，上至天文，下至地理，中至人間無所不包，所以有人說易是指「變易」。凡變都有意思，意思就是一種語言。

所以漢字的「變」是從「言」的。

《易》繫辭說「在天成象、在地成形、變化見矣」。「剛柔相推而生變化」。

老子說：天下本來什麼都沒有，「一」從道裡面蹦出來了，天地逐有了一，叫做「道生一，一生二、二生三、三生萬物」，即是「天下萬物生於有，有生於無」。

當然李錫奇作畫並沒有想到這些，但原來並沒有「浮生十帖」這些東西，現在有了，不是「無中生有」嗎？這無中生有的起因，就是「道」。

李錫奇的性格裡就先天的具備了這種愛變的「道」。這愛變的道，在《易經》叫做變化哲學，在李錫奇是變化的漆板畫：是浮生十帖的變化抽象畫。

哲學並非什麼深奧的東西，凡一種主張，一種繪畫的主張，也可稱為「繪畫哲學」。

浮生十帖，是從這種變化哲學中產生的。

（原載《藝術家》雜誌第332期　民國92年1月）

40

中國世紀的呈現
——兼論仇德樹的裂變山水

1.西方預言的史末

二十世紀末，歐洲知識界，在享有兩三個世紀的「歐洲世紀」的光榮之後，在現代化的二十世紀末，突然感到曾經風起雲湧，狂飆了差不多一個世紀的世界性的「現代主義」文化，有沒落的趨勢。

「後現代」也挽救不了西方現代主義貫徹的現象，反傳統的現代主義原來旺盛的創造力，有能源耗盡的現實。

繼「後現代」難以延續「現代」主義之盛況，西方有識之士，當然期待更大的文化突破，那知卻出現了反人文創造的「裝置活動」，文化信念喪失之餘，乃將世界未來的希望，寄託在左文明也曾俾益人類的中國人的身上，而有——「新世紀是中國人的世紀」之預言。

若是「後現代」以後的裝置活動，令西方人往昔稱霸世界的信念倍增，照以往文化沙文主義的歷史情況觀之，西方人絕不會產生「長他人志氣，滅自己威風」的上述預言，西方文化需要救贖便很明顯了。對流行的前衛裝置失望之心也昭然若揭。

其實，中國文化的潛在力量，在現代主義盛期，已逐漸顯露端霓。（詳後）。

現在要考究的是：何以西方人有此反常的預言：一方面感到裝置活動過於極端，不但反傳統，也反一切文化建設（包括只反傳統的現代主義美學之新創作，是虛無主義的墮落），使人類主流文化失序。人類的前途茫茫。

二方面感到這一切現象，皆起于東

楚戈和仇德樹夫婦

仇德樹
裂變10號
2002
生華宣紙
58×60cm

方，東方人只是一部份人盲目的跟進。有文化素養的東方藝術家，縱然為時勢所迫，投身于西方現代主義洪流，如趙元極、朱德群，其作品仍然頑強的流露東方文化之特質，在西方式的抽象表現中，成為一個現代主義之異國風格，是西方現代主義繪畫之異數。縱然畫西式的油彩，朱德群覺能表現齊白石水墨大寫意墨暈的效果，趙元極那種詩思的寫意和甲骨文從黑暗中的透光顯現身影。皆自然流露了東方文化之潛在精神。他們自己並非有意東方化，而是文化素養的自然流露。

另方面：在人類古文明中，中國文化一直俾益于全人類，無形的影響不必説了，有形的人所熟知的絲路文化，對人類的貢獻是鉅大的，可稱為歷史的文化西流。十八世紀西方得到這意外的養份而強大起來，世界中心才由長安移到巴黎，文化才由西方回流東方。東方人也跟着西方化了。

現在，在現代主義窮途末路之際，把人類未來文化的希望，寄託在東方人的身上也是很自然的反感。

2.中華文化之真諦

二十世紀現代化的世界趨勢中，五四運動的「全般西化」之熱情過後，中國文件的根基深厚，已能平心檢討五四之得失了，文學已由「文學白話化」轉向「白話文學化」了，而有今日與西方現代文學比起來，產生了「同中有異」的：「中國現代詩」了。

五四之缺失，是這群領導人完全不知西方之強，是藝術介入了歷代文化運動，而且是文化運動舉足輕重之角色，由十六世紀：「文藝復興運動」之傑，是藝術家達文西、米開蘭基羅、拉菲爾，而後才有詩人莎士比亞等菁

仇德樹　裂變山水變　形宣紙　2007　180×120cm

英，文學、思想、宗教建築：全面一起復興了，西方才強了起來。

二十世紀的西方現代主義藝術運動，各藝術的流派主義，也摧生了文學與思想；如立體派也有「立體派的詩」，超現實主義繪畫，也有「超現實主義文學」……等等。表示文學藝術是一體的、共生的。唐代水墨寫意畫興起，也產生了寫意文化的詩文學。

五四反文言文文學，卻不反文言文的孿生兄弟「仿古國畫」，是一大敗筆，至今國畫家在社會守舊的既得利益私欲習慣中，沒有人捨得放棄這沈重的包袱。國家社會如果無視于現代化的世界趨勢，關起門來作「五千年光榮」的清秋大夢，繼續發揚保守的舊習，倒也罷了。既然要進步，要與國際同步，我們便得有所犧牲。何況水墨國畫並沒有五千年歷史。八世紀的唐代興起，至元代才定型。宋畫猶介乎象形象意之間，至元代四大家才由「繪畫」走向「寫畫」的全面寫意畫的時代而奠定了寫意文化之主流，離今不過七百年左右。就是從八世紀算起也不過一千四百年。

若和西方，最少有一萬七千年悠久的傳統的寫實主義比起來，我們寫意文化，連史前加起來，也只是人家的零頭而已。在二十世紀現代化的驅使下，現代主義說放棄傳統就放棄得一乾二淨夕之間。說放棄就放棄，以創新代守舊。便反掉了他們長遠的寫實傳統，無人畫寫實畫了，別人可以，我們為何不可以。

得天獨厚的是，中華文化根本不需要反傳統。中華文化的本質，是很接近現代主義的維新藝術史。

只有漢至唐代「畫象紋」，略為接近寫實主義，並沒有希臘式的極端寫

實。中國文化才日漸衰落下來，臨摹的國畫家皆渾然不知。而各時代都有創新。明朝以後維新藝術史，才隔于停滯，。

八世紀唐王維的水墨寫意畫，可說是現代主義的先趨，其水墨本身是色彩學的革命，經過水墨的洗禮，在使用色彩，便是主觀的觀念色彩學，而不再是客觀的物理性的自然色彩學了。

「寫實」而不寫形，便是美術史形式的革命了。其「不求形似」的理念，尺度寬廣，而不致極端化一定要抽象。可以容納抽象，也可容納有一點像的自由，此之謂「寫意」。

主張「畫中有詩」：其實便是現代主義的「觀念藝術」了。

農業時代，水墨畫可以是「山水田園詩」，新世紀的工商社會，可以換成現代詩。其實現代水墨中，都富有現代時意。

只需要畫國畫的人，反掉形式上的傳統積習就行了。精神上可以復興商周，史前非形似的人文精神，也可復興唐人水墨畫上述三大革命理念。形式上既不模古人，也不模仿農業時的舊詩，和現代詩結合在一起，則「詩畫本一律，天真出清新」（歐陽修）的傳統，皆可在新世紀實現「傳統現代化」的風格。

則「中國世紀」，便將一如歐洲人的期待，順應而生了。

此一不走極端的文化（像嘛像得要死，不像嘛，又不像得變成抽象），其自由、寬廣、無掛、無罣的藝術世界，是人類文化的終極理想，或許在改革的新中國實現。因中華文化之原理，可隨時代環境而變化無窮，可以反映過去，也可適應未來。

無唯一的障礙，是明清文化黑暗時代，所帶來因襲，仿股，停滯的蔽端，若能把此一毒瘤割除，豈止新世紀是「中國世紀」，它是人類文明永恆的富祉。

只有中國「寫實文化」，能容納人類未來多元的文化廣濶空間。

3.現代主義東方人的覺醒

　　一九六〇年左右，西方現在主義傳佈到了台灣，一群在野的文藝青年，在《現代詩》雜誌的鼓吹下，感染了藝術界。台灣文藝進入了畫會時代。全台灣大小畫會不下二十餘個，其中最有名，對當時事後最具影響力的是「東方畫會」、「五月畫會」和「現代版畫會」。

　　台灣這群從事現代繪畫運動的藝術家，東方是非學院出身，五月多半都是師大美術系的學生，共同的特質，都是以在野的心態，模仿西方現代主義的反傳統，西方現代主義反寫實主義的傳統，台灣現代畫運動反傳統國畫的因襲傳統。視國畫雖不寫實，但因襲前人也是寫前人靜物式的實。因國民政府提倡復古。國畫獲得官方大力支持。

　　但不久，東方，五月的畫家，發現西方現代主義雖然名為「國際藝術」與各流派全是西方人所發起，一個別國的藝術家也沒有，可見現代主義的所謂「國際性」，並不真正世界性的國際意識，只是西方各國間的國際而已。

　　在反省之餘，這些現代畫家，都覺得「為什麼沒有我們自己的現代畫」，于是——

　　「東方」的蕭勤、李元佳在現代畫中尋找禪。吳昊、夏陽、朱為白，介入了民俗。東方姐妹畫會的「現代版畫會」的李錫奇，解構了傳統書法及博具。「五月」的劉國松提倡現代水墨，並吸收了中國特色的版畫家陳庭詩。一時受到學院派中有理想的學者之支持。

　　本人以藝評人的身份，提「現代中國畫」的理論，之意是在走西方路綫的現代畫家，充其量只是「中國現代畫」和日本現代畫沒有什麼分別，中國人要畫中國式的現代畫，方叫「現代性的中國畫」，即非「傳統中國畫」也不是純現代畫（此文收入拙著《視覺生活》——商務人人文庫頁一起）。

　　晚近台灣的「現代水墨畫會」，人才輩出，在劉國松的鼓吹下，以年輕輩的袁金塔、李錫奇、洪根榮……等為代表畫家，現代水墨畫乃充滿了希望。

　　凡從事現代繪畫的中國人，其人文、生活背景，受上述中華文化影響的

仇德樹
裂變
生華宣紙
2009
240×120cm

作品，也會自然流露中華文化的特色。

　　留法的林風眠，將不太形式，又不極端抽象寫意性的水墨畫介入了他的花鳥及人物畫之現代象意之作品中。他的學生：趙元極把上古的甲骨文，從幽暗歷史中以光耀透顯出來，充滿了東方的神秘，並具有現代詩的氣氛。

　　朱德群更神奇的，把齊白石、吳昌碩水墨大寫意，宣紙的筆觸墨暈，也在油彩中呈現出來。他的油畫，則有現代山水的趣味，也有現代抽象風景畫的詩意。

　　想不到，傳統詩意合一，能在二位的現代油畫中透顯出來。這都是中國文化的素養在現代主義的思想中之自然呈現。

　　在大陸現代化起步雖然稍晚，但深厚的文化根底同樣造就了不少「中國世紀」的人物。

　　吳冠中的現代中國水墨畫，中國風的油畫風景，也是林風眠一系的現代寫意作品。

　　周韶華的大筆水墨畫，表現着大氣磅礡的現代山水之氣度，是現代中國畫書法綫條之半抽象呈現。

　　陳家泠的現代文人含蓄的花卉，把逸筆時代化的雅緻氣氛表露無遺。

　　仇德樹的「裂變」新山水，展現了唐代美學推畫沙屋漏痕的自然美覺之效果。

　　陳行女士的畫布斑剝水墨，是唐人在敗牆凹凸的自然效果，有言外之意的現代美學之氣質。

　　張桂銘的淡至無痕，大幅荷蓮，是一種新觀念的「雅」。

　　其他像陳心懋、張羽，都是富有新時代，中國世紀之代表性畫家。

　　我不知道別的大陸「現代風格的中國畫家」，想必一定多的是，中國世紀的藝術風格。已經蔚然形成了。

4.仇德樹的裂變山水

　　最近來台，在長流美術館展出的上海畫家，仇德樹的「裂變山水」，引起了台北藝壇的大震撼，是自有山水畫的歷史以來，一種嶄新的山水現代面貌，出乎觀眾意料之外：「山水還可以這樣呈現呀」！

　　仇德樹裂變性的山水畫，改寫了中國美術史，周韶華和劉國松，是兩岸現代水墨山水的三傑。

　　仇德樹的淡墨裂變，畫面上就會呈現一層薄霧，其現代觀念的氣韻，就不是生動與否的效果可以概括了。而是天人合一的現代版。

　　他也使用強烈的色彩，色彩在裂變中，由裂變的分割技法，使色彩都是從內在往外透顯出來，主觀而含蓄的色彩，令人生成的感覺。

　　裂變畫幅中所呈現的詩意，又絕非傳統舊詩可以涵蓋的了。傳統山水詩，是隱逸的情境。裂變的山水絲毫也沒有隱逸的情懷，避世的情趣。它是新時代，入世的山水藝術，「仙」的趣味少了「人」的趣味濃了。這是國畫山水所辦不到的。用現代超現實主義的文學，來呈現仇德樹「夢的轉換」之心態，倒是很恰當的。

　　而裂變技法，非由普通的製作完成，是與山水畫裱背，息息相關，是一幅作之最後完成，仇德樹把畫作的最後的手續（裱畫技術），提前，並納入創作本身，也具有現代藝術之特性，即作畫，並非只依賴筆、墨、紙，它的觸角已包含了現代藝術的設計計劃（裱畫）在內。給現代中國畫增加了表現上的新尺度。其本身，便是一種創舉。為「中國世紀」的新文化，新增了另一種可能。

　　中國世紀的文化前景，絕對是可以預期的。

（原載《新觀念》雜誌第207期　民國94年6月）

[41] 迎接東方世紀
——朱為白新空間主義的禪道精神

1.新世紀西方學者的寄望

二十世紀反西方自己之傳統的「現代主義」，被稱為是「國際主義」，全世界都受波及。

但一百年不到，就呈現衰微的跡象，雖然「後現代」覺得反傳統也許太過火一點，主張介入傳統符號，想從傳統與現代融和上，力挽頹勢，但好像回天乏術。

代之而起的：是更反傳統的「裝置活動」。

世界文化前途的遠景，使西方有誠之士憂心起來。

上世紀末，西方學者，逐有「二十一世紀是東方人的世紀」之寄望。

這是深諳東方文明的肺俯之言。

之所以有此預言，以我的淺見反省：

（1）西方藝術是否太極端了一點：

有一萬七千年以上的具象寫實藝術傳統，發展到希臘，已極端到像真的一樣，甚至比客體更真。用堅硬的大理石雕刻的女體（如維納斯），集女性眾美於一身，健康的肌膚，透着優美大方的彈性感覺，細膩的表情，從全身散發着生活永恆完美的頌歌。其他雕刻都依年齡，身份也達到了極致。

傳到法國拿破崙時代，他的妹妹斜躺在大理石長椅上，那絲製的靠枕，完全像真的一樣。

人類文化，再也找不出有希臘化的歐洲，高水準，極端化的寫實藝術。若是歐洲人以本土文化自詡第一，去掉了希臘化，則工業革命帶來的財富，建設了歐洲城鎮鄉村的文化環

朱為白
淡淡的私情
1985
壓克力顏料麻
86×114.5×23.5cm

境，培養了源源不絕的人才，歐洲就不會有今日。

到了十八世紀，殖民主義，引入了和西方大相逕庭的原始藝術，以及東方非寫實的抽象書畫，充滿想像的野性呼喚及精緻的詩似的造型。

西方寫實藝術已到了極端，除了重複，再也沒有可以發展的前途了。

二十世紀西方藝術家，不「反傳統」除非是白癡。

既然是反寫實的傳統、不變形、不抽象，就不算是澈底的反傳統，故必然的又隔入了現代主義另一次新的極端中。這現象無疑切斷了傳統文化輸送的營養臍帶。

所以百年不到，所有創新的點子，差不多都用光了，創造的能源耗盡，現代主義的沒落，乃成了歷史的必然。建築家提出的「後現代」也救不了根深蒂固極端成性西方文化。

代之而起的是更極端的裝置，既反傳統，也反現代，甚至反一切「陳舊的藝術文化」觀念。

極端化，是西方文化的特質，不僅藝術為此：核子彈，一切可能毀滅人類的科技，都是極端文化的產物。古文明的巨石建築，是極端心理初露端倪，連南美的馬雅文明，也不能免。古文明中，中國是五大古文明中，唯一沒有巨石神殿的古文明，不走極端的中道文化，避免勞民傷財炫耀巨石建築的是象與不象間的美術史，造成了這不同的結果。中國周商以前並無寫實藝術，亦無極端的抽象。

2.現代主義的反省

在風起雲湧，現代主義繪畫流行之際，世界上大部份現代畫家，迷醉于「國際性」的美名，大多迷失了自己。

迨至歐洲成立了「歐洲文化共同體的組織」時，而沒有由歐洲的藝術，借現代主義國際性的理念，發起成立「世界性的國際藝術共同體」的全球聯盟，已改善二十世紀所有現代主義的流派：全由歐美人包辦，半點「國際」

朱為白　圓未圓　1994　棉　60×52×2cm

意義也沒有，才知全世界的現代派藝術家，上了一個大當。原來：

現代主義的歐洲人，所謂「國際」，無非只是指歐洲各國之間的「國際」，所以現代主義大師，沒有任何一個人被祖國視為驕傲，因他是全歐洲人共有的。當歐洲各國民間社會認同了文化上共同國際性，纏訟了幾百年的大歐主義、民族、國家、世仇一切樊籬就一筆鉤消了，「歐洲文化共同體組織」之誕生，實是藝術家現代主義的歐洲國際意識，暗中促成的。

當現代國際性高漲時，有文化背景觀念的東方人，少數菁英早就意識到了，最早是前輩廖繼春的現代油畫。

鑒於國家現代化，是歷史的必然，東方少數菁英，便意識到：「我們為何不搞我們自己的現代化」藝術呢？

朱為白所屬的「東方畫會」諸君子，蕭勤、李元佳、朱為白都注意到東方的「禪道」文化的現代化，吳昊的鄉土意識，都是想走自己的現代藝術之路的例子。

劉國松堅持傳統文化現代化的「現代水墨畫」。林懷民的「雲門舞集」以泛鄉土文化介入了現代舞蹈，現代是國際的同，東方文化內涵的現代舞是同中之異的特色，才能獨樹一直幟。朱銘的太極現代雕刻亦然，他立體化了東方的寫意之化，是意在言外的東方現代雕刻。加上李錫奇解構了東方的草書，陳庭詩凝聚了東方「大塊假我以文章」的宇宙觀，以及陳幸婉的黑白結構，及台北新的部份景觀雕新雕，東方文化世紀，儼然在台灣形成了。政府

朱為白　淨化黑白棒棒系列　2002　麻棉花棒　60×80×3cm

若把凱子外交的金錢，投資在已有的文化成就上，向歐美、向全世界巡迴展示，其外交上的聲譽，可以超出目前和小國打交道的局限。

朱為白可以使這些漸次形成的東方文化世紀，益顯堅固。

3.朱為白東方世紀的代表人物

新世紀，台北市美館展出「朱為白的回顧展」，是市政府向世界宣示，上世紀預言的東方世紀文化，正在台灣形成。

朱為白的作品在現代主義沒落以後，富有世界級大師的風範，使「東方世紀」在台灣形成的現象更加穩固。也為現代創作，闢出一條新路。

木刻鄉土語言出身的朱為白，一生沒離開過：切、割、劃、剪、貼、拼各種增加平面空間的層次，從前偶爾看到他少數作品，我向朋友推荐「一個雕鏤空間的傢伙」。

看到他系列的作品，我直覺的取名為「新空間主義」。

二十世義大利空間派大師，只在畫面上割裂一刀。那有朱為白豐富、廣濶。

後來，我才知道他在探索東方的禪與道。

禪的真諦是「不立文字」、文字是一種程度上的具象，文字妨礙自由的氣氛，禪要擺脫一切限制，佛家講空觀，禪是連空也要空掉。李元佳從前在畫面一角，輕輕的點兩點還不易發現，導致他在英國一個古堡上宣稱他的畫不要再畫了，都已經畫完了，那便是「不落言詮」的行動。

朱為白在白中刻白的層次，在黑中貼黑的玄思（玄色也等於黑），和李元佳不同，李元佳上了自己觀念的當。禪和道一樣，原理上是「道常無

朱為白
深化36
2004
紙
165×114cm

為」，功能上「無為」是一種絕對的自由，「有為」是一種世俗的限制，「道常無為而無所不為」是道的本質，朱為白一列作品，他沒有「為」世俗作什麼，是在「無為」的範疇中：「無所不為」了一些系列藝術。

　　從世俗的觀點而言，他沒有為「天下皆知美為美」「象之為象」「為了一些什麼？」，却無所不為的為了種種創作。

　　這是從禪道中體會到的自適。

　　李元佳以為「道常無為」是什麼都不必作了，以為「不立文字」的禪就是「春夢了無痕」的空之又空。

　　說穿了「不立文字」這一觀念就已立了另一種非你我大眾所理解的文字了。禪家「當頭棒喝」、「答非所問」，就是見自性的生活，而不是什麼樣預設的有預定的生活形式，不立文字是另一種顯現本身的文字，李元佳是否自隔入望文生義一點。

　　朱為白的禪，常然不是和尚的禪，其道也不同於道家的道，道與禪的偉大就是沒有定規，因人而異，廣濶無邊，凡有成見有我執，便成了障礙。當你駐足欣賞朱為白的刻及裂布，你從來不懂道亦近道矣。你不懂禪，甚至「去他媽的禪不禪」也近禪矣。禪道的世界就是如此開濶自由，不只為修禪者設，偶然「立地當下也可成佛」。

　　這也是我說：朱為白是新世紀的「新空間主義」的原因。他大部份作品，像「以小喻大」似的，都只在畫面一角「點到為止」的「為了」一小部份，這也暗示天地宇宙空間無垠，人是微塵，星球是滄海一粟，世間所有的

「有」都「生於無」：廣潤無邊至大無外的「無」，他把畫面的大空間，視為孕育萬物之母。這樣比起來義大利空間派的封塔拉在畫割裂一道長縫是割裂的空間，既云「空間」，是無法割裂的，因空間是無，比如空間中的水已經是有了。

　　李白尚且「抽刀斷水水更流」，連水都斬不斷，只有「舉杯消愁愁更愁」了，真正的空是割裂不了的。

　　所以封塔拉其實並沒有割裂到空間，李白也沒有切斷流水。不如像朱為白視空間的無是「萬物之母」，可供你長期探索。

　　封塔拉是割裂的空間主義。

　　朱為白是探索的新空間主義。

　　所以朱為白是建設性的，在浩瀚的空間，殖入微末的生命，雖則微末，不是「一粒沙子藏宇宙」麼？不是「一花一世界」「一葉一菩提」麼？

　　台灣在現代主義風行時，一部份現代文藝，從自己的反省中，各自建立了東方主義的：傳統文化現代化，而形成了新時代的「東方世紀」的氣候，朱為白的大家風範，使台灣現代藝術的「東方世紀」的陣容，更形強固。

　　目前，台灣在侷促的情形下，何不從文化上出擊，把從廖繼春、陳庭詩及活着這群東方主義者，組織起來向全球巡迴展出，有東方主義的音樂、舞蹈、現代書法、劇場配合，在各國呈現：東方世紀的「台灣週」，比起軍購，凱子外交的收獲一定更大。台灣該改轅易轍了。你說是嗎？

<div align="right">（原載《藝術家》雜誌第361期　民國94年6月）</div>

42 水墨畫的新結構主義
——白丰中在水墨世界中的嘗試

　　七年前，我任教文化大學美術系，講授「中國美術史」，在講到「水墨畫史」這一階段時，我總勸學生放棄臨摹，因水墨畫的興起，最主要的是反對模仿：「不求形似」是放棄對客觀自然的模仿，是造型觀念的革命；「水墨為上」（張彥遠説「運墨而五色具」）是放棄對自然色彩的模仿，是色彩觀念的革命。文學性的介入，是使這不模仿自然，也不模仿前人的新形色超越了視覺領域，進入精神的層次。凡是模仿前輩和模仿自然一樣，都是違反水墨畫之原意的。唯有「畫乃吾自畫、書乃吾自書」（借王廙語），獨立的作一個見自性的畫家，才算得上是真正瞭解水墨畫。明清至今的臨摹畫派，是水墨畫的庸俗化，而非正統的水墨畫，正統的水墨畫，是歐陽修所説的「忘形得意知者少。」忘了形才有可能得到意，如果模仿他人雖然也自稱「寫意」，這是假「得意」。要有蘇東坡論學書的胸襟：「苟能通其意，常日不學可」。這樣才能使自我提升。否則名為繼承水墨畫的傳統，實乃誤解傳統和降低傳統。

　　這樣教了兩年，無奈社會的積習難改，學生雖明知在大學臨稿是私人畫室的行為，一時仍不容易擺脫束

白丰中　雨緣　2002　69×69cm

縛。眼看著沒有制度的大學美術教育，如此因循時日，實在令人失望，想趁身體不好時，決定辭去教職。當時代理系主任劉良佑兄，以「你是創辦人親自下條子聘請的老師」為由，堅決挽留，並把他教創作的課和我互調，以免我多費口舌，如此我又勉強教了一年創作。

我教創作那一學年，試著教學生自己練習「舞文」和「弄墨」。所謂舞文，實即用毛筆畫線，蓋古人稱線畫為「文」也。我教學生畫線時避免刻意的造型，懸腕把紙畫滿就行，一段時期畫直線，滿紙橫、滿紙豎、長間短、短間長。有時畫曲線，有迴旋、波折、起伏……以重複為原則。有時畫圓、滿紙的小圈、螺形圈……等等。之後，練點、滿紙的點、大點、小點、長、短、橫、豎的點，然後「弄墨」——大潑、小潑、手彈、紙擦……。有一位畫嶺南派的女生，常常得獎，我問她這樣玩有何意見，她說「也蠻有意思的」。

我這樣作，是可憐學生們的感性幾乎都被社會的陋習葬送光了，無非是想鬆弛一下他們被無形的繩索緊縛的手腳。但真正能「當即放下」社會模鑄的習性者仍不多見，白丰中是少數自稱接受了「啟發」的學生之一。

服役後，白丰中偕他的新婚妻子依文（也是我班上的高材生之一）來看我，說準備回到鄉下去專心作畫，我說：「只要不餓飯，趁畢業後的衝勁猶在，好好的幹幾年，全心的投入是值得的」。

可是我內心難免擔心，這傢伙是不是中了我煽動他們「為新水墨畫的理想而獻身」的毒，若弄得將來三餐不繼又如何是好呢？

看了白丰中的近作，我放心的說：全心的畫畫，還是值得的。

白丰中夫婦二人專攻花卉，依文畫工筆，丰中畫現代水墨花卉。

白丰中在大三時，就開始練習改變傳統花卉的結構，起先為了便於放手施為，把各種花卉都畫在長條形的紙上，漸漸形成了他習慣處理長條形的畫幅。

畢業後，他全心投入從事現代花卉創作，完全放棄了傳統式的留白和布

白丰中
今秋
2006
69×69cm

局，重視畫面的新結構。他擅長把空間填滿，花葉的布置、出枝、用色渲染皆逸出常軌。他用深淺的彩墨，把空間隙地填滿，填底時依枝幹的位置，分割畫面，而形成視覺上的新結構。使枝幹、花葉在畫面上成為結構上的樑柱和坊架，觀眾在他的作品前，不僅獲得繁花綻放的美，又可獲得富有現代意義的結構上的美感。從前中國工匠能夠把花卉結構成新繪畫，一方面發揚著中國獨特的花卉畫傳統，另一方面又和現代畫的潮流融和在一起，他的這種試探，使中國花鳥畫向前跨進了一大步。

　　近來國內新水墨繪畫，有傾向營造新結構的風氣，如羅青用俯瞰風景和刷行的馬路作新結構，李振明用方塊結構，洪根深以捆綁的人物作結構，李茂成的重複的大草叢作結構。或許古老的水墨畫，在尋求時代的新語彙時，很容易接受立體主義、表現主義以降的各種新構成觀念無形的影響，連年長的畫家陳其寬先生也會偶然的流露出構成主義的興趣。這或許是即將形成的一種時代風氣吧，看來中國文化的過渡階段有即將過渡完成的樣子。

　　白丰中處在中國文化過渡階段的末期，又能毫不猶豫的全心投入試驗性的創作，不考慮取悅收藏傳統畫的收藏家，坦然的畫自己的畫，為此，我毫不遲疑的要為我的學生鼓掌。

（原載《藝術家》雜誌139期　民國75年12月）

東方文藝復興的契機
——洪耀現代風的中國畫觀後

說洪耀，有強烈抽象性的油彩畫，是「現代風的中國畫」，可能兩邊不討好，會觸怒：盲目的國畫家，和盲目的國際主義者。洪耀本人也不一定同意。

竊以為，這是一個值得冷靜反省思考的時代。特別關乎文化藝術這一方面。東方象意文化有足夠的自信，不必跟著西方人跑。

洪耀的創作天才，與乎他的油彩稀釋，產生宣紙水拓的中國風的「現代中國畫」，激發了筆者歷史性的省思。

中國近代，有兩位突出人物，都因時代選擇了以油彩創作，二者都在畫布上展現了宣紙水墨的效果。

另一位是：好友朱德群，他稀釋的油彩，竟有齊白石大寫意、水墨畫線條在宣紙上暈開的效果。

像洪耀，也是用畫布油彩，產生宣紙水拓的中國畫效果。二人都證明，油彩也可畫中國風的現代畫。

這二位都引起我立足廿一世紀，向前向後為全人類未來忍不住產生沈吟省思。

若美術史只是美術現象，便沒有什麼好省思的了：潮流如此，「文人無力可回天」，則省思也是白省思。但美術在人類歷史中，並非如此。美術是文明的啟動者。

以西方象形寫實主義美術史而言：到了希臘，發現人體的比例，連頭臉的五官，都有近乎數學的精準。

由此啟發了古希臘亞里斯多德，寫了人類第一本《邏輯學》的著作。《實證論》、《物理學》科學，都由此而來，人權、民主的啟蒙運動，也是邏輯學的推衍：都是人，邏輯上沒有什麼貴賤高低。西方的科技實是邏輯學所衍生。邏輯學，又是象形寫實美術史所啟發。

以東方象意美術而言。

春秋以前，商周、史前，極少象形美術。象意美術史在商周，已達極

洪耀
魯班彈線4
2006
布壓克力顏料
115×81cm

致。依本人卅年的研究，商周美術的造型是人文化了的動物崇拜，這些人文動物（如龍、鳳、牛、羊、象、虎……等）的美術圖畫，全是用文字的美術體，組合而成，知道它是龍、鳳、羊、虎……不是象形，是符號。在本人即將出版的《龍史》都有圖片介紹。瑞典諾貝爾文學評審委員馬悅然博士，說我的美術圖片，很有說服力，可說無可辯駁。這樣有點像，人文化了又不太像的動物美術。衍生了中庸哲學，這些美術都介乎像與不像間的思想推手。

商周三千年前的象意美術史中的動物，不存在于自然環境，只存在于人文環境。在視覺經驗來講，牠是無中生有的創作，因此啟發了《老子》「有生于無」的無中生有哲學。

這些美術，都是曲線美術，衍生了中國人《周易》似是而非的乾坤思想。

你看：

省時省工的方形直線建築，幹嗎要把屋簷翹起。男女戀愛像西方人直接了當的說「我愛你」不是很簡單嗎？幹嗎含情默默、欲語還休。像西方人的芭蕾舞不是很性感嗎？幹嗎長袖善舞，用曲線飛舞空間。詩為何「意在言外」，庭園為何曲徑通幽。凡此種種，數之不盡，全是象意的曲線美術史培養出來的民族性格。

美術史，就不僅是美術本身了，它是一種文化行為，影響至深且巨。這是為何？看了洪耀的油彩，有中國美學效果、所激發的省思。

由此使人沈思，人類未來之文化的國際，如果放之以西方馬首是瞻，偏于一方的「國際性」，東方美術有促進真正國際性的潛能。沒有排他性自以

為是的「某某主義」。

洪耀、朱德群的油畫之中國效果，證明材料不是問題。本人畫水墨畫，不懂油彩技巧，如果我學過油畫，一定也會畫中國化的油彩畫。未來，美術材料已不是問題。

初看洪耀的畫，我以為是「現代水墨畫」，一看小字註明是油彩，真把人嚇一跳，我才把洪耀和巴黎的朱德群聯想在一起。以中國風的現代油彩畫進軍國際，也可敬告西方畫家別迷信油彩材料，他們不是也可試試水墨材料麼？

如果破除油彩是美術的唯一，真正不分彼此的國際性文化便呼之欲出了，人類文化沒有現在這樣的世界性。

中國人畫油彩畫了一百年了，出了兩位以油彩畫出東方風的作品，西方人不是也可不必局限于油彩，一彩（一黨）獨大麼？世界大同的時代，說不定可提早來臨。

拿二十世紀的「現代主義」思想為例，西元八世紀的唐代，把漢朝人程度上的象形寫實之「畫象紋」美術，再引入印度希臘化的犍陀邏寫實美術，使得中國畫史有全盤西化的傾向。唐代出土仕女壁畫，「巧笑盼兮」顧盼生姿鬢髮技法「毛根出肉」，完全是反東方象意美術傳統潮流。

文人畫家王維，乃倡「水墨為上」的文藝復興運動，其畫以防全盤具象西方化，乃以「不求形似」，不是和二十世紀的現代主義的理論相合麼？蘇東坡說這種新美術，是「畫中有詩」，仔細一想，不是現代主義的觀念美術麼？農業文化入世的美術觀念之「詩」，是時代性的山水田園隱士心理的觀念。其美術不限于象形，而富有象形以外的觀念，本質上不是和現代主義的觀念藝術相通麼？

朱德群、洪耀，都不是我說的，有意要畫「現代中國畫」，但中國文化的潛在的素養，使他們自自然然的流露了此一東方文化品質。

我看《中國當代精品集》畫冊，當然人人都是精品，在精品中，能突出

洪耀
水墨彈線
2005
墨紙
122×195cm

民族性風格，成為一種「世紀性的油彩中國畫」，洪耀是最突出的畫家。

我曾向朱德群說：「回顧二十世紀的現代畫，西方人不知不覺的，會以『人』為主題，畢卡索變形到如何程度，人體還是常出現；中國人畫現代畫，身不由己的，自自然然會出現以山水畫為主題。」他同意我的看法。其實趙無極自己不承認，他也流露了現代性的山水意識。

如今看洪耀的水印式的油彩畫，你也會深切的體會山水的本質。修養、性格、文化背景，無形中會影響天才型的藝術家。

不過，朱德群、洪耀，抽象油彩的山水，不是一幅固定了的前述盲目的傳統山水，是有呼吸、有生命、獨特的新興的山水畫。這樣的油畫，對西方人是新奇的，對東方人是新興的。不知不覺朱德群、洪耀都響應了歷史的呼喚，把東方人怎樣介入這不知何處去紛亂的世界美術，作了明確的宣示。人類未來，不一定要各逞異說，以「新得要死」的辦法和科學帶來的生態危機攜手，一起奔向死亡，文化本身是一種新生，生命只是先天的命定。美術是超越死亡的生命。

唐代大書家顏魯公（真卿），答他外甥懷素問書法美學，像禪家一樣，答非所問的回答「屋漏痕」、「錐畫沙」，這是象意美術史薰陶出來的妙答。

屋漏的痕跡，是自然的時間之美。不是人為的，也不是一朝一日的事，兒童看屋漏痕跡，白雲蒼狗像這也像那，也什麼都不像，正是洪耀稀釋的油彩，自然形成的有生命的山水畫。

「錐畫沙」上的線條，不是有意畫在紙上的線可以比擬的。洪耀彈線也有此效果。

唐代這種自然自在美學，到元代把畫畫變成「寫畫」，才正式完成。中國八世紀的水墨畫革命，經過幾百年才正式達成初旨。西方人反傳統的現代主義，當然會出現各種反現代的混亂局面，因西方象形寫實美術傳統，根本就沒有進入現代主義的基礎，現代了以後，不過一百年反傳統的能源就耗盡了，自然難以為繼，莫可如何？於是裝置、極限、瞬間藝術的混亂現象便油然而生，人類何處去迷途也就來臨了。

象意的東方古代美術史，潛在的文化品質，自然會創造朱德群、洪耀這種子孫，這是象意美術，沒有偏向任何一面的極端的結果。

人類文化的未來，不一定只是某種觀念的美術，東方象意美術不是極端主義，不是像得像真的一樣的極端，也不是不像到什麼也不是的極端，兼容並包，中庸式的美學，像朱德群、洪耀的抽象畫，都有山水的生命，不像，也不不像，則海闊天空，自由泅泳，人類大同的理想，或有實現的一天。

建議現代畫家，不必西方人有的，我們也應有，白中之白既然別人搞過，我們不一定要搞。洪耀先生，你擁有屬於你自己更廣闊的創作天份。也不必終結什麼？你取而代之的創作，是一種起始，是奔向未來的新生命。你貢獻世人的是一種啟示。

模仿式的國畫，畫架式的油畫，都是盲目的美術，是文化將死的預兆。你把彈線和自然潑灑結合，也是一種新發現、新生命。

畫現代中國畫的藝術家，將是東方象意文化的文藝復興，滿足人類迎接世界大同的理想社會之起始。

<div align="right">（原載《典藏今藝術》 民國94年4月）</div>

44 人間諸貌
──朱銘雕刻藝術的背景

　　雕刻家朱銘，自出道以來，他的作品即流露了強烈的人間性意識，從他早年的民藝雕刻，到被評論家發掘的「同心協力」（牛車）、「太極」拳，以及木雕加彩「人間」群相，都是人間意識不同形貌之展現。

　　原因是朱銘來自民間，民間不太去想像純造型的美，他們樸素的心靈中認為世間的一切，必然都歸於某種根源和意義。以美術來說，吉祥的造型是為了滿足意識上的平安康樂，歷史人物是對忠、孝、節、義的贊同。民間傳說如八仙、劉海、彌勒以及各種神祇，都是反映生死輪迴、善惡果報的觀念。這一切都是民間精神之寄託，早已成了大眾生活的一部份，這些人物或神話動物，雖然並不存在於現實世界，但卻是和大眾的精神生活在一起的。這些形象不僅被民間藝師們作成雕刻，畫成壁畫，裝飾在祠廟或宅第中，也會在野台戲及節慶的遊戲節目中看到，和在故老的口述中聽聞。民間大眾並不認為這些已走過去，過去和現在其實是沒有分別的。

　　現在一般人心目中的人間性，是指現實生活裡凡描寫礦工、農人、街頭攤販……等等的個別形象，才視為是「人間性」的藝術。其實這是西方式的觀念，或社會主義的人間觀念，若用這種觀念來看中國傳統藝術，就會覺得中國藝術缺少人間性格了。以中國文化的觀點而言，它

朱銘
人間系列─彩繪木雕
（本圖像經財團法人朱銘
文教基金會授權使用）

朱銘　人間系列─運動（本圖像經財團法人朱銘文教基金會授權使用）

包括這些，但並不限於這些。那些活在大眾心目中的歷史人物，若是用雕刻、圖畫呈現出來，便也等於現實的一部份。人們不只是尊崇和嚮往這些歷史人物，而且以為他們就在身邊，這是中國民間心態的具體反映。

朱銘雕刻世界中的「人間」，必須用中國文化的觀點來看待，他作品的形相，無論是現實的或非現實的，都是人間諸貌之呈現。在此時，雕刻家雖立足在人間，卻須要超離人間，也須要透過時空、地域、個別事件，來窺視人間一些普遍的現象。

比如他早期的太極系列，雖然取材於「太極拳」的形象，卻也把整個中國文化的雍容渾厚、不急不徐的精神，順應自然運轉的動勢，全吸納在他的作品之中。掌握了中國人普遍的精神面貌，而其「重意不重形」進行簡化的技法，也是東方藝術沈潛、含蓄而富於生命力的具體表現。

之後他的木雕加彩「人間系列」，却是表現目前世界性的「現代人羣」。刀斧原痕，不加掩飾的木質，大紅大綠簡化的原色加彩，使繪畫和雕刻結合在一起，既是富有國際性的現代語言，又能展現中國式的雕刻風格。

「加彩雕刻」是中國美術史或考古學史的專有名詞（如加彩陶壺、加彩人物俑）。從史前到戰國、秦漢以下，每一時代都有加彩雕刻，朱銘的加彩木雕人間羣相，可說繼承了中國傳統藝術的習慣。所不同的是，傳統雕刻的加彩，是雕刻本身各部份已預先設定了加彩的範圍，衣、帶、配件……都已大致雕出，只需「隨類賦彩」就行了。但朱銘的色彩，是用繪畫的觀念來進行的，依當時的心境，重新賦予雕刻以裝飾。換言之，色彩可以使之露胸或掩胸，也可使之著緊身長褲或比基尼：雖隨意塗抹、著色不多，也能生動有致。流露了強烈的即與方式，即興正是激發感興的觸媒，也是發掘潛在原創

力最直接的動力。它使人浸沉在忘我的境界中，極易獲得「神遇」效應。

　　朱銘最令人激賞的，也就是這一點，他知道如何擺脫他在師徒相授期間所學習到的模式，儘量使自己的本性直接顯露出來，絕不精打細算，避免以「文」害意，免得破壞了作品那最初的原質。

　　每一個人都是一個孤島，他們各自背負著自己心中的秘密，不約而同的聚集在紐約、巴黎、台北、東京的街頭，上上下下，進進出出，或坐或立，或仰或躺．有的悠然，有的歡樂，流露了人間的徒然與生氣。

　　朱銘和刀斧原木奮鬥了三十五年之後，有段時期，他深感無法超越木雕材料體積的限制，總不能隨心所欲的來表現，需要暫時放下雕刀，更換一點新的空氣，就想試用保麗龍作雕刻材料，經過翻銅的過程，刀痕與木雕的感覺各有其趣，進而悟到了可用做雕塑的素材比比皆是，進一步利用海綿翻模鑄銅作為雕刻的材料，而創造了「海綿鑄銅人間系列」作品。

　　柔軟的海綿，當然需要裁切和用繩子綑綁成形，在製模過程中，朱銘也保存了他一貫的作風，即不加修飾的坦露它的本來面目，海綿和麻繩皆明晰可辨，這也符合新表現主義故意放棄技巧的想法。

　　在台灣的雕刻家中，很少有人敢於嘗試利用非雕刻的材料來作創作，也很少有人像朱銘這樣不斷的尋求突破自己。僅從這一點來看，朱銘的確是一位真正的藝術家。這次在市立美術館展出的運動系列有飆車、賽跑、跳高、單槓、跳傘等題材。尤其是海綿鑄銅和降落傘的高架結合之時，用了很多日常生活中的材料，比如紗網、鋼條、廢鐵之類。不但在視覺上產生了巨大的震撼，就是在理念上也是結合了普普和所表現主義的思想；利用日常現成的材料是普普精神，海綿鑄銅的反技巧是新表現主義的方式。

　　對於一切現代思想，朱銘並沒有刻意的去模仿。他只是敏銳的觀察，知道現代離刻的精神，即是可以自由的表達一己的看法。故他的人間系列，材料、技法、造型都是出諸朱銘自己的主見所形成，不但具備了與眾不同的個人風格，同時也有此時此地的地域代表性。

朱銘的人間系列雕塑

　　朱銘的作品，其基本勤力是人間之諸貌。我前面提到，就是古裝人物，也是現實的反映。據他自己說：「自己也是人間的一份子。人間是藝術家最切身的題材，也是取之不竭，用之不盡的。運動系列之外，我也許還會在人間中選擇別的系列，來作未來的創作題材。」

　　最後，我想摘錄一段朱銘針對如何建立藝術風格而發的言論在下面，讀者可以從他的觀念中，體會出一個肯用心的藝術家，並不一定要接受學校的美術教育。朱銘說：「我有一個很笨的方法，那就是快刀── 快速的雕刻。快刀急下，在造型急速改變之間，在手腦並用之際，此時已經渾然忘我，以潛在之力完成造型。人在忘我之中，知識就無法抬頭，潛在的能力就能流露出來。」

　　人自出生以來一直在學習，等於模仿別人。比如孩提時，向爸媽學習，上學時和老師、同學學習，進入社會更是一個大染缸。這時人的腦袋已充滿了外來的東西，別人的常識經驗，皆非自己的本性，只是為了適應社會生活而儲備的。然而從事創作非有自己的風格不可，其實風格就在你自己的心中，世上再找不到第二個你，你的本性就是風格的根源。風格並不是想像，用設計得來，也不在書中，更非出國深造，除了自修別無他法。」

<div align="right">（原載《台北市立美術館館刊》第17期　民國77年1月）</div>

45 如火的傳奇

1.斯人也而有斯疾也

　　徐州人孫超，服務於故宮博物院的時候，贏得很多混號。

　　出身宿舍的同事，封他為「孫聖人」：這一點絕不是看在姓「孫」的份上，不要以為和「齊天大聖」孫悟空中那猴子同宗而受封的，是單身漢們看他作了一些令大家難以理解的事，才戲稱他為「聖人」的。（以下這段應孫超先生要求姑而隱之，全文可見民國75年1月2日《聯合報》副刊）。

　　他眾所週知的外號是「孫理論家」，由於常識淵博，若是和他聊天，上至天文，下至地理，只要涉及到了「問題」，他都有分教，可以說出一大堆道理來。例如小女阿寶三歲時有一天犯了錯，我要打她手心，小傢伙把小手藏後面理直氣壯的說：「爸爸，你應該像孫超叔叔一樣先說道理呀！沒道理怎麼可以先打呢？」可見孫子的理論，不但全院同事都已領教，就是童稚小兒也知之甚詳。

　　單身宿舍的單身漢又叫他「孫扁鵲」，皆因我們的理論家有一段期間迷上了中醫針灸之事，本院四庫全書中藏有不少這類資料，而清宮太醫的病方藥單也保存得相當完整，孫超不但借閱大批這些資料，又買了大批針灸醫書，很長一段時期他廢寢忘食，一頭栽在各種穴道裡，又到處與人鑽研，沒幾年他就被國防醫學院請去義珍。不過同事找他看病的，多半是小姐，因為

孫超和楚戈參加法國展覽

小姐比較有耐性，可以接受他附送耳朵的病理學方面的理論。

但是他的醫名不逕而走，一到假日或下班之時，單身宿舍的走廊就有人扶老攜幼，大排長龍，等待我們這位孫大夫妙手回春。別人扎針，多少要收點成本，但孫兄不收任何費用，有時免不了還要貼藥、貼艾、貼茶水遇到窮苦之人說不定還要送點車資。

是故，單身漢又給他取了一個外號，叫他「孫扁鵲」，孫兄金盆洗手，並非積蓄不敷補貼，而是為一位同事的舅舅醫好了半身不遂的中風，這位病人躺在床上已經很久，全身不能動彈。孫大夫覺得應採非常手段：那知一針下去，病人兩眼一翻，登時休克。這一次不得了，嚇得我們這位當代扁鵲的鵲心一下扁乎甚矣，趕緊「鳴金收針」，再在救命的穴道「人中」部位掐捏半天，病人才長吁一口大氣，居然可以動了，病人雖不禁發出「好多了」的微笑，但扁鵲的鵲手好似洗了一個澡似的，全身皆已濕透。自此之後，再也無法恢復「鵲飛魚躍」的心境，乃決定收山，洗手不幹了。連數十冊醫書也全部贈給了鵲族的朋友。不過若是中醫考試健全，孫扁鵲也許不會搞什麼陶瓷的，台灣也就不會出現足以代表民國時代的水彩結晶釉瓷了，這樣看來，考試院對文化工藝的貢獻也有其功不可沒之處矣。諺云：「失之東隅， 收之桑榆。」似乎蠻有道理的。

要說孫超的故事，真可以寫一部長篇小說。大陸來台，我們同屬裝甲兵戰車第二營·回憶起來，他曾經成為神槍手的故事，也值向讀者介紹。這人對玩鎗本沒有多大興趣，但有一次打靶，一位名射手老兵對於他的「領揮三、發彈三、三顆子彈飛上山」的尷尬場面，不斷訕笑，他就發誓要成為百步穿楊的神槍手，他先用心練習步鎗的瞄準，打靶也特別用心，此後每次都可正中紅心，團體射擊他也得了第一名。事為上級知道，那時軍隊選拔射擊高手，準備參加國際奧運會，孫超便是受徵召者之一，他們在清泉崗營地的後山特准攜帶手鎗練習打飛靶，他已練到了可用直覺隨手拔鎗，打下掛上麻雀之絕技。成為百發百中的神槍手，其間所花的功夫是外人不能想像的，但

孫超
結晶釉瓷瓶

有誰知道，一個偶然的因素而結束了他玩鎗的生涯。

　本來玩鎗打鳥，算不得一回事，然而，有一天他在山上看到一對藍鳥，隨手扣動了板機，山鳥自然應天墜地。可是當他拾起這垂死的小生命時看到這顫抖的小鳥，竟是如此美麗。那掙扎的痛苦，使我們的神鎗手胸口一段，幾乎掉下淚來，他內心呼喊著，「我是為什麼呀？」而牠的伴侶則在周圍飛來飛去，牠咕喳的叫聲充滿焦急和咒罵。等到那小生命伸直了雙爪，孫超才用樹枝挖了一個小洞「把他葬了」，下山後便決定退出射擊比賽的集訓，從此不再和人在靶場上鬥技，也盡量不去碰鎗。

　只要有機會，他就奉勸養鳥的人放生，後來他考上了軍官，當一名人事官，而告別了戰鬥兵的職務。本文本來走要介紹陶瓷界的一位苦行僧，以及他從事陶瓷研究的過程和成就，可是從孫超的故事中可以看出他那認真、執著全然投入的個性實在是他成功的基礎。在軍隊時他是達爾文的信徒，相信物競天擇的理論他待人寬厚，但律己之嚴近乎苛刻。他和知名攝影家董敏最相友善，二人都是工作狂，對於吃，只講營養、餵胞就行。朋友中流行一句話「只要董敏和孫超說那家館子的東西好吃、就千萬不要光顧。」談談孫超的為人以後，你就曉得，這種人若是投入他的工作不成功就沒有天理。

2.爐火純青的歷鍊

　學雕刻的孫超，進入故宮以後，本是負責複製文物的，屬於科技保管室的模型組。在複製工作方面，他完成了故宮廣場前那一對巨大的銅獅，這是模仿一對由日本人歸還我國的小石獅而塑製的。這對小石獅屬於中國北方風

格，原件擺在大門進門處的柱子旁邊。孫超在仿塑時，把蹲坐的後腿故意直角化，形成一格可以踏腳的梯級，前足拐肘後面的卷毛也加大了許多，目的是供給小孩攀附爬登的功用。

中國室外雕刻，原本就富有這種效能，回想童年和村子裡的玩伴伸手玩弄石獅口中的圓球，猶充滿溫馨的感覺。室外雕刻供人嬉戲，足以使兒童留下深刻的鄉土記憶。

在故宮，孫超卻被豐富的陶瓷收藏所吸引。這也難怪，故宮最欠缺的是歷代木石大型雕刻，而和泥塑有一點關係的則是陶瓷。中國是世界陶瓷的母邦。

故宮陶瓷藏品之精、之完備是世界有名的，特別是瓷器高峰時代的宋代名窯：

定、汝、官、哥、建、鈞、龍泉之珍貴瓷器故宮應有盡有。在這些名窯瓷器中，孫超最鍾情的是建窯的黑釉茶盌。建窯茶盞的胎釉都較厚實；泡茶時可以保暖，樸素中隱藏著一股自然古拙的美。定窯的的乳白，汝窯的天青，雖也含蓄，但無建窯之深沉。性格上，建窯的厚重和鈞窯有某些頗似，都是以釉的變化為特色，鈞窯窯變的釉色雖然炫麗而不誇張，但終不如建窯深沉不露，非要仔細把玩，才能體會其幽玄的妙趣。

由於中國飲茶習慣改變，明清多不用盌，故建盞便日趨沒落，但東瀛日本才之茶道仍沿習中國宋代用盌的習慣，因之日人最寶貴這種黑釉茶具，把建窯稱為天目，視為人間之寶。

看到這種深沉厚實的瓷器，孫超在驚歎中苦苦的思索「到底是怎麼燒出來的」，特別是黑釉中那「油滴」一般的效果，還有盌底的枯葉形狀、枯黃與紫黑之間。既神奇又熟悉，直似自然忍不住洩漏的天機他開始和同事一起試驗宋代的釉藥，一旦投入，係超便再也不能忍受上下班的工作了，有些燒窯試片的工作，是必須二十四小時不斷的去工作的，因此決定辭去故官館員的職務，自起爐灶，帶著當年不斷苦練而成為百發百中的神鎗手那種精神，

帶著廢寢忘食贏得「孫扁鵲」外號那種狂熱，懷著「孫聖人」那一股對文化的執著，孫超開始時選定了和平東路二段一間有大院落的平房，作為自起爐灶試驗理論的基地，一連三四年間試驗了釉片近萬件，中國五千年來的陶瓷科技方面的問題，他自稱是「摸得差不多了」，可是他把故宮的同事卻急死了，看到一些年輕人玩陶不到半年就開展覽，禁不住問孫超：「孫理論家什麼時候開展覽呀？」「什麼時候去看看你的作品好不好？」

孫超總是笑「謎謎」的說：「不急，不急。」「到時候自然會請你們來開開眼界的。」目前他在淡水鄉下風景優美的田中，建一個大窯場，加上有一位台大念管理的賢內助，已是如虎添翼了。

無獨有偶的是：國防醫學院畢業的劉亨通大夫，不慎交上了孫理論家這位朋友，開始和他一起大搞針灸穴道，之後又成了一個陶瓷狂。目前他在國外開業，他最大的樂趣是一年溜回來一兩次和孫超一起燒窯徹夜不眠，在窯爐的「窺孔」中隔牆觀火，直弄得兩眼和孫聖一般火眼金睛，才心滿意足的溜回去。之所以說「溜」來「去」，是他怕給親戚朋友知道了他的行蹤，請客吃飯都會妨礙他拉坯、噴釉、燒窯、觀火的癮頭。他在國外行醫，中西醫術並用，確也談得上夠亨通的了，但也只有他全力支援孫超這位只問耕耘不問收穫的慢郎中，孫理論家才有機會成為實踐者。

有一次，我在孫超的工作室碰上了這位陶狂，我說：「你在海外想念孫超，不是可以隔岸觀火嗎？」

「爐火的風情，每次都不一樣。」他笑著說：「想像是沒有辦法滿足的。」

「可是窺孔那麼小，只有獨具隻眼才能看得清楚，到底有什麼樂趣呢？」這一下提起了他的興趣了，他說：

「從前，孫超說建窯的油滴是許多密集的小汽泡形成的，對這種理論，我半信半疑，因為天目的表面是光滑平整的，不像有氣泡的樣子。觀火以後，可以看到乾涸的釉剛剛溶為液體時，的確是充滿氣泡的，完全溶化了，

釉開始流動，氣泡內的空氣也被燒淨，釉也平整了，原來油滴是氣泡的結晶效果。理論得到這樣的實證，你說過不過癮呢？」

那時孫超已燒出一批仿建窯黑、褐色茶盌，他告訴我含鐵量高的建窯式瓷器，有氧化焰和還原焰二種；凡是用還原焰燒出的釉多半比較溫潤，而氧化焰則比較油亮。

古時鍊劍，有「爐火純青」的話，孫超說：「燒瓷器的火，開始是暗紅，隨溫度增加而逐漸鮮紅，然後變黃轉白。高溫的還原火焰所吐之焰，由紅轉藍進入青碧。還原的爐中霧化似的混濁；氧化時爐窯內部則清淨得多。」

在試驗期間，除了黑釉油滴之外孫超曾燒成了宋代汝、官式青色瓷器，也燒了一部分乳白色定窯式瓷，仿古的成功，並不能使孫聖人滿足，他也不願意賣假古董，他說：「我們如果只複製古人的作品，就否認了自己生在這個世紀的意義。」

他要作的，是代表民國時代的中國陶瓷。

3. 時代的呼聲

現代中國弄陶瓷的藝術工作者，大體而言不外兩大類：一是仿古派，一是現代派。

仿古派是保守主義者：認為中國五千年來的陶瓷，眾美兼備，各種形式，都逃不出中國古人的範圍，而宋代單色釉是世界瓷器史的顛峰，明清則是科技工藝的顛峰，吾人既然在藝術（造型）和科技（化學）上無法超越古人，還不如仿古，最少可以保存傳統技藝於不墜。

現代派是浪漫主義者，鑑於古代的成就應當歸之於古人，在生活形態日趨國際化的今日，陶瓷也應當和國際的潮流結合在一起，和世界人士共同來建立這個時代的陶瓷風格，而自由民主的潮流，容許人有權選擇純個人的表現語言，過去的就讓它過去，要來的擋也擋不住。新是現代唯一的

孫超
結晶釉瓷瓶

「道德」。

　　在這兩派以外另有第三類，可稱中庸派，主張不薄古厚今，也不厚古薄今，不逃避現代，但也不盲目的「現代」。在經濟、民主政治上西方是先進國家。若講陶瓷，無論是藝術和科技，中國是公認的先進國，一直領導著世界陶瓷文化往前邁進，若是民國時代沒有代表性的風格，那也不能急在一時，元末明初戰亂後的景德鎮之陶瓷業，不是也凋蔽不堪麼，但幾十年下來便復甦了。而開創明代的彩瓷世界，復甦的動力，雖然是官家的介入，而今日民主時代，民間的力量，也等於古代公家的力量，直到目前世界的陶藝家，仍須要向中國學習，我們反而投向外國是沒有志氣的表現。然而，薄古厚今和厚古薄今是同樣的不妥，只要不把中國陶瓷歷史在我們這一代割斷，那麼新與舊都不是問題。

　　孫超是屬這第三類的陶瓷工作者，暫時我稱之為中堅派。

　　孫超所代表的中堅派，是理想主義者：理想主義者鑑於中國陶瓷的歷史，都不是陶瓷內部的胎質問題，而是它的表象的彩、釉之特色，所謂仰韶文化的彩陶，是指它的裝飾；所謂龍山文化的黑陶是它器表光澤的黑；商代白陶；周代釉陶；漢魏綠釉陶；唐代三彩；宋代單色釉；明清彩瓷莫不如此。至於目前民國時代的陶瓷最重要的課題，也應當是釉色了。

　　在投身於宋代建窯瓷釉的研究經驗中，孫超對結晶釉產生了濃厚的興趣，結晶是含鐵的厚釉，在火焰燒製過程中冒泡而形成的，每一個泡孔形成時，鐵元素就分別向這泡孔中聚集，而形成結晶。鐵中如帶有錳，結晶的油滴會呈銀灰色，孫超的油滴釉就是這一類，他也曾燒出「玳皮」、「兔毫」

等效果，其中也得到了一種白色兔毫紋釉，使孫超決定了要燒製前人所無的
純結晶釉，終於得到了目前的「水彩結晶」。

孫超的結晶釉，以鋅為主，在燒製時鋅中摻鐵，便可開出近黃的結晶
花，若是加銅，晶花便呈綠色，適度的鈷可以得到藍花。

民國七十年，歷史博物館舉辦中日陶瓷展。日本陶藝家一向以現代陶瓷
王國自居，內心有點看不起其他國家的陶瓷。隨團來台訪問的日本陶瓷評論
權威吉田耕三先生，看到孫超的結晶釉，不免吃了一驚，想不到台灣還真有
人才，吉田是年度「日展」陶藝部的主持人，當時就邀孫超到日本訪問。另
外參加中日陶藝展的日人中里太郎，是日本人間文化財的候選人，地位崇
高，也對孫超的作品大為激賞，這兩人都和孫超交上了朋友，每年都請孫超
參加日展，但參加日展的規定是最少在日本居住三個月，方有資格參加。孫
超顯然沒有這樣的時間。

孫超的結晶釉，開始只是漫無目標的遍體開花，當然窯火會形成聚散，
但他不斷的改進，使他的結晶釉開出的花不但有各種顏色，而且還在器表配
以其他的釉，使之成為對比強烈的演變作品。

結晶釉是一種精緻文化，燒製時過火則無花，不及也無花，要恰到好
處，不過分秒之差而已。孫超下一步想作的是想燒出比較渾厚深沉，富有建
窯那種帶有禪意的作品。

孫超燒出聞名的結晶釉五年以後，一位外國人也在一本英文雜誌發表了
結晶釉的作品和化學成分表，但那些結晶只有孫超早年的初步水準。

受到孫超的影響，目前台灣也有人跟著燒製結晶釉，但總不如孫超的富
于變化。假以時日，台灣的結晶釉便可能成為一種足以代表民國時代風格的
陶瓷器了。

那麼，民國的美術工藝就又和傳統搭上傳承的道統關係了。

（原載《聯合報》副刊　民國75年1月2日及3日）

46 鏡園陶話
——林榮華陶藝的語境

人類是語言的動物。

語言本身又分言語、語言和語境。

言語是只達意的對話，語言則是廣泛的通稱，語境便透露了文化層次。是語言長青的生命。言語乏味的人，主要是欠缺語境。

造型藝術也是非語言的語言，是廣義的語言之一種。

東亞的水墨畫，曾是造型語言之語境的高峰。現在人不畫代表現在的水墨而畫過了時的「國畫」，就是造型語言中的言語，模仿的語境也是死的語境，比言語更低級。

以陶瓷來說，宋瓷的瓷語語境，曾達到一個高峰，瓷語的語境元素，幾乎用罄，沉靜自在的汝、官窯、瓷容器的邊沿微微的顫動，是至高的語境。天目結晶釉的厚實使現任結晶釉如繡花枕頭，輕薄而低俗，難怪沒把早就燒成的結晶釉當成一回事。

可知瓷業是昔日的光榮，陶藝才是時代的產物。

只知有國際陶藝大展，未聞有瓷業大展這回事，近近已經把瓷業劃歸工業產品，很少人把現代瓷業當成藝術。

陶藝才是當代藝術家可以馳騁的天地。

近聞一位支持陶業的人，申言高溫瓷是大學、研究所的學生；陶藝是小學、幼稚園的玩意，真是大言不慚，愚不可及。林榮華的灰釉陶就達到1280度，和瓷器溫度也非常接近，更何況藝術絕非溫度不溫度的問題。

在陶藝家中，鏡園陶坊主人林榮華先生，是少數能把樸素的民藝和現代陶塑鎔和在一起的人。他的創作品都含有他的觀念，作一件死板的陶器已不能滿足一個有創造慾的藝術家了，只有笨伯才不斷重複些瓶瓶罐罐，樂此不疲。賦泥土以造型生命，是陶藝家的天賦，瓶瓶罐罐，沒有造型的瓷板，都是浪費生命。冒充藝術。

藝術是一種表達抽象藝術也是一種純粹表達，若是瓷釉自己變出來的東西，「人」的地位何在。屬於自己的造型理念，才是藝術作品的生命。

　　林榮華的陶藝作品，每一件都有主題，都有話要說，他拉坯收口，都像人或動物的，有感覺、有表情、或張或闔的嘴唇。最常見的，是他用一個或兩個小圓球，有的是整體得「頭」、有的是對生的兩個人形，小心翼翼的，帶一點羞怯的，好像是隱藏了什麼秘密，如果不仔細看，還以為是什麼動物的觸角，在試探着生存空間的動靜。有時他題為對語，有時想到「一世修來『同船渡』」，有時也歌頌人間的「親親」。林榮華的這些符碼，是可以共同的，一如超現主義那種「夢的轉換」的夢境。他作品的整體是一個生命體，添加的一些要素（如觸角式的小人頭，群游的魚，「船」上的布物，偶然墜落「想飛」的葉子……等）則是另一種生命。所以他作品的生命不是單一的，一如人世也不止有你一個人存在。

　　他一部份題為「魚」的作品，也很有意思，魚只是一些方梯形的小陶版，大小不同而已，在較窄的那頭打一個小洞眼，再刻劃出半圓的鰓綫，雖然似魚非魚，朝一個方向斜貼，就如人一窩風的奔赴茫茫未知。逆流而上的意象帶有生動的意圖。魚若像魚，就是死魚，沒有想像就沒有生命。有時他也會在斜面的大空間，刻劃滿滿的斜綫，似水非水，在整體上卻有強烈的設計效果。

　　林榮華作品的最大特色，是民藝和現代意識結合，視覺效果何觀念結合，處理得最成功的陶藝家。鄉土藝術只有在這樣的情形下的鄉土才能算是「藝術」。

　　美學家唐張彥遠，批評精緻藝術說：「精之為病者謹細」「甚謹甚細而外露巧密」，當今的結晶釉太好看、太謹細，便犯了中國美學之大忌，瓷業王國之所以未發展這種外露巧密的薄釉原因在此。

　　由研究樹葉釉成功的燒成厚實的灰釉陶，溫度超過1280度以上，出窯以後：便火氣全消，樸實自然，完全合乎「自然者為上品之上」的審美原則。這種東方式的造型語言流露了溫厚，誠篤的的語境，是華而不實的結晶釉不能望其背項的。

花蓮出、？年次、台北工專土木工程科出身的林榮華，偶然的機會，看到當年介紹陶展的文章，為了好奇便買了許多陶藝的書籍回家研究，也照本宣科在家試，開始總是失敗的，失敗更引起他的興趣。從此對土木工程本行，轉到土火工程的陶藝，最後仍走向了鄉土，林榮華和泥土也算是有緣了。

一個成功的男人，必有一雙女性推動的手，林太太對林榮華的愛護，放任已到了像一個母親的地步。鏡園就是林太太一雙素手建設起來的，如今已成了三峽的世外桃源人間仙境了。

筆者預定九月二日在史博館的個展，在八月中便已準備就中間一小段閒暇，忽發奇想，很想作些陶塑附帶展出。便和陶藝界的友人商量，她約好時間帶我「到鶯歌去找找看」，在北二高商量了半天，快到鶯歌街上，她突然「哦」了一聲，「有一家陶坊叫鏡園的，師父林榮華先生，陶藝作得不錯，你一定喜歡」。我喜出望外，性急的說「還等什麼呢？我們就去拜訪吧」。

「可是有點遠，在三峽」，他一面說，一彎轉，便離開了鶯歌，直奔三峽。在山區轉來轉去，很擔心找不到目的地。

好容易找到了「鏡園」，停車時，看到山上一位老道，頭挽高髻、疏鬚垂胸，正在採藥似的。他聞生下山，一經介紹，才知此道非道，正是鏡園主人。

這時我想起王維詩「中歲頗好道，歸臥南山陲」之句。

陶坊取名「鏡園」，那裡像一個陶坊，很像是斟破人世恩恩怨怨，有循跡深山、遠離塵俗、以鑑為鑑的況味，作為陶坊「鏡園」也夠脫俗的了。

主人是一為飲者，終日酒不離唇，但是慢飲小啜，我接酒一仰頭，不禁吟出李白的「自古聖賢皆寂寞，唯有飲者留其名」。和他聊天，素不拘，甚為愜意逐有相見恨晚之歡。

在史博館個展引起朋友注目的十件灰釉陶塑，都是林榮華代燒的，趁為林兄作序之便，一併申謝。

一九九八年楚戈于史博館二樓咖啡座

47 千手觀音
──鄭璟娟的纖維造形藝術

　　韓國纖維造形美術家鄭璟娟女士，在臺北環亞藝術中心展出時，曾引起臺北藝術界的大震撼，許多觀眾差不多都有相同的驚歎，「她怎麼會想到的」？

　　她怎麼會想到利用一般工人工作的粗線手套，來構成表現媒體的呢？當我第一次看到她的作品時，心中就浮現了一個概念，這人真是「千手觀音」。

　　在我眼中，這些用手套構成的造型，已經不是手套了，它是活生生的手。聚集著，交握著，排列著，連接著，長垂著的手，都是有生命和有表情的。

　　在鄭璟娟的作品中，可以看出藝術家再造的力量，能化腐朽為神奇，最平常的東西，經過藝術的處理，他就煥發著一種生命。此時，藝術家的心靈實即神的心靈，人神原本是一體的，當人的心靈深處，神光閃現時，足可使無機物從千年的沈睡中甦醒過來。藝術家要達到這種境地，必須具有一份「平常心」的態度，用平常心來看世界，萬物一律平等，沒有高低、貴賤、物我的分別，這樣才能發現平常處亦有不平常的生命存在。禪門南泉和尚說「平常心的道」，正可以用來欣賞鄭璟娟的藝術。

　　在鄭璟娟的作品中，有些是「聚集的手」（如作品第

楚戈和和韓國藝術家鄭瑾娟共同展出『繩子與手套的對話』

鄭瑾娟　無題84-8　1984　棉布染色　140×200cm

84-7），很像擁擠的地球人，伸出搖動的手，向天空祈求著佛光的照臨。也有一位觀眾說像海中欣欣向榮的生物，在水中搖曳著，歡呼著陽光與養份。

也有一部份是「交握的手」（如作品81-6、84-8、82等），象徵著人間的和平，以及友誼、信賴、愛與瞭解。人類最原始的語言，就是靠手來傳達的。

有一部份作品則把手指加長，成為「長垂的手」（如作品85），這類作品象徵著永恆、長久的時間意識。我自己也曾有過這種經驗，青年時代，我愛坐在河邊，把雙腳浸在流水中，去感覺水流的行動，突然，我幻想著自己的一隻腳不斷的增長，竟隨著水波順流而去。我把這種感覺，寫入一首「山海經」的詩中，雖然我寫被水沖流的是足，鄭璟娟是寫「手」，但都是意識到人有時可能會超過自然的極限，某一部份隨著時間不停的生「長」。這是人的潛在的恐懼，就好像人如果不剪指甲的話，它會長長到超過你的想像。

鄭璟娟垂長的手指，在染色時分成很多節印。像樹用年輪紀錄時日，垂長如植物根鬚的手指，一節豈不也是一段很長的時日麼？

在造型上垂長的手指，像生命的觸角，向未知的時空，用垂拂來探索。

她也有一部份很整齊的「排列的手」（如作品81-7），像軍隊一樣，沒有個人只有整體，除了縱隊最後一排可以看到五隻手指以外，後面的無數的手指皆被淹沒了。不管鄭璟娟有沒有想到，這正是集體社會的悲哀。從造型而言，凡用一個單元重複排列，其目的是強調全體整齊而單純的美，不在個

鄭瓊娟　無題88-1　1988　棉布染色　400×420cm

別的多元變化。

　　我第一次看到鄭瓊娟的作品，心中便聯想到「千手觀音」的形象。只以為鄭瓊娟是一位「手藝術」家，並不知道她是一位佛教徒，後知道她家世代信佛，我的聯想就有道理了。手在東方藝術中佔有非常重要的地位，特別是受佛教影響的文化，都很注重手的表情。東方的舞蹈和戲劇，手勢成為重要的表演藝術。這也可以在佛像藝術中獲得證明。

　　佛像雕刻由於面容入靜，身體也沒有很大的動作，故佛與眾生的交通，不能依賴臉部的表情和身體的動作為橋樑，佛心中的話，全靠手印來傳達，所謂「大無畏印」、「與願印」、「說法印」、「降魔印」，都是手勢語，眾生由此領略到與佛的親密關係。

　　人類語言文字不發達的時代最早的交通，也是靠手的語言來表達內心的話，那末創造「手藝術」的鄭瓊娟，或許就是菩薩再世吧。

　　佛教有「千手觀音」菩薩，按《楞嚴經》載：「觀世音菩薩，以修證圓通無上道故，能現眾多妙容……由二臂、四臂、乃至一百八臂、八萬四千母

陀羅臂……」，故千手只是形容手臂之多而已。千手觀音一手心又各有一眼，有眼之手在表達意願時便更靈活圓通了。

千手觀音只是證道開悟的象徵，無非廣大圓滿，大慈大悲、無上神通之意。在佛家言，這些大成就都是可以修證的。

一個藝術家，把自己投身在原創性的審美意識之中，其實也就是一種修證。在禪宗來說，這是一種直接的語言。凡是依賴世俗既有的語言來論道的，都是妄說，因為世俗的語言本身皆不純淨的緣故，每一語言各有個別的解釋，並無絕對的定義。原創性的藝術，必須藝術家先「見自性」，發現了個人獨立的「自性」，就不會採用普通大家都知道的語言來表達，眾人習用的語言（如中國畫的臨摹與構圖），絕對不是個人內心的真「話」，學舌而已，原創性的藝術，就是藝術家在自我的修證中見到真正的「自性」，不借他人都知道的方式來表達。

禪宗常用棒喝、扭鼻來提醒學人不生妄念，不學世俗習慣的「舌」。按棒喝雖然不是普通的語言，但也並不是吾人全不瞭解的東西。然則，鄭璟娟的藝術，雖然並不是普通我們習見的方式，但手套也並不是吾人全然不瞭解的東西。

鄭璟娟的纖維手套造型藝術，是一種純粹的屬於她自己的獨特藝術。提醒我們要注意身體日常不起眼的東西，引用金剛經的話：「若菩薩有我相、人相、眾生相、壽者相，即非菩薩」。則鄭璟娟的纖維造型也是——若以習見纖維結集為造型手套、有聚集、交握、長垂、排列諸相，即非手套。

（原載《雄獅美術》第180期　民國75年2月）

織夢族

——弘益纖維造形展的啟示

`48`

1

近來國際間曾經流行過兩種藝術活動，一是「紙藝術」：一是「纖維造形」。二者都是以材質為基礎，而這兩種材質都和中國文化有密切的關係。

紙與纖維，都是目前人類生活的必須品，每一個人都很熟悉這種材質，用它來推行國際性的藝術活動，在本質上就有一種共通性。在共通性的材料上，表現不同的造形，對調和隔閡、促進瞭解，比起別的材料確實要優越得多。比如油畫材料對大部份的東方人來說是陌生的。水墨材料對於大部份的西方人也是陌生的。國際藝術活動如果推行一種理念、一種主義，更是少數人的主張，其他國家的人縱然仿效，也很難真正瞭解。

國際紙藝術過去在臺北市立美術館曾經展出過。

這次臺北市立美術館邀請韓國弘益大學的纖維造形會員展，有四十四位藝術家參加，是響應國際纖維造形藝術活動所組成的畫會。弘益纖維造形的會員共五十五位。其他大學、其他團體，從事纖維造形的藝術家更多。

韓國，乃至於國際間之所以產生了大批的纖維造形藝術工作者，而臺灣卻鮮少有人注意，皆因許多國家都把染織、纖維造形正式的納入了教育，許多美術大學都設立了類似的科系，在韓國、日本的美術學校，還有刺綉科。刺綉科的學生當然不止是刺一些女紅式的題材，既然是大學教育，其最終目的自然是創作了。女紅的題材，不必到大學去學。

在這種風氣下，從事纖維造形的藝術工作者自有其客觀的社會條件。目前中國這方面的藝術家非常少，乃因我們的政府不認為這是一種藝術的緣故。

看起來韓國、日本在文化、教育上對發揚東方文化這方面，比起自認為是源起國的我國，就要積極多了。

2

說到纖維造形，當然是從紡織、織染技術發展出來的。

紡織術是人類史前時代共同的成就，開始時之只是為了實用，之後人文

思想的萌芽，對於抽象世界的夢想，對於審美強烈的渴求，織染工藝就和美術結合在一起了，早期的纖維造形，多半是注意到以交錯的經緯綫，用不同的色綫來編織圖象。

人類早期的纖維造形，一部份被保存在各原始民族的織物之中。世界上許多原始部落，在文化發展的過程中，目前也許遠落在現代工業文明的後面：如非洲、澳洲、美洲、南太平洋、中國西南邊疆……等地的原始民族。但是在類似纖維造形的染織藝術上，卻仍然保存了他們優秀的傳統，各有各的強烈特色。這些土著的織物和雕刻，曾經震撼了現代主義的許多大師，原始織物影響的著名畫家有保羅克里（Klee）和米羅（Miro），畢卡索及非洲雕刻和織物的影響是眾所週知之事。差不多大部份的現代藝術大師，都或多或少受到過原始文化的雕刻及織物的衝激，這也顯示原始土著在生活的尊嚴上，在創作的生命力這一方面，都是值得自詡為文明人的我們致以最高之尊敬的。

按纖維造形的織物，對人類而言，是最有「貼切感」的生活藝術，人沒有別的動物美麗的羽毛，既可禦寒，又可自得。光溜溜的人體，在別的動物看起來，像拔了毛一般，看起來一定很醜陋。人只有用織物來當作人的羽毛，來美化自己。

從紡織到織染，雖然是古代人類共同的文化成就，但是東方人則在這門實用藝術上，曾經有過很大的突破，那就是在新石器時代發明了蠶絲。蠶絲織出了光采的帛，在帛上進行纖維造形，便是「織錦」。織錦是人類文化一項大突破。後來東方人又錦上添花。這是古代纖維造形之極致，它劃時代的成就叫做「錦綉」。在錦綉的基礎上又發明了緙絲。

古人在讚歎河山之美時，無法從人化找到別的頌辭，錦綉出現代以後，便用它來讚美此壯麗的自然之美，而稱之為「錦綉河山」。

按河山是天的傑作，是自然之美，纖維造形之錦綉是人文的成就，以錦綉形容河山，不是和天比美麼？

　　拿纖維造形的錦綉和天比美，固然是有點過份，可是想一想錦綉曾經在兩千年前，就以它神奇的纖維造形之美，在人類文化史上第一次擔任了溝通中西文化的使命，第一次大規模的把東方的訊息傳達到了西方，美化了西方人的生活，開闢了第一條文化交流大道，這就是大家都知道的歷史之道「絲路」。

　　從這裡也就可以體會到，中國人為何把歷史叫做「史紀」了，凡是涉及傳統、歷史的記載，古人都不用從言的「記」而用從系的「紀」，雖說紀可能是源於結繩，但結繩結綾，都是纖維之一種。而織錦刺綉，則是在文字發明以前，最能織出人的夢想與觀念語言的媒介。

　　也因為在纖維造形上曾經有過非凡的成就，中國人就在這一生活經驗中編織出了一個美麗的神話——牛郎織女——故事：

　　織女是天帝的女兒，她的工作就是織錦，天上的彩雲，都是織女慧點的心所織出來的纖維造形，織女所織的錦，名叫「雲錦」，雲錦是美化天地間的藝術活動，並不一定拿來實用；因織女也織衣，織女所織之衣名為「天衣」，天衣妙處在於「無縫」，不是用針織出來的（大意見《荊楚歲時記》）。

　　織錦其實也是織夢，把人的想像織入纖維造形之中，詩人愁予有句云：「請容我以小詩織錦」，真是既浪漫而又自負。

　　因此，我們有理由相信，凡是從事纖維造形工作的藝術家，都是織夢族。

　　古代東方的織夢族，曾在歷史上織出了一條絲路，期望現代的織夢族，在現代的時空下織出一條新的絲路來，以促使目前的所謂國際性藝術，不致偏向西方的意識形態，而成為包括東西方共同參與的文化潮流。

3

　　在這次「纖維造形」展的作家中，大部份保持著明顯的纖維織染的特

鄭璟娟
作品90E
染色手套
130×180cm

色，也有一部份是充滿繪畫性的作品。

鄭璟娟女士的〈手套〉，對臺北的觀眾來說並不陌生，她曾多次來臺北參加聯展，也曾在臺北環亞畫廊舉行個展。她的〈手套〉造形理念，主要在歌頌人的雙手萬能，以及手勢語言的特性。她的作品如果是集中結構的「群手」，使人感到一種生命的呼喚，與爭相表達自己意願的混雜的聲音。當她把手指垂長時，一如在空間生長的植物，耐心的，要以長度來丈量時間。

鄭女士從手的表情體會到以手套作為纖維造形的理念，相信是得自佛教的信仰，佛的手印之表情，是靜止的佛像唯一與信眾溝通的橋樑。

鄭璟娟的纖維造形是近乎立體的，能把普通工人用的粗織手套提昇為藝術的層次，並賦予新的生命，是現代藝術所開發出來的一項特色。

文美英女士的作品〈赤綫疾走〉，錯綜複雜的綫條，疾馳在那美麗的秋之原野。韓國璀璨的秋原，很像燃燒的生命，不顧一切、盡情盡興的激烈競走那生之旅程。如此繁複的綫條，真不知是怎樣織出來的。

鄭太漢的作品〈大地〉，是用各色綿綫，壓擠成密集的色面，色面上的曲紋，像是從空中俯瞰大地的田畝，那些綫紋是人工耕種的痕跡，畫面的色塊以咖啡色為主調，以黑作對比，以少量的綠作協調，位置的經營頗具匠心。

現代畫家中我喜歡表現主義大師保羅・克里（Klee），安惠暎女士用麻織，加毛、麻絲、綿綫、貝殼、合成絲所組成的作品，也有克里的味道，表現西方中世紀建築物牆面的結構，但基本上是抽象的，她撇除了克里的哀

愁，而注入了活潑的朝氣。

金宗泰用麻繩編織的〈浮土〉，在畫面中央以稀疏的、粗細相間的綫條留出一個滿月形的圓孔，倒有點像窗子，直接染料染成的深棕色，也有點像古牆。

把典型的韓國年輕婦女的傳統服裝之色彩，拼成方塊與橫三角形的抽象結構是南相宰女士的作品〈祝福〉。也的確富有喜慶的歡樂氣氛。在畫面上她把直條狀的色組集中在中央，形成了奏鳴曲一般的交響。

此外金勝子的作品〈密月〉，很像古老的拱門，長滿了頑長的植物。延銀淑的〈江〉，也同樣的是使毛茸茸的毛綫，像野草一般的叢生在畫面上。吳正淑的作品〈流〉是八爿連作，在大氣魄上雖像無盡的長流，但麻布上的色彩卻似春雨連綿的季節。李郁與張惠任的作品，在目錄上排在敞開的左右二頁，形成了強烈的對比。李郁的自由曲綫分粗、細、寬三型，在深色的畫面旋動。後者（張惠任）則是直條紋的方塊，橫豎相間整齊的排列，和自由曲綫比起來，這就是理性的畫面了。

具敬淑的〈舞姬〉是由長幅的布匹，呈梯斗形組合，每條布的上端畫了一些裸臂的舞姿，大部份則用深藍畫滿人字形波折紋，本身就像是舞服。

參展作品中，一部份似乎給人繪畫性強過纖維特質的印象：

朴秀喆先生的作品「形成」，是幾何形抽象的畫面，以紫色為主調，以方形白塊為平衡，以含有深紫的黑為對比，五組像直條的黑色小窗分配在畫面偏右各方，增強了畫面的空間感。

宋繁樹教授的作品SHI ELMA，像是星雲的爆炸，繪畫性強，纖維造型的印象較少。

禹良子在絹上直接染色的繪畫，藍、黃、紫、綠的調配，有春到人間的豐盛感覺。

李貞姬同時也是韓國服飾學會的會員，臺北實踐家專服飾博物館曾邀請舉行她的「美術衣裳展」，此次參展的作品〈生命〉，是鮮紅色的方塊作菱

角形放置。在底布上把大方分割成小方形，作品的理念是把方格綫用色彩塗滅，但重色使方格綫部份有裂紋，隱隱若若露出原形。

李信載女士的作品題為〈自畫像〉，但是近乎直角方塊的畫面，絕對不會產生畫像的印象。本作品以深淺的紫色為邊框，中央是明朗的橙紅色系統，並以交疊的斜方角形成變化在畫面重複出現類似英文字母的n m形符號，表示理智中也有一點感性的浪漫，或許這就是「自像畫」的大意吧。

金榮順女士的「作品」，是用接近的色系，棕、黃、方形、三角形的麻布拼成畫面，在適當的位置用疊紙衣的方法疊了一些小衣——包括疊紙衣的步驟——浮貼在方塊綫上。在抽象畫中，介入一點民俗要素，是一部畫家喜歡安排的「觀念」。

朴賢淑的〈心像〉，雖然是羊毛織成，也有強烈的繪畫性，她的感性抽象主義的畫面，大筆帶有揮白寬帶色塊，集中在左上方，留出右下角的空白（黃地）作為虛實的對應。以褐、黑、紅、灰為重疊的層次，畫面給人強烈的感受。

申英玉的作品〈招福〉，也很有有意思，她把東方人常用的「春」、「福」菱形方塊貼紙，換成了春意盎然的綠布，用淺色線在大方塊中劃分成許多小方格，再在下方用黃藍紅的寬條畫成一個跨線方框‧方框中的福宇以一團絲代替。現代畫和民俗觀念結合，實在也是很有意義的事。

把纖維和雕刻‧琪境美術結合的有李秉道的〈檀記〉，用廢鐵黏貼一片綿布。朴正石的〈造形〉，事實上就是線軸卷的放大，這也是普普藝術的延伸。

金榮蘭女士的〈未完成〉，是在一琼形方柱上用方格分割浮貼的花布。

李日英求用一匹紅布綁在海灘的人形柱上，隨風飄舞，是他展出的「環境狀況」。但不知在市美術館展出時，是否要用電扇以代海風。

其他作者像李惠淑的〈無題〉是在染紫的麻絲、毛絲、棉線上，加淺色有垂布的感覺。王敬愛的〈即興〉用混合纖維酌花布拼成抽象畫面。崔惠

珠利用羊毛織品的紫布,使畫面形成自然起伏的曲線,看來像「無為而無所不為」的板子。朴起福女士的〈祈願〉是在絹棉織品上,用鐵及酸性染料,透過窗格的三角,把祈願昇上了天空。朴光杉先生的作品〈靴〉,是在韓國畫家較常見的方格風的畫面中,重複排列同一圓形符號,這是受幾何抽象主義:及現代設計觀念的影響之作品,雖然使用了工業用的棉絲為材料,基本上和油畫無異,如果用油彩來表現並沒有什麼不同。相向的情形。也見於李明信、李福姬、金尚藍、金星嬉、高卿淑幾位女士,權寧九、朴鐘學、金俊浩、姜秦星等位的作品,這些作品都是優秀的現代畫,用別的材料來表現,也無不可,現代藝術是不受材料之限制的。

纖維造形最好是只有纖維才能獲致的造形效果,除了纖維,使用別的材料都難以企及的作品,才有可能使纖維造形成為一種國際潮流。

作為一般新繪畫來說,使用纖維、紙漿,任何其他材料,都不成問題。纖維造形,來自紡織,雖然超越了紡織,成為新時代的造形潮流,但是作為纖維造形來說,織染技術仍然是這項藝術,最該重視的潛在功力。

看了弘益纖維造形展的目錄,在漢城看了一部分纖維造形的作品,我我覺得作為一個團體而言,這是一群纖夢族,從史前到現在,人只要有穿衣的需要,這超越實用的夢是永遠也作不完的。

（原載《中央日報》 民國78年11月13日）

飛的感覺

——周義雄的飛天與樂舞雕塑系列

　　中國藝術最常被引用的一句話是「氣韻生動」，這句話出自南齊謝赫的《繪畫六法》，原本是指寫實的人物畫，但八世紀以後水墨興起，文人畫家仍然不斷的引用它，表面的「望文生義」也沒有錯，但是這句話和文人畫水墨畫的「生動」，完全是兩碼子事，是不能混為一談的。

　　哲學名詞可以無限的引用，但技術名稱也無限的引伸的話，是不妥當的，容易引起歷史的混淆，好像水墨畫是從六朝以前就已開始了似的，和「唐王維始用渲淡」的歷史觀不合。

　　實際上謝赫所稱的「氣韻生動」是指類似周義雄的古典題材戲舞，飛天……等飛動的舞帶，漢以後的繪畫特重這種「方法」。

　　按「六法」的六個項目是指六朝當時的繪畫狀況，六種方法是一體的，要合在一起來理解才不致離譜。我們只要看謝赫「畫有六法」的其他五法便知其梗概了：「一曰氣韻生動」之外「二曰骨法用筆，三曰應物象形，四曰隨類賦彩，五曰經營位置，六曰傳模移寫」，元明清的文人罔顧「應物象形」，「隨類賦彩」這裡明白不過的是具象寫實的指稱，而把「氣韻生動、骨法用筆、經營位置」，想到形而上的領域中去了：骨法用筆只不過是先畫造形輪廓，若是先用色畫形叫做沒骨，「用筆」的方法，也只是只熟練和準確而已。唐以前的「經營位置」，完全只是構圖的安排，並無遠近

周義雄　春風獻媚　1993　銅　200×195×100cm

周義雄　壓腳南鼓　1990　銅　63×43×40cm

大小文人畫那種佈局。傳模移寫，是只模仿客體，並非專指臨摹畫稿。依此類推，可知「氣韻生動」是指作畫實際的方法。

　　觀乎漢唐造形美術，特別是晉顧愷之的〈女史箴圖〉、北魏司馬金農墓出土的漆畫，以及敦煌壁畫，人物畫大多是有彩帶的，沒有彩帶的人物畫，也多半會使大袖、長裙、帽帶飄舞起來，以增加平面畫的韻律和「動」感。

　　唐以前，未見水墨畫那種形而上的「氣韻生動」，可知這四字是指飄帶與衣襬無疑。

　　這方法為雕刻家永所存。

　　宋以後寺廟中的雕刻，如飛天、武士、神將、華陀……無論立體、平面、浮雕，都有飄帶，最顯著的是神將，本來神將是用武的象徵，請想：作戰時，肩上披了飄帶，行動起來是多麼的不便啊！而且很有妨礙，絕非武裝的實際情況。台灣寺廟中的神將雕刻，飄帶自肩上揚起，轉折多姿，把肢體內在的動因形象化，使一尊泥塑、木雕在視覺中一下子便「生動」起來了。

　　西方雕刻和繪畫恰好相反，他們故事中的武士多半「解除了武裝」，為了符合西洋畫史的原則，他們宗教中的戰爭武士，多半是裸體的，雖然作戰時沒有蔽體的甲胄是多麼的不便和危險，為了審美習俗也顧不了那麼多了。一如我們寺廟中的神將，為了「生動」明知彩帶不便於打仗，也還是要把飄帶糾纏飄揚在身體四周是同樣的道理，其目的在擴展肢體的限制，使張力和動感擴大它的範圍。

　　這些從美術考古和語言結構學而言，是受到民族「集體無意識」、「集體表象」之驅使而造成的。

　　周義雄的雕刻，強調了這一點，程度上他把握了民族審美的基本精神。

　　前不久，他以南管樂舞作了一系列的「生動」雕刻，這次他的飛天雕

周義雄　波橫　2008　銅　78×68×34cm

刻，是南管樂舞的伸延。

　　在台灣現代藝術發展史而言，雕刻人才雖也不少，但比起文學和繪畫，現代雕刻總是最弱的一環。大部分以模仿西方現代雕刻者居多，模仿西方潮流，應視為一種手段，最終還必須變成本土化，才能為自己的作品定位，若是和西方人的作品形式上沒有分別，自己不在了，自己所屬的地域性格也就不在了。這是一個多元的世界，人類在廿世紀、廿一世紀所作的努力，也是期望各不相同的現代文化來豐富這個世界的審美，民族和地域性就很重要了。

　　周義雄用現代觀念來表現古典題材，使民族文化進入現代生活，進入現代社會，這是所有藝術工作者都應該正視的問題。他創作南管樂舞系列時，便放入了敦煌飛天的要素，如今他正式以飛天的題材，來創作現代結構，把老莊的柔曲哲學，藉揚起的動線，延展到主體以外的「無」的空間，使無成為有，其迴旋線還可以用想像補充。故飛天本身是不重要的，重要的是：是否賦予了她時代生命，藉著曲線造形，來體驗飛行的感覺，生動的曲線是途徑之一。

　　周義雄也試圖把寫意文化的山水觀，融入人物雕刻的衣紋中，也想把古代鎏金和彩繪被時間所消蝕了的美表現出來，是頗為符合現代速食文化之意義的，若是要等鎏金和彩繪斑剝變色，有時是要等數百年的。

　　周義雄在南管樂舞的表演式的「動作」，在飛天中便自然多了，而使「做」的痕跡減少了，順勢的「氣」增加了，往後還有更大的發展空間。

（原載《藝術家》雜誌 第265期　民國86年6月）

人間喜劇

——楊朝舜木雕的鄉土情壞

　　質樸的鄉土藝術是文化的泉源活水。鄉土藝術沒落，文化的根本就會動搖。全世界工業化的國家，當科技突飛猛進之時，只有鄉土的情懷可以挽救，可以挽救他們社會的脫序，日本人把他們傳統的手工藝，提高到出乎一般外國人想像的地位，目的就在護衛他們的根本。科技工業無論狂飆到何種程度，民族的自我仍然是不會迷失的。

　　不過鄉土藝術的基礎是生活，若是把它當成古董的效益來看待，便是一種摧殘，明清留下來的木雕，低溫釉陶塑、家具……等等，若是不和生活打成一片，便失去了它基本的意義。

　　以神像雕刻來說：神像離開了家庭的神龕，就等於魚離開了水，祂就不再在此以家庭為單位的，人的生活中起任何作用。神像的雕刻水準，除了在精神上產生寄托之外，也使人在無形中受到審美的指引，低俗的陳設使在此環境中成長的人便以低俗為美，敦厚、直樸的雕刻也將在不知不覺中，使人知道它和低俗是有別的。

　　鄉土而能成為藝術，成為文化，便意味著它是經過淘洗，而屬於鄉土中的菁華，雖和廟堂的所謂「高純」的上層文化有別，但它卻是上層文化的土壤。

　　在社會脫序的時代，在鄉土文化破壞無遺的時代，當代的鄉土藝術家，就扮演了重要的角色。

　　他們繼承前人的薪傳，保衛即將

楊朝舜　1997　樟木　69×54×48cm

楊朝舜　1997　樟木　69×54×48cm

消失的鄉土文化，民間大眾熟悉的題材和生活不致偏離太遠的質樸之美，正是現在社會大眾所需要的藝術活動。

木刻家楊朝舜和別的鄉土藝師一樣，都是苦練成功的典型的例子，他專心致志，每天孜孜不倦的都在度量材、仔細端詳著那時間史的古木，隨時都想搖醒他們冗長的睡意，呼喚著他們從時間中醒來。每一段原木的內裡，都潛藏著一種道、一種生命，早在它們生長的過程中，就接受了天地的委託，地催天提，爬昇是它們的天職，讓枝葉舉向天空，和陽光握在手中，使之和大地深處的欲望配偶。

在世間，唯有原木，是天地之橋樑，「絕地天通」的管道。它孕育的生命，隨時都可以呈現世間萬象的諸種形貌，因為生命原本就早已植入層疊的的年輪之中。

雕刻家只要靜心的端詳，就會看到那年輪中的形體若隱若現的向看到他的人招手。

基本上楊朝舜的木雕題材，皆以神像為主，不過中國的諸神事實上都是人，都是曾經有使人感動事蹟的活生生的人，他們存在於民間的故事中，是鄉土人把他們對人生的期望，寄託在歷史傳說、以已經物化的人的身上，而成為神。神像雕刻所表達的是鄉土人對人的評估，凡是成為神的人，必然曾經對鄉土有所貢獻。像武聖關公，在文人士大夫的心目中的神是一種形象，在鄉土人的心目中又是另一種形象，文人士大夫心目中的神是歷史的，鄉土人心目中的神是生活的。所以民間諸神的音容笑貌，大多得自歌仔戲的舞台

楊朝舜　1998　鳥心石　136×46×36cm

形象，那些賞善懲惡的故事那些取悅大眾的表情便是鄉土人的最愛，只有來自鄉土的人才能把握這種情懷。

　　楊朝舜的木雕諸神 基本上仍然保存著斧鑿痕跡，唯恐拋光的雅致會剝奪鄉土的質樸生命。中國文人畫求拙，事實上就是生活在雅得要命的環境中，想尋回一點天真和質樸。

　　　所以在楊朝舜鄉土情懷的木雕中，無論是眾神或動物，全都具有憨厚樸實之美，而且大多都走像戲劇一般的正在演出。

　　人生不是如戲嗎?我們都在演我們自己的角色，楊朝舜刀斧下的諸神和動物也是在我們社會的舞台上演出他們自己的生活。

　　別的民族的坤大多數是給人膜拜的，中國人的神卻是中國人的生活，人與神之間生活在一起而打成一片，現代鄉土藝術所要把握的，便是增加社會大眾的生活層次。

　　藝術原本是美化生活的，如果能和諸神一起演出人生的這一段不是一件快樂的事情嗎？

　　只有在鄉土藝術的木雕諸神中，你才會感到神並不是高高在上，衪和我們正在同台演出。

<div style="text-align:right">（原載《藝術家》雜誌第310期　民國90年3月）</div>

51 龜與蟹之美

──商周文物造型的新探索

　　沒有認識張義以前，因為敬佩他的作品，彼此又有不少相互的朋友，因而早就把他看成一個沒有見過面的「老朋友」了。三年前在香港和他第一次碰頭，覺得張義敦厚、誠篤之個性和我所想像的並沒有什麼分別。

　　張義是一位觸覺敏銳的藝術家，這話並非純指他的雕刻與浮雕一般的紙漿版畫，而是指他的心靈的幅度。他能把他的觸覺，深入遠古時代，把三千年前殷商人在文化活動中所使用的卜龜擒來眼前，組成全新的現代意義的作品。殘損或完整的龜甲形象一律照單全收，更使人拍案叫絕的是，他把龜甲的灼孔挖空形成雕刻的空間結構，按古代的卜龜要經攻治整理，並在背面事先鑿出梭形或圓形凹臼，使甲骨減薄，等卜祭時好用火（炭枝）來燙灼，正面便會灼出「卜拍」的裂紋，巫者就從這裂紋中判斷吉凶。灼裂時「卜」的聲音，就是卜字字形字音之所本。張義似乎很迷這種儀式，他的龜形版畫，用線把裂紋誇大，而在龜形木雕上，乾脆把商人的鑿渦放大又挖空，這梭形穿孔週邊隆起像加了框子，很有將傷口理念化的味道；另一方面，張義龜甲上的梭形空孔也是卜龜的窗子，通過這透空的窗孔，我們可以上窺中國古代殷商文明的幽秘和光榮。對雕刻本身來說，這也是空間和結構。

　　龜甲在中國殷商文化中是用來契刻文字的，張義也會把流動的草書，如「馳譽丹青」的文字，像刻碑銘一般刻在木造的龜腹甲上。

　　也常見張義用近乎香腸一般的條狀肥線，穿插其間，一方面可以連繫各組的空間；另一方面頗有蟲龍蠕動之象，有意無意間，把龍蛇的意象，和龜甲融在一起。

　　商周銅器的圖象花紋，看似複雜，其實是用一些觀念符號重複的拼裝而成，複雜中有簡略。張義的雕刻，也符合這種精神。他這一類雕刻，其實也只有龜形、梭孔、方圓、蟲龍似的肥線等幾種簡單符號之變化組合，最多在狹縫中群集著一種貝類似的有孔圓球，以增加局部的效果。

　　這很合乎《易經》所說：

　　「乾以易知、坤以簡能。」「易簡而天下之理得矣，天下之理得而成位

乎其中矣。」（《易經・繫辭》第一章）

　　有一件立方形的圖騰柱似的雕刻，把實體的龜形變為鏤空的龜形空洞、蟲龍般的肥碩線條，仍然事這立方形雕刻的聯繫線，這其中有沒有文化上的隱喻，則不得知。

　　他用紙漿壓成的龜形版畫，是一組一組像活字版似的拼組而成，可以複製，也可以移動重新組成新畫，每一單位與單位之間的隙縫形成不規則的方形格子，不但像商周銅器器底的範線，也像毛公鼎、頌壺銘文間的陽線格子一般。這人如此自由的利用古文化的痕跡，用來作為創作的素材，不得不使人佩服。

　　他這次展出兩件青銅鳥人立體雕刻，其中較高的而「人」味也較多的一件，居然也把四穿孔形成的龜形作為上身的結構、伸展之翼，也很像誇大的龜甲左右之橋甲。兩件「鳥人」都有梭形女陰，較抽象的一件有豐乳，不知道張義有沒有取象於《詩經》的「玄鳥」——「天命玄鳥，降而生商」的詩意，商人的始姙簡狄本是拜鳥為圖騰的女性「鳥人」。雖然是抽象作品，但造型卻是東方式的。

　　張義近來作了很多螃蟹雕刻，其中第一號「將軍」豎在香港海灘，既像門，又像龍，的確有將軍把關，萬夫莫人的氣概。請帖上那件，也有武士的派頭，我猜張義自小愛看章回小說，水族動物在神話中蝦兵「蟹將」這樣的話。這反映了張義在藝術上敢於嘗試新的形式的勇猛精神。

　　張義的版畫以朱、黑二色為主，黑色是夏代的國色，朱是周人的國色，這習俗一直流傳至今。這樣看，抽象主義的張義，確實堅持著一些文化上的傳承精神。

　　目前台灣的雕刻界，人才輩出，張義這種既有創意，又很中國風格的雕刻，可望為台灣的雕塑界帶來一種新的衝激。只要你有心，中國悠久的文化中，總可以找到創作的靈泉。

　　沒有和張義碰面以前，心中本來存有一個大問題，想當面問問他的，可

張義　龜甲

是參觀了他的工作室，看了他那使人豔羨的藏書，以及書房中那樣多的各式質料的螃蟹，我的疑問早已瞭然，也就沒有在問他了。

我心中存在的疑問是：他怎麼敢把殷商的甲骨文字、金文、骨卜龜甲的形象搬到現代來的？因我自己比他更迷戀商周以及史前的造型美術，對這些花紋造型，我不但「及於它的現象」更瞭解它的本質，放眼當世，我猶未見過在這方面的研究，有使我佩服的人。這也不是什麼狂妄，只是一般研究者著眼在花紋的表象，用圖案學的眼光來統計這些資料。我是用圖象學的方式通過統計來尋找它的內容，由此約略可窺古人的思維方式、圖象的來龍去脈、中國人某些習俗和觀念的淵源等等。

然而，對於如此瞭解的商周（史前）之造型美術，我卻無法使之轉化為現代的表現語言，為何張義能，而我不能？畢卡索不是也「能」轉化非洲黑人的雕刻使之變成立體派的語言麼？當然我也得承認自己的造型才分必有某些欠缺。主要我深知像水墨畫臨摹前輩的弊害，特別是我眼見一些才氣縱橫的年輕人，在起步時過份依賴前輩，結果失去了獨立自主的能力，天下皆知他的缺憾，唯獨他自己一面臨摹又一面唾罵別人臨摹，而且有一次與另一人臨摹了同一幅畫，竟以為別人是抄襲他的。眼看這青年一步之差，而杜絕了自己更上層樓的可能，這些人本有成為大師的可能，但抄襲一旦成了習慣，便很難自拔。這些「旁」車之鑑，使我聽得不敢到我最瞭解的商周文化中尋找造型的養分。

張義　青銅浮雕　1968　31×22cm

　　而張義不同，他是用感性來看古代，在他感性的眼中，甲骨文、金文、卜骨龜甲中古的草書都是活生生的形象，他優遊自得，既可以轉化為雕刻，也可原封不動的搬過來製成版畫，因為他精神上是現代主義的，就不虞讓傳統僵化。生活在現代，若是一個天才精神上排斥現代，他就會糟蹋自己的天賦，有才華的人若能敞開胸懷，接納一切，則新的觀念，並沒有那麼可怕。

　　認識張義以後，我也知道了自己的缺失：原來張義對於商周文化只是喜愛，只限於感性的喜愛，所以他能變古為今，賦傳統以新的生命，而我沒有把這份喜愛，放在感性的門外，像蒔花一般天天灌溉，反而把商周的造型，搬入室內，放在手術抬上，像解剖人體似的，企圖去更深入的瞭解，我所及於商周的是本質，他及於商周的是表象。如此一來，張義之失，正是他之所得，我之所得，便也是我之所失。

　　對於商周美術比較上我及於本質，不敢輕易把它引入現代，張義及於現象，看到的是鮮活的可用的材料，這話只限於對這時代的美術而言，絕不可用來比附何者深刻，何者不深刻。比如有一種論調說，希臘美術及於現象，是樂觀主義，比較淺薄，後期印象派，表現主義與超現實主義及於本質，是悲觀主義，比較淺薄。這話似是而非，沒有深究，若不把文化二分化的話，就知道，希臘悲劇是悲劇中之悲劇（姚一葦先生語），在比較「及於」非寫實（本質）的古代中國，我們中國文化根本就談不上悲劇。後期印象派、表現主義、超現實主義誰都知道其中有樂觀的也有悲觀的，剛去世不久的超現實主義畫家夏卡爾，就是一個樂觀主義者。像畫風接近的表現主義畫家保羅克里傾向悲觀——筆者最喜歡的大師——而米羅則充滿樂觀。其間根本沒法用深刻和淺薄來區分。

　　重要的是一個人若對他人的藝術和見解，全不放在眼裡，自己才是真理，才是悲觀的天才，這那裡有絲毫悲觀者悲憫的心情呢？所有的只不過對他人悲觀，而對自己則充滿樂觀罷了。佛家對世界對自己悲觀，通過修練，便可以解脫，而進入一超脫生死的極樂世界，故絕大部分的佛像都是面帶深深的微笑，有一種發自內心的快樂。一個人若心中充滿懷恨，認為所有的快樂者都是愚昧，這傷害的不是別人，而是自己，因為這心態很難獲得解脫。

　　觀眾若抽暇去欣賞張義的作品，千萬要拋開「抽象及於本質、具象及於現象」這類問題，在他的作品中，絕無悲觀樂觀這類因素，有的只是深沉、渾厚的文化背景。

（原載《聯合報》副刊　民國84年12月25日及26日）

形象的呼喚
——記雕刻家李福華扭轉的空間

　　過去一般的觀念，認為中國現代藝術運動，以繪畫為主導。近來我們從整體來觀察，發現雕刻水準也有很大成就。若以台港兩地藝術工作者之成績來說，香港的雕刻比臺灣要突出，但繪畫則以臺灣的風氣較佳。若從臺北市立美術館開館大展的展品作一概略性的比較，可以看出中國現代雕刻表現了一股很大的生命力，正引帆待發，前程未可限量。

　　曾應邀回國展出的香港雕刻家李福華，在美術館展出作品題名為「四維」，由四塊金屬板組合而成，基本上作矮台式，不佔立體空間而佔有較大的面積，是否暗示中國親近大地的四極之意象，不得而知，但雕刻不一定要佔有立面空間這一點是一新的觀念。

　　整飾與秩序，是李福華作品的特色，有時他也很想表現錘打物質表面那種自然的凹凸效果（如〈圖騰〉），可是總不忘用整飾的線和面來統一它。從這方面來看，李福華的個性中可能特別傾向理性與設計。

　　上次他因為參加美術館的展出，也順便帶了一些小件的作品及首飾，在臺北一畫廊舉行個展，主要是銅版浮雕、及大雕刻的縮小模型。在銅版浮雕作品中，如果細心的觀賞，可以看出他精緻的構思。同樣的形，常用陰陽交錯來結構，有時以田字形來分割畫面，總有三面互相關聯，或共線、或共形，在錯綜中形成一貫的秩序。（圖1）

　　我也特別欣賞他以扭「轉」為題的一係列作品，大部分是在一塊方板上，劃開一塊，把它扭轉。其中一件是三方連續，方塊外沿的上下有一小紐，也是扭轉的，其中央的的一紐和圓柱座相連，使左右的扭塊形成相偕飛行的效果（圖2）。而方塊與方塊的疊合絕不相同，使相同的板面在結合上富有變化的趣味。縱然是變化也明顯的反映出精密的計算上的匠心；另一件方塊扭「轉」，作成小屏形，屏座是扭轉的曲折線形成，並用一排小圓孔形成變化（圖3）。另一件「扭轉」作對角菱形豎立，從左面邊沿劃開，扭曲成座（圖4）。這類扭「轉」作品的特色是以局部的扭「轉」來襯托大面積的方塊，以人工集中的小「虛」空來支持大「實」在，扭轉的線型緩慢行

動，可以體會到對力點的把握。

在香港太古城大廈的室外廣場，有幾件李福華的大型雕刻，其中題為「人」的一組，是五個高矮不同的抽象人形環立的組合，都用不同的梯斗形直線來塑造人體，人體三面皆作梯斗形，胸前因相向而作垂直面，也十足的反映了李福華整飾、理性與設計的個性（圖5）。這些凝立的「人」，是通過線條與型體來表現現代人空洞、冷寂的關係，人的頭都像蕈菌一般的半球形，側立唯有兩座面對面的人，半球形是豎立的，這在結構上表現了一種機智，在組合中形成了人物環立的中心。

在「太古城」室外另一件〈母與子〉（圖6），用不同的直面形成立體結構，在三角、直線、立體的結構中，製造了一環抱的空間，用兩個半球象徵母子，這種肢體移位，大立面的立體結構在畢加索的平面繪畫彷彿可以見到，但在立體派的雕刻中則不常見，所以這是一件比畢加索更畢加索的作品。

由李福華的雕刻成就，使我們想到接受嚴格的學院派訓練，是有它的道理的，凡是思想性的雕刻，通過理性的思考之後，必須有足夠的技巧來表現這思考「結論」。技巧對其他藝術來說，容易窒息創造的生機，對雕刻來說，它卻是作品取之不盡的泉源。缺乏技巧的雕刻家，不能從各種角度來探觸形體的奧秘，有時難免重複自己，使靈泉枯竭而莫可如何。

善於利用技巧時，技巧不但不是表現的障礙，它反而能　發人的思考。當李福華把平面的一部份扭曲，突然的改變物性原有的方向和秩序之時，更多的形象都將呼之欲出。技巧在此時就是一把開　的鑰匙，它可以打開封閉的門，看到許多更新的世界。（文中圖版已佚失）

（原載《雄獅美術》第168期　民國73年3月）

錦繡人生
——陳嗣雪的亂針刺繡

中國人一向喜歡把光輝燦爛的美，形容為錦繡。如「錦繡河山」、「錦繡年華」……等等，錦是絲織，也就是工藝之美，繡是藝術之美。在錦上刺繡便是美上加美了。

《周禮・考工記》說，「五采備，謂之繡」。可見刺繡的目的是為了享受豐富的色彩之美。

這是古代漢語把審美保存在日常語言中的例子。

以「錦繡河山」這句話來說，並非自然風景都可稱錦繡河山，而是河山中加上了工的意思，自然風景只有受到詩文、繪畫、歷史故事的加工，這樣的自然風景才能稱之為「錦繡河山」。自然之美，加藝術（當然也包括建築）之美才符合借用錦繡來讚河山之美。

刺繡之所以能夠登上與河山相提並論的殿堂，實因在古代中國它是華麗之極致的一種標準。又是雅俗共賞的生活藝術，上至帝王、下至平民，沒有不受到刺繡之美的薰陶過，帝王可穿繡衣，平民百姓也可繡鞋、繡帽、繡被、繡床飾、繡荷包、繡門簾……等等。難怪一想到不可名狀的美就要借助於繡的藝術，以增長其地位聲勢了。

換言之刺繡曾經涵泳過中國人的審美意識，曾經豐富過中國人的生活層次。

刺繡的重要條件是蠶絲，蠶絲的起源，相傳是黃帝妃嫘祖所發明。黃帝嫘祖，是傳說？是神話？是遠古時代的氏族？且不去管它，但考古學家確實發現過史前時代，離現在最少四—五千年以前的新石器時代的家蠶之蠶繭。彩陶器上也有絲織品的遺痕、刺繡的歷史，保守的估計也有三四千年以上。

又因為歷史上有水路和陸路的「絲路」，最少在戰國秦漢，中國的錦繡已輸往西方絲繡是西方貴族誇耀地位的象徵。然則刺繡藝術除了美化了東方人的生活之外，也曾經美化了世界上其他地區的人類了。

在東方，韓國、日本蒙受中國文化之薰陶，影響最大，他們為了展現在現代社會豐富的文化內涵，大學美術系多設有刺繡科，以配合其他各方面文

化的現代化，爭取在國際社會的文化地位，在國際文化活動上，韓日都有其一定的地位，中國則被認為是現代文化的落後地區，這和中國刺繡的沒落也不無關係，按刺繡的沒落，刺繡的不能現代化，是和其他文化的保守、之不能適應現代化生活的要求是一致的。刺繡之不受重視、之被排斥在大學教育之外，皆流露出中國文化之沒落的一斑。看來中國文化現要靠日韓人去保存和發揚了。

●

　　在上述的回顧和觀照下，陳嗣雪女士的亂針刺繡藝術就倍顯重要了。她是台灣唯一的一位專攻刺繡藝術，而使之跨入時代的第一人。

　　需知按部就班的刺繡，在技術上既然可以「亂」，而又能亂中有秩，其本身便含有創造的性質。

　　從這位開創者的作為看起來，這樣的技術，自然應當也可以仍有更大的發展餘地。

　　陳女士可以亂出一個名堂，我們就有理由相信，經過技術上的推廣，或經過文化教育機構的支持，像韓日那樣設立科系，繼起者就可以從陳女士的開創之基礎上，「亂」出更多的可能，新的構圖、新的理念，便都有可能導致出來。

　　陳嗣雪女士的意義在她為刺繡藝術踏出了重要的一步，一個健康的社會，一個有文化抱負的政府，應該珍惜這種開創的精神。

　　推廣陳嗣雪女士的刺繡形式沒有意義，推廣這種精神、這種技術，使刺繡邁入一個更新的領域，才是文化教育界值得考量的問題。如果我們仍然沒有忘記借用錦繡來讚美山河的話。

　　欣逢陳嗣雪舉行廿年來第一次大展，特誌數言以賀。

<div align="right">（原載《聯合報》副刊　民國80年3月2日）</div>

編結溯源
——陳夏生的編結新藝術之背景

①

　　故宮博物院從前有一位老工友，擅長用絲繩打結。一群女同事利用中午休息時間拜他為師。陳夏生是這群「學徒」之一。別人只是玩玩，陳夏生卻把打繩看成終身的「事業」。

　　這消息在多年前給《漢聲》的黃永松知道了，剛好投合了《漢聲》搞鄉土民俗的宗旨，就為她出版了一本圖文並茂的《中國結》的書，只因為中有分解圖，使人人都可學習這一快失傳了的民間藝術，一時形成了一股中國結的熱潮，至今猶方興未艾。

　　故宮文物中，如意的柄尾都垂了一條或二條中國結，編結的題材多半是吉祥圖案。我奉命編了一本《故宮如意選粹》，把這些吉祥圖案都用線條插圖一起發表出來。一本外國的英文雜誌，把這些吉祥圖案都轉載了，而被韓國編結專家、人間文化財的金喜鎮小姐看到了，特別專程來故宮研究這批絲繩編結文物。

楚戈和陳夏生　莊靈攝影

陳夏生　彩漆首飾一組

陳夏生　線胎漆結—四海同心

　　她因打結成為韓國的人間國寶，其造詣想必一定是很高明的吧！

　　她對自己的編結作品倒是很寶貝的，盛以精緻的綿盒，拿給我看時也很慎重，不但自己戴了白手套，也為觀賞者準備了一雙。可是打開錦盒一看，不但比故宮舊藏差多了，比陳夏生的作品也差遠了，我想陳夏生女士也夠資格作人間國寶了。自此我總稱陳夏生是國寶。

　　如今，陳夏生已自故宮退休，她近來沉醉在大編結的創作中。把過去為女性的首飾、腰帶……所打的美化服飾的編結，轉化為壁飾創作。如果用鏡框框起來，便是一幅半平面、半立體的藝術品了，題材有龍鳳、花鳥、瓶花、抽象吉祥圖案、草蟲……等等。是現代和民俗結合的新創作。中國手工藝中心要為她展出，是一件值得推廣的藝術活動。

②

　　我在故宮研究上古文化史時，發現東亞文明，實在是起源於編結，可稱結繩文化：考古學家和社會人類學家，發現今人的一些習俗，有些是來自史前時的生活背景。

　　比如西方的科技文明淵源於希臘的邏輯哲學，邏輯學又淵源於具象寫實的圖畫，從圖書的比例悟出了數學的原理。而這些具象寫實圖畫，又起源於一萬七千年前至三萬年前的舊石器時代。我們責怪近代科學把人類帶入了一個空前的災難，不知它是你們喜愛的寫實藝術所導出的。有了絕對具象的寫實藝術，必然會產生科學。

　　古代東亞文明不起源於具象寫實繪畫，而起源於似是而非的繩結藝術，以至於科學不發達，幾乎弄到亡國。被迫引進了科學，而造成了今日社會的

亂象，才知古代不具象寫實的寫意文化是有其優點的。主要可避免科學的產生。

按東亞文明，圖畫起源甚晚，七千年前的新石器時代，才有筆繪繪畫，而且由於新石器時代以前，流行無中生有的抽象繩結藝術，使得新石器時代的圖畫，百分之九十都是抽象畫，根本沒有描繪神像的現象，而且神像本身大部分又是抽象的，避免了產生具象寫實繪畫的可能。

沒有具象寫實畫，中國人也避免了科學的產生。

原來華夏河洛人，文化起源時，是「上古艸居患它」而信仰了蛇龍為圖騰，沒有發明圖畫，但發明了繩索，無法用圖畫來為蛇龍畫像，只好用像蛇龍的繩子來表現蛇龍之形了。

開始或許只試著把一根像長蟲的繩子掛在大樹上，但發現垂直的繩子太沒有精神了，很像一條死蛇。「垂死」的語言或許由此而來吧？人本身是沒有「垂死」之意象的。

此時人文智慧的造型藝術，便萌芽了。上古的原始人，用繩索打結，打出了各種變化結的造型，各式各樣充滿生氣的神龍，便隨著繩結而出現了。中華文化也由此萌芽。

口耳相傳的《易經·繫辭》，記載了此一荒古的記憶：叫做「上古結繩而治」。

全氏族的成員，在狩獵閒暇時，定期圍繞在美觀的繩結四周，用歌舞來祭祀像蛇的繩結所代表的圖騰神。而產生了團結和睦的氏族社會。

自此文化起源了，文化起源時的造型藝術，是「無中生有」的，是「柔曲生姿」的，是「吾道一以貫之」的，是既像又不太像蛇的，是「意在言外」……的。

不依賴自然客觀，而出諸心靈創作的文化，便注定是不會產生科學的。但中華文化一切特質，老莊也好、中庸也好……都淵源於此。

作為實用工具，繩索可以「作結繩以為網罟，以佃以漁」（《易

陳夏生
絲線編戰國對鳥

經》），這種功能在思維上叫做「形而下者謂之器」。

作為語言思想的「上古結繩而治」的非實用功能，便是「形而上者謂之道」。

道器一體論的思維，實導源於此。

可惜漢代鄭玄完全不知道這些文化上的來龍去脈，擅自更改「上古結繩而治」為「上古結繩記事」，他完全不曉得原始時代是沒有私有制的，根本沒有記帳的必要，也不注意「而治」的治道，是一種思想語言，他們也沒有想到古文字另有一個詮釋上古結繩而治，是指繩結的造型語言：這字是這樣的：

「䜌，亂也，一曰治也，一曰不絕也。從糸言」（《說文》）。䜌這字也可加攵為「變」，也被古史借作「蠻」，但它是指結繩造型（絲）是一種語言（䜌）則不成問題，繩子未整理時亂也，整理時是治也，編成造型神像是不絕也，形聲的漢字真的不知道蘊藏了多少古史，多少思想。

當上古之時，蛇龍族以人文繩結，象徵蛇圖騰時，族群團結在繩結信仰的氣氛中，對內和睦相處，對外同仇敵愾。若犯了禁忌，便「繩之以法」，若要和別族聯盟便叫「結盟」，若要允諾合作，便叫「結約」，二人作朋友叫「結好」……無不和繩結有關係。記載這種變化結的圖畫書叫做《八索之書》（楚語）。可惜在戰國便失傳了。

陳夏生的編結藝術，是蘊藏了豐富的人文背景的，值得現代藝術家從中發掘它的潛在內涵。俞大綱先師說，鄉土是文化的根，我願作一個挖根的人，以支持有創意性的民間藝術發揚光大。

（原載《中國時報》副刊　民國91年1月31日）

陶藝與人生
——呂淑珍和她捏出來的孩子

傳說——中國人是泥作的。

傳說——塑造中國人所用的泥土是黃土。

傳說——這使用黃土塑造第一群中國人的藝術家，他的名字叫女媧。

這些古代的民間傳說，收錄在一本叫做《風俗通》的書裡面。而在此之前的三閭大夫屈原，曾經懷疑過它的真實性，他在他的名著中向「天問」曰：「……女媧自己的身體又是誰塑造的呢？」

天何言哉！天何言哉！屈子這一問當然是沒有誰能回答得了的。不過，我們卻從這裡獲得了一則遠古的訊息。這則訊息透露給我們的是，中國文化是由女性陶人所創造出來的。

這樣的神話之發生，必然的是在女性中心時代，女性中心時代又比男性中心時代不知要早多少個千年。故一切以為臭男人可以造人的神話，都是晚於中國之神話時代的，這是其一。女媧搏黃土塑造人類的神話，必然發生在知道黃土有可塑性的粗陶時代，那是文明發生的源頭，此其二。神話的產生，必然曾經目擊過女性陶藝家有過塑造人體的經驗，此其三。說中國文化的起源是女性所創造似乎是可以成立的！

這樣推衍的結果，使我們體會到，現代女性陶人，特別是愛塑造人間群像的女性陶人，應當算得上是女媧的直系傳人了。在歷史以前，女媧就曾被後來泥作的子民們奉為龍神了，所以依本源論來說女性陶人特別是愛塑造人體的女性陶人，才應該是道地的龍的傳人，男人——包括黃帝在內——只是第二級的龍之傳人而以。

陶藝家呂淑珍在泥巴裡摸索了六、七年以後，突然領會到，那小小的一團泥土似乎封存了大地的某種訊息，愈揉鍊，那聲音就愈清晰。終於她從自己手指的觸撫中，發現了自己女性的天職。對那有點大男人主義的丈夫，對那已經不再需要自己哺乳和照顧的孩子們，自己豈不仍然是那永恆的母親麼？女人來到這個雜亂的世間，豈不就是為了創造生命、照拂生命的麼！雖然丈夫和孩子們一天比一天更為自得了，但身為女人是永遠也不會停息，打

從女媧那時就已開始了的對人間付出的那一股動力。有了這樣的意識，不知何時，泥土竟然活了起來，在自己的手中，揉着搏着便搏成人形了，她說：在搏人的「製作過程中，我享受著女性自覺的快樂」，從前丈夫像是從自己的心裡生出來的大孩子，兒女則是從身體裡生出來的小孩子，現在泥土的胚胎，是在自己手裡生長出來的孩子。心裡生出來的孩子和身體生出來的孩子一天天都在變，只有手裡孕釀出來的孩子，永遠不會變。

想起佛國那些高人，泥土自己就成了喇嘛和尚，想起高原上寒風中的老人，自己竟然就化成了一件厚厚的棉袍……人間的眾生，就這樣在他的掌握中一個一個的誕生了。

其中也有一些裸女，那是李義弘想把模特兒迎入他的水墨世界。但寒冷的水墨是不適合裸露的，她却成功的把她鍊成了補天的五色石一般的陶片。

呂淑珍是繼馬浩以後，另一位塑形的陶藝家。

（原載《聯合報》副刊）

剪花婆婆
——鄉土藝術家庫淑蘭的傳奇

如今，漢聲又在河洛之間，黃土的僻地，發現「民間美術的大霹靂」
——庫淑蘭剪貼畫大傳奇。這些畫，很難令人相信是出自一位七十高齡貧
農出身的庫淑蘭老太太的「手筆」。

●歷史圈外

從前台南出了一位鄉土藝術家洪通，五十多歲以後才爆發了繪畫創作的
才華。他也用他自己造的字寫詩，用閩南話朗唸出來也頭頭是道。我曾和何
政廣去拜訪他，他說他的畫可以「通天」。程度上他是把自己神靈化，可惜
沒有把這位素人的詩錄音下來，也許我們可以聽到人類荒古的記憶。

正統藝術家不承認他是畫家，只因他存在於「歷史圈外」。

洪通最先是漢聲雜誌同仁和黃春明一起發現的，後來才傳遍台灣。漢聲
也發現了朱銘，使他從民間走入了國際。

漢聲是一群理想主義者，一直堅持著在歷史圈外的鄉土，尋找快被都市
文明淹沒的文化根鬚。

如今，漢聲又在河洛之間，黃土的僻地，發現「民間美術的大霹靂」—
—庫淑蘭剪貼畫的大傳奇。這些畫，很難令人相信是出自一位七十高齡貧農
出身的庫淑蘭老太太的「手筆」。

一生受盡男人暴力的折磨虐待，全身傷痕累累，在晚年她用圖畫創造了
她的極樂世界，快樂的生息其中，她用藝術創作救贖了自己、也希望就贖別
人，由此她得了快樂和寬容。

看佛教洞窟壁畫的西方極樂世界，都是諸佛、飛天滿布的畫面。民間藝
術家的庫淑蘭老太太圖畫中的極樂世界，卻是平常的蘿蔔、白菜、蔥薑、辣
椒、雞鴨、貓狗和各種花草。人物都是普通凡人，穿戴了花團錦簇的戲裝，
人人都是笑臉迎人；連炯炯有神的大眼睛也流露了善意的笑容。

她畫中的人物，絕大多數是女身，男人較少，男人唯一的不同是有一對
豬耳朵，其他仍然是善良的臉孔，這可能是她唯一的「批評」之殘痕。

　　她的女性人物，絕大多數都和神龕結合在一起，和洪通一樣都受紙紮的建築和廟宇的影響。女神面如滿月、頭戴花冠、兩面垂旒、霞帔燦爛、劉海覆額、彎眉大眼、笑臉迎人……是一個十足的鄉村新娘子的打扮。這神化的人其實就是她自己，她遺忘了那非人待遇的六十年，她已回到了她夢想美好的少女時代，她把這逝去的青春在心理上獻給了永恆的自己，也獻給了世間的眾生。

　　她作畫時，因為一窮二白，不知有筆，更無論墨硯丹青了。她有的只是縫衣補褲的大剪，她以剪作筆，以色紙為顏料，進行既剪又貼的藝術組合大革命，她把極平常的符號，賦予一永恆的新生命。

　　她的藝術心理學，是人神之際融會與貫通，她沒有別的目的，唯一的目的是娛樂自己也祝福世人，祝福世人同登眼前的彼岸，不必去向別的宗教神靈超度自己。

　　從沒有學過畫而創造這樣一片祥和的極樂世界：證明藝術是人人都有的本質，就看你醒了沒有醒過來；祥和快樂不作外求，眼前就是一片美麗的新世界。

　　庫老太太創作時作歌曰：

　　剪花娘子把言傳，爬溝蹓渠在外邊，沒有廟院實難堪。

　　熱哩來了樹梢鑽，冷哩來了烤暖暖。

　　進了庫淑蘭家裡邊，清清閒閒真好看，好似廟院把景觀。

　　叫來童子把花剪，把你名譽往外傳。

　　人家剪的琴棋書畫、八寶如意。

　　我剪花（畫）娘子鉸的是紅紙綠圈圈。

　　她用她的形象語言為世人祝福曰：

　　我，庫淑蘭是剪花（畫）娘子，就是剪紙中盤膝端坐正中之上的真神，我有權力調遣一切、指派一切，向人們祈禱幸福和快樂，我所唱的是發自內心的真言。

　　其實她的畫也都是為世人祈求快樂幸福的真言，都一塵不染。

●受盡折磨暴虐的一生

乳名「桃兒」的庫老太太，一九二○年生於渭水以北陝西旬邑縣。自幼過著無憂無慮的童年生活，十一歲讀了一點書，十七歲的年紀嫁給了一個有虐待狂的粗漢孫保印。開始時因洗衣燒飯不熟悉，天天被婆婆打罵，也被公公叔叔看不順眼。而丈夫一點也不懂憐香惜玉，全站在像仇人似的那一邊。只要一碰面便惡從心上起，毒自膽邊生，手裡拿什麼順手就打，像打一條狗似的。使我們這位原本是天真無邪的小姑娘時時刻刻都生活在恐懼裡，唯有躲避儘量不和這惡人照面。在燒飯時，若是這兇神惡煞站在院子裡，小姑娘絕對不敢到外面去搬柴薪，情願把那頂遮太陽的破帽撕碎當柴燒。

自己是莊稼人，卻規定要妻子端飯送水，她寧願把存下來的壓歲錢賄賂小弟代勞。有一次在曬麥場不會使用一種叫「檑」的工具翻麥子，那魔鬼就用手裡的檑朝她的小腿直刺過來，鄉下人雖有綁腳的習慣，但鮮血還是從褲腳裡冒了出來。一次丈夫趕牛回家，作飯的她來不及攔住老牛，牛便吃了幾粒曬在地上的棗子，被狠心的傢伙用叉子朝她胳膊戳了兩個窟窿，至今猶留下了兩個大疤痕。又有一次和鄰居小孩童心大發盪了一下鞦韆，被他撞見竟用磚頭把她打得半死。庫淑蘭受虐了一生，沒有發瘋，真是天可憐見，要為人間保留這一棵藝術的苗種嗎？

●惡境摧毀不了的青春

受盡折磨的庫淑蘭，年已七旬，有一天突然靈光一閃，竟然抑止不了作畫的衝動，可是一窮二白，赤貧的鄉下人，那有宣紙和顏料呢？但她有縫衣補褲的大剪刀，曾經和母親學過剪紙。她像一隻餓狼一樣，便到戶外路邊找尋，找出煙盒和廢紙，縱然被踩得髒兮兮，對她也有用。她自己打漿糊，以大剪當筆，以廢紙當色料，剪剪貼貼滿足她遲來的幸運。有時跑到文化中心掃地，收集廢紙殘屑作她創作的資本，但是窮鄉僻壤，廢紙也是稀少的。但命運之神在暗中總有一天會眷顧那些善良的靈魂。旬邑縣文化館副館長文為

群，為了對民間剪紙藝人的動態摸底，在八〇年代他們準備了幾十份色紙和空白冊頁「走村串戶」去收集作品，到了旬邑王村，只剩下最後一本了，偶然中被一位小妹送到了庫淑蘭的窯洞，這最後一本若送到了別處，這鄉土藝術的傑作，便有可能成為文化得遺恨。但這一天夜晚，河洛之間有魁鬼降臨。

兩個月後這本剪紙畫送到了文為群的眼前，使他嚇了一大跳，這是人間瑰寶，那裡是普通剪紙。很快的就送了北京中央美術學院世界上唯一的「民間美術系」，創辦人兼系主任揚先讓先生也是民俗學家，他馬上攜回北京舉行展出，一時之間轟動了北京的藝文界。

事有湊巧，漢聲同仁也適時看到了這一批傑作，馬上千里迢迢訪問庫淑蘭，也提供了生活補足費用使她專心貼畫，不必下田勞動。

文先生的「走村串戶」，中央美術學院民間美術系的成立，漢聲同仁適時人在北京，這一切是偶然？還是命運？

在政治紛擾的今天，在達賴為人灌頂祈福的今天，請大家看看近在眼前，人人可達的快樂又和平的極樂世界。

「歷史圈外」的鄉土藝術家，並沒有知識牽制的經歷、未經繪畫訓練，何以或早或晚會爆發創造的意欲呢？而且其創作語言，雖有自己的獨特風格又和傳統文化多半都關聯在一起呢？好像她是一種快要消失的文明活的見證。

考古人類學家說，這是「集體精神」中的「集體表現」，它在文化殘餘的延續中，靠直接間接的語言、傳說故事、戲曲、圖像等種種因素開出新的花朵。這花朵又在「集體無意識」中綻放的。所以，世間每一代都有民間素人藝術家的出現。

不過，像庫淑蘭這種把平凡形象神格化，透顯著古代祭儀的回響，用民藝的場景呈現她心目中的極樂世界，則是少見的。

（原載《聯合報》副刊　民國86年4月6日）

第三輯

視覺的盛宴

舞蹈中的寒食
——記中國藝術歌曲之夜裡的雲門舞集

林懷民回國發表第一次「雲門舞集」的前夕，說他以後可能要解散他的「雲門」，再專心去搞別的。當時我就掐指為他算了一個命，斷言他將「愈陷愈深」。看了他在「中國藝術歌曲之夜」裡第二次雲門舞集的演出，證明我的推算是對的。如果舞蹈在台灣是一塊被充分利用了的「園地」，我想林懷民沒有問題可以實現他「專心去搞別的」底決心。然而！在目前的情況之下，我們藝術中荒蕪的土地實在太多了，凡有拓荒精神的年青人，是不願看到大好沃土任它蔓草叢生的。

雖然在過去也有人為國內的舞蹈播過種（像黃忠良、王仁璐））但因為沒有好好的施肥和灌溉，這些「移植」之花，在草叢中自生自滅，終為荒蔓所掩了。

中國的現代藝術，無疑的都是自西方移植過來的（無論是直接移植或間接移植）。人類的藝術活動，都是文化行為的一部份，西方文化得以傳播全世界，應是全世界接受了西方的生活方式所導致的，這是無法否認的事實。現在我們撇開西方現代文明的缺點不談，其最大的優點是視域的擴大，與表現上的自由（並非放任，此乃自由之誤解）。而這些方式實際上是中國藝術精神的一部份，只是自唐以後的宋、元、明、清各朝，因為缺乏外來的刺激動力，過去因自由所建立的形式，相因太久，便普遍的呈現了「老套」，而僵化的現象。但數千年一脈相承所纍積的文化基礎，在西方文化呈獻出諸多缺陷的今日，中國文化對未來的世界無疑的具有極端重要的地位，這是凡具有反省的能力的中國人都能夠感覺得到的——凡未經反省的肯定多年是盲目和無知的？——。凡具有反省能力的藝術家也自然有所建立。

看了這次雲門表演的觀眾會發現短短的幾個月時間，林懷民把這株移植的花，完全變成中國的了。千萬不要認為這只是題材和服裝的印象。重要的是：林懷民的雲們，已完全融入了中國的天空，變成中國山水上的雲了。

林懷民第一次演出時，我本來想說幾句話的：後來看到有人已先我而說出了我想說的意見便作罷了。第一次的雲門舞集，歸納起來約有三點是觀眾

寒食　郭英聲攝影

們覺得不過癮的。

（一）動作似乎只配合了音樂表面的節奏，沒有完全與音樂的內涵相契合。

（二）形式上過於誇張，斧鑿式的直線太多而柔和的曲線較少，多少傷害了質的表現。

（三）剛剛移植過來，似乎還沒有完全瞭解中國的土壤。

這次在中山堂的「中國藝術歌曲之夜」裡，就一點也沒有上述的

感覺，這一次「完全」的演出，我們無法分別出：是動作自音樂中流溢而成美好的形式；還是這些「雲們」的動作本身就是音樂？

〈李白夜詩三首〉、〈閒情〉這四部舞蹈，把中國人的自然觀用身體和動作如此妥貼的呈現出來，通過視覺的領會，觀眾們享受到了一次新的經驗：夢寐中的，大中國文學與藝術中的自然風光，那樣生動清明的自我們的靈魂中被喚醒了，而燈光的演出（請容許我們使用「演出」這兩個字，以示一位觀眾對侯　平、張永健二位設計與執行者的尊敬），不僅純化了劇場的氣氛，清除了觀眾心靈空間的雜物，也使舞者像是在舞台上誕生（以及成長）一般。

這次演出的服裝設計全採用古裝，也許是林懷民的一種試驗，如果是一種試驗，這試驗是成功的。穿著鬆緊的貼身舞衣，或裸露大部份的肢體，是「現代舞」的特色之一，其最早的根源是來自希臘和羅馬的人體雕刻或建築藝術（如美國現代舞的開拓者鄧肯），人的內在感情用身體動作直接的——

傾吐出來。而中國數千年以來，對肢體一直採取封閉的態度，在劇場上只有用動作或道具間接的表現內在的語言。就像看西方的古代藝術一樣，我們固然能接受那些陳橫的裸體，但並不是我們真正的習慣，對舞蹈來說，我們對間接的象徵式的語言比較親切。 然西方的現代舞，曾在他們古代的藝術中尋找靈感的泉源，那麼！我們的現代舞，如果不甘心「全般西化」的話，便沒有理由忽略我們自己的古代藝術形式。林懷民不愧是一個有心的藝術家，他從漢畫和中國陶製土偶的雕塑中，找到了許多靈感，特別是漢至六朝的土偶，一部份是表現舞蹈的，動作極為優美。「長袖善舞」的長袖 長且窄，和京劇中的水袖或大袖不同，林懷民可以說復活了中國古代舞踊的動作。

在「閒情」中，林懷民以羣舞的方式表現鄉村快樂的回憶，並加進了些許誹諧的情趣（比如像跳木馬一般，一位村女在晒穀場上從一列女伴彎腰的背上「開腿跳」過，引起連續的驚愕），在輕快的結構中，令人聯想起微風的吹拂，柳岸閒鶯的情景。把這支快速情調的舞安排在悲壯、嚴肅的〈寒食〉之前，不知是否含有特別的用意。但觀眾的感受是全然不同的。

〈寒食〉是這次雲門舞集的壓軸舞，藉這隻舞林懷民表達了他對藝術的熱愛與忠貞，這也是舞蹈、詩與音樂、燈光與佈景一次成功的配合。這樣高水準的嚴肅作品，真是難得一見的。從掌聲中，我們不難瞭解觀眾在比例上可能較為欣賞前面幾支作品。但因寒食而受感動的人定然不少，凡受〈寒食〉感動的人我敢說必將留下不易磨滅的記憶。

說來真是一種機緣，作曲家許博允找詩人羅硯（商禽）來共同為寒食工作之時，據我所知，羅硯在一年前就曾起意在研究寒食的歷史背景。並且，羅硯是一位最注意詩的「文意」（非文字表面）相互之間音樂性的詩人，這一點，無疑的對譜曲多少有些幫助，據羅硯說。許博允只有一個意見，希望開頭能用「話本」式，使觀眾一開始就能感受到歷史上的時間之距離。這就是羅詩開頭「話說從前，話說戰國」的始末。羅硯雖然並不長于史詩的寫作，但他對於推動詩中寬廣的音域可說是獨一無二的，比方說第二段一開始

寒食　王信攝影

「三月三」不過是一獨奏的方式，下面接著便忽然轉入交響式的音響之中：

「初春的繁花忽然繽為構火」（視域已經推開了）

　　「綿上的天空有如謀士們的臉」（這裡不僅濃縮了晉文公和諸臣流亡的史蹟，也同時展現了火燒綿山時諸公的心理狀態）

　　「紅了又黑　黑了又紅」（詩之音樂反復的交響，揭開了下面急邊的高潮）。

　　「鳥　驚呼　花　驚呼　獸　狂奔　葉　狂奔」（然後又緩了下來——）

　　祇是沒有看見那隱者（緩成了一長長的嘆息）

　　我這樣來支離一首詩的前面兩節，目的在說明詩本身的意象呈波浪式起伏之時，所包含的音響效果。這首詩如果用普通「唸」的方式朗誦出來，是多麼的可惜，絕就絕在是由張清郎揉和了「平劇、崑曲和說書」的唱法誦出來的，在我的感覺裡面，似乎也包含了日本「能劇」的誦法，這種新的嘗試把觀眾邀引到古老的但又全新的情境之中。

　　關於作曲部份，筆者是外行，此處不敢置喙，但照張清郎這種誦法來看，不但譜曲難，演奏也顯非易事。

　　林懷民在〈寒食〉中完全放棄了他過去動量大，用勁猛的作風，採用動量小的舞步，以收斂而含蓄的動作語言，來表達這位悲劇性的歷史人物，在生與死之間的心理之交戰。

　　關於生與死的抉擇，若在一偉大目標下，如：「忠君愛國」、「真理與

正義」這種前題下，是比較容易的，如果只是忠實於一己的純個人的原則，這就是一件極難的事情，這樣的悲劇，在古今中外的歷史（文學）悲劇中也不多見，沒有什麼意料之外的事件來烘托它，整個故事只是當晉文公結束了流亡生活，歸國時獎賞有功人員，諸公競為自己打算，只有割自己的肉為文公療疾的介之推，「不言祿，祿亦勿及」而已，結果被追悔莫及的晉文公活活的燒死。而在羅硯的詩中，介之推並沒有出現只有在第四節中以文公的語氣說出「介推，出來吧」……「出來吧！介推」。詩主要在推展一個情境，一切都可藉想像來彌文字的不足，但以動作為表現語言的舞蹈要傳達這一情境，若果對藝術缺乏一種真誠的愛？或者雖有熱情語理想，在才具上心高手低沒有表現的能力，是極易糟蹋這一題材的，結果將導致舞與題材內容各不相涉。而「寒食」這支作品，像各自彌補了對方材料上的缺憾（詩的、音樂的、舞蹈的……），整合為一完整的生命體一樣：林懷民扮演了介之推這一角色彌補了詩之文字之不足，單獨的，用小量的舞步，來表達介推內心的掙扎，沒有戲劇性的誇張的大動作，是比較符合介之推這位隱者之性格的——如果隱是真誠的悟，而不是求名的一種手段的話——從「介之推不言祿」來看，他是一個真誠內向而隱性的人，他隱在綿山，只是在尋求自我生命的完整與超脫。但介之推是一個真誠而熱情的人，曾割肉以饗文公可證，故當文公燒山迫他出來，高呼「介推出來吧」，「出來吧介推」之時，介之推又焉能毫不動情？為此，林懷民設計了一套下擺長達卅尺的舞衫，象徵理智的勝利？他蹲在舞台出口的邊沿（即感情的邊沿），把一長匹白布（後下擺）留在舞台大部份的空間上，用千鈞的力量也無法收回這些妨礙自己奔出的長長的布（理性），最後終為理性所裹，完成了自己。把這一故事，和寒食聯在一起，說清明前一日家家都不敢舉火，以哀悼介之推的被焚，這正可以看出一般認為講究功利的中國人是多麼的不功利，也可看出中國人對有性格的隱者之尊敬。由此可知林懷民放棄較易討好的大動作（像李蒙的瓊斯皇帝也是表現內心的掙扎，便遠不及林懷民的設計），從深層來探討一位偉大人物之

心性，是極聰明的設計。

許博允在開頭使用了一聲敲擊的音響（近乎古代特磬一般），那空曠而悠遠的聲音，配合舞台低暗的微光，敲開了往昔凝結的時間，把觀眾從現實中導引向往昔的世界，不是敘述或摸擬一段歷史故事，而是提供一片純淨的感受，使用一句繪畫的名詞，這是一支「簡筆畫」式的舞，用最少的語言（動作）獲致最高的效果。是所有簡樸藝術共通的使命。

為了簡樸，介之推的服裝只使用了黑白二色，在暗光中則只隱現白色，同時也暗示介之推對自我的選擇，只有是非、黑白二途。但這「劇」是由火引起的，在燈光的演出中近乎寒色的黑白只「劇」——「寒」食——的結果。守美在和我因佈景發生一小小的爭執時，說出了舞台設計之完美處：

我說：「舞台左前的樂隊，只是擺個樣子，多麼可惜，如果真的敲打起來，像舊劇一樣不是更好嗎？」

守美說：「那可不一定，這些人（盤踞在地上的樂師）是視為佈景的，林懷民的動作是蕭穆的，這些人如果真的敲打起來，很可能會攪亂舞台的效果？讓他們靜止，不是正好和那『小量的動作』相對照嗎？而且他們穿的是紅色的舞衣，除了暗示火之外，也調和了舞台低彩度的沉悶」。

這話是很對的，雖然開始時幕布後面有紅光隱現，但效果是不夠的，我另外一個意見也為守美所否定：

我說：「如果張清郎把羅硯的詩寫在林懷民夠長的後擺上，像卷軸式的書法一樣，微向著觀眾打開來，唱到『話說從前，話說戰國』之時，然後戲劇性的甩開來，就此把林懷民引向舞台，不是像從話本中把舞蹈導引出來一樣嗎？」

守美說：「好是好，可是這只是你這種喜歡小把戲的人才想得出來的點子呀！會不會破壞嚴肅的氣氛，這是不可不考慮的咧。」最後她讚美張清郎說：「他的誦詩安排得實在太棒了，我們聽京劇的唱腔，或道白，總覺得像一幅畫畫得太滿似的，但張清郎的唱法極得器樂富變化之佐助，使其聲音中

有餘地可供人回味。為著免得破壞完美，事先錄好反比在舞台上真唱似乎更為成功。」

　　總之，這是藝術界一次完滿的合作，由各方面的評論來看，台灣的觀眾不但喜歡輕快易「懂」的舞蹈，也有欣賞嚴肅的高水準之藝術的審美能力。我們實在不應再低估我們的觀眾，這實在是一件令人鼓舞的事情。

（原載《聯合報》副刊　民國63年6月7日）

58　自尊自足的證言
——謝春德的吾土吾民

　　再次欣賞謝春德的攝影作品之前，正值柯錫杰從紐約回來，邀朋友看他的近作，柯錫杰那種精粹嚴肅而冷澈的印象還留存在腦際，看到謝春德溫馨活潑且帶着鄉土愛的「吾土吾民」，使我體會到另一種完全不同的感受，我直覺的感到謝春德是一位樂觀而多情的人，他眷戀着鄉村和市井，他用愛朗讀着大地的表情，呈現着一張張鄉間純樸的面孔，在畫面上他用大筆觸雕鏤陽光，紀錄着生命的歡情。

　　如今，兩相對照，我們就知道攝影藝術不僅僅是用鏡頭去選擇題材、角度和構圖的問題，根本上必須有一種思想作為工作的原動力，在攝影世界中，有人要求完美，有些人表達「關心」，當然也有人主張「介入」現實，而謝春德的作品則傾向于讚頌中國人知足的天性；那重疊的兩片聖誕紅的葉子，竟也流露着一種自尊自足的歌頌生命之表情。甚至在噙淚的嬰兒的黑瞳中，那份自足也強烈的透現出來。又比如他在澎湖攝得的一座野台戲場，是他少數充滿神秘幽玄意味的作品，紫紅色的雲空，似是夕陽沉入地平線以後，自幽闇的大地浮起的一抹玄思，早到的兒童已開始在台下上演着「期待」的前奏，然而那早亮了簷前燈的戲台，卻也自足的含笑的站立着，把神秘幽玄丟在後台。

　　謝春德真是一位自足的藝術家，他總是笑嘻嘻的友善的面對着這個世界，很自然的他的作品也就流露了這樣敦厚和煦的氣息，當他欣賞廊廊上「休閒」的老者之時，那赤足的「阿伯」也是如此自足的微笑着正觀賞着別的事物。

　　攝影對於光的捕捉，就如同水彩畫對「水份」的把握一般，皆是材料技術最基本的東西，水彩畫若僅以浸散的技法為滿足，不過停留在習作階段而已，攝影既屬「光線的藝術」，捕捉光線不過是攝影家的份內之事，二者都必須跨越材料的特性，才能進窺藝術之門。

　　表現在謝春德作品中的光，有些地方便不太適用「捕捉」二字，有一幀題為〈西瓜攤〉的作品，就像是用他那雙快樂的手，急速的把光推塑成

型一般，西瓜本身都熾熱起來，那浴着光輝的賣瓜人，開心的笑着，流溢着自足的歡情。這真是一幀動人的景象，那剖開的大圓瓜，在逆光的蒸化下，揚溢着霧一般的紅暈，看來像是剛剛解開禁錮迸裂出來的生命，向着空間雀躍歡呼着，使人想起商禽有句云：「請飲我，我早已釀成」，凡釀成的東西總渴望給出自己。

除了上述大寫意的作品而外，謝春德也有許多細膩的作品，像西班牙和福建式合壁的拱形長廊之中，鑲嵌在門框裡一般的鄉下人和斑剝的牆壁相映成趣，這些都反映了謝春德細膩而理性的一面。

從艱苦的環境中奮鬥出來的謝春德，誠篤自足的走着自己的路，並不因為失意而偏激驕狂，他總是信心十足的帶着樂觀與愛來面對着人生和工作，他的理想不在單單的攝取景物的美，而是為了吾土吾民底美而寫下真實的證據。

<div style="text-align: right">（原載《聯合報》副刊　民國68年12月17日）</div>

59 歲月的容顏
——郭英聲鏡頭的觸覺

我不太敢寫攝影的文章，因我根本不了解攝影，這一點可從我自己拍的照片，獲得證明，雖然自己沒有把照片照好，看到人人都會用照相機，還是以為「照相嘛，應當是既平常而又容易的事」。卻從來就沒有思考過別人能，為何自己不能的問題。

或許以為照相既平常而又容易，才沒有要用心去搞懂它吧。惡性循環的結果，使我不但怕照相——照出來的照片總使自己嘔氣——也怕寫攝影的文字。

誰又曾經把生活中看來很平常的事情，真正弄得很清楚呢？

「太陽為何會從老地方天天昇起來呀？」「它本來就是這樣的嘛。」

「人為何會呼吸呢？」「人本來就會呼吸的吔」。

愛因斯坦不是也說：「一條魚對於他終生游於其間的水又知道些什麼呢？」

●

一直到最近，由於自己的無能而想求助照相機時，我才多少觸及到了攝影藝術上的一些問題。

十月十七日天祥國家公園負責人徐國士（大家叫他徐博士）先生，邀請了幾位畫家到橫貫公路去寫生，事先我不知道是要「為國家公園而畫」？還是要出畫集或別的什麼？只因天祥的雄秀一直縈繞在夢中。黃山、峨嵋既然可望而不可及，眼前的天祥，實不亞於天下的「奇」「秀」？因此，只要有人鼓勵，我就有理由放下手中的一切，恨不得即刻就俯伏在那懸崖絕壁之間，仰望那高與天齊的崇山峻嶺，向神奇的造化膜拜。

可是我們受人之邀而來的啊，多少也得有一點交代。然而天祥的魅力，仍然是洪荒時代就原封在此的那一部份，面對着這太古的見證，你只看和領會的份兒，若為了交代，妄圖用速寫保存一點記憶，心中也會萌生褻瀆的感覺。更何況天祥的山與巖壁總是巍巍乎矗立在你的近前，你顧頭便失腳，顧

此即失彼。而巨石、奇巖在熱情激盪的時代所留下的「心路歷程」，仍然清晰可讀，溪流清理出來的紋理，比起河圖、洛書，更為寫實。天祥的險峻、幽玄，正是它能自保至今的資本，它並沒有為人空出描繪的距離。此時，才感到作一個畫家是如此的微不足道。

此時，最想求助的自然是照相機了。

從那小方孔中望出去，雖然也不過是山岩的一角，但按一下快門之後，因暫時並不知道結果和究竟，所以也就不會去多想對錯和天人的問題了，用筆描繪才會產生懊惱的感覺。

●

在天祥雖然拍了很多照片，回來以後，並沒有想要看結果的欲望，因山太高峻，距離太近。只有文山瀑布，一直在記憶中鮮活的流瀉着，暗中希望拍下來的照片，好歹也多少保存一點記憶裡的姿容。

李白有「黃河之水天上來，奔流到海不復回」之句，在文山看瀑布的確有「文山瀑布天上來」的感受。平生也看了不少瀑布，卻從沒有「此瀑天上來」的想法，如美國加州的幽山美地瀑布，是從光禿的山岩中清晰的垂下，而那裡小盆地空間的距離也比較大，遠望時，在瀑布的後面，仍可看到群山的背景，這都不會產生匹練天上來的印象。

文山瀑布則不同，它封藏在深山峻嶺之中，在開發橫貫公路之前，恐怕只有飛鳥才知道這裡另有一小片天地，現在要通過兩條很長的隧道，才能到達。隧道的出口便是懸崖的盡頭，崖下是環迴不已的咆哮着的旋淵。出了洞口一抬頭便看到高插青空的峯凹間，一道瓊漿玉液直瀉而下，藍亮的天空像是青蔥峻嶺的帽簷，那矯捷的飛泉可不正是從天上降逸的訊息麼。

飛泉消失在綠樹叢中便不見了，幾經轉折，又從近前的巨石中噴射出一般白霧。這要走出洞口所建的一座水泥橋的中央，才能看得到。

由於文山瀑布目前猶未開放，是被台電幽禁的一條騰龍，平時用鎖封閉

龍穴的洞口，要特別申請才能進入洞鄉，因此我是第一次看到全台灣最迷人的垂瀑。比起烏來，烏來就要算「小烏」了，若是把台灣的風景區視為一個整體，則文山瀑布不妨取名為「大烏瀑布」。

回到台北以後，趁情緒熱烈之時，連畫了幾張大烏飛瀑，都不成功。知道自己還沒有把初遇的驚愕過濾，還沒有淡忘那新鮮的喜悅。廢然的放下了筆，就等待朋友把那山靈沖洗出來在說了。

沖洗出來的照片，使我大失所望，那完全不是我曾經激動忘形的地方，原本一直在腦子裡交響的危石中的泉聲，至此便突然靜默無聞了。那不舍晝夜從不止息的飛泉，在照片中看來是如此的微不足道。

至此，我才恍然大悟，原來同為照相機，在攝影家的手裡，才是創作的工具，一如同是一枝筆，有的人只能用來寫公文與作書記，作家却可以用筆來思想。作家在執筆以前，內心可能只有糢糊的影像，面對着稿紙，思想才會從筆端湧現出來。想必攝影家也是用鏡頭來思想的吧！相機是他的筆，膠卷是他的稿紙，那小方孔集中了他的靈視，他把他洞燭的世界，全收入在膠卷上。

「看」並不只是張開眼睛，要心與眼合作才能見其所見。

見其所見也只是藝術的初步，把見其所見變為創作，畫家用形色，作家用紙筆，攝影家則用相機。

文山的大烏瀑布，在我的鏡頭裡面之所以如此羸弱，只因相機是我們的心外之物，我只在那小方孔中睜開了一下眼睛，我並未「見」到我所想要見到的，我使用照相機，猶在一般人用筆記事的階段。凡是看來最平常，人人都會的事，要超過這平常，使之出類拔萃就不是那麼容易的了。

中庸哲學的一半這個「庸」字，不就是平常的意思麼？平庸、庸碌、庸俗，皆有貶意，加人旁的傭便是靠勞力吃飯的工人階級，只因庸通用，和「中」聯在一起變成一種哲學時，中庸就是「平常而人人都可以作得到」（錢賓四先生語）一種理想。

　　人人應當都可以得到，而人人又不一定都能作得到，這不是恰好有點像照相術麼。

　　至於，對於人人都會按下快門，把對象關進鏡頭裡面，而人人都不一定能拍出好照片，恐怕都因為大多數的人，並沒有花時間用鏡頭來訓練自己的「視覺感性」（visualsensitivity）的緣故。

　　我自己從來就沒有認真的思考過攝影的問題，所以我照出來的照片，不能使自己滿意。根本上就是理應如此的事，因我適於使用別的工具。

　　看郭英聲的作品，你將感到他是從平常——你我都會——的範疇，往上跨了那麼一步，在他的「生活」和「視覺經驗」中，成為一種吐露，某一方面說，他的攝影作品，其實就是他的人生哲學。

●

　　認識郭英聲，是他為雲門舞集拍照片的時代，那時（1973年左右）他就喜歡用平常心來看他的對象，不借怪異、誇張的手法來譁眾取寵，那時我就感到他看來平常的照片，有一種純厚的氣氛流露出來。

　　他第一次回國展出他在巴黎的「生活」，巴黎街頭的花、櫥窗玻璃中反映出來的雨中行人，那甜美的色彩……我說他那時有點浪漫主義的傾向，他自己不太承認。

　　可是看他一厚冊《台灣影像》影集，二者比較起來，後者如此沉潛，完全是思想成熟的自然反映，便益發顯出他早幾年前的作品，的確有點浪漫。

　　《台灣影像》影集，共收作品一〇四幅，沒有一幅是搶眼的，但每一幅都是如此耐看，完全洗脱了華麗、柔美、光亮、表面好看的一般照片的通性。他的作品大多給人寧靜、深沉、寂寞、醇厚的感覺。照相能照出這種渾融的境地，實在使人不解，難道底片有什麼不同嗎？

　　發展郭英聲很少照全景，他照的都是景物的局部，雖為局部，卻絕無欠缺：牆角的一塊石頭，老屋簷牆的門，貼了紙花的窗，城隍廟的一截石碑，

郭英聲
寂寞的房子
1991

鄉下民房豬欄一角，廟宇的屋頂，老太太交握在背後的一雙手……本身就自足而完整。真是弱水三千，只取一瓢飲也就夠了。

我自己照相因為着眼於求全，希望紀錄更多的印象，貪多了以後，反而一無所得，求多容易防礙重點上的凝聚。這真是一個好教訓。郭英聲大概深深的體會到「一花一世界，一葉一菩提」的旨趣吧！他雖只取了景物的一角，卻包含了一個完整世界，局部的抽象性，含有深刻的思想上的暗示，在那敗牆、粗石、門下漏入的陽光中……皆可看到歲月之容顏，兒童天真的臉上，也照見了人類過去歷史的身影。我現在完全可以了解郭英聲到處奔忙，不是去照那個地方，是到處去尋找，要「借」一處、一處的「景」，來詮釋它自己，他對人間的愛，對歲月悠悠的感懷。

郭英聲說他是要利用「豐富多變化的景觀，去拍攝他內心的風景」，依我看，他晚近的作品，所捕捉的不是什麼風景，都是「時間的足跡」，他企圖在現在，觸撫世界的過去，像在為人類的昔日，譜製着一曲一曲的輓歌。

這其間不是悲哀，不是自我高估的使命感，而是千古的寂寥。我想把李太白的詩句更改一下，叫做：

　　　　自古聖賢皆寂寞，

　　　　唯有飲者留其真。

●

沒有什麼比照片更真實的了，日本人不是叫照相為寫真麼？可是如果照片沒有思想上的暗示，這真是表面的真，時間過去它就無所謂真了。

郭英聲以景物中的局面，來暗示時間的無限性，來暗示它與整體人文上

的大關聯，這種真實，就富有一種恆久性了。個人風格也是這樣建立起來的。若是人人照荷花，人人都是雷同的，個人風格便無法彰顯。

鮮明美麗表面好看的彩色照片，大部份玩照相機的人都可以做到，但深沉、厚實的照片卻不是人人可以作得到的，這得放下上相討好的心理。

中國美術史在唐代趨於爛熟的時代，色彩鮮艷，形相準確。再要發展，就另有精細之一途了。精美最大的危機就有可能瑣碎。這一點，唐代的美學大師張彥遠看得非常清楚，他說：「夫畫物特忌形貌采章，歷歷具足，甚謹甚細，而外露巧密。夫失於自然兒後神，失於神而後妙，失於妙而後精。精之為病也、而成謹細」。這裡把繪畫中的「自然」列為第一，之後便是神、妙、精四個品級。

最後表明藝術不能太精，精過了頭便會譁眾取寵，變得瑣碎而陷于謹細。

郭英聲的作品，雖只取局部，卻避開了精緻，顯得了大匠揮斤的恢宏氣派。他在色調上把握到豐富、幽玄的風格，很符合宋人「蕭條淡泊」「閒和嚴境」（歐陽修語）的理想，這是美術避免精細的一種良藥。

郭英聲的近作，和他的〈台灣影像〉是同一心態的作品，只是地方不同，情調稍異。仍然是用凝鍊的手法，避免大量分散作品的純粹性，那千古的寂寥感，在大象的頭脊上、在路牌（STOP）和自己的投影中，在日本人以為含有禪意的沙紋中，在用羊乳洗頭的異國婦人的裸背上，在風拂窗帘的暖陽中……都清晰的可以感覺到。所不同是：〈台灣影像〉深暗的調子、沉穩的朱紅，可看出這位「歸人」的深情；而如今偏向紫色，則反映了他拍異國（古老的東方異國）風物時有「過客」的神秘情懷。商禽的「長頸鹿」是瞻望歲月的容顏，郭英聲的作品，是呈現時間的足跡。就以此來名他的近作吧。

（原載《中國時報》副刊　民國75年11月28日）

夢土之門
——向一切敢於嘗試的藝術家致敬

三月五日星期二的下午，雲門有排演記者會，懷民希望我也去看。但那天他自己在藝術學院有課，沒有辦法來解釋他的新作。

在舞蹈教室看排演時，我的印象並不太好，到那一天為止，舞者們並不十分確知他們自己在舞蹈中要扮演那種角色，葉台竹說：「我們並不清楚整個舞蹈的內容，這是由一些片段連串成的新舞，我們只知道把每一片段跳好，整體的意義，要請各位去問林老師。」

據何惠楨說，那天的音樂管理人拿錯了錄音帶，那是沒有「定稿」的一卷帶子，和舞蹈動作配合不起來，不過職業的訓練，已經使她們憑記憶也可繼續跳下去。那天只有少數人意識到動作和音樂沒有配合。當然在正式演出時，一定不會有這種錯誤。

一般人的印象對古裝、時裝的混合不以為然，對「生死」那一節的束縛也不太能接受。並不是不能接受束縛，只是過去看林懷民使用帶子及掙扎的動作已經很多，很希望這種人生的束縛能用更象徵的動作「舞」出來。而更有進者，是林懷民還在這帶子的束縛中，加上了一大堆包袱，一個人在好幾個包袱和包袱相連的帶子中糾纏不清，沒有辦法過「舞蹈」的癮。

不過這中間也有很俐落的片段，像林秀偉的天女散花，就沒有沉滯的感覺。

使人安慰的是，看到雲門第一代舞者像杜碧桃、何惠楨、林秀偉、吳素君等人的舞技，已近爐火純青之境，舉手投足都能把身心融入動作之中，實在都具有國際性的一流水準。只要注意到杜碧桃的脖子，那樣自然的把自己之內在抬高到空間之極限，而顯露出一種舞者特有的氣質，便知雲門第一代是真正成熟了。

她們這種精湛的舞技——舞蹈氣質之形成——是我們的社會培養出來的，在文化的拓荒期中，十幾年來，觀眾耐心的期待、適當的鼓勵，才能收穫這種文化財富。

●

　　當天晚上和林懷民作了一次夜談以後，對我看排演的印象便有了很大的改變。

　　第一，他說，夢土是在紗幕裡進行的。當然，透過薄薄的紗幕，就給舞台昇起了一層霧，「如霧起時」可以增加了層次和距離感覺，這是中國詩境中的「隔」，相信透過紗幕的隱若感覺，那些糾纏和累贅自然就不致像近距離看排演那樣沉悶。更何況紗幕並不是只用來實踐「隔」的層次，它還可以映現中國中古時期的敦煌壁畫。當這些壁畫放大到國父紀念館舞台整個垂直的空間之際，比親臨敦煌還要令人震撼，就是這一點也就值回票價了。

　　　　舞蹈有時候是和「傳統」重疊的，也時是在設計的「天窗」中演出。林懷民說到這裡時，他興奮的說：「不管別人是不是會罵我，想到終於敢這樣作，我就很快樂。」

　　我知道這快樂不僅是把古代繪畫請來呈現我們的夢土，而是使它活在現代，參與「今夜」的演出。

　　在整個劇場的觀念中，我很欣賞他用「開場門」來代替「開場白」。開始時是一個現代人站在幕外，回頭看到開幕後的紗幕上映現了一張朱紅的大門、門框、門楣、門扉暗示著現代中國人都徘徊在各種門的外邊。

　　我們不是民主了嗎？可是當你想起像蔡辰洲這種毛頭小孩子，竟然能用根本上就是騙來的錢當選立委，而且還是我們政府提名的才俊，你就知道我們這一張門還不知道在那裡。

　　我們的經濟真的是起飛了嗎？我們的現代化是穩固的麼？喊「現代中國藝術」的人懂不懂現代呢？他們真正瞭解「中國」麼？

　　林懷民提出了這一張門，這一張值得我們大家深思的門，僅僅這一意念，也值得我們一起來鼓掌。如果自以為有了各種門，而門坎又很高的人，最好不要浪費這九十分鐘的時間。

夢土之門　張照堂攝影

　　夢土的演出，可説是作曲家許博允和編舞者林懷民的一次完整的回顧，兩個人都是現代藝術工作者，都面臨過相同的處境，都體驗到傳統與現代的雙重壓力。過去，林懷民曾經多次採用過許博允的曲子來編舞，為了夢土，林懷民就重新檢討自己和許博允合作的歷程，這次演出，除了寒食和星宿（琵琶隨筆曲）在舞蹈上沒有什麼更動外，其餘像哪咤、烏龍院、代面、遊園驚夢等舞曲的舞，都經過檢討而重編的。這對支持林懷民的觀眾就會感到很親切，這些新舞，你看來會有點熟悉，但實際上你是沒有見過的。

　　〈夢土〉激盪著我的心胸，是林懷民下面這幾句話：

　　我不該抄襲，也不該重覆我自己。可以失敗，但不能不嘗試。因
　　為嘗試隱含著生機。

　　這也就是我終身信奉的原則：在藝術的領域中，「較差的創作，比起最好的抄襲要有價值得多。」

　　夢土把畫臉的人，以及古裝、水袖和時裝、緊身衣混在一起，也喚起了我心中隱伏已久的想法。基本上古裝不是現代美術中的問題，問題是心態。法國近代畫壇的大師盧奧，他畫耶穌、聖母，並不減低他作品中的「現代」感覺。像水墨畫家丁衍庸，他也畫古裝美人，那絕不是民國以前的古裝美人。相反的大千居士就是畫現代婦女，也流露了他的戀古心態，他的潑畫山水，與潑墨荷花，從文化的過渡階段來考察，自有足以千古之處，但他的整體藝術生命，是舊社會的殘餘，猶不能開創時代的新風氣。原因是他不能也不想完全揚棄舊社會的利益，沒有把嘗試當成一種目標。

　　我自己在嘗試新水墨畫時，有時也不規避傳統形象，卻還不敢把傳統與現代不加消化的湊合在一起。事實上像普普藝術，把「摩娜麗莎的微笑」視同瑪麗蓮夢露一樣，把她原封不動的抄下來，只是經過重新排列以後，它就成一幅全新的美術品。

　　就這一點來說，林懷民多少也有一點普普精神。

●

　　我們贊同在文化藝術上敢於大膽嘗試的人。因為這正是民族文化的生機，因為嘗試新形式，便意味著對易得的利益之毅然的放棄，已有的形式，總是佔有較大的勢力。

　　中國文化在現代生活中已日趨沒落，這是一件無法否認的殘酷的現實。沒落的下一步，就是衰亡，要免於衰亡，唯一的選擇就是有許多人不斷的去做新嘗試，嘗試可能失敗，失敗了還有新一代要繼續嘗試下去，這裡面就充滿了極大的可能。

　　沒落的中國文化有沒有希望，除了要看敢於去作新嘗試的人有多少之外，還要看社會的反應，社會對於新事物總離不開以下幾種反應：一是排斥、二是冷漠、三是贊同、四是容忍。

　　在一個古老的社會，對於新事物的嘗試，要喚起較多數的贊同是不可能的，就是在歐美的新社會也不可能，只有容忍才是現代社會的基本道德，民主社會其實就是容忍的社會，凡在觀念上不能容忍異己的人，其實必是封建社會的心態。

　　不過話說回來，若是為了維護傳統，而排斥新的嘗試，這也是文化的正常現象，中國文化之所以悠久，乃因文化中存在著很大的保守勢力，而這保守勢力在過去之所以沒有使文化衰亡，是每一時代的維新（嘗試）精神都曾經起過很大的作用，宋元以後，維新的生命偏頹以後，中國文化才會落入今天的地步。今天的台灣是五千年來知識最普及，經濟生活最富裕的階段，我們的社會若不能好好利用這千載難逢的時機，不鼓勵、容忍各方面的新嘗

試，機緣一失，中國文化更長久的黑暗，更大的悲慘也許正等在我們的後面。

夢土，開闢了一張門，一張使我們深思之門，我們往何處去，唯有不斷的嘗試才會知道。

夢土演出的成功與失敗，就並不是一件什麼重要的事情了。

●

看到〈夢土〉在國父紀念館的首演（三月十三日夜），我真的驚呆了，想不到在排演時那樣鬆散的片段，到了正式演出時有這樣精彩的效果。

這是林懷民從事舞蹈工作以來，最成功的一次演出，也是只看排演的記者們沒有料想到的，也使在場的數千觀眾獲得一次意外的大饗宴。這時我不得不佩服懷民內心的韜略，他這次不事先把編舞的意圖告訴舞者是對的，這樣才使我們有機會看到這場大舞的純粹性，若是事先讓舞者都知道了編舞的意圖，每一個人都自以為胸有成竹的加入了自己的解釋，這支舞就可能不會如此完整，如此的一氣呵成。

九十分鐘的演出，中間沒有休息，目的恐怕也是免得滯礙或中斷那一貫的氣氛吧。

透過巨大的紗幕在舞台上映現出如詩如畫的色彩，以及震人心弦的敦煌壁畫，把數千名觀眾帶入一個純中國的夢境之中，〈夢土〉的舞蹈出現在畫面的天窗中，或在壁畫下方的基線處進行，方時淡入，有時淡出，有時和壁畫重疊。原來以為難免有些兀突和不調和，事實上並沒有，這是舞台設計的成功，氣氛統一了它，也控制了觀眾的心理和情緒。在此時此際，觀眾不是坐在舞台前作壁上觀，是把一切放下一起進入夢土的工作人員共同開拓出來的一個境域之中。比如舞台上放了幾隻孔雀，只有一隻母的情緒有一點不穩定外，其他幾隻公的都是若無其事的樣子。把孔雀弄上舞台，確是帶有一點兀突的惡作劇，然而，孔雀有鳥類的通性，牠們是夜盲，到了晚上縱然置牠們於一個陌生的環境，牠們大部分仍會處在半睡眠狀態，連走動的興致「也

無」，所以一點也沒有怎麼樣。不過，當一切現代藝術工作者，都可能意識的那一座巨大的中國大門，映現在靠裡面的牆上之時，夢土是在門外與紗幕（時有大幅壁畫映現）之間進行的，孔雀安靜的棲息可以暗示出一個曬穀場，一個外院之類的空間之存在。

那一座朱紅大門，滿佈著的大銅釘，顯示著一種固執和堅持，一個在啟幕時面對觀眾的現代青年，此後即一直神開雙臂沒有「動」作、沒有表情的仰望著這扇古老的朱門，在夢土中雖然看似一寂立的佈景，但所含的暗示性，是在場的觀眾任誰都感受得到的。有了它，原先以為可能「不斷的干擾和被打斷」以及有些「突如其來，倏忽而去」的矛盾之片段，就都不成其為問題了。甚至連帶有諷刺性的一位穿著貼滿百元鈔票舞衣的獨舞，也完全失去了對台灣金權流毒之諷喻的效果，一切都顯得統一而調和，顯得——

現代中國藝術工作者，在深掩的朱門之外，無論怎樣的胡搞，把傳統和現代雜揉，任不相干的孔雀在舞者之間打盹，把許博允不同的樂曲連在一起都是有理的。

總之，顯然有些事雖然是出乎林懷民原來的意料之外，但那意外的收穫，正是現代藝術的本質之一。

夢土是一次富有國際水準的成功的演出。

<div align="right">（原載《聯合報》副刊　民國74年3月15日）</div>

61 文化的薪傳
——雲門「健康寫實路線」的舞劇之演出

在全國各地掀起愛國自強運動之際，觀賞雲門舞集冬季公演〈薪傳〉的演出，覺得別具意義。

〈薪傳〉在國父紀念館演出四場，觀眾的反應空前的熱烈，當林懷民在謝幕時對着麥克風說：「各位觀眾請不要為雲門鼓掌，請為我們偉大的祖先鼓掌」時，一陣轟動一般的掌聲之後，有的觀眾噙着眼淚，站了起來高呼着「中華民國萬歲」、「中華民族萬歲」，此時演員和觀眾的感情交融在一起，形成另一次熱潮。

我自己也是受感動的觀眾之一。當香烟繚繞的序幕展開之時，觀眾們或許也會感到自己也是〈薪傳〉者之一，特別是在風雨瞑晦的今天，每一個中國人都覺得自己的肩上有一種不可推卸的重任：對數千年連綿不斷的偉大文化傳統之延續，面對未來如何交代與遞邅？這一切都被〈薪傳〉揭示出來了，它撞擊着我們的靈魂，使我們從興奮與痛楚中驚醒過來：

「中國人站起來，讓我們手拉着手一起來唱。」

●直線的謳歌

為了清掃黃色、黑色和赤色文藝，台灣文藝界，在前幾年曾提倡「健康的寫實路線」，尤其是對影劇界更是期望能澈底革新。但提倡歸提倡，成績並不理想。

俞老師（大剛先生）曾經說過：「寫實雖然不是藝術的目的，但藝術若不經過嚴格的寫實階段，是很容易流於浮泛，西方戲劇因為曾經過長期的寫實之洗禮，故其領域便顯得寬闊多了。」基本上俞師當時是贊成「健康的寫實」文藝的。

寫實而加上「健康」的觀念，便意味着文藝在反映人生的功能上：是有目的和有選擇性的，因為實可以寫頹廢的實，也可寫向上的、能夠激勵人生的實。

〈薪傳〉是一支寫實性的舞劇，在題材和內容上，是符合「健康寫實」

路線的理想。

　　以寫小說起家而迷戀舞蹈的林懷民，他在編舞這方面所擅長的是用動作說故事，〈白蛇傳〉、〈小鼓手〉、〈哪吒〉、〈吳鳳〉……這些作品都是用動作演出的小說，而〈薪傳〉則是更有震撼力的「動作小說」。

　　小個子的林懷民，他的劇場藝術顯示他是一個隨時都渴望向自己挑戰的人，他作的事情看來是不斷的在反抗和超越，他最大的超越恐怕就是要超越先天上的肢體之限制。除了一些抒情式的作品如「閒情」、「嬉遊曲」……之外，他那些比較重部頭的作品，都反映出他是在扮演一個英雄，他的舞劇多是大塊頭的以及武士式的。

　　為了滿足他上述的欲望（當然只是我個人一己的推測），他所編的舞，多偏重直線。

　　在形象藝術上，曲線柔和、優美，是抒情式的線條，適合表現陰柔之美；而直線剛強、有力，是進取式的線條，適合表現陽剛之美。

　　在〈薪傳〉這支舞劇作品中，林懷民動員了較過去更大量的直線，以表現先民「篳露藍蔞，以啟山林」的征服自然之雄心壯志，這支舞劇在舞台上的線條，可說是強勁有力的直線之謳歌。

　　一支舞劇全部用柔和的曲線來結構，並不會產生問題，但若全部用剛性的直線來結構，觀眾可能會消受不了，故在〈薪傳〉中，林懷民也會插入一些柔性的曲線，像在第五段的後半，踩着叮叮噹噹的節奏登場的孕婦；以及「一對互濡互慰的夫妻」，使繃緊的觀眾的情緒於此獲得片刻的憩息，一如戰鬥的人生也需要閒暇來調劑一樣。

　　最顯而易見的直線，是〈薪傳〉中許多齊一的動作。

　　齊一的動作之所以強勁有力，是由於它的整齊一致，而變化不大，像軍隊的操練，就是直線的表現，故軍隊有陽剛之美，使人聯想到剛強、進取、勇敢、不屈的精神。

薪傳中的渡海
劉振祥攝影

●〈薪傳〉之演出

　　〈薪傳〉在台北連演四場，座無虛席，在嘉義、台南、高雄的巡迴演出，也是盛況空前。這使雲門的信心大增，林懷民決定在新年的元月五日在國父紀念館再演三場，詩人鄧愚平認為「連演半個月也不成問題，政府大官如果能撥暇觀賞，一定可以和市民們一起把熱情交織在一起，對團結意志一定有積極的意義。」

　　在〈薪傳〉再度演出的前夕，有必要把這支舞劇的內容略加介紹之必要。

　　〈薪傳〉舞劇之演出共分八段，每段之間不落幕，也沒有休息。其順序是「序幕」、「唐山」、「渡海」、「拓荒」、「播種」、「豐收」、「節慶」、「尾聲」。

　　「序幕」展開的時候，林懷民站在台中央，高舉著火炬，另外幾個現代的年青人，在他伸出來的火把上點燃敬神的香火。這時這裡也有使人誤會的地方，人們以為這「薪火相傳」，是雲門舞羣傳他們自己的火（中國人為何有「薪火相傳」這樣的話，本文最後將略作歷史的追索）。但這只是序幕，不算正式演出，故林懷民也不必化妝成一個有「傳薪」形象資格的長者，當燈光漸漸亮起來的時候，許多年青人雙手捧着香，從四面八方（大部份來自觀眾席的走道）向舞台集中。來自「亞洲音樂新環境」中的弦磬的音樂，製造了虔誠的氣氛。

　　數十位男女青年的香火，遞給了林懷民，舞者們在香客中緩緩的脫下了

他們的現代服裝，露出了「從前」的先民們的面具。他她們是〈薪傳〉故事中的一些句子，林懷民將用來組成「敍述」台灣開拓的歷史語言。

大把的香插在舞台右角的香爐裡，烟火興旺，直冲牛斗，其本身是最好的舞台設計；它是一個含有強烈效果又富暗示性的，靜中有動的佈景。

「唐山」這第一段舞蹈，用跌倒、抖動着手，以及齊一的弦轉着無力的頭來暗示唐山人口爆炸、生活日艱的現象是強而有力的，但整段卻未見對海天以外的新世界有何嚮往，以作為渡海的伏筆；不過對不可知的海外蓬萊嚮往之情是不容易用動作來表現的，如果用聶光炎的幻燈來變換背景的大畫面，不知道效果如何。

第二、三、四段以後，都有陳達「思想起」彈詞式的民歌，這也是最好的「間奏曲」，醇樸沉雄，歌中呈現着一個一個的鄉間村落，有薰風吹拂稻穗一般的風光。

間奏曲應一直連接到下一段的開始，那樣兩段之間就不致使觀眾有一點點「空檔」，而由他的歌聲引導出「故事」，結構上將更為緊湊。

「渡海」是第三段。

在渡海舞之前，配合着陳達的歌，有紙紮的帆船隊航過舞台，這也是很寫實的「表演」，當其中的一艘王船翻覆時，觀眾也會「啊！」的一聲，事實上閩粵的先民們渡海來台時，翻覆了多少船隻，恐怕只有媽祖才知道了。

用布拖動紙船也是第一次在舞台上出現，如果紙船有大有小，效果可能更好，小船會予人遠近的錯覺。

「渡海」這一段演得極好。當婦孺們在渡海離岸，向他故鄉拜別時，我這遠離故鄉的遊子，也不知不覺兩顆都掛滿了眼淚。海船出現時，掌舵者背着帆，一手直指着理想的目標，形成一種強勁的意志力量。

聶光炎所設計的船帆，既是帆，也是颱風，又是海浪，一布三用，樣樣逼真。觀眾用掌聲為在海上和風浪搏鬥的舞者們加油，完全像身臨其境一般，這也是得力於寫實，不然便要等到謝幕才有掌聲的。

風浪平息船靠岸時，太像電影裡飄泊多日的海難船了，這一段結尾與其說是舞蹈不如說是戲劇。

「拓荒」是第四段。

這一段的一大半都是在表演推石頭，推石頭的表演過於冗長，但不如此，又怎能表現先民們胼手胝足，開天闢地的精神呢？如果用「舞」來表演拓荒，到底要用什麼樣的「話」就很困難了，但作成搬石頭和堆石頭的動作就容易使人瞭解，小孩子作遊戲時往往也有類似的模擬性的動作。在這一段中，林懷民巧妙的放入了平劇的舞蹈動作。這些動作往往是平劇武打之後的「插曲」，顯示着功夫的根柢，可說是力的表現，和拓荒精神是相合的，也和直線的動作協調。

這一段同時也插入了愛與柔情，工作與娛樂，生與死的哀傷。家人鄰舍圍着死者微微晃動的設計，表現着無言的哀悼，懷孕的寡婦在圈子號啕。另一邊是一對相濡相慰的愛侶，舞台上瀰漫着一種冷靜而又熱切的力量，向着四週擴散，這裡迴旋着溫柔的撫慰人心的曲線之美。唯因使用了較多的曲線結構，故也含有許多寫意式的象徵動作。「生子」那一小段雖極寫實，但母親抱着嬰兒艱難的走向那一條瀝血的路，是最富才華的設計。

第五、第六是「播種」和「豐收」。

寡婦和遺腹子的表演也太過寫實，一般孩童常在苦中流露頑皮的童心似乎值得強調。播種後，平面的線條多立體動作少，這一段似乎還可插入更多的舞蹈。

「豐收」是成功的，因觀眾大部份都跟着舞者的動作以鼓掌打拍子。

在第七段「節慶」中，林懷民擔任舞獅，舞者在後台一個個迅速換了裝鑽入獅身下面，這是現在的節慶，一下把時空揉和在一起，過去和現在由於文化、生活的延綿，而成為一完整的生命體。

林懷民的舞獅一直舞向台下的觀眾席。

於是過去與未來，台上與台下，不分省籍，不分年齡，都融和在一起。

舞蹈結束了，沒有人離座，大家一起拍着手，為文化的「薪傳」奮發。

　　這就是〈薪傳〉的演出之大略。

●「薪傳」的歷史

　　「薪盡火傳」本來是古代宗教、政治也可以說是國族延綿的名詞，到了後代方成為知識份子使命意識的一種理想。故師生傳道也叫「薪傳」。

　　　　《莊子》養生主中記載「指窮於為薪，火傳也，不之其盡也」。這種「不知其盡也」的沒有窮盡的「火傳」便保存了遠古時代國族歷史的「火傳」資料。

　　因中國最少在春秋（西元前8世紀）以前，政府或家族的宗廟（家族的堂屋）中都要燃着香火。薪火在政府的宗廟中既然代表國家的命運，如果這火被別人滅了也就絕祀了，薪火滅了文化、歷史也跟着滅了。反之假若薪火旺盛，文化，也跟着興盛，文化的動力也就是國家的動力。

　　然則，中國人把古代國族祭神的薪火拿來象徵文化知識與道統的傳承之理想，確實有其崇高的意義。

　　台灣先民們由閩粵渡海來台，「蓽露藍縷，以啟山林」，為子孫後代建立理想的生活環境，飲水思源，和「薪傳」的理想完全一致。

（原載《聯合報》副刊　民國68年1月3日）

62

愉悦與活力的頌歌
——保羅・泰勒的舞蹈觀後

　　十三年前（56年，3月）保羅・泰勒舞蹈團曾來台北中山堂數場表演，給台北觀眾留下了深刻的印象。筆者曾以「王者之舞」為題，在報紙上介紹過這個舞蹈團的演出（見拙著「視覺生活」——商務人人文庫）。十三年後經過雲門舞集的經營開拓，台北的觀眾——除了部份在散場時不等舞者謝幕便匆匆離座這一點外——和從前已有很大的區別，我聽到鄰座那些年輕觀眾的評語，表示他們對舞蹈都各有他們自己的看法。這種「地下」的批評，比起傳播界的批評，對劇場的命運是更富厚潛在的推力。

　　懷民在劇場休息時間問我：「你看保羅・泰勒和十三年前有沒有什麼不同呢？」「他們變了不少。」我說：「是你變了？還是他們變了？」我雖然回答說：「可能兩者都有。」但懷民的話使我自警自惕，我對舞蹈的欣賞，感觸和十三年前有沒有什麼不同呢？如果有，是進步了呢？還是退步了呢？我的改變是純審美上的成長，還是對社會的關心造成的呢？這一切在倉促之間都難以明確的分辨出來。回來以後重讀自己十三年前的文章，覺得有些觀點仍然可以用來鑑賞保羅・泰勒今天的演出。比如①保羅・泰勒的舞台不用佈景（最少在台北的演出是如此），手中也不拿「道具」，顯示出編舞者很重視肢體的純粹性。②舞者的肢體動作，與音樂的配合二者「渾然一體」已達到密不可分

保羅泰樂舞團　春之祭典

保羅泰勒舞團

的境地，「每一動作每一結構都像是從音樂的韻律中誕生出來的」。③我最
欽佩保羅‧泰勒編舞的匠心，再度欣賞他的作品其感動力不減當年。我一直
覺得保羅‧泰勒是最會把握動作與結構間那種形「勢」的人：「人體的素材
在舞蹈中不斷的變化着」，在轉換和延續中，個人的動作若沒有感情（尼克
萊斯的舞蹈就是不太注意動作的感性），在結構中便只有機械的意義；太注
意個人其整體性則難以表出，此時「勢」就成了舞台的統合力量。「勢」如
運用得好，在交錯行進與呼應間，呈現在觀眾眼中的羣舞自然會不露斧鑿痕
跡。音樂一起，舞者心意相通，那結構的動「勢」，統合着整個劇場的全部
空間，縱然在舞台上空無一人的某一刹那，也使觀眾感受到那飽滿的「勢」
正急遽的週流在每一個角落，那舞入後台的舞者，似乎也是順着那無形的流
線在觀眾看不見的地方繼續的運轉着，再出場時也只是由隱處運轉到顯處
而已，有一條無形的線從舞台流向後台，復由後台轉向前台，舞者是不由
自主的投身在那旋律之中的。以上是保羅‧泰勒舞蹈的特色之一，儘管舞
團的成員早已換了新血，十三年後重履台灣的舞者只有黑人舞星貝蒂德榮
（AROLYN ADAMS）小姐，但其風格則是始終如一的

　　這次重睹保羅‧泰勒的舞蹈，我的印象是舞者們在技巧上比從前更精
純，肢體更輕盈，躍起觸地時能達到使足心似有物相承那樣的寂然無聲（除
非是有意的，像〈三首墓誌銘〉的動作），每一舞者的個人技術都接近爐火
純青的境地，更難得的是演出時多很平實，絕無菲律賓國家舞蹈團那樣會出
現一些炫耀個人技巧以贏取特別掌聲的作法。只是我覺得保羅‧泰勒的作品

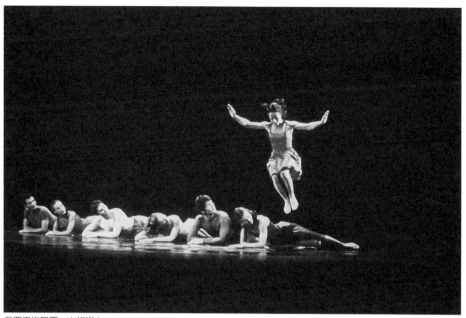

保羅泰樂舞團　人行道上

太流暢、太美好，調和色過多，對比色較少，給人視覺的感應多過心靈的感
受。我猜想是不是由於保羅・泰勒本人沒有來台，他那種王者的風範、虔誠
的氣氛，沒有機會在均整的結構中樹立起一突出的重心呢？

　　節目中〈三首墓誌銘〉十三年前也在台北表演過，陰暗的燈光，粗重如
銹死的機械吃力地轉動的音樂，雕像一般的人體，使觀眾在領受了一長段快
節奏的舞蹈之後，有機會使視覺稍息一下。但保羅・泰勒並沒有採用沉重悲
愴的動作，來刻劃幽冥的感覺，他是藉此來一段劇場中不可少的詼諧作為調
和。這一題材若由林懷民來處理，或許會出現相反的形式。

　　看了保羅・泰勒作品如〈光環〉、〈塵土〉、〈三首墓誌銘〉、〈意
象〉……等作品，你會感到保羅・泰勒的信念，是青春、活力、節奏以及快
樂與情愛無限的頌揚，他強調人間友善細膩的一面，把美國文化作了程度上
的淨化與提昇。愉悅豈不也是城市生活不可少的養料麼？

（原載《聯合報》副刊　民國69年10月16日）

鼓之舞之

——絳州大鼓的文化意義

絳州大鼓之所以能夠來台演出，幕後功臣是音樂理論家胡金山先生。胡先生是《大英百科全書》台灣版的編輯，負責音樂方面的主編。有一年，他在北京的慶祝大會上，聽到有關絳州大鼓的情形，寫了一篇報導，又親自到山西絳州訪問這個村子的鼓樂情況而結下了這段因緣。

絳州大鼓又被香港藝術節請到了香港表演，震撼了香港各界，被一位國際音樂掮客看上了，由他策畫今年九月在丹麥演出，也轟動一時。

絳州大鼓由胡金山先生策畫，自丹麥直接運到台灣，將在北、中、南巡迴演出，將不會讓日本的「鬼太鼓」專美於前了。

山西絳州大鼓，是現在所知，世界上可以演奏的最大的鼓了。這面鼓皮面的直徑三‧三公尺，豎立起來高一‧九公尺。

世界上最早的鼓有兩面，一面是河南安陽出土殷中期（三千年前）的「獸面紋銅鼓」；一面是殷晚期的「雷神鼓」，現藏日本京都泉屋博古館，全是仿皮鼓的型式製作。

日本神光院也有四面陳設的大鼓，其中兩面是武士時代的古鼓，直徑約十五呎，叫做「大太鼓」但殘損得太厲害，現在當然不敢去碰它。另有兩件仿製品，也有一百八十多年了。

日本、韓國的鼓樂世界有名，尤以日本的鬼太鼓（曾在中正紀念堂演出過）最為有名，擊鼓者穿丁字褲半裸上台，也很特別。韓國的鼓樂，多半由穿古裝的女流演出，一人同擊二鼓、八鼓，也頗神乎其技。

鼓樂有兩種打擊的方式，一是豎立起來，只有一端有鼓皮，像木桶一般的倒立。自漢代至現在還做的西南邊疆人的銅鼓，就是豎立型的。

鼓在中國文化中源遠流長，自《論語》時代，就有「鳴鼓而攻之」的話，可見鼓既是民間樂隊「吹鼓手」不可或缺的樂器，也是軍隊戰陣「鼓舞士氣」之工具。

壴是鼓的本字。壴字的結構分上、中、下三段，上面楷寫的土是鼓飾。中央的橫口是鼓之本體，下面是鼓架，是象形字。《說文》以為鼓是「春分

之音」。春分之音就是雷聲。春雷多半在春分時響起，中國人叫「驚蟄」。

漢代畫家石中的神話故事，雷神往往擊鼓。有一幅雷神掌人的畫，就是在兩頭龍虹神下面執刑。

《說文》釋龍也有「春分而登天，秋分而潛淵」的說法。

壴字在文化意義上加一口為「喜」，加執帚形符號為「嘉」，加三彡為彭。都是因為喜慶祭典都用鐘鼓之音，而以鼓最為基本。

《山海經・大荒東經》說「東海中，在流波山，其上有獸，其聲如雷（和「春分之音」同），其名曰夔。黃帝得之，以其皮為鼓，撅以雷獸之骨（作鼓捶），聲聞五百里」。

黃帝與蚩尤戰於阪泉之野，可能就是用絳州大鼓的夔鼓鼓舞士氣，鳴鼓而攻，卒滅蚩尤，蚩族在絳州投降，絳在民俗學上有降的寓意，而名絳州，姑妄言之而已。

從前我們以為日本的鬼太鼓，韓國的佛鼓是中國的「禮失而存於野」。由絳州大鼓在台的演出，或許可激起台灣各地的鼓樂有專人予以鼓勵訓練，一定也有出人頭地的一天。

（原載《聯合報》副刊　民國75年1月3日）

視覺的盛宴
——艾文‧尼克萊斯到底在搞什麼名堂

看艾文‧尼克萊斯的劇場，不能用舞蹈的觀念來界定他的演出。

原文秀認為尼克萊斯劇場如果也算是舞團的話，「對舞者是一種輕視」（見9月19日《台灣時報》副刊），這話並沒有錯，但原文秀在美國多年，應該瞭解，瑪莎‧葛蘭姆這一派固然是在美國興起來的，但現代芭蕾的創始人鄧肯的精神，基本上仍然是源自希臘，並且也是美國開拓精神的延伸，帶有濃厚的歐洲色彩。

艾文‧尼克萊斯才真正代表了美國的文化，它是高度工業文明的產物，在效率至上、分工嚴密的社會，自然會產生艾文‧尼克萊斯這種不必在內容、深度、劇情等方面花太多腦子，但能愉悅感官的劇場活動。你可以將之和熱狗、三明治、可口可樂等等聯繫在一起，這是標準的美國文化。喜不喜歡是一回事，不能用「相對論」來論來評好壞。

比較起來，我們的「雲門」是另一種價值觀的產物。

●

如果說戲劇是屬於「綜合藝術」，那末，尼克萊斯的劇應更近於美術，

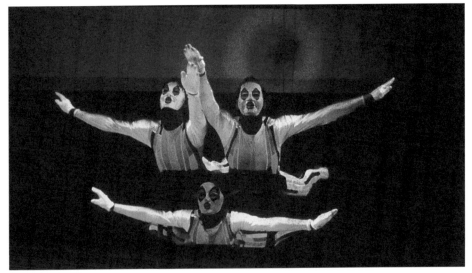

艾文尼可萊斯舞團

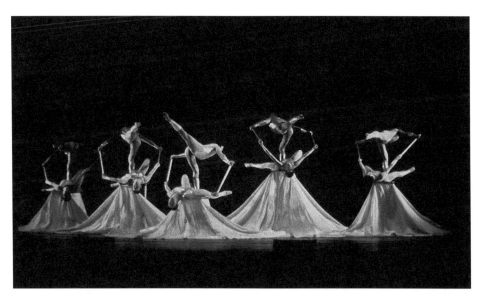

艾文尼可萊斯舞團

　　他搞的是一種「活動的繪畫與雕刻」。第一次看尼克萊斯的作品，我在驚歎之餘，深深感到有點似曾相識，在歸途中，我猛拍了妻一巴掌大叫「我知道了」，這不免把她嚇一跳，沒好氣的說，「知道了什麼嘛？」我說：「尼克萊斯這老小子，是一位偉大的『藝術大盜』。」

　　的確，在尼克萊斯的劇場中，你可看到自羅丹以降許多雕刻「活」在他的舞台上，那些自動技巧的現代抽象畫，也不甘緘默，一齊從靜止的畫框中跳上了舞台歡呼起來，他從美術館中找到了它們，吹一口氣使它們蘇醒，然後把尼克萊斯式的精力注入這些形象之中，它們就成為一種活的美術品了，並加上美國式的打趣、和眼花撩亂。

　　凡是對現代美術有興趣的人，在尼克萊斯的劇場中，你可看到許多熟悉的形象，這些形象也許只是偶一展現，便被螢光潑成另一種效果，成為另一幅「跳躍的畫」、另一霎活動着的雕刻。

●

　　尼克萊斯的劇場，也可說是近代試驗劇場的勝利，也顯示「觀念」重於一切，劇場效果是由觀念決定的。那末傳統舞蹈中學院式的個人技術在這一派而言就不是太重要的事情了，只要你有觀念，人人可以嘗試劇場活動，換言之，人人都有機會從事表演工作。這也是現代藝術革命性的成果之一，現代藝術對於人類文化的貢獻，即是暗示它充滿無限的可能，從來沒有學過畫的人，如果你有某種觀念渴望表現出來，只要鍥而不捨的去尋求適合你自己的技巧和材料，你便有可能成為一位畫家或雕塑家，不必按部就班從基礎幹起。

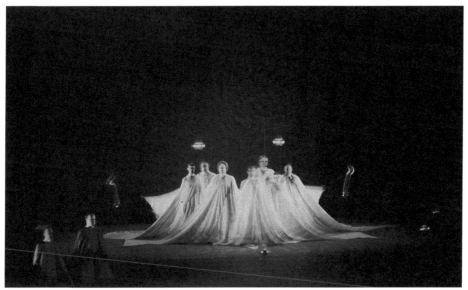

艾文尼可萊斯舞團

現代藝術的精神即是要打破各種模式觀念。

我們欣賞瑪莎‧葛蘭姆式的嚴格的技巧，可以邁向表演的極致；但我們也承認艾文‧尼克萊斯不同動機的編舞方式，把人的因素和服裝、燈光、音樂以及造型等量齊觀、作為一種新美術來呈現。

台北的觀眾，看了前不久大世紀傳播公司主辦的「雷射藝術」再看「新象」舉辦的尼克萊斯劇場之燈光，就知道他運用了許多新技術。

欣賞艾文‧尼克萊斯的舞蹈，觀眾只有接受的份兒，你不能用傳統的觀念來批評它，若是含有情節和故事性的舞蹈，觀眾便可循情節、故事，以及舞者所表達的程度，來表示個人的感受和意見，若是表現舞者個人技巧的舞蹈，當然也可從技巧上來批評。然而尼克萊斯的劇場，全沒有傳統舞蹈那一套，他的道具和布袋服裝等等在螢光的傾瀉下，使雕塑一般的造型更富有「可塑性」，幽默奇幻和超現實性使得他的劇場成為觀眾視覺上大的享宴，你只有享受它的美味，而無暇去忖度廚子們烹飪的過程，因為你根本就管不著了。抽象奇幻盒打趣的形式，也是尼克萊斯劇場老少咸宜因素，他對於社會的貢獻，是把現代的造型和色彩，通過劇場的媒介，使人們無條件的來接納它。人們也許不能普遍的接受抽象畫、新造型的雕刻，以及現代詩和現代音樂，但不會拒絕艾文‧尼克萊斯把這些東西呈現在劇場中，就這一點來說，尼克萊斯舞團對現代藝術觀念的推廣就富文化上的意義了。

（原載《聯合報》副刊　民國69年10月16日）

65 高上秦的象棋

「飛車躍馬」的象棋，被稱為「智慧的體操」。

但象棋是一種博戲，其背景來自戰陣，戰陣基本上又是政治的另一個型態。中國人在春秋戰國時代，就出現了《孫子兵法》這樣的著作，戰爭已不是拳頭對拳頭這種動物性野蠻行為了，它已成為一種藝術。我們看五霸、七雄、楚漢相爭、光武中興，還有三國志……等等，全使人忘去了戰爭的殘暴，其中的心機智慧，掩蓋了現實的悲慘，中國的圍棋與象棋，就是從戰爭提鍊出來的「戰爭藝術」之縮影，凡事「棋高一着」的人，都不是從眼前來看得失，都是把眼光放在更遠的未來，即所謂「統觀全局」。「局」字也多來自下棋的理念，如「局勢」「全局」「局面」、「大局」……等等，《說文》「局……一曰博，所以行棊也」（局在口部，從口在尺下復局之，段注云「三緘其口之意」，似和「棋中不語」有點關係）。《班固奕旨》「局必方正，象地則也」，語言恆常保存不少古代的生活經驗，有關社會、政治、軍事方面的語言之所以「局」聯在一起，絕不是從實際的現實中獲得，在現實中，人是看不到「局」的，若是把它濃縮在棋藝中，戰爭的迂迴，棋高一著的勝敗規律，各子之間的呼應配合便全呈現眼前，「局」也就很容易體現出來了。

作為精神生活之憑藉的琴棋書畫中的「棋藝」這一項，雖然在普及上遠超過了音樂和書畫，但對涵攝性靈，提高生活品質，則始終是沒有辦法和書畫的功能相比的，反過來說，若是書畫具備了棋藝的普遍性的話，那還了得。

高上秦就想作這樣一件了得的事，他想把平民化的象棋，從僅僅的實用性，提昇到審美的層次。希望作到，既實用又藝術。

構想產生以後，高上秦就把他的觀念說給朋友們聽：

象棋不是人人都可學會下嗎?中國人熟悉得不能再熟悉的象棋，為何如此（只能用）而不夠看呢?若是使它成為一套藝術品，下時可以「飛車走馬」，不下嘛却是家庭的擺飾。琴棋書畫除棋之外，皆可堂堂進入家庭，為何棋子平時那樣見不得人呢？不下時就得把它藏起來，實在太不公平了。我要讓它和書畫站在同一水平上，去起同樣的作用。

　　高上秦和各行各業的人談，要求各行各業的朋友來一起介入。如是乎搞雕刻的雕刻、搞設計的設計、搞學術的人出點子、搞書法的寫字、搞工場的生產……。台北社會表面上一切如常，但私底下却暗潮洶湧，一個象棋的新世紀，在高上秦的策動下，正醞釀着誕生。

　　目前共襄盛舉的各路英雄，文學界的有奚淞——他設計了一套仿戰國秦漢間的畫象紋象棋；席慕容三句不離本行的，把她的插畫變成了圖象印璽式的象棋；羅智成則借象棋，來表現他的「忽必烈傳奇」。

　　美術界的林惺嶽，用小方柱形作棋子、上半刻古裝人物，下半保持四方原形，靈感似乎來自羅丹。寫詩又雕刻的楊柏林，用男女兩性半抽象造型的銅雕，完成了一套「像棋」藝術品，看來男女兩性的戰爭，一時是不會終結的了。朱銘把他的看家本領木雕，和陶塑也投注在兩套「簡刀」像棋上。雕刻家侯金水則創作了一系列的象棋形象大雕刻，這是不能用來對局的，只是要證明象棋從前是像棋，現代人如何塑造象棋的新形象。林崇漢和歐豪年都設計了棋盤。我想如果林崇漢把他插畫中的超現實裸女變成棋子，雖不一定有科幻的效果，奇幻的魅力一定是引人的。陳慶良用石灣陶技術設計了一套真假唐三藏陶塑，原始觀念是歐豪年提供的，看來唐僧、孫悟空等人要自己打自己了。吳三連文藝獎的得主陳正雄（和抽象畫家同名不同人）則把木刻的趣味，投射在新象棋上。

　　筆者本來想把自己的怪字設計成一套怪字象棋，但看到董陽牧的行書已作了版，效果不錯。便不敢獻醜了。

　　設計界參與的名家有凌明聲（壓克力浮雕人物、似真似幻）。孫密德（二套：一為仿漢拓銅片鑲嵌：一為超現實主義的書劍形象）。詹素嬌（用動物卡通形象設計，她要獻給孩子們）。

　　漫畫界的卡通式象棋也很有意思：蔡志忠有一套「孫子兵團」，鄭問的棋局叫做「太空大戰」。

　　漢寶德用簡單的線條，來表現象棋的形象，分製二套刻在圓柱形透明壓

克力上的，有水晶的效果；用圓柱形樹脂製作的，則在斜斷面上加了文字，簡單中別出心裁。

陶藝界的朋友陳秋吉（用茶具形作棋子）：蔡榮佑幫忙朱銘的陶雕上釉色：連寶猜（為動物陶塑棋）。

最有意思的是壓克力工廠的主持人，承製了這些聞所未聞的象棋之後，不禁心動，他用他本行的壓克力方圓的柱體，把頂端切成斜面，在斜面上刻「將士象車馬炮⋯⋯」字樣，也是一套新象棋。柯元馨在協助上秦規劃這一次大計劃之餘，也把傳統棋子略為加工，在腰上加一條銅環，就像戰陣的小鼓，寓鳴鼓而攻之意。

高上秦一開始就想到秦漢六朝的雕刻，特別是秦俑，若是作成棋子，不是足以使人了解古代的文化形象嗎？這一構想，由民間的泥塑家張炳鈞加以整合，車馬炮都依古代資料設計，如砲為投擲石球的發砲機之類，皆別饒趣味。

民間藝人吳榮賜以金宋大戰為題，把他在歌仔戲、章回小說中的知識，用木刻創作了三十二個雕刻，件件不同。

由上面的介紹，可以看出這是藝文界一次突破行界的大結合，高上秦激發他們去構思他們作夢也不會去想的一些形象，而全一一予以實現，也實現了高上秦要賦象棋以新生命的觀念，整體上這也算得上是象棋的觀念藝術，因絕大部份的設計和創作，都考慮到實用與審美的雙重功能，通過這一運動，不但可喚起對象棋的重視，也可激發社會開創新風氣的重視。

我相信大部份的藝術家，在過去想也沒有想過的事，一旦鼓動起來，「不是也作得很好麼！」

傳統文化中值得發掘的寶藏實在太多了，如何落實在現代生活中，才是重要的課題。

高上秦跨出了第一步，相信還會有更多人參與，有更多的收穫。

（原載《中國時報》）

66

從感覺出發
──看林懷民實驗演出的感想

1.

　　我用這個標題，並不是說林懷民的這回獨舞是一次「感覺性」的舞蹈，主要是想用詩的經驗，談談我這次在實踐堂中的感受。

　　「從感覺出發」是瘂弦早年一篇長詩的標題，此後瘂弦的詩風大變，自此，詩不再是為一個單一的題材提鍊出「一首」感受，那樣你要把此「一首」題材無關的東西，活活打煞。人生實際並不如此，「心」在情人的懷裡也難免會尋隙游離。一個人從甲地到乙地去辦一件事情，實際上他的心也許辦的無數件事情。「從感覺出發」是詩人盡他收集的責任而已。從前寫詩好比農人割稻，一把一把的割，此後詩人寫詩，等於拾穗，走到那裡拾到那裡，詩人跟着散落的穗走。這樣寫詩就不會去「苦」索了，天地大了起來，詩人不過是在大街、在曠野不斷的演出而已。那時人會感到很快樂。若用昔日一個單元、一個單元「分割式」的詩作來看，這種整體的「從感覺出發」就被認為有點亂搞。

2.

　　「為什麼呢？」

　　人應該有機會亂搞一下，或者帶着微笑誠心誠意的去欣賞一下別人的亂搞。

　　一個人在現實生活中如果「煩『死』了」的話，亂搞一下保證又可「活」回來。一般來說，亂搞權是嬰兒的專利品，我的小男孩阿吉一兩歲的時候喜歡玩自己的尿，但自從他的媽媽怕他亂搞他的興就更大了，每次為了免得水災擴大，媽媽總是趕緊一把將小傢伙抱起來，他就知道如何趁機再用小手亂拂幾下，雖被挾在臂下，那種搗到了蛋的興奮就很明顯的綻開在他的小臉上。如今，我們成人應當爭取一點「亂搞權」，不必在夢中，不必在酒醉以後，平時若是想亂搞，何妨亂搞一下，只要不妨礙他人，吾人就可明目張膽的高呼「亂搞萬歲」。

3.

　　最高級的亂搞是令他人發笑，末流的亂搞是使自己發笑，害人的亂搞是別人並不知道他在亂搞。比如唐朝的懷素和尚，感到平時寫經要規規矩矩，潛意識中就很想亂搞一下，這就是為什麼狂草書法不出自狂歌笑孔丘的李白，而出自一位出家人懷素和尚的道理。秩書記載懷素亂搞一通的「自敘帖」他自己也有許多字認不到。這玩笑可開大了，自從，原本是規規矩矩慢步當車的中國書法，如是就可以放肆的狂奔起來了。懷素這小子是「亂搞權」者之末流，千餘年來他至今猶在地下暗笑不已，誰知害得明朝的徐文長真正發狂而死。法律應當規定凡是沒有出家的人，不可以亂搞去寫那些「是　不是、不是　是」的狂草。宋朝的梁楷，也開了嚴格的院畫一個玩笑，他畫了一張眼睛鼻子擠在一起的潑墨仙人根本就是醉後亂搞出來的。元朝有一位老頭黃公，盼望生一個兒子望得快發瘋了，後來老年得子喜出望外，朋友說「黃公望子久矣」，就為這孩子取名「黃公望」，字「子久」。這位自小被寵壞了的孩子，是一位亂搞大王，長大了他却用寫行草字的辦法來畫畫，輕描淡寫，從傳統來看，百分之百是亂搞。這應當是歷史上最大的一次使亂搞變成了正統，從此中國畫那裡算什麼「畫」了，只能勉強的說是「寫」。中國文人跟着一「寫」就是幾百年，上了「望子久矣」的一個惡當，像抽鴉片烟一樣，要革除這種因於亂搞的惡習真是太難，難於上青天一般，君不見我們把幾千年皇帝老子的命都革掉了，就是革不掉黃家那老小子遺留下來的「寫畫」的老毛病。輪到我們現在想把「寫畫」扳過來，恢復從前「畫」畫的正途，人家反而罵我們是亂搞，真是「亂搞一千遍，便變成了真理」，有什麼辦法？

　　如今林懷民坐在舞台上抽煙，當然也是舞台。和觀眾一起舖報紙，舖了又舖，從台上舖到台下不是很好玩嗎？一個傢伙趁機坐在報紙堆裡看報紙，他不知道那舊報紙已經被挖了一個洞了，當時我就想上台把那小孔給補起來，但鑽六十使我失去了唾液，只好呆在位子上不動，為之悵然者久之。

4.

　　為了我們都是大人的理由，我同意將亂搞二字換成「試驗」。好了，文學中詞的長短句，比起整齊的詩來說當然可以不說是亂搞，而是文學「試驗」的新格局。總之亂搞（對不起）——試驗——是對一種東西玩膩了的自然反應，誰要是對格律詩玩不膩、對黃公望子久矣以來的國畫玩不膩、對八股玩不膩、甚至對小　玩不膩，那是個人的自由，繼續玩之可也，等玩膩了再說。林懷民從二十五歲乖乖的組團、編舞，三十五歲才玩那麼一次亂搞，不，試驗有何不可呢？作為他的老朋友，我是高興得跳起來了。

5.

　　我很喜歡他的〈煙〉，開始時是一根火柴點亮了人生，燈光使人生顯現一排天光照在舞台中央，林懷民的人生像是坐在一座瓦屋的屋簷下納悶着，燈光照出的煙，翩然起舞，一幕一幕的煙，就像一幕一幕的「感覺」，煙幻起時乃是「感覺之出發」，煙幻滅了感覺便成了記憶，此時林懷民反而是活躍着的煙舞者的佈景而已。劇場中是不許抽煙的，但可以容許煙表演。煙表演的感覺，也表演市聲，煙使市聲成形。我覺得接着煙熄以後，無聲的映出台北的交通，正好和前面「有聲無形」的市聲相輝映，表示聲先而形後，我建議以一聲驚心動魄的剎車聲作結束，可能段落比較分明而更好玩一點。後段不能再要車聲。剎車聲也只是把時間突然給剎住而已，和早年舞台落幕時鑼聲的作用相同。

　　把日常生活原原本本的搬上舞台，一如普普藝術把生活用品搬上畫面一般，和那種反美學的平民藝術在精神上是一致的。同樣屬於反映平民生活的舞蹈是「我是男子漢」，描寫萬華夜市的賣衣人，林懷民說，在那裡你才會感到社會上還有活得這麼起勁的地方，那生命躍動的活力，對照着我們一般所謂的高雅顯得多麼蒼白而乏力。他說他不會跳這些人，但觀眾

覺得他跳得不錯，因他跳這支舞時，臉上以及整個精神上都充滿了虔敬，一如夜市中那些看來頗為滑稽的叫賣人，他們全力奔赴生活、擁抱生活，他們利用各種亂搞的動作吸引顧客。「幹你娘，兩百塊賣啦……」大家為林懷民逼真的演出鼓掌，而我心中戚然，默默的為我們勞苦自樂的同胞祝禱。

對於〈獨舞×3〉，利用電影映像，使舞台前面透明銀幕的影像和舞者交融在一起，這種方式外國人雖然做得很多，在台灣却很少有人這樣搞，這不是什麼跟進和模仿的問題，也不是一些保皇黨心目中全盤西化的問題，大家不能為了維護一些既得的利益，就死命的保衛着一灘死水而盲目的排斥新的東西。吳心柳先生說：創意就是社會的「財富」，這話真是對極了。我很贊成林懷民的想法，你總得為年輕人提供一些不同的東西，給他們參考，使他們知道藝術的世界是廣闊的，有很多可能性。藝術家不是使成功成為年輕人的擋路石，應當開闢更多的道路讓他們有選擇的餘地。

試驗中的藝術，是無所謂批評的，因為它本身就是猶在自我批評中，或者它本身只是純然的提供。因此，懷民問我的意見，我們得放下思想、風格這些本質上的老套，只有在枝節上說一說「如果這樣」可能會怎樣而已。在〈獨舞×3〉我只有一個如果，基於好玩的心理，在映像和獨舞連接時，林懷民躺伏的地方，如果正是映像站起來的地方，這或許會有一點〈還魂記〉的聯想，那末獨舞和映像可能更一元化一點。林懷民對段落的銜接一向不太注意，要使無形中的動勢不致斷氣，是舞台監督應當注意的事情。

一般來說，林懷民的動作，直線多於曲線，剛勁有力總是他常常所欲給出的一種潛在意識，那末在這類節目中，插進一項「舖報紙」，就是很聰明的一個緩衝，因為他的掙扎有時會使人喘不過氣來。「紀念照」的設計想法都使人叫絕，但還是直線太多，漆黑中每一個閃亮所顯現出來的形象，用力若是稍微少一點、裝作閒暇一點的話，人們便不知道他是如何變

換位置的，如今每一刹那閃現出的「照相」，都是很用力的，觀眾就知道他在暗中不停的奔跑。這也不免是老頑童的想法，和林懷民的本意也許是相違背的，那末讀者可把林懷民的獨舞看成「試驗」，把我的成見視為「亂蓋」也未嘗不可。

「創意是社會的財富」（開始總免不了要亂搞一下），吳心柳先生這樣說。我預備把這幾個字寫成一條橫幅，送給林懷明，以紀念他的獨舞展，並和他共勉。

（原載《聯合報》副刊　民國71年4月19日）

東亞新寫意精神
——長谷川哲的世界

67

以攝影技術發展出來的版畫創作，長谷川哲的世界，有如下一些成就：

1.像是歐洲上萬年的傳統文化：從崩頹到重建的縮影。

2.動靜、虛實之間，頗富東亞寫意文化的「哲」思。

3.現代東亞美術的寫意世界。

一、

長谷川哲原來是攝影家。

攝影術的產生：是寫實繪畫的社會，思考到如何更寫實、更省力，而能在一瞬間，就能再現自然的原理。這就是科學。

而科學又是寫實主義的視覺經驗，從比例的原則，所培養出來的邏輯。

遠一點來講：歐洲人花了一萬六千年以上的時間，精益求精的寫實；又有文藝復興以來的寫實主義、美術教育、培養，才造成了「歐洲文明之勝利」。好容易發明了更省時、更省力的寫實機器：攝影術。

但也造成西方之強的寫實主義繪畫卻因之而崩潰了！

藝術家為什麼要花一生的時間，勤練素描、靜物、人體、風景寫生，去

長谷川哲　home1999-13　55.2×92cm

和卡擦一聲便達到目的的機器爭功呢？照相機可做的，人就不必做了。

反傳統的現代主義以興。

反傳統的現代主義，絕非西方的文化傳統和一萬六千年以上的寫實主義歷史比起來，不過一百多年的現代主義，是短之又短的了。

歐洲人的寫實主義繪畫史傳統：在照相術、在原始人的雕刻、在東亞寫實文化的影響下，被自己反傳統的藝術家，摧毀了以後，想藉現代主義重生而已。歷史上的功過，要五百年或一千年才知道。

而在照相術的基礎上創作版畫的長谷川哲，再用刮器快速的刻線，把絕對寫實的攝入膠卷的景物大部分都刮掉了，用刮線摧毀的實景本身的朦朧，就是重生的生命。原創性價值是「即刻」顯露了出來。

長谷川哲的版畫作品，從拍攝景物到刮掉底片的景物，再重新製作，而呈現新的生命，不就是數千年（希臘至今）數萬年（克羅馬儂人）以來，美術史的縮影嗎？

二、

歐洲寫實文化的視覺經驗，再希臘時促成了邏輯學的產生，而實證論、進化論、自然科學，又是邏輯學所啟導出來的學術。照相術，不過是邏輯學所啟導得小事一樁而已。

相對於歐洲的寫實主義傳統。

東亞則是寫意文化的美術史。

寫意文化的源頭：再東亞大陸則是「結繩而治」的結繩造型美術；在日本則是　時代的繩紋陶土器。

漢字繩，神有互通音：

繩：食陵切Sherng

神：舌仁切Shern（古神字甲文作）

值得注意的是，神不是天神，是人文的蛇形符號之祭祀對象。又稱

長谷川哲　home1998-6　105×187cm

「封神」。

　　廣義的神,是藝術的、美化的人文造型。

　　原創的藝術,東亞人稱之為「神乎其技」。長谷川哲在底片上塗刮景物,賦靜止的景物以躍動的生命。

　　寫意文化的人文精神:是「無中生有」的,是「道,不可道」的,是「似是而非」的,是「意在言外」的,是「靜中言動」、「虛中有實」的非邏輯思維。寫意文化的繪畫,不畫對象本身,畫蓮是畫蓮的清靜,「出淤泥不朽」。

　　凡真正有東亞寫意文化涵養的藝術家,不太能完全接受客觀的寫實藝術。

　　長谷川哲就是拍到了真實的景物,他終於要用刮　線把它塗掉,只留下小部份的屋頂、窗子、倒影之類,使之「似是而非」,似是而非是《易經》的原理。(以上引言出自老莊)

　　他塗掉寫實景物的刮線,使客體模糊起來,「似有似無,似無也似有」、「虛中有實,實中有虛」、「意在言外」的東亞美學。

　　他的快速的刮線似是地球自轉時速度的捕攝,也是乘坐火車、汽車的感覺。或粗、或細、或疏、或密、或橫、或豎,快速躍動的生命,呼喚著寂立的建築景物趕緊醒來,「現在已是新的世紀」!!!

三、

　　前述歐洲反傳統的現代藝術,不是西方的文化傳統。

　　沒有殖民主義,不太可能產生現代藝術。十八世紀西方殖民主義,發現了非洲人的原始雕刻、印地安人的圖騰柱、南太平洋的　土織物、東亞精緻

的寫意文化美術，再加上攝影術的發明：方使歐洲中心的藝術家，吃了一驚：「世間還有這麼多充滿生命力及哲思的造型藝術」。

現代藝術之產生的真正原因在此。

其他推測現代藝術之興起的理論，大半變的有點像瞎子摸象。各說各話而已。

現代藝術形式和東亞造型藝術，雖然不一定相同，但是和寫意文化的精神，則是相通的。

有了近代西方的現代藝術，才知道東亞寫意文化精神：是「搞對了」，歐洲人受自然客體支配太久了，也想有自己做主的時候。

寫意文化基本上是畫家自我覺醒的文化，繪畫不只是模仿客體，不只是滿足視覺得慾望，也在表達自己的「意」思。

這「意思」，在農業社會的圖畫，是山水田園的詩的「意」。

如果畫竹，不是畫寫生的竹，是竹子的人文之「意」思：如清風、虛心、節氣觀念及「詩意」。

畫山水不是大地某處的實景，而是「悠然現南山」或「山色有無中」的心靈之寄託。

在二十世紀或新時代，就是長谷川哲版畫中，這種現代詩境，用自我改造已固定了的風景，成為「似是而非」：像風景又不像風景，在虛實‧動靜中，若有若無的吟唱物我合一的讚歌。

由長谷川哲（及其他傑出的現代東亞藝術家）證明：時代化的寫意精神：「東亞現代寫意藝術」之原則，是值得未來的藝術家參考的！

藝術家不僅可在西方攝影技術的基礎上，注入新的「寫意」精神，成為原創性的現代寫意版畫，東亞寫意精神有更寬闊的空間，提供你馳聘！

現代藝術各種立場的流派，都是預設立場的，如裝置藝術、抽象藝術、反繪畫藝術、最低幅度藝術等……。

凡預設立場的流派或理論，對藝術家都是一種限制；對藝術本身都是一

種斲害，對藝術生機都是一種妨礙。

　　唯有東亞寫意文化精神，可以沒有限制的「各隨己意」創作。在東亞寫意文化的領導下，活潑的、充滿生命力的、自由自在的創作，藝術真正的自由天地，才會出現。

　　人類的未來會更好。

　　上以是由長谷川哲的，新寫意性的版畫世界，所體悟到一些感想。

　　也算做序吧。

<div style="text-align:right">楚戈2000年9月病中偶作</div>

（原載市立美術館《長谷川哲畫冊》 民國90年）

四次元的生活藝術
——記李昌浩的硯雕展

68

　　硯台不僅是東方文士們創造書畫美術的工具，由於選材與雕刻的講究，它同時也超越實用，在文人的精神生活中，扮演着重要角色。

　　吾人試想：當硯台本身便具有一種審美價值時，於使用前人們在心理上便先感到一種滿足與舒適，在愉悅與和諧中，審美的意欲以被撩起，再通過它——硯台——來創作，那心靈中隱秘的靈泉必徐徐的流向筆端。

　　由此可知，優美的硯台，在文人創造書畫美術之外，因其富有涵泳心靈、滿足觸感，使文人生活空間拓展到四次元的境界，硯之為用可說是「大矣哉」。毋怪大韓民國政府有意把他們的雕硯名家李昌浩先生晉封為人間國寶。目前李昌浩氏是「人間文化財」的後選人，他在韓國文化財專門委員李亨求先生的策劃下，由歷史博物館邀請來我國訪問，並展出其代表作品，作為硯雕藝術之母國的中華民國來說，這是一件富有意義的事情。我們的雕硯技術在台灣是式徹了，培養文士的環境也已改變，我們既沒有韓日保護文化財產的制度，民間藝術在自生自滅的情形下，在未來的文化環境充滿隱憂之際，李氏的來訪，頗足「震聲　瞶」矣。

　　曾經提倡建設文化大國的謝東閔先生，看了李昌浩先生的雕硯藝術以後，便立即通知他家鄉二水作硯台的同鄉來台北參觀。日昨李氏已在謝副總統的辦公室看了二水硯工攜來的石硯及硯材，初步觀察估認石質甚佳。李氏應副總統之邀，擬於明日南下到二水作實地參觀。台灣可能蘊藏了不少「發墨」的硯石，西螺石是其一，如果可能的話，我建議謝副總統不妨聘請李昌浩先生來我國擔任開發雕硯工藝的顧問。

　　按傳統工藝的振興，是社會文化環境的「丘壑」之一（美術、音樂、文藝、建築……是其全景），經營環境要綜覽全局，硯雕在目前雖為小事，想及它曾在中國文士間所潛漾的文化功能，將其發展成一種獨立的富有收藏價值的藝術，實屬國家與社會之福。

　　硯者「研」也，硯之出現和研墨的條件是同時發生的，古代用刀契刻或用漆及顏料書寫文字都不需要硯台，漢以前的硯台猶未發現，目前所知可以

確定為漢代研墨的硯台是在江蘇徐州出土的「龍蟾」硯，青銅鑄製，連蓋雕成一有角的蟾蜍，掀開蓋子便是一平整微凹的硯台，該硯無池，按古硯皆不另鑿水池。

中國石硯正式雕鑿始於時代，唐以前的石製之硯可能是隨意撿取來應用而已，自唐代發現端、歙硯材以後，石質不但容易「發墨」，而色澤美觀，過於雕鏤，遂開中國製硯的新紀元，文人玩硯遂蔚成風氣，明清繪畫題材中有「東坡玩硯圖」，即反映了送人對雕硯審美之一斑。

觀李昌浩氏的雕硯藝術，我們想起古人對硯石命名的理論，以為「名先於硯」，因雕刻家面對一件石材，度形察勢，便早已確定其型式了，型式決定其「名」稱，凡適於雕成卷荷葉形者，可呼之為「荷葉硯」，適於蟠結梅枝者，可名之為「梅花硯」……。這是石硯誕生得名之始。

李昌浩氏以一位名畫家，發現振興故鄉硯雕的水準，慨然改行從事硯雕之製作，其志「可云大矣」。其故鄉忠清南道藍浦出產之「南浦石」，為硯石之美材，明清研史筆記所稱道的「海東硯」或「高麗硯」（見硯史）即藍浦石製成。李氏奏刀圓潤，其刀法有中國明人高雅融通之風格，因其線條敦厚而無稜角，極易引起撫觸把玩之慾望，其藝事已近爐火純青之境界。作品中之「月竹圖硯」，以圓池為月，鏤空技法之風竹斜拂其上，簡潔中又具精巧之變化，足以見出作者對空間處理之意象。另如「龜潭硯」、「梅花硯」、「山景紋硯」，都是精絕之作，其中的「蓮蛙硯」，蓮花初放，卷葉中隱伏一挖，生動極了。

李氏於雕硯之餘，偶作文房用品，如水盛、鎮紙、印盒、筆山，造型技法，極富現代精神，屬於一種新的文房用品。李氏的志職，可以作為我們年輕一輩的雕刻家之偕鏡，在美術學會了雕刻技術，不必好高騖遠，去夢想作一位不朽的雕刻家，若是把注意力放在傳統工藝的繼承與發揚上，從實用出發，出路就更廣了。

（原載《聯合報》 民國68年.12月17日）

山色有無中

1

目前歐洲正流行「視覺詩」運動。二十多年前法國詩人阿保里奈爾則試驗過「圖畫詩」。圖畫詩是把詩用文字排成圖畫的形式；視覺詩則是圖畫詩的擴大，完全用視覺效果來表達詩意。從前的圖畫詩無論是把文字排成車子、房子、鏡子……等形狀，文字的意義還是存在的。目前的「視覺詩」則不一定，有的有文字、有的根本就沒有文字，就是有文字，也可以根本不必去細讀文字的內容，祇要通過「看」而得到視覺之滿足就夠了。

之所以出現這種藝術活動，我猜想或許由於歐洲人的文化中詩與繪畫是相互分離的兩種不同的藝術媒介吧，一向是各搞各的，井水不犯河水。如今現代藝術興起，這種「各司其職」的方式早已被打破，現代畫中也早已使用了不少文字，一般詩人也感到作畫並不像古典主義時代那樣困難；從前要把一位裸女畫得像樣，非專心下幾年苦功不可。這是一個容許自由發揮的時代，詩人想用視覺效果來「畫」詩的欲望就大大的增加，於是便產生了「視覺詩」運動。

中國是一個詩畫合一的民族，是圖畫詩的視覺詩的祖國。然而五四以後的新文化，受到西方詩畫分離的影響，詩與畫也就各司職了。「詩中有畫」「畫中有詩」的作品便不多見，尤其年輕一代畫家很少關心到詩，更不必說用畫來表現詩境了。詩人關心繪畫的倒比較多，然而同時寫詩又畫畫的朋友，在觀念上並沒有把這兩者合而為一，這可從詩畫集和詩的插圖看得出來，基本上畫是畫、詩是詩，二者分開時各自獨立，並沒有什麼絕對的關係。這無疑是傳統題畫詩的延長。

題畫詩，或帶有山林詩意的山水畫，都是過去的生活方式之反映，我們應當盡量擺脫它，用現代觀念來融合現代的詩與畫，建立了現代的中國視覺詩，中國視覺詩的傳統才能注入新的生命。

2

所謂「視覺詩」，若依傳統的語彙來表示，當然就是宋代（11世紀）大詩人蘇東坡所説的「畫中有詩」了。

回顧歷史，畫中之所以有詩，是詩中先有了圖畫的緣故，這種詩我們稱之為「山水詩」。

山水詩興於魏晉六朝，而盛行於唐宋（8-12世紀）。山水詩的興起，是詩人自我觀念的覺醒。六朝時代文學評論家劉勰説「莊老告退，山水方滋」（文心雕龍，明詩篇），意思是山水詩的滋長乃談玄、説理、遊仙、幻想這類作風沒落而促成的。詩人歌頌山水、田園乃自我人格之覺悟，莊老告退的是玄學，詩人認同的莊老是獨立自主的自然精神。

當山水詩興起之時（謝靈運、陶潛為此時的大詩人），中國還沒有獨立的山水畫，仍然流行著政治、宗教、社會服務的人物繪畫。一直要到八世紀的唐代，畫史才記載了大詩人王維創造了含有詩意的水墨山水畫。為此，宋代大詩人蘇東坡曾肯定了這種詩畫合一的成就：

味摩詰之詩，詩中有畫；觀摩詰之畫，畫中有詩。

這也是詩畫合一最典型的理論，此後中國文人都認同著這一觀念。岑安卿説「無聲詩生有聲畫，吟詠工夫見揮灑」視山水是無聲詩，可以唱歌吟詠的詩是有聲音的圖畫。清代姜紹書寫了一本書（共七卷）叫做「無聲詩史」，實際上是描寫明代的水墨畫家。

這麼我們要指出，中國這種視覺上的無聲詩——視覺詩——不但專指山水畫，而且限定在水墨技法的山水畫範圍，重視視覺效果的「青綠山水」並不算是「視覺詩」，沒有人會認為一幅青綠山水是「畫中有詩」，所謂「詩意」是指可以臥遊的假想之空間。

於此我們幾乎可以得出一個有關中國傳統視覺詩的規律：

（一）工具材料以水墨為主。

（二）題材內容以山水佔先。

（三）形式結構以幽深空靈為尚。

　　總結來說，中國畫家基本上肯定水墨技法才是詩意的拓造者。水墨技法之所以富有詩意，因水與墨的結合能自然浸潤，可以產生人工以外的效果。中國文人寄情山水，就是因為山水清靜、煙雲無心，生活其中，可以渾忘塵世的煩憂和痛苦，而用水墨來描寫自然山水，又足以把實際的山水理想化，使之更適合於文人心目中的理想世界。

　　就這方面說，中國水墨山水繪畫，不但拓展了詩之層次，它在文人生活中甚至足以比美宗教信仰。宗教信仰，也不過是心靈的寄託；山水林園，以及山水林園的圖畫，使中國文人優遊其中，所謂「雲山供養」自得自足，不是也富有宗教上同樣的功能麼。

　　中國視覺詩雖以山水為主，但一部份水墨花鳥畫，也有創造出很純粹的詩境之例子，特別是明末八大山人（1626-1705），他的花、鳥、枯木、怪石都很富感情，又具有很濃厚的象徵意味，也夠得上畫中有詩的層次，開拓了視覺詩的領域。

3

　　山水而外，中國書法藝術，是另一層次的「視覺詩」。

　　因中國書法的本源，原本就是象形圖畫，用象形字來表意時，同時也表了美。雖因時代的衍進，字體丕變，但這一既表意又表美的先天上的傳統性格也一直沒有減損，甚至被發揚光大。特別是由行書而草書，頗有光大字形之美而無視字義如何的趨向。

　　中國書法現在已是世界公認的造型藝術之一。中國書法之美，究竟是一種怎樣的美呢?過去的書史也只能用「驚濤駭浪」「碧沼浮霞」這類字眼來形容。依今日的觀點來看，中國書法之美，單就字形而言，實際上是純粹的抽象美。它和詩之美感是很接近的。

　　我們知道詩在本質上也是一種抽象美，詩中雖也會涉及一些具象東西，

但那只是一種象徵，詩真正要表達的是具象事務背後那不可捉摸的抽象世界。中國書法的成長，不也是這樣的麼?它從字義的軀殼上脫穎而出，成為一獨立的美感造型，識不識字的人都能欣賞它的美，若從純粹這方面言，它也近乎純粹的形象詩了。

由於中國書法之美，容許各國人只享受可「看」而不必費心辨「認」，或許我們也可稱中國書法為「純粹的視覺詩」吧。

4

在中國視覺詩的傳統裡面也存在一種「圖畫詩」，即把詩排成圖畫的形象。若是單純的排成圖畫，這只不過是排字遊戲而已，中國傳統圖畫詩，還兼顧到字數的配合，比如寶塔詩，最上是一個字，第二層是兩個字，第三層三個字，如此類推下來，每一層必須獨立而又相互關聯。也只有中國文字才能達到這樣完美的境地。

具有寶塔詩同樣效果的是回文詩，回文詩有的是可以倒唸，有的是排成回字形，每一方都自成一句，這類作品不但具有高度的圖畫美，也發揮了漢字的長處。

此外也有排成人形的「圖畫詩」，像佛經中的「目蓮救母」，使是用近乎詩的韻文（又稱變文），寫稱一首很長的敘事詩，然後排成一個側面和尚的樣子，面貌僧衣和持物都是用文字排列而成。這是圖畫詩比較容易的一種。

中國詩人創造了各式圖畫詩，無疑的都在強調詩之視覺效果。現代詩人中像林亨泰、白萩，都曾經創作過現代的圖畫詩，和中國古代的圖畫詩相呼應。雖然是受了法國詩人阿保里奈爾的啟發，當然也算得上是中國傳統圖畫詩的現代化。

5

這次由「中、義視覺詩聯展」，所擴大的「詩覺」活動季，和前述的傳

統是有差別的，因為我們要用全新的觀念，來開拓現代的、中國視覺詩風貌，我們不願意像傳統文人那樣，把畫中有詩這個題旨，局限在水墨山水之中。現在時代變了，我們必須尋求更廣大的新的形式。

我個人認為，由於中國文字本身便具有豐富的造型美，而水墨工具對表現漢字的功能早已合而為一，發展新的視覺詩，書法和水墨仍然是值得重視的資本之一。

新的視覺詩，不但不向傳統的自然空間中尋找詩意，也盡量避免配詩配畫的插圖方式，二者應相互融和作整體性的呈現。主要的是，它必須：

是詩，而且不是文字的而是「視覺」的詩。

<div align="right">（原載《聯合報》 民國73年12月9日）</div>

70 # 為中國風催生

　　一個民族的生活風格，就是這個民族的生存尊嚴。

　　生活風格形成了文化面貌，文化面貌包含了人生態度、宗教信仰、審美癖好，以及風俗習慣……等各方面的特色。不同的特色就構成了世界文化。

　　中國風在過去的時代中，曾經引起了世界各民族的羨慕，在亞洲的鄰近國家，更是刻意的摹仿、自動的引入中國風格，以提昇他們的生活內涵，韓國、日本、越南、西域，都曾經受到中國風的影響。日本學者把這種現象，稱之為「中國文化之波及」。

　　當優良的中國風吹向世界之時，中國的首邑長安便成了世界之中心。目前我們可以從西域出土文物、壁畫、歷史記載中知道，中國風的絲綢、陶瓷、建築風貌及生活用品，是吸引各國的商旅、留學生集中長安的媒介。在漢唐時代，西方國家的大使及商旅，滯留長安不願回國者一如現在的紐約一般，李白「笑入胡姬酒肆中」的浪漫詩句，使我們知道，胡人在當時的中國開西餐館的一定不少。而壁畫、陶俑中胡人打公、賣唱的題材更是多得很。此後，宋元時代的中國風格，也依然有其特色。甚至在中國文化停滯的明清時代，中國的瓷器、家具、美術品，也有其時代的特色。由東印度公司大量的輸往歐洲，以充實他們貴族的生活。

　　中國風的衰落，是十九世紀以後，到了民國時代，中國風更是黯淡無光，沒有什麼「風」格足以代表民國時代的中國精神。我們的都市沒有個性，我們的藝術不是重複明清時代過時的中國風，便是跟隨歐洲的西方風，中國人面貌是愈來愈模糊不清了。

　　幸而社會仍然存在著不少有識之士，力圖振衰起敝，希望在失落的年代來重建中國文化的風格，在藝術方面有人呼籲建設現代的中國風格之藝術，在文化方面，呼籲建設現代中國文化。

　　大成報之名為「大成」，大成報之開闢「中國風」副刊，都是這個時代有見識的中國人共同的願望之具體呈現，希望知識界一起來灌溉這片園地，讓我們從各方面來建設廿一世紀的中國文化之精神風貌。

（原載《大成報》13版　民國79年1月16日）

時光隧道

──莊靈靈視70所見

　　時光隧道，在所有人的眼前，呼的一聲都劃空而過了，很少有人注意它的軌跡，它無聲無息、從所有物體中穿過，比X光還X，而且巨大無垠，連續不斷，億萬年也只是一瞬。

　　而世間，每一時代，都有詩人驚覺它的非存在的存在。非存在實際又存在的皆被詩人的靈視掃描到那「視而不`見，聽而不聞」「恍兮忽兮」的剎那的微覺。

　　莊靈的「靈視」有時就是無以名之的一些詩。不過時有時是不用文字的視覺詩。

　　對一個研究古史的人來說：三千年前的「靈視」者是巫。靈字從？，巫從？。各種名稱約微視跡象中辨識時不小心留下了「影」，比如灼火裂痕。灼火的裂紋，純粹是偶然，被靈巫視為必然的顯靈。

　　莊靈七十載的靈視影像，也大部份是偶然。他的第一張影像，是初三時

一生至友　1969　240×360cm　莊靈攝影

向譚旦冏先生借來的方
盒照相機，在獅頭山為
同學留影紀念。哪知偶
然的「逆光效果」正是
時光快速的剛好劃過他
未覺察的眼前，被他偶
然捕入了膠卷。自此莊
靈便悟及到要快速的只
憑感覺在人間喀擦、又
喀擦，從不猶豫，等待
完美。

藝師藝友—周夢蝶
1970
50×40cm
莊靈攝影

　　像古代的巫師，只「卜」的一聲便捕捉到了神遇的偶然，那偶然的跡
象，便成了靈視的必然。

　　莊靈「靈視70」攝影展的影響，都是他喀擦、喀擦偶然中的詩一般的必
然。

　　他的那些偶然的際遇，分成九輯。

　　一，他的第一張在旅行時為同學拍的影像

　　二，故宮台中霧峰北溝當年的鄉野

　　我第一眼就看到法國名畫的〈拾穗〉（下圖）。

　　遊法時，導遊華僑小姐特地帶我到那只有稻草堆、沒有人跡的市

　　郊田野，去看晚禱所在地，那偶然早就成了偶然了，田野似乎也窄小了
很多，想莊靈所拍像拾穗中的青年農婦，怕是已不在人間了，霧峰也不是霧
峰了，但那段時光的隧道無聲息閃過時，偶然被他快速的喀擦攫住了瞬間的
痕跡。

　　你想念逝去了的霧嗎？「人生到處知何似，恰似飛鴻踏雪泥，泥上（喀
擦）偶然留指爪，鴻飛哪復計東西」（蘇東坡詩）

洞天山堂

　　莊靈父親莊嚴（上圖又一），是我的老長官，由故宮書畫處長，到副院長，同是都戲稱莊老為「老夫子」，他是一位道地的文人雅士。他把宋畫董源「洞天山堂圖」，命名當年莊府在台中霧峰北溝居住的農舍；莊老夫子韻了不少詩，故宮遷到台北外雙溪，「洞天山堂」也到了故宮甲種宿舍。莊老對故宮書畫瞭若指掌。

　　他是清宮當年由李石曾領導的「善後委員會」工作成員，從清點故宮文物開始，抗戰時親率故宮文物精華南遷貴州、四川，三十七年底再護運另一批文物，從南京到台灣。他的瘦金體書法和書畫研究蜚聲中外；莊老已經作古，但馳名學界。台中「洞天山堂」，也在莊靈的靈視喀擦的掠影下，留下了不少「泥上偶然留指爪」的許多歷史鏡頭。

張大千　莊靈攝影

走進現代

　　六〇年代，台灣藝文界，在詩人紀弦，成立「現代派」，掀起了台灣整體的現代主義運動；美術上是畫會林立，歷史稱為畫會時代；攝影界成立了「V–10視覺藝術群」。當時文學、舞蹈、攝

藝師藝友—楚戈　2004　40×50cm　莊靈攝影

影、繪畫、戲劇，音樂全都投入了現代藝術運動，骨子裡則是對現實的反抗。

攝影是形象藝術，從世間各式各樣的形象中，揀取純結構、意象，比其他藝術項目稍難。

請觀眾看看當年莊靈現代攝影的一些作品，使人感到物像的結構，也有一種形象以外的自脫傳統的束縛，爭取自我的自由天地。

影響所及，使台灣社會邁向了一個新領域。

台視的攝影記者

一九六五年，與其說莊靈考入了台灣有史以來第一家電視台做攝影採訪工作；毋寧說，他那快速追趕時間敏感的感性動作，剛好切合做攝影記者的條件。我想台視當局，也知之甚詳，沒有誰比莊靈更適合那採訪工作。在這一部份中，你將看到莊靈在國內外，附帶的留下台灣成為今天台灣的影像。若台灣沒有蔣介石把首都遷來台北，使台灣不是一個省而是一個獨立的主權國家，你便很難有機會在電視上看到當年在曼谷舉行的亞運會，也不會有機會看到美軍在東北亞和西太平洋的軍事基地，以及慕尼黑的奧運會、美國大

選和雷根就職，還有孫運璿以貴賓的身份訪問中南美、沙烏地友邦等的異國采風錄，讓五大洲都留下當年莊靈靈視的喀擦。它們是莊靈的回憶，也是全台灣人與國際處境的回憶。

此外，「藝師藝友」，因為都是藝文界的知名人物，實即大家的藝師藝友，有的大家已經忘卻，今日重睹故人，會憶起他們對今日台灣的貢獻，會油然萌生親切之感。「逆旅形色」在旅遊發達的今天，你會覺得「到此一遊」的雪泥鴻爪，也可作藝術創作的處理，別死命的盯著一個風物，把握瞬間稍縱即逝的機會，憑感覺快速的喀擦，那意外的頃刻，便適時留下了它飛逝中的停格。「人間偶遇」，也是值得參考的作品。不然一生中多少側身而過的偶然，若感覺是新鮮的，所有的偶然，說不定都是永恆。

在巴黎，朱德群夫人景昭女士，問我作畫時，都有沒有計劃？我說「沒有！」面對畫面的空白一、二秒鐘的蓄勢，便開始畫到哪是哪。一切都是偶然的機緣，畫完了，有時意猶未足，說不定，隨意的在某個角落墮入一點。她說「德群也是這樣」沒有預設的計劃。

想不到攝影家莊靈，也全憑那瞬間感覺的靈視，使擦身而過、陌生的異鄉偶然，變成了他的必然。「心照自然」也是在這樣的心情下，即興般的喀擦，「非由造作，畫法自然」的成果，都是「泥上偶然留指爪」和回顧哪復計東西耶。

（原載《中國時報》人間副刊　民國97年7月30日）

第四輯

楚戈藝術評論創作目錄

楚戈歷年發表的藝術評論目錄

篇　名	出　處	日期（民國）
介紹韓國兒童畫展	中央日報	52.3.12
評八朋畫展	聯合報	52.9.5
沉悶畫壇的提神者	聯合報	52.9.5
用動作寫詩	聯合報	52.11.7
歌德城市幻想曲	中央日報	52.11.12
太陽的季節	中央日報	52.12.9
人性物性和神性	中央日報	53.3.2
創造與立意	中央日報	53.10.5
存在的價值	中央日報	54.4.9
關於國畫與現代化的問題	中央日報	54.5.20
中國現代戲劇之曙光	聯合報	54.9.6
第五屆全國美展(二)	中華日報	54.12.3
版畫的思想性		54.12.18
水彩畫的新面目	自立晚報	54.12.20
當眾揮毫與集體創作	自立晚報	54.12.21
穆保堯的畫	自立晚報	54.12.22
畫論與畫	自立晚報	54.12.25
談林富男的畫	自立晚報	54.12.26
星期日畫會	自立晚報	54.12.29
從蕭一葦畫展談起	自立晚報	54.12.30
時間的聲響	南北笛第三期	55.3.2
評七友畫展	徵信新聞報	55.5.14
評歷史博物館馬展	徵信新聞報	55.3.12
第五屆全國美展(一)	這一代第二期	
評藝案第二屆美展	徵信新聞報	55.6.12
書法的新領域	徵信新聞報	55.7.12
美國畫家凱歌的水墨畫	中央日報國外版	55.8.16
齊白石作品	幼獅文藝	55.09
中國詩對於繪畫的影響	海天畫刊	55.10.1

中國畫精神性之探索	海天畫刊	55.10.25
形象雕刻會的理想	中央日報國外版	55.7.2
評李奇茂的人物畫		
作品 批評修養		
秦松的世界	自立晚報	55.12.25
欣賞與批評	自立晚報	55.1.1
破相中的另相	自立晚報	55.1.2
蓬勃的東方畫展	自立晚報	55.1.3
封塔那空間主義之父	自立晚報	55.1.5
空間派與禪	自立晚報	55.1.4
動物的假期	自立晚報	55.1.6
東方的諸君子	自立晚報	55.1.9
東方的諸君子	自立晚報	55.1.9
藝術與商業	自立晚報	55.2.16
高山嵐的水彩畫	自立晚報	55.2.18
動中取靜的畫廊	自立晚報	55.2.20
鄧雪峰與年崇松的畫	自立晚報	55.2.23
文人畫家王藍	自立晚報	55.2.24
談傅狷夫的畫	自立晚報	55.2.25
用宣紙作油畫的郭柏川	自立晚報	55.2.26
受難者的語言	自立晚報	55.2.29
談葉醉白畫馬	自立晚報	55.3.2
談高一峰畫馬	自立晚報	55.3.4
祖母畫家吳玉哥	自立晚報	55.3.7
吳兆賢的水彩畫	自立晚報	55.3.9
關於現代藝術季	自立晚報	55.3.23
與現代藝術季的展出	自立晚報	55.3.25
現代藝術季晚會	自立晚報	55.3.27
藝術與暴露	自立晚報	55.4.3
呂佛庭的長江萬里圖	自立晚報	55.4.17
談水墨畫	自立晚報	55.4.20
水彩寫意的趣味	自立晚報	55.4.30
在平面中的創造空間	自立晚報	55.5.1
談顧重光的畫	自立晚報	55.5.3
世故與天真	自立晚報	55.5.4
驕傲與偏見	自立晚報	55.5.5
畫頁 楊英風作品	幼獅文藝	55.12
與楊英風一夕談	幼獅文藝	55.11
齊白石作品	幼獅文藝	55.09

書法之回顧	幼獅文藝	56.2
王者之舞	民族晚報	56.3.13
談畫書簡		56.4.2
空間的性質	幼獅文藝	56.6
歷久彌新的畫家 陳庭詩	幼獅文藝	56.6
論現代中國繪畫	新生報	56.7.12
論雕塑藝術	新生報	56.8.20
精美絕倫的版畫	幼獅文藝	56.8
論張大千的畫	新生報	56.10.16
純真的世界	第一屆世界兒童畫展畫集	
空間的性質		
談胡念祖的畫	幼獅文藝	56.12
錦繡	幼獅文藝	56.12
論趙二呆的畫	幼獅文藝	57.2
舞蹈的設計		57.2.19
中國畫的寫生精神	聯合報	
評十八屆省美展		
評曾后希畫展		
特約訪問:訪史惟亮的璇樂四重奏	幼獅文藝	57.6
特約訪問:訪姚一葦藝術的奧祕之奧秘	幼獅文藝	57.8
畫頁:馬白水和他的時代	幼獅文藝	57.9
畫頁: 喻仲林的花鳥畫	幼獅文藝	57.12
恢復感性生活	幼獅文藝	58.1
畫頁: 論何懷碩的畫	幼獅文藝	58.2
文化共識與個人——兼論秦松近作展	幼獅文藝	58.3
文化迫力與個人	幼獅文藝	58.3
藝術與生活——兼論楊英風對環境美術的理想		58.4
藝術與生活	幼獅文藝	58.5
詩畫散論	幼獅文藝	58.6
元代繪畫之價值——李鑄晉先生研究元畫的貢獻	幼獅文藝	58.6
文學過濾底水墨畫	幼獅文藝	58.12
詩化散論	幼獅文藝	58.12
論張大千的畫	中國文選 第39期	59.7
中國古代書法的美術價值	中華文化復興月刊	59.10
談藝錄	幼獅文藝第204期	59.12
知性與感性的融合——五月畫展評介	美術雜誌	60.9
書法的另一層次——陳庭詩水墨畫初展	雄獅美術	60.10
當代名畫家陶瓷展	中國窯業	60.10
中國繪畫之成立	中華文化復興月刊	61.3

當代藝術嘗試展——秦孝儀 楚戈 方淑 王耀庭	故宮文物月刊第39期	75.06
他鄉遇故知	中央日報	75.6.30
巧笑倩兮美目盼兮(一)——論語「繪事後素」所引發的問題	聯合報	76.8.25
巧笑倩兮美目盼兮(二)——論語「繪事後素」所引發的問題	聯合報	76.8.26
水墨畫的革命性	中央日報第十二版	75.8.28
中大「中國當代畫展及研討會」追記	藝術家	75.9
歲月的容顏——郭英聲鏡頭的觸覺	中國時報	75.11.28
落實的觀念藝術——高上秦的象棋世界	中國時報第8版	76. 4.6 第8版
現代藝術的主流抽象繪畫——朱德群與中國畫派	聯合報	76.10.8
中西文化 手並進的驗證——訪楚戈談朱德群的抽象抒情山水畫		76.12
繪畫世界與個人——會談現代藝術的民族風格	中央日報	76.12.4
人間諸貌——朱銘雕刻藝術的背景	台北市立美術館館刊第17期民77.01	77.01
1987台灣美術現象的感思與評議——陳傳興 黎志文 楚戈 吳瑪悧	203.7701	77.01
旅法畫家朱德群的作品與生涯	聯合文學第39期	77.1
歲月的容顏——我看司徒強 卓有瑞神乎其技的繪畫	聯合報	77.5.17
播種者(上)——歡迎現代藝術運動健將劉國松返國	自立晚報13版	77.6.25
播種者(下)——歡迎現代藝術運動健將劉國松返國	自立晚報13版	77.6.26
我看程十髮的彩墨畫	雄獅美術212期民77.10	77.10
采結攀緣——陳夏生藝評	中國時報	78.11.23
水墨畫家的使命	聯合報	78.11.17
不安分的夏陽	中國時報	78.12.23
水墨畫中論李奇茂的作品	中國文物世界第52期民78.12	78.12
為中國風催生	大成報	79.1.16
跨越時代的畫家李可染——李可染中國畫集		79
王秀雄論文回響之3 我們需要精神健康食品		79.9.1
人間喜劇——楊朝舜木雕的鄉土情懷	聯合報副刊	79.10.4
范曾和他的時代	中央日報	79.11.13
最後一位傳統文人畫家	中國時報	79.12.15
錦繡人生——陳銅雪的亂針刺繡	聯合報	80.3.2
敦厚篤實的山水畫	中國文物世界第65期民80.1	80.1
錦繡人生——陳銅雪的亂針刺繡	聯副	80.3.2
雲蒸霞蔚——橫跨港台的山水畫家鄭明	雄獅美術第244期民80.6	80.6
旋之又旋(詩之演出)	聯合報	80.11.12
時代與個人——畫家韓湘寧的歸去來兮	中國時報	81.7.5
歸去來兮——筆耕農袁旃的回歸記	聯合報	82.2.9
玄化忘言——孫超的瓷板畫展	藝術家第217期	82.6
文化環境與環境藝術——楚戈講 陸力慎紀錄	空間第49期	82.8
音樂之旅	聯合報	82.11.27
會說話的木頭	聯合報	83.1.4

東亞新寫意精神——長谷川哲的世界	長谷川哲畫冊 市立美術館 民國90.	2213
會說話的木頭	藝術家331期	91
從偶然到必然——李錫奇在水墨中創造的一片天	藝術家331期民	91.1
浮生十帖的變易哲學——李錫奇的畫展記事	藝術家第332期	民92.1
藝術生活化的日本經驗(上)	聯合報副刊	民92.7.5
藝術生活化的日本經驗(下)	聯合報副刊	民92.7.6
五四運動的省思——文學與文藝革命的分野	文訊 第225期民93.7	93.7
中國世紀的呈現——兼論仇德樹的裂變山水	新觀念第207期	民94.6
迎接東方世紀——朱為白新空間主義的禪道精神	藝術家第361期	民94.6
申學庸的白色禮服	聯合報	96.5.6
洪耀稀釋出中國風	典藏今藝術	97.4
時光隧道——莊靈靈視70所見	中國時報人間副刊	97.7.30
陶藝與人生——呂淑珍和她捏出來的孩子	聯合報	
時代與個人——略論溥心畬先生的作品	雄獅美術39期	
韓國殊眼和尚的新禪畫		
鄭瑾娟作品的鄉土芬芳		
鏡園陶話——林榮華陶藝的語境		
亞細亞時代論——回應鍾文並推介朱為白		
水墨畫的新結構主義——白丰中在水墨世界中的嘗試	藝術家139期	
行建不已——蔡文穎的動感藝術		
呂淑珍和她捏出來的孩子		

國家圖書館出版品預行編目資料

我看故我在：楚戈藝術評論集 / 楚戈著.
-- 初版. -- 臺北市：藝術家, 2013.09
　　面 ; 19×26公分
ISBN 978-986-282-106-0(平裝)

1.藝術評論 2.文集

907　　　　　　　　　　102016948

楚戈藝術評論集

楚戈　著

發 行 人	何政廣
策　　　劃	財團法人楚戈文化藝術基金會
贊　　　助	臺北市政府文化局
主　　　編	陶幼春
編　　　輯	謝汝萱
美 術 編 輯	柯美麗
出 版 者	藝術家出版社
	台北市重慶南路一段147號6樓
	Email：artvenue@seed.net.tw
	TEL：(02) 2371-9692～3
	FAX：(02) 2331-7096
郵 政 劃 撥	01044798 藝術家雜誌社帳戶
總 經 銷	時報文化出版企業股份有限公司
	桃園縣龜山鄉萬壽路二段351號
	TEL：(02) 2306-6842
南 區 代 理	台南市西門路一段223巷10弄26號
	TEL：(06) 261-7268
	FAX：(06) 263-7698
製 版 印 刷	欣佑彩色製版印刷股份有限公司
初　　　版	2013年9月
定　　　價	新台幣600元

ISBN　978-986-282-106-0

法律顧問　蕭雄淋